九州文库

中国牡丹绘画文化史纲

程日同 著

九州出版社
JIUZHOUPRESS

图书在版编目（CIP）数据

中国牡丹绘画文化史纲／程日同著 . -- 北京：九
州出版社，2022.10
ISBN 978 - 7 - 5225 - 1246 - 4

Ⅰ.①中… Ⅱ.①程… Ⅲ.①牡丹—花卉画—绘画史
—中国 Ⅳ.①J212.279.2

中国版本图书馆 CIP 数据核字（2022）第 189395 号

中国牡丹绘画文化史纲

作　　者	程日同　著	
责任编辑	黄明佳	
出版发行	九州出版社	
地　　址	北京市西城区阜外大街甲 35 号（100037）	
发行电话	（010）68992190/3/5/6	
网　　址	www.jiuzhoupress.com	
印　　刷	唐山才智印刷有限公司	
开　　本	710 毫米×1000 毫米　16 开	
印　　张	16	
字　　数	287 千字	
版　　次	2023 年 3 月第 1 版	
印　　次	2023 年 3 月第 1 次印刷	
书　　号	ISBN 978 - 7 - 5225 - 1246 - 4	
定　　价	95.00 元	

序　言

程日同是我指导的研究生中比较勤奋、踏实的。他即使毕业后，也经常来京看望我。我们见面谈的更多的是学问。在交谈中他提到，菏泽当地十分重视地方文化研究，学术氛围浓厚。研究水浒和牡丹的人尤其多。我当时就把案头的研究水浒的书籍送给他。我建议他研究牡丹绘画文化，因为他对古代绘画有一定的研究，硕士论文写的是诗画关系，核心期刊上也发表了一些相关的文章。跨学科研究容易出成绩，他也对此表示认同。谁都没有想到，这本《中国牡丹绘画文化史纲》的书稿竟然放在了我的面前。丐余为序，我在这里欣然应允。主要谈两个方面：

一、构建三位一体的文化体系——牡丹文化的研究意义

牡丹文化是物质文明与精神文明发展与融合的产物。中华民族的人们热爱和平、追求幸福的生活。牡丹象征幸福和平、繁荣昌盛，因此受到人们的喜爱。适逢中华民族伟大复兴的时期，无论社会层面，还是学术层面，都出现了牡丹文化日趋繁盛的景象：社会层面上，牡丹经济、文化方兴未艾，尤其是在"牡丹甲天下"的洛阳、菏泽，每年都要举办内涵丰富、宾朋云集、声势浩大的牡丹花会，来彰显"国运昌时花运昌"；学术层面上，牡丹文化研究有很多，相关的学术论文、论著等不断出现。

这部书给人的第一个印象就是基于牡丹绘画构建了一个三位一体的牡丹文化体系。牡丹文化与梅兰竹菊等文化相比，具有更加广泛的适用范围与更加丰富的文化内涵，具有明显的同美共赏的性质。就传统社会来讲，上至贵族，下至平民，以及介于官民之间的士人，都能从中体悟到契合所在阶层的思想与精神。牡丹文化因此分为贵族文化、士人文化与民间文化三个层次。

贵族文化。唐宋时期的贵族文化是牡丹文化的基本类型。皇家贵族的审美趣味与牡丹的植物特征是牡丹文化形成的主要原因：一方面，唐宋时期皇家贵族的审美趣味在牡丹文化的形成、发展过程中起到了关键性作用。牡丹文化是

在唐朝国力强盛、经济繁荣的基础上，以宫廷贵族、豪门显宦为主体的宴乐生活与时尚的推动之下形成的。宋代是经济继续发展、文化开疆拓土的时代，牡丹文化继续发展与普及。一方面，牡丹花朵硕大、艳丽多姿、色香兼备、形态丰满，给人以欣欣向荣、热烈奔放的观感与美感，在此基础上逐渐贴合侧重物质价值的贵族文化。贵族文化的主要内涵是繁荣昌盛、国力雄厚与地域辽阔；荣华富贵，幸福吉祥；名花美人两相映的意趣。贵族文化贯穿整个牡丹文化史。后来牡丹文化的变化也是在此基础之上产生的。

士人文化。在牡丹文化体系中，贵族文化侧重物质价值，而士人文化则侧重精神价值。士人文化不是完全独立的存在，而是由贵族文化脱胎演变而来。士人文化主要指参照贵族文化而形成的逆向维度的思想文化。按照书中的说法，士人文化的审美主体是士人，是与贵族文化性质不相同的文人精神。它的形成机制主要是将贵族文化即牡丹"富贵"一系意蕴，作为文化符号、母题用来表现文人精神。抛开这种特殊的形成方式，从士人阶层与缙绅阶层的密切关联中也可以找到士人文化与贵族文化的密切关联性。从社会传统来看，士人是介于官民之间的阶层。上则为官，下则为民，因此，士人追求两种生活道路：一是秉持淑世精神，积学增智，售与帝王家。功名思想是士人孜孜以求的。因此士人文化与贵族文化有交集，牡丹"富贵"一系文化成为士人文化的内涵之一。二是遵循隐逸精神，远离庙堂，崇尚自然生活，形成与功名思想相对的凸显精神价值的在野士人文化。士人崇尚"达则兼善天下，穷则独善其身"进退皆"坦途"的自由精神，使得士人文化与贵族文化形成了一体两面的关系。所以，在牡丹文化体系中，士人文化相对贵族文化而存在，是贵族文化的衍生物。当然，士人文化对贵族文化也有影响，例如元明清时期贵族文化的载体宫廷牡丹画的文人趣味是不断增加的。

民间文化。在牡丹文化体系中，与贵族文化一样，民间文化也主要侧重物质价值。民间文化的主体是平民，处于社会底层，"生存"和"繁衍"成为他们人生的两大主题，所以才有"民以食为天"与"不孝有三，无后为大"的说法。民间文化是以"福禄寿喜财"为核心的思想文化。民间文化与贵族文化也有密切的关系。以绘画为例，民间绘画与宫廷绘画在唐朝就建立了联系。嗣后，历代宫廷画院的画家的主要来源便是民间画工。这样，从民间角度来讲，画院成为民间画工一个绝好的进身之阶，宫廷绘画的审美趣味成为民间绘画的一个发展方向。所以民间牡丹文化与贵族牡丹文化存在共同之处。

这样，牡丹文化就形成了以贵族文化为核心，以士人文化为衍生物，以民间文化为"羽翼"，相互关联、相互影响的有机的文化体系。

二、牡丹绘画文化史——一项拓荒性质的工作

《中国牡丹绘画文化史》是一部牡丹绘画史，更是一部以牡丹绘画史为个案的牡丹文化史。

《中国牡丹绘画文化史》是一本古代牡丹绘画史著作。据笔者知见，目前学界尚无牡丹绘画史著作，牡丹绘画史研究是一项具有拓荒性质的工作。确如书中所言："古代牡丹绘画创作，言之有理，理之有史。"纵观全书，作为"史"的脉络是清晰的，各阶段在画作、审美特点与技法特点上言之成理，理之有据，概括精当。选取的画家也很有代表性。虽然整体上吻合花鸟画的演变历程，但是能够抓住牡丹绘画史的特点，表现出不同的面貌。基于牡丹同美共赏的特点，依据牡丹绘画创作实际，在牡丹文化视野下，在历史的脉络上，展示了花鸟画史上出现的三种牡丹绘画形态，宫廷牡丹、文人牡丹与民间牡丹。宫廷牡丹画在唐宋时期形成并发展，嗣后，历代宫廷画院都有延续；文人牡丹画形成发展于明清时期；民间牡丹画与宫廷牡丹画相始终，发展繁荣在明清时期。作为一部绘画史著作，本书遵循了一般绘画史的写作体例，梳理、阐述了各个时期绘画作者、内容、形式及其美学祈向。但是它又有自己的特色，即凸显文化视角，重视对绘画内容的梳理、阐述。据笔者知见，一般专业绘画通史、断代史与专门史大都侧重梳理、阐述绘画的形式特点与风格等。

当然，本书如此做法，也有自身的原因。这本书有两个立足点，一是牡丹画，一是牡丹文化，是牡丹文化视野下的牡丹绘画史，兼具牡丹绘画史与牡丹文化史，甚至在相当程度上，属于以牡丹绘画史为个案的牡丹文化史。

《中国牡丹绘画文化史》是一部牡丹文化史著作。牡丹绘画文化史研究是一项将牡丹文化工作趋于深入、系统的研究。从坚实文献中，发掘其文化内蕴，所谓谋全局而能谋一隅。立足牡丹绘画及其历史，以牡丹文化为核心，从内容、形式与审美风格等方面抽绎其文化含义，展示了牡丹绘画文化的发展历程。牡丹画作为一种牡丹文化形态，有着丰富的文化内涵。对应宫廷牡丹画、文人牡丹画与民间牡丹画，有三种牡丹文化类型：贵族文化、士人文化与民间文化。以"富贵"一系意蕴为核心的贵族文化，形成、发展于唐宋时期，贯穿整个牡丹绘画文化史；二是士人的思想与精神，产生、发展于明清时期；三是以市民思想为核心的民间文化，对主流牡丹画产生重要影响主要在明清时期。全书梳理、阐述了每种牡丹画的内容、形式及其审美风格等层面的文化内涵，其中对士人文化的梳理、阐述尤见特色。

书中说，文人牡丹画的文化内涵有两种情况，一是文人在现实境遇条件下

严生的思想与感情；二是文人即"士人"阶层的思想与价值观。

　　首先，采用知人论世的方法，探究牡丹画所表现的在现实境遇条件下所产生的文人思想与感情。唐宋宫廷牡丹画奠定了牡丹画的题材类型、搭配方式及其寓意，后来的宫廷牡丹画自然是主要的比较忠实的继承者。文人牡丹画虽然主题寓意衍变成为文人精神，以其个性化特征改变了宫廷牡丹画的程式化特征。但是，文人牡丹画的题材寓意的不确定性与笔墨形式的程式化意味，依然给直接、具体而明确地阐述带来了困难。即便附有题款诗，也只是稍稍解决了这种困难。在大多数情况下题款诗内容也是含蓄或笼统的，所以必须借助画家的自身情况，联系画家的经历、思想与感情，才能较为准确、具体与明确地阐述主题。

　　徐渭牡丹画的题材搭配大致有牡丹与芭蕉、牡丹与梅兰、牡丹与其他四季花卉等情况；形式上仅用水墨。例如，牡丹与梅兰搭配，孤立来看，绘画立意与牡丹富贵意趣是相背离的，所以采用水墨来描绘牡丹，使其与梅竹清雅脱俗的格调取得一致。但是细想，题材的择取与水墨的使用也不是单纯的表现清雅趣味，不然，何不直接去画梅、画竹就可以了，何必舍近求远去画牡丹呢？在这种情况下，如果联系徐渭自身的情况，就可以找到一个具体阐释方向，从而明确主题。徐渭二十岁成为秀才，八次参加乡试，皆名落孙山。除了胡宗宪幕府一段生活之外，一生怀才不遇，穷困潦倒，于是形成了愤世嫉俗的思想与狂狷的性格。书中这样说，事实上，画家是在向富贵荣华"宣战"，以此来表现愤世嫉俗的思想与叛逆不羁的精神。

　　朱耷牡丹画经常塑造奇特的形象，以漫画式的造型来展示一种愤世嫉俗、孤傲不群的姿态。这样的主题须联系朱耷不同寻常的经历、思想与感情，才能得出结论。《牡丹孔雀图》由牡丹、孔雀与石头搭配成图，惯常的寓意应该是富贵寿考、吉祥如意等，但是因颠倒怪诞的造型，意蕴发生了逆转，产生了变化。图中一处悬崖石壁上、石隙间悬生着一些竹叶与倒挂的牡丹，有一种乾坤颠倒的感觉。画面侧下方，一块上下皆尖、树立不稳的石头之上，站着两只鼓腮、睁着白眼、丑陋的拖着三眼翎羽的孔雀。牡丹因悬生倒长，富贵意味变得不真实；孔雀变成秃头秃尾、白眼鼓腮的怪诞模样，美丽替以丑陋，雍容失于惊恐，华贵的意味也因此变了味道，但是具体意思尚不明确。画家自题诗也只是提供了能够提示主题意向的"三耳"与"坐二更"的两个典故。据资料记载，"三耳"指奴才有三只耳朵才能充分施展其逢迎拍马的本事；"坐二更"是指不顾节操、奴颜婢膝的逢迎行为。官员们起早等待上朝，客观而言，这种对于朝廷的心态与行为，本无可厚非，可称忠贞勤勉。但是在前朝遗嗣、遗臣朱耷的眼中，

在"夺朱非正色，异种亦称王"的视角下，一切都颠倒逆转了。恪尽职守的士夫缙绅变成了没有操守、不顾名节，追求富贵的小丑。

高凤翰绘画最突出的特征是一个"奇"字，所谓"离奇超妙，脱尽笔墨畦径"（［清］秦祖永《桐阴论画》）。"奇"在笔墨形式上是指离法就意，突破格套，以表现不同寻常的意绪。孤立来看，解释也仅至于此。书中借用其他学者的话说，"'奇'乃奇在他将愤世嫉俗隐于清离而埋于笔底，出苍辣劲爽感人"，（孔六庆《中国花鸟画史》）内涵趋于具体、明确。这是基于画家自身情况而做出的合理解释。高凤翰为官恪尽职守，廉洁奉公，却遭到上官诬陷，被捕入狱。虽然不久被无罪释放，右臂却因此病残，退出官场。他的《归意》说："半马胡为混此生，劳劳百事竟何成。只余老病疲筋骨，赚得人间尚左名。"所以，"奇"的笔墨形式承载了画家胸中的愤懑与愤世嫉俗的情绪。

其次，采用形式美学研究方法，发掘文人牡丹画诸如构图、造型、笔法、设色、笔墨及其审美功能与风格等层面的文化底蕴。这种文化在性质上主要属于士人的思想与价值观。试引述一二：

> 其一，形简意足的形象，其文化底蕴是"道常无为而无不为"（《道德经》第三十七章）一类思想。其二，远丹青形似而近水墨的意象、远离客观形色的笔墨形式（实质上是一种心象，一种意绪，一种精神），其文化底蕴契合道家基于"道法自然"的"五色令人目盲"，儒家的"隐居以求其志""俭以养德"（《论语·季氏篇》）与佛家的"色空"等观念。其三，审美的艺术功能与清逸的风格，所含蕴的文化意义又契合儒家的"独善其身"、道家的"自然"之道与佛家的"万法皆空"等思想。

这些文化底蕴在本质上都属于儒道佛思想体系中摆脱物质限制、崇尚精神价值的那一部分思想。而且书中将这种文化底蕴与时代联系起来，诚如所言，文人牡丹画这种内倾的、超越性的士人思想与所处文化历史阶段密切关联。唐朝以降，是儒道佛三家思想融通发展的时期，作为文化传承与创新者，士人的文化也呈现了超越其阶层属性的超越精神。

总之，这是一本有特色、有新意，学术价值较高的书，算得上一部拓荒之作。

叶君远

2022 年于中国人民大学文学院

目 录
CONTENTS

引 言

牡丹作为绘画的一种题材，与梅兰竹菊相比，在绘画史上虽然没有专攻的画家，但是历代牡丹画创作不绝如缕，而且牡丹画的演变是言之有理、理之有史的。虽然牡丹画基本契合花鸟画的衍变过程，并遵循其发展规律，却自具特色、另有面目。

牡丹在参与文化活动、进入文艺领域的过程中，逐渐成为含蕴丰厚的文化意象。牡丹画作为一种审美文化形态，包含了丰厚的文化内涵。牡丹绘画史上出现了三种牡丹画形态，即宫廷牡丹、文人牡丹与民间牡丹，依次对应着贵族文化、士人文化与民间文化。

一、贵族文化

唐宋是宫廷牡丹画的形成、发展时期，嗣后，世代有延续。审美主体是贵族阶层，形成了基于牡丹的硕大、华美的特征，以"富贵"一系意蕴为核心，以工笔写实形态为主要表现方式的审美文化。

唐宋时期，皇家的审美趣味在牡丹文化形成、发展的过程中起到了关键性作用。牡丹文化是在唐朝国力强盛、文化繁荣的基础上，以帝妃贵族、显宦豪门等为主体，在以牡丹为观赏对象的宴乐生活、时尚的推动之下形成、发展的；宋代经济继续发展，更是"郁郁乎文哉"的时代，使牡丹文化继续发展。

牡丹文化是依托牡丹外在特征而形成的。牡丹花朵硕大、艳丽多姿、色香兼备、自然丰满，给人以欣欣向荣、热烈奔放的美感，在此基础上逐渐形成了以"富贵"一系意蕴为核心、侧重外在事功与物质价值的贵族文化。贵族文化包含多个层面：一是国家层面，如繁荣昌盛、国力雄厚与地域辽阔等；二是个体层面，如荣华富贵、幸福吉祥、富贵奢华等；三是名花美人两相映的意趣，国色天香对应倾国倾城等。这是牡丹文化的基本内涵，后来牡丹文化的变化与

丰富，都是在此基础之上发展而来的。

宫廷牡丹画是"富贵"一系文化意蕴的反映者与推动者。贵族文化的存在形态，有内容、形式以及艺术功能与风格等层面：

（一）内容层面

唐宋时期，宫廷牡丹画的主题主要是"富贵"一系文化意蕴。晚唐五代，牡丹已经成为富贵奢华的象征，后来出现了"富贵之花""花中富贵"与"洛阳花"等称谓。宋朝理学家周敦颐的《爱莲说》中关于牡丹的基本文化定位及其普及情况，是为人们所普遍认可的，其云："予谓菊，花之隐逸者也；牡丹，花之富贵者也；莲，花之君子者也。噫！菊之爱，陶后鲜有闻；莲之爱，同予者何人？牡丹之爱，宜乎众矣。"[①] 菊花象征萧散超逸的隐者，莲花象征清廉高洁的君子，牡丹象征雍容高贵的贵族，在宋代已然成为普遍共识。因此，牡丹"富贵"一系意蕴，成为唐宋时期牡丹文化主流。唐宋时期的宫廷牡丹绘画切实反映、强化了这一文化取向。《宣和画谱》著录了唐宋时期大量牡丹画作品，牡丹成为承载"富贵"一系意蕴的意象，其《花鸟叙论》说：

> 故花之于牡丹芍药，禽之于鸾凤孔翠，必使之富贵。而松竹梅菊，鸥鹭雁鹜，必见之幽闲。至于鹤之轩昂，鹰隼之击博，杨柳梧桐之扶疏风流，乔松古柏之岁寒磊落，展张于图绘，有以兴起人之意者，率能夺造化而移精神，遐想若登临览物之有得也。[②]

其中，花鸟题材寓意性质的界定是通过总结所收录作品的特征而得出的结论，代表了唐宋宫廷花鸟画的基本观点。就花木而言，牡丹芍药寓意"富贵"；松竹梅菊寓意"幽闲"；杨柳梧桐寓意"风流"；乔松古柏象征"磊落"。十分明显，牡丹的基本寓意是"富贵"。在《宣和画谱》所著录的牡丹画中，与牡丹搭配的花鸟题材，也大都寄托了富贵、寿考、吉祥一类寓意，如动物类，有孔雀、锦鸡、鹁鸽、鹅、鹤、鹌鹑、白鹇与猫、兔等；植物类，有芍药、海棠、芙蓉、石榴等。元明清时期，牡丹已然成为"富贵"的代名词。明代文徵明说："墨痕别种洛阳花，仿佛春风是魏家。应是主人忘富贵，故将闲淡洗铅华。"[③] 牡丹是"富贵"之花，须以艳丽之色形容，而以浅淡水墨描绘，即是忘却"富

① 周良英等编著《周敦颐著作释译》，华南理工大学出版社，2017，第51页。
② 岳仁译注《宣和画谱》卷一五，湖南美术出版社，1999，第310页。
③ 陆家衡编《中国画款题类编》，人民美术出版社，2002，第42页。

贵"之举。徐渭直言"牡丹为富贵花"（《墨牡丹》）①，其间透露的信息是，牡丹是富贵之物，须以相类之物与之搭配，等等。

（二）形式层面

牡丹画形式的意义，不仅是表现内容的方式，而且自身也包含文化底蕴。这种文化底蕴来自长期艺术实践的积淀，也来自时代文化的影响。工笔写实形式是表现宫廷牡丹"富贵"一系文化意蕴的必要方式，其间的关系是表现与被表现的关系，有什么性质的内容就需要什么性质的形式来表现，形式特征取决于所要表现的内容。牡丹是"富贵"意象，"富贵"一系意蕴与真色生香的外部特征相互依存，真色生香的外部特征又须依赖工笔重彩的写实形式来表现。牡丹画表现"富贵"一系意蕴与表现文人精神，所采取的形式是不同的，看下面两条资料：

> 牡丹为富贵花，主光彩夺目，故昔人多以钩染烘托见长，今以泼墨为之，虽有生意，多不是此花真面目。（《墨牡丹》）②
> 昔人云：牡丹须着以翠楼金屋，玉砌雕廊，白鼻猧儿，紫丝步障，丹青团扇，绀绿鼎彝。词客书素练而飞觞，美人拭红绡而度曲。不然，措大之穷赏耳。③

就宫廷牡丹画而言，表现"富贵"一系文化意蕴，形象上，须形色兼备，真色生香；构图上，须将牡丹置于"翠楼金屋，玉砌雕廊"，配以"丹青团扇，绀绿鼎彝"，伴之文人骚客、度曲美人等；技法上，敷染"铅华"与"钩染烘托"，即工笔重彩写实技法。以此而言，由构图、形象与技法等组成的工笔写实形式，也包含着"富贵"一系文化底蕴。

（三）艺术功能与风格层面

由工笔写实形式表现的牡丹画的艺术功能与美学风格，也是宫廷文化的存在形态。

1. 艺术功能的文化底蕴。宫廷牡丹画的艺术功能有两个，一是"成教化，助人伦"的政治教化；二是彰显皇家审美趣味。以前者为主，凸显伦理性价值，然后才是审美价值。《宣和画谱》中《御制叙》与《花鸟叙论》反映了这种思

① （明）徐渭：《徐渭集》，中华书局，1983，第 1310 页。
② （明）徐渭：《徐渭集》，中华书局，1983，第 1310 页。
③ （清）恽寿平著，张曼华点校《南田画跋》，山东画报出版社，2012，第 155 页。

想。《御制叙》记载绘画赞美某种事物可以显示时代好的风气，批评某种不好的现象可以警示后来者，即所谓的"见善以戒恶，见恶以思贤"①，其中惩恶扬善、利于时世的教化思想十分明显。《花鸟叙论》表达的意思更加明确，其云：

> 其自形自色，虽造物未尝庸心，而粉饰大化，文明天下，亦所以观众目、协和气焉。……绘事之妙，多寓兴于此，与诗人相表里焉。……展张于图绘，有以兴起人之意者，率能夺造化而移精神，遐想若登临览物之有得也。②

主要有两层意思，一是花鸟画有助于国家的太平、社会的和谐，关乎天下家国的政治思想；二是花鸟画可以寄托兴味，服务于人心，具有与诗歌一样的作用，因此含蕴超越功利的自由精神。就宫廷牡丹画而言，这两方面更为典型：一是牡丹在国家层面象征繁荣昌盛、国力雄厚、在众多寓意"富贵"的花鸟题材中，牡丹应是更佳选择。二是牡丹花朵硕大、艳丽多姿、雍容华贵，有"花王"之目，比较契合统治者的尊贵地位、奢华生活与审美心理。因此，宫廷牡丹画艺术功能的文化底蕴，主要是政治文化与自由精神等。

2. 艺术风格的文化底蕴。宫廷牡丹画在美学上追求典雅，典雅包括政治层面的雅正与审美层面的雅正。典雅的风格与政治教化是相通的，统治者艺术雅俗之辩，由来已久。先秦时期，有"雅乐"与"郑声"即雅俗之别，"雅乐"是典雅纯正的音乐，节奏缓慢、中正平和，是帝王朝贺、祭祀等典礼上所用的音乐。"雅乐"制定于西周，与律法、仪礼一样属于政治体制的内容。所以，宫廷牡丹画典雅风格的文化底蕴亦关乎政治文化等。

二、士人文化

明清是文人牡丹画的形成、发展时期，审美主体是在野士人，形成了与"富贵"一系意蕴相对、相反，以文人精神为核心，主要采用文人写意形态的审美文化。

文人牡丹画属于文人画范畴。从创作实迹来看，文人画滥觞于宋代苏轼、米芾等人，形成于元代四家，主要是山水画与梅兰竹菊"君子"画，文人花鸟

① 岳仁译注《宣和画谱》，湖南美术出版社，1999，第1页。
② 岳仁译注《宣和画谱》卷一五，湖南美术出版社，1999，第310页。

画形态到明代中期"吴派"那里才得以创立。

文人牡丹画在内容、形式与风格上与宫廷牡丹画有所差别。内容上，宫廷牡丹画的"富贵"一系意蕴，主要作为文化符号、母题，参与表现富有个性的文人精神，改变了宫廷牡丹画文化意蕴的程式化运用。形式上，遵循写意原则，造型以简形淡色为主，兼有形神兼备的特征；笔法以自然率意为主，兼及工细笔法，具书法性质；设色水墨淡彩或纯用水墨。审美上，呈现文雅清逸的风格。

文人牡丹画的文人精神，包括两个方面，一是文人在现实境遇条件下的思想、感情与情趣；二是在野士人类属的思想、价值观与超逸精神。文人精神的存在形态有内容、形式以及艺术功能与风格等层面：

（一）内容层面

文人牡丹画内容层面的文人精神，包括三个方面：

1. 文人思想。文人牡丹画的主题主要是文人思想。形成的方式主要是，以牡丹的"富贵"一系意蕴为参照义项，生发相对或相反的思想。这种思想否定事功、利禄等物质价值，彰显精神价值。

2. 人生感慨。香消色衰、盛日不再的牡丹形象，牵涉人心、感情与思想，从而表现物是人非、历史兴亡的主题。

3. 清高自守的品节。牡丹于谷雨前后开放，不与桃杏争艳，象征独立自守、傲然不群的文化内涵。

（二）形式层面

文人牡丹画形式层面的文化意蕴，有两种情况：一是文人牡丹画的形式与内容的关系是表现与被表现的关系。形式通过完成表现内容的艺术任务，间接呈现了内容层面的文化意蕴。这里，形式意蕴与内容层面的文化意蕴性质相同，无须详论。二是形式自身携带的文化意蕴，即自律性形式的"意味"。概括而言，有什么性质的内容就需要什么性质的形式。工笔形式，遵循写实原则，以"神品"为最高追求；写意形式，遵循写意原则，以"逸品"为最高追求。文人牡丹画须用相应的写意形式，才能完成表现任务，所以文人写意形式成为历代文人画家自觉采纳的表现文人精神的基本方式。文徵明说："墨痕别种洛阳花，仿佛春风是魏家。应是主人忘富贵，故将闲淡洗铅华。"① 忘却"富贵"的闲淡意趣，对应的是洗去铅华的笔墨形式。淡化光彩夺目的牡丹形象，适用的是异于"勾染烘托"的技法。恽寿平排斥浓丽绮艳，追求清高淡泊的格调，反

① 陆家衡编《中国画款题类编》，人民美术出版社，2002，第42页。

对将牡丹置于"翠楼金屋，玉砌雕廊"的富贵环境，推重"粗服乱头，愈见妍雅，罗纨不御，何伤国色"①，所用技法也是形简意足的文人写意之法，等等。所以，文人写意形式积淀了丰厚的文化底蕴，属于士人文化范畴的文人精神。具体来说，文人笔墨写意形式诸要素有，疏朗的构图、简形略色的形象，书法化、情绪化的线条，清淡的颜色，清雅的水墨及其审美风格等，在性质上都体现了文人精神。这种文人精神的哲学基础主要是儒道佛思想体系中摆脱物质限制，崇尚精神价值的那一部分思想，如儒家的"独善其身"、道家的"道法自然"与佛家的"万法皆空""色空"等。这些思想实质上是传统社会中离立庙堂、高遁江湖在野士人的思想。这是文人画的思想底蕴，容择其要者予以阐述：

1. 远丹青形似而近水墨意象。"夫画道之中，水墨最为上"（王维《山水诀》)②、"意足不求颜色似"（陈与义《和张规臣水墨梅五绝》)③ 与"书画之妙当以神会，难可以形器求"④ 等，这些都是著名的文人画批评话语。舍弃、淡化客观形象，追求形象的意似神韵，进而表现主观意绪。宫廷牡丹画的创作理路是采用工笔敷彩技法，应形象物、随类赋彩，刻画形似逼真的造型，追求"神品"，程式化地表现"富贵"一系文化意蕴。不同的是，文人牡丹画对造型的自然因素并不刻意经营，而是以富于变化的水墨塑造写意化的形象，追求"逸品"，个性化地表现思想、感情与志趣。真色生香的客观物象，即便臻于"神品"的作品，也难以有效融摄个性化的意趣，因为"神品"中客观因素与主观因素处于相对平衡的状态，近于"无我之境"。在文人画家看来，如要凸显主观因素，势必减轻客观因素的分量，即简形略色的造型。所谓"余之竹聊以为写胸中之逸气耳。岂复较其似与非，叶之繁与疏，枝之斜与直哉"⑤！所以文人牡丹画舍弃客观形象，追求神似意化的形象。这种审美思想，契合基于道家的"道法自然"的"五色令人目盲"、儒家的"隐居以求其志""俭以养德"（《论语·季氏篇》）与佛家的"色空"等一类观念，三家思想认同摆脱物质限制、崇尚精神价值的文人精神。

2. 形简意足。进一步讲简形淡色并非目的，而是为了表现丰富的内涵，所谓"外枯而中膏，似淡而实美"（《评韩柳诗》)⑥。简淡的形象与丰富的内涵

① （清）恽寿平著，张曼华点校《南田画跋》，山东画报出版社，2012，第156页。
② 于民主编《中国美学史资料选编》，复旦大学出版社，2008，第215页。
③ 何宝民：《古诗名句荟萃》，河南人民出版社，1983，第505页。
④ （宋）沈括：《梦溪笔谈》卷一七，上海书店出版社，2003，第140页。
⑤ 潘运告编著《元代书画论》，湖南美术出版社，2002，第430页。
⑥ （宋）苏轼著，孔凡礼点校《苏轼文集》卷六七，中华书局，1986，第2110页。

形成了一种相反相成的关系。黄庭坚云:"凡书画当观韵。往时李伯时为余作李广夺胡儿马,挟儿南驰,取胡儿弓,引满以拟追骑,观箭锋所直,发之,人马皆应弦也。伯时笑曰:'使俗子为之,当作中箭追骑矣。'"(《题摹燕郭尚父图》)① 将弓"引满以拟追骑"较"作中箭追骑"形象上为简略,所承载的意蕴不仅没有减少,如李广善射,而且增益了意蕴,如敌手闻风丧胆等,即"象外之意",所谓"简而意足,唯得于笔墨之外者知之"②。形象简略而意趣丰厚,是"韵"的直观表现,这种"韵"的主要哲学底蕴是"道常无为而无不为"(《道德经》第三十七章)。

3. 笔墨形式。出于同样理路,绘画创作淡化"再现",强化"表现",抽象而具有意味的笔墨形式得到凸显。笔墨不仅通过描绘花卉禽鸟、山水景物等对象表现主题,而且笔墨自含意味,具有相对独立的美。笔墨不仅是一种形式美、结构美,而且从中还传达出气质韵味、主观意绪和精神境界。"笔墨的浓淡,点线的交错,明暗虚实的互映,形体气势的开合,谱成一幅如音乐如舞蹈的图案。"(《论中西画法的渊源与基础》)③ 笔墨意味,犹如音乐,无须语言转换、逻辑推导,直接影响身心。它是"一种净化了的审美趣味和美的理想"④。笔墨形式远离客观对象,成为一种心象,一种意绪,一种精神。这是一种超越外在因素而直达内心的表现形式,含蕴的思想同样属于近于摆脱物质限制、崇尚精神价值的文人思想。

(三)艺术功能与风格层面

艺术功能与风格也是文人精神的一种存在形态。文人牡丹画跳出宫廷牡丹画的伦理氛围,将其功能从外在的政治社会功利性,拉回到绘画的主体表现上。文人牡丹画的艺术功能是审美自娱的,与此相关,文人牡丹画的审美风格是"清逸"的。两者所表现的美学思想主要属于超越物质功利、崇尚精神价值的一类思想。

1. 审美功能的文化底蕴。审美是超越功利的,因此,其文化底蕴自然是超越功利的思想。文人牡丹画的创作主体主要是在野士人,他们基本上介于缙绅与平民之间。他们的思想和价值观与宫廷牡丹画家的功利性思想与价值观不同,以凸显主体性与精神价值为特征;他们崇尚自由个性,向往富于人文关怀的审

① (宋)黄庭坚著,刘琳、李勇先、王蓉贵校点《黄庭坚全集》,四川大学出版社,2001,第729页。
② 岳仁译注《宣和画谱》卷一八,湖南美术出版社,1999,第378页。
③ 宗白华:《美学散步》,上海人民出版社,1981,第101页。
④ 李泽厚:《美的历程》,文物出版社,1981,第181页。

美人生；他们的创作是一种"为己"而非"为人"的创作；他们的绘画主要表现的是文人精神，是包含着"一定的思想性、丰富的人文关怀、特别的生命感觉"① 的作品。文人自身特有的文化精神，使得作品渗透了儒道佛思想中的超越精神。

2. 清逸风格的文化底蕴。文人牡丹画以"逸品"为主要目标，追求"清逸"的品格。无论是文人牡丹画与"富贵"相对或相反的主题，疏密相间、不空不堵的构图，简形略色的形象，还是"表现性"（相对"再现性"）显著的笔墨形式，都指向脱离事功、客观物象而趋于精神价值的特征。这种"清逸"风格同样含蕴了丰富的文化底蕴，如儒家的"独善其身"、道家的"自然"之道与佛家的"万法皆空"等。

综上，文人牡丹画的这种内倾的、超越性的文人精神，与所处文化历史阶段密切关联。唐朝以降，是文人画形成与发展的时期，这一时期正是传统文化儒道佛三家思想融通的时期。所以，这一时期，作为文化传承与创新者的"'士'有社会属性但并非为社会属性所完全决定而绝对不能超越"② 的超越精神。

三、民间文化

明清是民间牡丹画的发展时期，审美主体是民众，呈现了以福禄寿喜财为主、以赋色浓艳质朴为特点的审美文化。

民间牡丹画的形成时期，大致与宫廷牡丹画相近。明清是民间牡丹画发展时期，审美主体主要是民众，尤其是以商人为主的市民。主题主要是以福禄寿喜财为核心的思想。形式上，构图饱满，形象繁复，工笔与写意兼具（程度介于宫廷牡丹画与文人牡丹画之间）。设色尤具特色，以大红大绿的原色为主调，浓郁、强烈、夸张、对比明显，装饰性明显。风格上，明快鲜艳、浓丽质朴。

民间牡丹画所承载的民间文化，主要有内容、形式以及艺术功能与风格等存在形态。

（一）内容层面

民间牡丹画内容层面的文化内涵，主要有富贵吉祥、福禄寿喜财思想与市民思想。

① 朱良志：《南画十六观》，北京大学出版社，2013，第9页。
② 余英时：《士与中国文化》自序，上海人民出版社，1987，第11页。

1. 富贵吉祥。民间牡丹画受宫廷牡丹画的影响，具有富贵吉祥的文化内涵。民间绘画与宫廷绘画在唐朝就建立了联系，宫廷画院中的不少画家是来自民间的画工。宋初的画院来自民间的画工逐渐多起来，民间画工逐渐成为画院画家的主要来源。民间绘画与宫廷绘画之间的艺术交流因此趋于频繁：一方面，工匠、商贩等出身低微的民间画工，将民间绘画因素带入画院。另一方面，画院也成为民间画工一个绝好的进身之阶，宫廷牡丹画的审美祈向成为民间绘画一个重要的努力方向。所以，宫廷牡丹画的"富贵"一系文化意蕴，尤其是其中富贵吉祥的意蕴，成为民间牡丹画的一个重要主题。

2. 福禄寿喜财思想。民间牡丹画家处于社会底层，围绕"生存"和"繁衍"的人生主题，形成了以福禄寿为核心的民间文化。民间牡丹画与宫廷牡丹画在艺术功能上的实用性是相同的，只是具体内容有所不同。民间关注"生存"和"繁衍"，宫廷重视国祚久长、政治教化。民间牡丹画家，作为处于社会底层的民众，"生存"和"繁衍"是他们两大人生主题，所以，传统社会上才有"民以食为天"与"不孝有三，无后为大"的熟语。为了表现福禄寿喜财思想，明清民间牡丹画大量借用宫廷牡丹画中与牡丹搭配的常见题材，如松树、水仙、柿子、石榴，凤凰、孔雀、仙鹤、鹁鸽、鸟雀、蝴蝶，狸猫、蝙蝠、猴子，如意、湖石，等等。清代深受市民文化影响的"扬州八怪""海派"与"居派"，所画的牡丹画的题材大多也不出这个范围，牡丹画出现了题材与寓意程式化的特征。

3. 市民思想。市民思想在世俗性上与富贵吉祥、福禄寿喜财思想有很大的交集，却以个性化的求新尚奇为特征。除了民间画工的创作外，明清时期，尤其是清代的文人牡丹画渗透了市民思想。这在牡丹绘画文化史上具有重要意义，因为它反映了古代主流文化衍变的一个重要特点。明代中期以降，市民思想开始以比较独立的思想和价值观念向社会与文化领域渗透，使之发生了背离传统文化范畴的变化①。

（二）形式层面

民间牡丹画，形象繁复，工笔与写意兼具。或追求心灵真实，不追求形似，笔法率意；或者重视形色写实，勾画工致，敷色浓艳，热情奔放，对比显著，繁盛热闹，鲜活明晰。当然，其写实程度介于宫廷牡丹画与文人牡丹画之间，原因有二：民间牡丹画的审美主体是处于社会底层的民众或者社会地位不高的工商业者，物质基础薄弱，或者文化资源匮乏。在精神上，既无贵族阶层的雍

① 余英时：《士与中国文化》，上海人民出版社，2003，第542页。

谷高雅，又无士人阶层的清高超逸。他们的审美思维总体上是简单直接的，所以，对艺术形象的塑造，一方面追求形似逼真，但又对宫廷牡丹画的精致、细腻有隔阂；另一方面又笔法率意，凸显象征寓意，但是不能达到清逸的程度。民间牡丹画，基于劳动者重视劳动、追求力量之美的阶层属性①，推崇充实饱满的事物，对丰盈与健康情有独钟，喜爱大红大绿、热烈奔放、繁盛热闹的画面。民间牡丹画信仰的功利化色彩，使其"超越了艺术而成为心灵慰藉的文化产物"②。

（三）艺术功能与风格层面

民间牡丹画的艺术功能与风格也隐含了文化意蕴。民间牡丹画的艺术功能，与宫廷牡丹画一样，物质价值先于审美价值，不同的是民间牡丹画关注的是对生存与繁衍的需求、对生活的美好祈愿，如富贵吉祥、福禄寿喜财等。民间牡丹画的美学风格表现为浅俗，民间牡丹画的浅俗与宫廷牡丹画的典雅、文人牡丹画的清逸形成对比，含蕴了求生求福求财的朴素的文化思想与精神。

需要说明的是，本书不将民间牡丹画作为直接阐述对象，而是出于梳理牡丹绘画文化史主要脉络的目的，对明清时期受到市民文化影响、呈现明显民间因素的诸如"吴派""扬州八怪"与"海派"的牡丹画，进行分析阐述，以期勾勒民间牡丹画的体貌特征，进而明确其在牡丹绘画文化史上的重要地位与意义。

① 墨家学说属于小生产劳动者学说，重视劳动，重视力量。《墨子》曰："赖其力者生，不赖其力者不生。"参见祁志祥主编《国学人文读本》上册，上海文化出版社，2008，第 166 页。

② 赵鲁宁，李子主编《中国民间美术》，电子科技大学出版社，2018，第 10 页。

第一编 **01**

｜以工笔形态为主的牡丹画高峰时期｜

唐朝、五代与宋元时期，是宫廷文化占据牡丹绘画文化史主流地位的时期。唐代是宫廷牡丹画的形成期，五代与北宋前期是发展期。北宋晚期"宣和体"（院体）的形成、发展臻于高潮。南宋是延续"院体"的变化期。元代是文人因素不断积累、由宫廷牡丹画向文人牡丹画的过渡期。

唐代宫廷牡丹画的形成取决于两个条件，一是牡丹文化的形成，二是花鸟画的形成。这一时期，牡丹文化高度契合皇家思想与趣味，是一种宫廷文化。同样，花鸟画也是如此。宫廷牡丹画是宫廷文化的主要载体，其审美主体主要是宫廷贵族，主题是基于牡丹华美造型的"富贵"一系文化意蕴，形式以工笔写实形态为主。唐代奠定了宫廷牡丹画的"富贵"主题，这种主题是宫廷文化的一种类型，思想、趣味与格调具有显著的贵族阶层属性。它不像文人牡丹画所体现的士人文化，因为个性化特征，能够超越其阶层属性而趋于复杂与丰富。宫廷牡丹画的"富贵"主题，在历代宫廷画中，内涵与外延相对固定，具有程式化特征。宫廷牡丹画的工笔形态虽然历代有所变化，但基本相对稳定，工笔形态是一个逐步完善、发展的过程。唐代前期受花鸟画的影响，形成工笔赋彩法，以粗笔勾勒赋色为特色，后期发展到以细笔赋彩写生为特色。五代与北宋前期"黄体"成为画院标准，以"勾勒填彩，旨趣浓艳"为特色。北宋中后期，有两个变化，一是崔白、吴元瑜等强调更加贴近自然的"写生""气韵生动"成为趣尚；二是"院体"成为宫廷牡丹画的典型范式，为历代宫廷牡丹画所遵循，突出特征是细节忠实、气韵生动与诗意①追求。

南宋是牡丹画在"院体"基础上继续向前发展的一个重要阶段，工致精细的写实技巧和形式趋于多样化。牡丹画样式也由北宋长卷大轴衍变为小幅册页与扇面等，这实质上是"院体"高度写实与气韵生动结合进一步发展的结果。

元代牡丹画写实体貌与水墨形态并存，处于继承传统、革新未来的发展阶段。主题上，兼具"富贵"一系文化意蕴与文人趣味；形式上，在工笔写实的基础上，赋色清雅或纯用水墨，体现了新变化；审美上，兼容工丽、清雅或朴茂等格调。其中，赋色清雅与纯用水墨，为文人笔墨写意形态的形成，奠定了基础。

① 此处的"诗意"并非抒发个性化感情的文学性，"不是从现实生活中而主要是从书面诗词中去寻求诗意，这是一种虽优雅却纤细的趣味"。参见李泽厚：《美的历程》，文物出版社，1981，第176页。

第一章　唐朝牡丹画

　　唐代是牡丹绘画文化的形成与发展期。宫廷牡丹画历代相续的"富贵"体貌开始形成，主题上表现"富贵"一系文化意蕴；在延续前代写实技法的基础上，工笔写实形态形成，并成为表现牡丹国色天香形象与富贵趣味有效的表现系统。

第一节　概述

　　宫廷牡丹画形成的原因主要有三个方面：一是政治、经济与军事等社会条件；二是牡丹文化的形成；三是花鸟画的独立成科。

一、社会条件

　　唐代（618—907）是中国传统社会极度繁荣的时期。特别是唐代贞观至开元的一百多年间，疆域广阔，社会安定，经济繁荣，各民族之间接触密切，中外文化交流频繁，异域文化也从不同领域产生影响，思想文化领域儒、道、释三家并立与融合是这一时期的一大特征。中唐时期，安史之乱平定后，统治者进行了一系列改革，如德宗改制、永贞革新，唐宪宗更是采取一系列措施，藩镇割据势力得到抑制，王朝威望得以重建，国家政治一度回到正轨，出现"元和中兴"的局面。晚唐时期也出现了"会昌中兴"。所以，有唐一代，国力强大，疆域广阔，思想开放，文人积极进取，追求生命的绚烂绽放。因此，花型硕大、色彩艳丽的牡丹成为绘画表现贵族意趣、象征盛世的重要载体。

二、牡丹文化的形成

　　唐朝是牡丹文化形成时期。牡丹"美在颜色、气势，牡丹象征外在事功、

物质文明、国家气象"①，因此形成了"富贵"一系文化意蕴。

牡丹文化是在牡丹植物特征的基础之上，以唐代帝妃贵族、显宦豪门为主体，在以牡丹为观赏对象的宴乐生活、时尚的推动下形成的。

（一）牡丹的植物特征

牡丹的植物特征是牡丹文化形成的必要条件。牡丹有两个植物特征：一是花朵硕大，姹紫嫣红，枝繁叶茂，真色生香，一派雍容华贵的体貌。舒元舆《牡丹赋》云："我案花品，此花第一。脱落群类，独占春日。其大盈尺，其香满室。叶如翠羽，拥抱比栉，蕊如金屑，妆饰淑质。"② 二是牡丹种类繁多，形色纷呈。牡丹有明显的物种变异性，因此各种形色的新品种不断出现。据柳宗元《龙城录》记载，唐代开元时期，洛阳人宋单父擅长培育牡丹，"凡牡丹变易千种，红白斗色"③。又据《杜阳杂编》与《酉阳杂俎》等书记载，有千叶牡丹、千朵牡丹、合欢牡丹等多种品类。

（二）观赏牡丹的时尚

以帝妃贵族、显宦豪门为主体，种植、观赏牡丹的时尚，是牡丹文化形成的重要因素。隋炀帝诏进易州牡丹；唐高宗宴赏双头牡丹；武则天将牡丹佳品移植内廷；唐玄宗与杨贵妃夜赏沉香亭，并伴随李白赋诗、李龟年高歌等佳话；玄宗"赏名花，对妃子"④；文宗激赏李正封诗句"天香夜染衣，国色朝酲酒"。牡丹因此与至尊、国色历史性地结下了不解之缘。"长安甲第多，处处花堪爱"（司马扎《卖花者》），据载，杨国忠、李益、元稹、李德裕、刘禹锡、令狐楚等显贵名流的府邸均植有牡丹，"仆马豪华，宴游崇侈"之风，在京、洛历代豪族权贵辐辏之地愈演愈烈。"遂使王公与卿士，游花冠盖日相望"（白居易《牡丹芳》），"每暮春之月，遨游之士如狂焉，亦上国繁华之一事也"（舒元舆《牡丹赋》）⑤。可以说，牡丹时尚"是王公贵族、都市豪门富贵奢华生活的内容……牡丹正是应时而起、富贵炒作的新题材"⑥。

① 程杰：《牡丹、梅花与唐、宋两个时代——关于国花问题的借鉴与思考》，《阴山学刊》2003年第2期，第59—67页。
② （清）董诰等编《全唐文》卷七二七，中华书局，1983，第7485页。
③ 保光主编《牡丹人物志》，山东文化音像出版社，2000，第20页。
④ 孟陶宁主编《豪放词·婉约词》，北方妇女儿童出版社，2010，第238页。
⑤ （清）董诰等编《全唐文》卷七二七，中华书局，1983，第7485页。
⑥ 程杰：《牡丹、梅花与唐、宋两个时代——关于国花问题的借鉴与思考》，《阴山学刊》2003年第2期，第59—67页。

（三）牡丹文化的内涵

牡丹文化是一种以物质文明为核心的文化，其内涵可以概括为"富贵"一系文化意蕴，包含多个层面：一是国家层面，如繁荣昌盛、国力雄厚与地域辽阔等；二是个体层面，如荣华富贵、幸福吉祥、富贵奢华等；三是名花美人两相映的意趣，国色天香对应倾国倾城。"富贵"一系文化意蕴是牡丹文化的基本内涵，后来成为一种文化因子、文化母题，推动了牡丹文化的发展、变化。

三、花鸟画的形成

唐代，国势强盛，恢宏开放文化精神，文学艺术各个领域都呈现繁荣局面。故绘画也空前兴盛，迎来了中国绘画史上的一个高峰。其中，题材最为广泛的门类——花鸟画，在题材开拓、技法积累①的基础上逐渐形成。

唐代绘画史，以安史之乱为界，可以分为前、后两个时期：前期（618—755）包括"初唐"和"盛唐"时期。张彦远《历代名画记》记载，唐朝以前，绘画完成了由"迹简意淡而雅正"向"细密精致而臻丽"转变的过程，但尚未达到完备的境地，至初唐、盛唐才"焕烂而求备"②。其中，"备"包括绘画精神，美学追求，艺术表现如构图、造型、笔墨、色彩等因素。如花鸟画一样，这一时期纯粹意义上的牡丹画尚未知闻。后期（754—906），包括"中唐"和"晚唐"两个时期。除去此时期前后战乱时期绘画创作基本处于停滞之外，后期是花鸟画的形成与发展时期，出现了边鸾等画家；牡丹画开始出现，体现了宫廷牡丹画的特征。

四、牡丹画创作

周昉是著名人物画家，作品被称为"周家样"，其中也有以牡丹作为题材的画作，如《簪花仕女图》，图中仕女头上与仕女扇上两朵牡丹与美人相互映衬，承载了"富贵"一系文化意蕴。这种寓意主要来自与其密切关联的美丽仕女、贵族生活以及所处的大唐王朝。形式上采用工笔重彩技法，遵循客观形色的写实原则，线条稍粗，赋色艳丽，审美上呈现富丽典雅的风格。

边鸾的牡丹画，牡丹与其他题材组成一个以"富贵"为取向的意义系统，成为承载雍容尔雅、富贵与祥瑞等意蕴的意象。形式上，勾勒赋色，妙得生意，有绮艳润泽之质。

① 陈绶祥：《隋唐绘画史》，人民美术出版社，2001，第118页。
② 何志明，潘运告编著《唐五代画论》，湖南美术出版社，1997，第158页。

滕昌佑的牡丹画，主题上，表现富贵意趣与清高志趣；形式上，采用勾勒晕染之法。构图丰满，疏密有致，形色接近自然，神态生动，呈现工细清丽的特征。

刁光胤、于兢与王耕三人亦有牡丹画。他们追求形象真色生香，逼真如生，多用工笔重彩一类技法，是牡丹画发展的重要推动者。

需要说明的是，花鸟画在隋唐时期流传下来的作品，包括牡丹画，可谓寥若晨星，难得一见。原因主要有两个：一是由于绘画特殊的物质形态，不易保存，时间越早传世作品越少；二是花鸟画主要草创在隋唐时期，有价值的作品相对较少；等等。面对这种情况，只能主要借助相关文字资料，力求辨明牡丹画演变的历史脉络，以求准确反映其所在发展时期的审美文化特征。这种情况不仅见于唐朝，五代两宋与元代时期也存在类似情况。这样的话，一些章节篇幅可能显得相对较小，内容相对不足，除了尽力各方搜集有关资料、力求深入发掘之外，也没有其他的办法。

第二节　周昉

牡丹以植物衬托人物的形式开始出现在晋代顾恺之的《洛神赋图》中，据说这是最早的牡丹（一说芍药）入画的作品。据载，牡丹独立入画是在南北朝时期，最早画牡丹的画家是北齐的杨子华。

杨子华（561—?），北齐世祖时期（561—565）的直阁将军、员外散骑常侍。杨子华在当时有"画圣"之称，"牡丹圣手"之誉。苏轼的《牡丹》中有"丹青欲写倾城色，世上今无杨子华"。李绰的《尚书故实》亦云："世言牡丹花近有，盖以国朝文士集中无牡丹歌诗。张公尝言：杨子华有画牡丹处极分明。子华，北齐人，则知牡丹花亦已久矣。"[1] 杨子华的牡丹画，拉开了牡丹绘画史的序幕。从唐代起，花鸟画逐渐成为独立画科，牡丹也逐渐成为花鸟画的重要题材。

武则天时期，画家殷仲容擅工笔牡丹。张彦远的《历代名画记》称其"工写貌及花鸟，妙得其真"[2]。唐德宗时期周昉的《簪花仕女图》中，五个体态丰腴的贵妇，高盘浓黑的鬓发顶上各插一朵花。其中，逗犬者头上插着一朵牡丹

① 路成文：《咏物文学与时代精神之关系研究 ——以唐宋牡丹审美文化与文学为个案》附录《唐宋笔记小说研究资料辑录》，暨南大学出版社，2011，第 211 页。

② 何志明，潘运告编著《唐五代画论》，湖南美术出版社，1997，第 240 页。

花，旁边宫女所执纨扇上也绘有牡丹花。这是唐代牡丹画最早的传世作品。

周昉，约生于开元（713—741）末年，字仲朗，一字景玄，京兆（今陕西西安）人。周昉出身仕宦之家，官至越州（今浙江绍兴）长史、宣州（今安徽宣城）长史别驾。周昉长于文辞，擅画肖像、佛像与仕女。仕女画，初学张萱而加以变化，为当时宫廷、士大夫推重，称绝一时。传世作品有《挥扇仕女图》与《簪花仕女图》等。

《簪花仕女图》（辽宁省博物馆藏）（见图1-1-1）中，牡丹所承载的主旨是"富贵"一系文化意蕴，形式上采用工笔重彩技法。

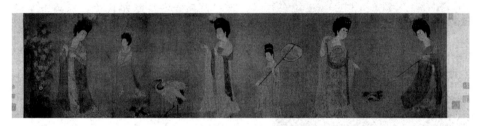

图1-1-1　（唐）周昉《簪花仕女图》

首先，牡丹的"富贵"一系意蕴主要来自美丽的仕女、贵族的生活，以及所处的大唐王朝。《簪花仕女图》是周昉仕女画的代表作，表现了贵族妇女的真实生活。画面内容主要是庭院游玩——拈花、拍蝶、戏犬、赏鹤、徐行、懒坐等，富有贵族生活情调。所谓"深宫美人百不知，饮酒食肉事游戏"（苏轼《周昉画美人歌》），正是《簪花仕女图》中生活的写照。右起第一人身着朱色长裙，外披紫色纱罩衫，上搭朱膘色帔子（见图1-1-1）。妇人体态丰硕，高大发髻上插着牡丹花，鬒发、短鬓分披在耳边与额前，显示出青春的朝气与活力。她那圆润的脸庞上带着点点红晕，秀巧朱唇点缀于整个面庞之上，显得秀气典雅、精致可爱。第三位是手执团扇的侍女，团扇上画着花叶分明、硕大鲜艳、盛开的牡丹花。通过《簪花仕女图》，可以了解唐代贵族阶层休闲娱乐生活的细节与瞬间。众女子衣着华贵、头饰富丽、妆容娇艳、丰颊厚体，有雍容华贵的气度，所谓"秾丽丰肥，有富贵气"（汤垕《古今画鉴》）①。从中可以体会到唐代开放盛大的文化精神，作品通过牡丹"富贵"一系之"名花美人两相映"的意象，悉数承载了牡丹所包含的文化意蕴：生活的富贵奢华、国家的繁荣昌盛与大国气度，等等。

① 潘运告编著《元代书画论》，湖南美术出版社，2002，第343页。

其次,《簪花仕女图》形式上主要采用工笔重彩技法。这种技法遵循形色自然的写实原则,用笔劲简质朴,赋色艳丽,审美上呈现富丽典雅的风格。

朱景玄的《唐朝名画录》以"神、妙、能、逸"四品,品评唐代画家。其中"神、妙、能"又分上、中、下三等,周昉的画作被评为"神品中"。朱景玄说:

> "前画者空得赵郎状貌,后画者兼移其神气,得赵郎情性笑言之姿。"令公问曰:"后画者何人?"乃云:"长史周昉。"……其画佛像、真仙、人物、士女,皆神品也。①

图1-1-1-1　(唐)周昉
《簪花仕女图》(局部)

周昉无论是画佛像、真仙、人物,还是仕女,都称"神品"。特征是形象逼真,且得"神气""情性"。达成"神品"的形式是工笔形态,所谓"工笔形态",是指线条勾勒、色彩晕染画法所形成的表现与风格系统。"神品"是"状貌"与"神气"兼备的状态,是"应物象形""与神合"的状态,即形神兼备、气韵生动。其达成的基本手段是勾勒晕染,而勾勒晕染之法,与旨趣富贵的花鸟画风格相匹配,牡丹画尤其如此。所谓"牡丹为富贵花主,光彩夺目,故昔人多以钩染烘托见长"②。《簪花仕女图》中,牡丹花盘硕大,牡丹花朵与花叶皆用勾勒晕染之法。用笔简劲朴实,设色雅洁清丽,尤具特色。在唐代,画家们

图1-1-1-2　(唐)周昉
《簪花仕女图》(局部)

① 何志明,潘运告编著《唐五代画论》,湖南美术出版社,1997,第86页。

② 庞元济撰,李保民校点《虚斋名书录·虚斋名书续录》卷一二,上海古籍出版社,2016,第684页。

注重用色的沉着、和谐、淡逸，讲究"艳而不俗，浅而不薄"，反对轻浮、艳俗。这在《簪花仕女图》中的两朵牡丹花上，有明显的体现——两朵牡丹花，皆为粉中带脂，或脂中间白，红白两色，格调清丽。

《簪花仕女图》中牡丹"富贵"趣味的表现，以工笔写实，以富丽设色，等等，无不与这个时代生活、思想、性情与理想息息相关。"像《簪花仕女图》刻意描绘的那些丰硕盛装、采色柔丽、轻纱薄罗、露肩裸臂的青年贵族妇女，那么富贵、悠闲、安乐、奢侈……形象地再现了中唐社会上层的审美风尚和艺术趣味……现实世间生活以自己多样化的真实，展开在、反映在文艺的面貌中，构成这个时代的艺术风神。"① 这种审美风尚强化了唐朝牡丹画"富贵"一系意蕴的形成，同时，牡丹画也以其"富贵"体貌促进了这种审美风尚。

周昉生活的时代，社会矛盾日渐尖锐，唐代因安史之乱由盛而衰。周昉笔下的仕女异于张萱绘画的仕女的欢愉活跃，而沉湎于一种百无聊赖的情绪之中，茫然若失、动作迟缓。纵然仕女装饰得花团锦簇，也掩不住内心的寂寞与空虚，因而具有强烈的时代感，契合了中晚唐时期大官僚贵族们的审美意趣。作品既张扬了唐王朝的繁华兴盛，也揭示了人们贫乏的精神世界。

总之，这是牡丹画在唐朝主要的文化意义所在，牡丹也因此逐渐成为最为典型的富贵意象，所谓"牡丹，花之富贵者也"②。

第三节 边鸾

边鸾的牡丹画，牡丹与孔雀、白鹇等题材组成一个以"富贵"为取向的意义系统，成为承载雍容尔雅、富贵与祥瑞等意蕴的意象。形式上，勾勒赋色，妙得生意，有绮艳润泽之质。

边鸾，生卒未详，京兆（今西安）人，唐德宗时曾官至右卫长史，唐代花鸟画代表画家，有"花鸟画之祖"之称。他的花鸟画，用笔工细、轻利，设色浓艳，形象富于生意，以及构图采用"折枝"样式，等等，后来都成为花鸟画的"范式"。边鸾的牡丹画颇具名气，开折枝牡丹画先河。《宣和画谱》卷十五著录以牡丹为题材的花鸟画，共计三幅：《牡丹图》《牡丹白鹇图》与《牡丹孔

① 李泽厚：《美的历程》，文物出版社，1981，第150页。

② 周良英等编著《周敦颐著作释译》，华南理工大学出版社，2017，第51页。

雀图》①。边鸾另有牡丹壁画，据张彦远《历代名画记》卷三记载，长安宝应寺"北下方西塔院下，边鸾画牡丹"②。

（一）题材寓意

《牡丹白鹇图》与《牡丹孔雀图》伴有白鹇、孔雀，而白鹇、孔雀，在传统文化系统中，承载着富贵与祥瑞等意蕴的意象。

1. 白鹇。《禽经》称白鹇"似山鸡而色白，行止闲暇"③。因其翎毛华丽，体色洁白，且啼声喑哑，被称为"哑瑞"。宋代李昉因白鹇行止闲暇、姿态雍容，将其称为"闲客"。李白的《赠黄山胡公求白鹇》有句云："请以双白璧，买君双白鹇。白鹇白如锦，白雪耻容颜。"④ 将白鹇与白璧相提并论，以白锦喻白鹇毛色之美，极言其珍贵。

2. 孔雀更具文化意蕴。孔雀头顶翠绿，尾屏鲜艳美丽，是承载多重文化寓意的象征物。一是象征"文明"，旧时称孔雀为"文禽"，一双飞孔雀有"天下文明"的寓意。二是具备多种契合传统文化的德行。据《增益经》记载："孔雀有九德：一颜貌端正，二声音清澈，三行步翔序，四知时而行，五饮食知节，六常念知足，七不分散，八少淫，九知反覆。"⑤ 三是孔雀成双成对、形影不离，因此被比喻为爱情鸟，汉代民歌《孔雀东南飞》就以孔雀象征坚贞不渝的爱情。四是在传说中，孔雀是凤凰的后代，还有华美、尊贵等寓意。

孔雀与白鹇还是明清时期朝廷官服上的常用图案，即三品孔雀、五品白鹇，亦主要取其尊贵等意蕴。

这样，牡丹、孔雀与白鹇搭配成图，相互作用、映衬生发，形成了一个以"富贵"为核心的意义系统，如尊贵雍容、富贵华丽等，这类性质的搭配成为后世牡丹绘画的一种"范式"。

（二）形式特征

首先，工细艳丽的富贵形象。北宋董逌的《广川画跋》云：

　　边鸾作《牡丹图》，而其下为人畜小大六七相戏状，妙于得意，世推鸾

① 潘运告主编，岳仁译注《宣和画谱》卷一五，湖南美术出版社，1999，第317页。
② 张彦远撰《历代名画记》，浙江人民美术出版社，2011，第52页。
③ 薛仲良编纂《徐霞客家集》，新华出版社，1995，第129页。
④ 侯立文：《太白集注》，敦煌文艺出版社，2018，第206页。
⑤ 《古今图书集成·博物汇编禽虫典》卷四一，第52册，巴蜀书社，1988，第63417页。

绝笔于此矣。然花色红淡，若浥露疏风，光色艳发，披哆而洁燥，不失润泽凝结，则信设色有异也。沈存中言有辨日中花者，若葳蕤倒下，而猫目睛中有竖线。①

边鸾所画牡丹，花朵红淡，赋色润泽，如真如生，意态俨然，富贵吉祥。牡丹之所以成为富贵吉祥的意象，首先在于物理特征。牡丹花朵硕大，大红大紫，鲜艳夺目，枝叶繁密，香气习习，一派雍容华贵的气象。舒元舆《牡丹赋》云："其大盈尺，其香满室。叶如翠羽，拥抱比栉。蕊如金屑，妆饰淑质。"②牡丹这种花团锦簇般的浓艳姿态，是承载富贵意蕴必要的基础。所以凸显牡丹富贵一类意蕴的绘画，多以追求其真色生香为主要目标，在其形色真实方面下功夫，这也是唐宋时期宫廷绘画的基本追求。边鸾的《牡丹图》"妙于得意"，被称为"绝笔"，就是这种追求的具体表现。尤其是沈括所说的，边鸾所画牡丹为"日中花"，因为"若葳蕤倒下而猫目睛中有竖线"，可谓写真绝笔。

其次，勾勒赋彩技法。牡丹工细艳丽的富贵意象，还须依赖相应的绘画技法。边鸾有"花鸟画之祖"之称，其工笔重彩画法成"为古今规式"（汤垕《画鉴》）③。边鸾画迹《牡丹图》中的牡丹，采用工笔重彩技法，即勾勒赋色，妙得生意，有绮艳润泽之质，所谓"下笔轻利，用色鲜明，穷羽毛之变态，夺花卉之芳妍"④。工笔重彩技法成为表现牡丹富贵趣味有效的绘画技法。徐渭说："牡丹为富贵花主，光彩夺目，故昔人多以钩染烘托见长。"⑤历来画家凡表现真色生香形象，表达富贵意趣的牡丹，总是采用"钩染烘托"的画法，这已经成为牡丹绘画史上的共识与惯例。

边鸾的牡丹画，契合了唐代的审美祈向，在绘画史上，奠定了牡丹"富贵"一系文化意蕴及其相应画法。边鸾的这些画法传至晚唐五代，影响了滕昌佑和黄筌、赵佶等人。"边鸾的意义，是第一个以成熟的细腻的折枝花语言，实现了他对'活禽生卉'的表现。他的产生，形成了一个专以狭义的花卉鸟禽为题材表现的群体画家氛围。"⑥

① 潘运告主编，云告译注《宋人画评》，湖南美术出版社，1999，第283页。
② 薛凤翔著，李冬生点注《牡丹史》，安徽人民出版社，1983，第116页。
③ 潘运告编著《元代书画论》，湖南美术出版社，2002，第350页。
④ 何志明，潘运告编著《唐五代画论》，湖南美术出版社，1997，第93页。
⑤ 庞元济撰，李保民校点《虚斋名书录·虚斋名书续录》卷一二，上海古籍出版社，2016，第684页。
⑥ 孔六庆：《中国花鸟画史》，江西美术出版社，2017，第87页。

第四节　滕昌佑与刁光胤等

一、滕昌佑

滕昌佑是晚唐牡丹画名家，因其字胜华，故其作品被称为"胜华牡丹"，主题上表现富贵意趣与清高志趣，形式上采用勾勒晕染技法，构图丰满，疏密有致，形色接近自然，神态生动，呈现工细清丽的特征。

滕昌佑，字胜华，生卒年不详，吴郡（今江苏苏州）人。唐广明元年（881）十二月初，黄巢义军进入长安，滕昌佑随僖宗入蜀，以为文学侍从，他享年八十五岁。滕昌佑未结婚，也不愿出仕为官，清高自守，不趋时尚，唯嗜好书画，大抵"乃隐者也，直托此游世耳"①。

《宣和画谱》卷十六著录滕昌佑 65 幅作品，其中牡丹画 9 幅。今存台北故宫博物院的《牡丹图》是传世最早的专写牡丹的作品。滕昌佑的牡丹画，主题上表现富贵意趣与耿介、高洁的品性，形式上采用工笔重彩形态。

（一）题材寓意

《宣和画谱》著录滕昌佑 9 幅牡丹画：4 幅《龟鹤牡丹图》、2 幅《牡丹睡鹅图》、1 幅《湖石牡丹图》、1 幅《太平雀牡丹图》、1 幅《牡丹图》②。其中，题材主要是牡丹、乌龟、云鹤、睡鹅、太平雀与湖石，基本寓意大致是富贵寿考、富贵永昌、富贵太平与清雅志趣等，试以《牡丹睡鹅图》与《太平雀牡丹图》为例论之。

1. 《牡丹睡鹅图》。鹅是一个积淀了丰富内涵的文化意象，从滕昌佑文学侍从与隐者情怀两个视角来看，鹅的意蕴主要是富贵意趣与高洁、耿介的品性。其一，富贵意趣。五代王朴《太清神鉴》云："鸭步鹅行，富贵家荣。"③ 北宋陈抟在《神相全编》中也认为牛齿、鹅行等为富贵之相。原因是，鹅行，不疾不慢；凫水，悠闲自在；等等。其二，高洁、耿介的品性。鹅又名"舒雁"，如"鹅雁同物，畜于人者为舒雁"（戴侗《六书故》卷一九）。鹅虽无云雁之飞翔

① 潘运告主编，岳仁译注《宣和画谱》卷一六，湖南美术出版社，1999，第 338 页。
② 潘运告主编，岳仁译注《宣和画谱》卷一六，湖南美术出版社，1999，第 338 页。
③ 李计忠：《周易相学精粹》，团结出版社，2012，第 323 页。

高远，却也是能够展翅远飞的禽鸟所谓"在野舒翼飞远者"（陆佃《埤雅》卷六）①。白居易就将怀璧而无人赏识的自己比作鹅，其《鹅赠鹤》诗云："君因风送入青云，我被人驱向鸭群。雪颈霜毛红网掌，请看何处不如君？"白居易被贬，借用鹅和鹤云壤不同的遭遇，感叹命运不济，而鹅与鹤在本质上没有什么不同。而且，南宋罗愿的《尔雅翼·鹅》曰："鹅性顽而傲，盖迫之而愈前、抑之而愈昂。"越是紧逼、压迫，鹅越具有反抗意识，高昂头颅，绝不屈服，所谓"鹅首似傲"（陆佃《埤雅》卷六），具有耿介的品性。牡丹与鹅搭配成图的寓意是，安享富贵又不以富贵萦心，这是一种"物物而不物于物"（《庄子·外篇·山木第二十》）的境界。面对众人少能抗拒的荣华富贵，画家恬然睡去了。《牡丹睡鹅图》给人们的启示是，既可以学其闲庭信步、雍容而安逸，又可以酬高翔、自由之想；既委身红尘，又可以畅想江湖之乐。

2.《太平雀牡丹图》。太平雀，即频伽鸟，唐元和间诃陵国所献，频伽为妙音之意。太平雀是一种声音美妙的吉祥鸟。宋方勺《泊宅编》卷一说："徽宗兴画学，尝自试诸生，以'万年枝上太平雀'为题，无中程者。或密扣中贵，答曰：'万年枝，冬青木也。太平雀，频伽鸟也。'"② 宋徽宗赵佶在绘画领域模仿科举，曾经以"万年枝上太平雀"为题测试画家，最后无一人达到要求，原因是画家不知"万年枝""太平雀"为何物。牡丹与太平雀搭配成图的主题应是国家万世太平，所谓"万年枝上太平雀"，这也契合作者为皇帝身边文学侍臣的身份。

（二）形式技法

试以相传为滕昌佑所作的《牡丹图轴》（图1-1-2）为例，论述其构图与形象等方面的特征。

1. 构图。此图牡丹花枝从右侧出笔，形成较为收敛的环状态势，向画面内侧倾压，这成为画面视觉焦点。与之呼应的是，恰在环状"线"上的、从地上枝叶丛中长出的黄色牡丹花，好像支撑住了倾压下来的力量。"整体气势上显然没有了边鸾花鸟画那样的洒脱开放感。但在五朵牡丹花的安排上，全部盛开得那么炽烈，以至花蕊全露。五朵牡丹之间的气脉连贯，于起承转合之中的互相顾盼关系，甚为微妙。"③ 整幅画布势顿挫有致，转合劲健，郁勃有力。同时，五朵牡丹花花蕊绽露，炽烈盛开。画面布局的劲健有力与花头的盎然生机相契

① （清）孙诒让：《十三经注疏校记》，齐鲁出版社，1983，第467页。
② 孙文光编《中国历代笔记选粹》中册，华东师范大学出版社，1998，第863页。
③ 孔六庆：《中国花鸟画史》，江西美术出版社，2017，第92页。

合，将牡丹富贵荣华的常见寓意较为充分地表现出来。这是此画构图特征的一个方面。另一个方面，画面宾主的俯仰呈现内敛之势。五朵牡丹花四冷（粉、黄、白）一红，而且红色花头是最小的，艳丽稍显不足而清气沛然，这也构成了伸而有缩、开而即敛的态势。所有这些，虽然符合后来工笔花鸟画构图学理论"置陈布势"的要求，但是相较边鸾花鸟画构图态势的洒脱开放之感，显然隐含了客观时势与画家精神等诸多因素：一是唐末五代，处于衰世、乱世，滕昌佑或许偏安一隅，大唐曾有的开放胸襟与恢宏气度已是过眼烟云，画家精神与旨趣自然受到影响。二是画家滕昌佑是一位不婚不仕、寄身画艺的隐者，自然与积极入世、精神开放的淑世者的情怀不同。

图 1-1-2　滕昌佑（传）《牡丹图轴》

2. 用笔设色。《牡丹图轴》体现了"下笔轻利，用色鲜妍"（黄休复《益州名画录》）①，即线条工细劲爽，设色明丽的特征。牡丹花淡墨勾线，轻柔劲健，几乎不见勾勒痕迹；叶子浓墨勾线显得细挺有力，从中可见书法功底。设色上，白、黄、粉红与红，四色牡丹，明丽绮艳。具体做法是，晕染粉底，然

① 潘运告主编，云告译注《宋人画评》，湖南美术出版社，1999，第192页。

后轻染诸色，色晕变化细腻，富于层次感。"这样处理的花朵，红花在细腻幽深里得鲜丽之体，以粉质为底的黄花、粉红花、白花等在亮丽灼目里得娇艳之美。由于花蕊浓粉重点的提醒，全图花光灼灼、色泽鲜润。"① 总之，此图形色接近自然，神态生动，呈现了滕昌佑牡丹画粉彩轻细、清新艳丽的特征。

滕昌佑的绘画取用边鸾"下笔轻利，用色鲜明"② 的特点，笔法比前期细腻，较宋代又显得朴茂厚重，有一种过渡的特征。前期，如周昉的《簪花仕女图》中的两枝牡丹花，用粗线勾勒花叶轮廓，与滕昌佑的几乎不见笔迹形成差异；与后来"院体"相比，滕昌佑的线条又显得粗疏一些。但是，轻细勾勒、随类赋色为后世"工笔重彩"技法所吸纳。这是滕昌佑与边鸾一起为牡丹画史作出的一个贡献。

二、刁光胤等

大约在唐末五代之际，出现了多位擅长画牡丹的画家，如于锡、刁光胤、梅行思、于兢与王耕等。他们追求牡丹真色生香、逼真如生，技法也多为工笔赋彩一类技法，是晚唐五代牡丹画发展的重要推动者。

于锡，生卒年不详，最擅长画鸡，臻于妙境，有《牡丹双鸡》与《雪梅双雉》。"鸡，家禽，故作牡丹；雉，野禽，故作雪梅，莫不有理焉。"③ "雉"是野生的鸡，"鸡"是家养的鸡。野鸡有野逸的趣味，家鸡有世俗趣味，所以分别与雪梅、牡丹搭配成图。可见，《牡丹双鸡》的主旨是富贵吉祥一类世俗趣味。

刁光胤（约852—935），名刁光，一作光引，雍京（今陕西西安）人。天复（901-904）年间入蜀，居蜀三十余年。性情高洁，类同隐士。擅长花鸟画，黄筌、孔嵩二人曾从其学画（黄休复《益州名画录》）④。今有《写生花卉》册十幅，牡丹画不传。清人李葆恂说："牡丹大幅刁光胤、粉渍金钩妙写生……石纹花叶俱用金钩，奇丽曜目。"（《无益有益斋论画诗》）⑤ 从中可知这幅牡丹画的石纹花叶皆用金线勾勒轮廓，然后以色彩晕染，呈现鲜艳炫目、富丽精妙的特征。

梅行思，唐末五代人，居家江南，南唐宫廷翰林待诏，画品很高⑥。擅长

① 孔六庆：《中国花鸟画史》，江西美术出版社，2017，第92—93页。
② 何志明，潘运告编著《唐五代画论》，湖南美术出版社，1997，第93页。
③ 潘运告主编，岳仁译注《宣和画谱》卷一五，湖南美术出版社，1999，第318页。
④ 潘运告主编，云告译注《宋人画评》，湖南美术出版社，1999，第161页。
⑤ 孔六庆：《中国花鸟画史》，江西美术出版社，2017，第89—90页。
⑥ 潘运告主编，岳仁译注《宣和画谱》卷一五，湖南美术出版社，1999，第323页。

画斗鸡，富于生意，所画《牡丹鸡图》的意趣也在"富贵"之列。

于兢，字德源，长安人，后梁宰相。擅长创作牡丹画，幼年时读书，看到学舍牡丹花盛开，于是拿来纸笔模仿，"不浃旬，夺真矣"①，不久就达到了形似逼真的程度，"有人赠诗曰：'看时人步涩，展处蝶争来。'"② 这两句诗后来以《题于兢画牡丹》为题目，收录在《全唐诗》中。

王耕，吴越人。"善画，尤精牡丹"③，相传他将牡丹画在扇面上，竟招来了蜂蝶，等等。

① 郭若虚著，黄苗子点校《图画见闻志》卷二，人民美术出版社，2003，第 36 页。
② 郭若虚著，黄苗子点校《图画见闻志》卷二，人民美术出版社，2003，第 36 页。
③ 吴任臣撰，徐敏霞，周莹点校《十国春秋》卷八五，中华书局，2010，第 1242 页。

第二章　五代牡丹画

晚唐到五代，军阀割据，战乱频仍。但是在一些偏安一隅的小朝廷中，如南唐与西蜀，绘画得到了皇帝的扶持，得以沿着其既定方向继续发展。花鸟画、山水画、人物画都有不同程度的发展，其中以花鸟画成就最大，为两宋花鸟画的高度繁荣奠定了基础。宫廷花鸟画的发展、繁荣，导致了宫廷牡丹画的兴盛。黄筌、徐熙等人的创作，巩固和发展了牡丹画的"富贵"体貌。

第一节　概述

一、社会条件

907 年，黄巢部将朱温建立梁朝，至 979 年北汉刘继元投降宋朝，史称五代十国时期。五代指梁、唐、晋、汉、周五个中原地区的朝代；十国指中原地区之外先后建立的十个小国：南吴、吴越、前蜀、后蜀、闽、南汉、南平、马楚、南唐、北汉十个小国。历史进入朝代更迭频繁、战乱频起的时期。

中原地区五十余年竟然更换五个朝代，战祸因此接连不断，土地荒芜，白骨蔽野，文化事业也经历了一场浩劫。

相对中原，江南地区相对安定。唐末，因为杨行密割据江淮，阻抑了朱温南下势头，后来的南唐也相对安定，又因皇帝雅好辞章，绘画得到较大发展。前蜀、后蜀位于四川地区，与中原相隔甚远且山高川深，偏居一隅，也相对安定。其物产富庶，经济发展、绘画也取得了较大发展空间。具体说来，绘画得到发展的原因大致有三个方面：一是这些地方的统治者因大发"战争财"，得以支撑其奢华的生活，绘画是其奢侈品之一。有资料记载，荆南商人纷纷前往西蜀购买"川样美人"画，欣赏收藏或装饰厅堂庭等，仕女画和花鸟画因此兴盛起来；二是皇帝重视收集、保护绘画，并建立"翰林图画院"，收拢中原地区的

学者、画师、伎巧百工等；三是唐玄宗、唐僖宗两番幸蜀，带去大批文物和创作队伍，为蜀中绘画的繁盛奠定了坚实的基础。

二、牡丹画创作

五代花鸟画是在继承唐代花鸟画的基础上发展起来的，创作队伍、作品数量、题材开拓和技法创新上都超过了前期。五代花鸟画题材主要是与贵族生活密切关联的花鸟，同时也开拓新的领域，如田园野水中的景物：汀花野竹、水鸟渊鱼、园蔬药苗等。唐代花鸟画装饰性因素逐渐减少，写实性进一步加强，细致观察和精确表现成为画家追求的目标；技法上也相应发生变化，在工笔重彩法之外，出现了落墨轻染法。前者以黄筌父子为代表，后者以徐熙为代表。黄筌父子的勾勒用极纤细之笔勾勒而不见墨迹，赋色沉着富丽；徐熙则用墨写其枝叶蕊萼，然后轻淡赋色。

五代牡丹画的发展路径与花鸟画的发展路径基本一致，但是也有不同，例如与"黄家富贵"较近，而与"徐熙野逸"较远等。这一时期著名的牡丹画家有黄筌、徐熙等，他们在滕昌佑细笔牡丹的基础上，衍变为"黄家富贵"的工笔重彩牡丹，形成五代甚至北宋前期牡丹画的基本表现系统。

黄筌的牡丹画主题上主要表现"富贵"一系文化意蕴；形象逼真，用笔精工细腻，设色浓艳，尤具特色，体现了典型的"黄家富贵"富丽堂皇的特征。

徐熙的牡丹画大体上接近"富贵"体貌，主题上也表现"富贵"一系文化意蕴，如富贵、堂皇、吉祥与繁盛等，反映了宫廷崇尚珍奇、喜好富丽的审美趣味。形象神妙兼备，富于生意；用笔娴熟工细，或自然，或超逸；设色丰富，富于装饰性。总之，呈现了精工、明艳与富丽的特征。

第二节　黄筌

南唐徐熙、后蜀黄筌的花鸟画影响较大，画史上有"黄家富贵，徐熙野逸"之目，代表了五代时期花鸟画的成就。黄筌的"富贵"花鸟画，奠定了两宋"院体"绘画的基础；徐熙的"落墨法"，另辟蹊径，开创花鸟画的另一传统。黄筌与徐熙，在花鸟画题材、技法与风格上都有不同，绘画史上称为"徐黄异体"。但是，就牡丹画创作来看，徐黄却是同体的。

黄筌的牡丹画主题上主要表现"富贵"一系文化意蕴；形象逼真，用笔精工细腻，设色浓艳，体现了典型的"黄家富贵"富丽堂皇的特征。

黄筌（903—965），字要叔，成都（今四川成都）人，西蜀宫廷画家。他十七岁为前蜀翰林待诏，二十三岁又被擢为检校少府监，并主画院事。孟昶主政后，他又加封内供奉朝议大夫，最后官至如京副使。北宋时期，他授太子左赞善大夫。黄筌虽是宫廷画家，须奉君命进行创作，但是他却能够遵循艺术规律。据《宣和画谱》卷十六记载，蜀后主王衍与黄筌观赏吴道子的《钟馗》图，后主说，吴道子的《钟馗》画，用右手第二个手指剔出鬼的眼睛，不如用拇指显得有力量，于是命黄筌改一下。黄筌只是依据后主的想法，重画一幅画呈献。后主责备他违旨办事，黄筌解释说：" '道元之所画者，眼色意思俱在第二指；今臣所画，眼色意思俱在拇指。'后主悟，乃喜筌所画不妄下笔。"① 这是黄筌成功的重要条件。黄筌从刁光胤学习禽鸟画，从滕昌佑学习花卉蝉蝶画，从孙位学习人物、龙水画，从李升学习山水，从薛稷学习鹤，可谓转益多师，且能融通前贤，自具面目。

黄筌没有牡丹画传世，但是在历史上也是一位重要的牡丹画家。《宣和画谱》共著录其牡丹画作 16 幅，如《牡丹鹁鸽图》《牡丹图》《山石牡丹图》《牡丹鹤图》《牡丹戏猫图》《太湖石牡丹图》等②。黄筌笔下的牡丹不仅着意表现牡丹的姿态，更注重表现牡丹富贵吉祥的寓意。从题目看，牡丹的"富贵"意趣是显著的，画法上的细腻逼真，设色浓艳，富丽堂皇，更能凸显这一意趣。

一、题材寓意

从诸幅作品画目看，除牡丹外，主要有两类题材——动物类与湖石类，它们与牡丹组成了特定表现系统。由山石、湖石与牡丹组成的牡丹画，主要寓意是富贵延年、人品贵重③等。仙鹤、鹁鸽、戏猫与牡丹搭配成画，亦表现"富贵"一系文化意蕴，试以《牡丹鹤图》为例论之。

在传统文化中，鹤是一个象征祥瑞、长寿等多种文化内涵的意象。牡丹与鹤相映成趣，画面明艳，诠释了王朝祥瑞与富贵长年的思想。

首先，《牡丹鹤图》表现了王朝祥瑞的政治寓意。在传统政治文化中，鹤是与政治密切相关的祥瑞之物。《宋史》多次记录白鹤出现的场景与朝臣上表称贺的情况，例如："御笔：'昨日有鹤三万余只，盘旋云霄之上。'尚书省言：'今

① 潘运告主编，岳仁译注《宣和画谱》卷一六，湖南美术出版社，1999，第 330 页。
② 潘运告主编，岳仁译注《宣和画谱》卷一六，湖南美术出版社，1999，第 331 页。
③ 清代赵尔丰说："石体坚贞，不以柔媚悦人，孤高介节，君子也，吾将以为师；石性沉静，不随波逐流，然叩之温润纯粹，良士也，吾乐与为友。"参见邱新盛，温永南编著《石文化读本》，江西科学技术出版社，2017，第 103 页。

月二十日，有鹤约数万只，蔽空飞鸣，自东北由大内前往西南而去.'诏许拜表称贺。"① 宋徽宗赵佶信奉道教，自称"道君皇帝"。道教中，鹤被视作仙人的化身，有羽化成仙的寓意，因此是祥瑞之象。赵佶的《瑞鹤图》是一幅含有祥瑞气息的作品，描绘了宫殿上空一群飞鹤与两只伫立在宫殿鸱尾之上的鹤，寄托了国祚永昌的愿望。画上款识云：

> ……倏有群鹤飞鸣于空中，仍有二鹤对止于鸱尾之端，颇甚闲适，余皆翱翔，如应凑节。往来都民无不稽首瞻望，叹异久之。经时不散，迤逦归飞西北隅散。感兹祥瑞，故作诗以纪其实。

《瑞鹤图》详细记录了"祥云"之下，鹤群飞鸣、栖止的情景，并称之为"祥瑞"，题诗云："清晓觚稜拂彩霓，仙禽告瑞忽来仪。飘飘元是三山侣，两两还呈千岁姿。似拟碧鸾栖宝阁，岂同赤雁集天池。徘徊嘹唳当丹阙，故使憧憧庶俗知。"（赵佶《瑞鹤图》，辽宁省博物馆藏）诗中将鹤比作告瑞的"仙禽"，来舞而有容仪。将栖止的双鹤比作蓬莱三山的"仙侣"，将"告瑞"的仙鹤比作栖止宝阁的"鸾凤"与栖息"天池"的"赤雁"等，围绕"祥瑞"多方联想、比拟。黄筌是五代、北宋初期宫廷画家，其绘画表现政治祥瑞主题，与其身份、"黄家富贵"的绘画旨趣是相互对应的。在此类作品中，"富贵"牡丹代表国祚，鹤则是祥瑞的象征。所以，诸如国祚久长、风调雨顺、安居乐业，天下太平等，是《牡丹鹤图》含蕴的一个主题。

其次，《牡丹鹤图》表现了富贵长年的寓意。鹤可活五六十年，与一般鸟类相比，是一种长寿鸟。《相鹤经》称其："大喉以吐故，修颈以纳新，故寿不可量。"② 呼吸的特征是大喉吐气、长颈纳气，符合道教所谓养生之道。而且鹤"食于水，故其喙长。栖于陆，故其足高。翔于云，故毛丰而肉疏"③。身披白羽，喙长、颈长、脚长，形象优美高雅，道教因此称其有"仙风道骨"，故有"仙鹤"之目。《相鹤经》还说："盖羽族之宗长，仙人之骐骥也。"④ 鹤常随西王母出行，成为仙人的坐骑。所以，传统文化中，鹤寿无量，与龟一同被视为长寿之王，故世常以"鹤寿""鹤龄"与"鹤算"作为祝寿之词，于是鹤成为

① 汪圣铎点校《宋史全文》，中华书局，2017，第 954 页。
② （明）冯梦龙著《东周列国志》（注释本），崇文书局，2015，第 115 页。
③ （明）冯梦龙著《东周列国志》（注释本），崇文书局，2015，第 115 页。
④ （明）冯梦龙著《东周列国志》（注释本），崇文书局，2015，第 115 页。

长寿的象征。唐宋时期，鹤进入绘画已经成为长寿的意象，如《宣和画谱》，鹤常与竹、松组成竹鹤图、松鹤图，以寄托长寿永生、平安祥和的寓意。所以牡丹与鹤搭配成图象征富贵长年的意蕴。

另外，黄筌还有《金盆浴鸽图》。清代姚际恒《好古堂家藏书画记》云："黄筌《金盆浴鸽图》。大幅着色，牡丹下金盆，群鸽相浴。有浴者，有不浴者，有将浴者，有浴罢者，有自上飞下者：共十一鸽。各各生动，极体物之妙，真神品也。"牡丹花下，金盆当中，竟安置了十一只鸽子。构图饱满，形象满纸，且姿态各异，也体现了"黄家富贵"的体貌。

二、形式特征

黄筌没有牡丹画传世，具体技法无从得知，只能借助相关记载做一些笼统描述与推测。

工笔重彩是黄筌花鸟画的基本技法，即先勾勒，后填五彩，体现了宫廷富贵趣味，被宋人称作"黄家富贵"。沈括《梦溪笔谈》卷十七云："诸黄画花，妙在赋色，用笔极新细，殆不见墨迹，但以轻色染成，谓之'写生'。"[1] 黄筌花鸟画造型准确、逼真，勾勒精细，不见笔迹，敷色浓丽，画风典雅富丽。

黄筌花鸟画被多数论者归为"神品"，如刘道醇曰："黄筌老于丹青之学，命笔皆妙……可列神品。"（《宋朝名画评》）[2] 文徵明也说："自古写生家无过黄筌，为能画其神，悉其情也。"在唐宋宫廷花鸟画系统中，主要在"神品"，"妙品"与"能品"三个方面取得成就。其中以"神品"为最高追求。元代夏文彦解释说："故气韵生动，出于天成，人莫窥其巧者，谓之神品。"[3] "神品"一般有两个标准：一是形象逼真自然、气韵生动；二是表现上技法娴熟，有如神来之笔。黄休复也给予解释："应物象形，其天机迥高，思与神合，创意立体，妙合化权……故目之曰神格尔。"（《益州名画录》）[4] 即应物象形，神韵生动，技法与物性融通，栩栩如生而又富于神采气韵。当然，这只是理论上的一种判断，或许只是一部分作品，抑或是黄筌的一种追求。真正做到形神兼备，气韵生动，还要等到赵昌、崔白，尤其是宣和"院体"的画家才能真正完成。

① （宋）沈括：《梦溪笔谈》卷一七，上海书店出版社，2003，第144页。

② 潘运告主编，云告译注《宋人画评》，湖南美术出版社，1999，第84页。

③ 夏文彦撰，肖世孟校注《图绘宝鉴》（《续编》《续纂》二种），山西教育出版社，2017，第1页。

④ 潘运告主编，云告译注《宋人画评》，湖南美术出版社，1999，第120页。

第三节　徐熙

徐熙牡丹画大体上接近"富贵"体貌。主题上也表现"富贵"一系意蕴，如富贵、堂皇、吉祥与繁盛等，反映了宫廷崇尚珍奇、喜好富丽的审美趣味。形式上，构图繁复饱满，富于装饰性；形象神妙兼备，富于生意；用笔娴熟工细，或自然，或超逸；设色丰富，明艳，形成了清雅富丽的风格。

徐熙，生卒年无考，钟陵（今江苏南京，一说今江西进贤县）人。先世历代在江南为官，祖父徐温是南唐烈祖李昪的义父。徐氏家族与南唐宗室有一种特殊关系。虽然到徐熙已为一介布衣，有"江南布衣"① 之称，但是时常出入内廷。徐熙为人豁达，"以高雅自认"②，无意于名利与富贵。

徐熙是南唐成就最大的花鸟画家，画无师承，师事造化，意出古今，具有独创性。不趋时趣，不做柔腻绮丽之画。绘画题材不取名花珍禽，而多取江湖田野的景物，诸如汀花、野竹、水鸟、渊鱼。技法具有独创性，多用粗笔浓墨，自然洒脱。略施杂彩，笔迹不隐，所谓"水墨淡影"，有"落墨花"之称，在审美上，有"野逸"特征。

但是徐熙的画风犹如其游走于"江湖"与"庙堂"之间的社会身份，兼具"富贵"特征。题材上亦有属于富贵体貌的牡丹、海棠、山鹧等花鸟形象；技法亦不局限于"落墨为格"，亦用工笔重彩之法。不少作品尤其是牡丹画呈现更多"富贵"趣味，如相传为徐熙所作的《玉堂富贵图》就是如此。《玉堂富贵图》主题上表现为"富贵"一系意蕴；形式上主要采用工笔写实形态。

一、题材寓意

徐熙《玉堂富贵图》（台北故宫博物院藏）（图1-2-1）画玉兰、海棠、牡丹以及珍石、锦鸡，都是富贵吉祥之物。玉兰取音"玉"，玉为珍宝，玉在传统文化中具有丰富的文化意蕴。《管子·水地篇》说："夫玉之所贵者，九德出焉……是以人主贵之，藏以为宝，剖以为符瑞，九德出焉。"③ 玉之所以贵重，是因为有仁、知、义、行、洁、勇、精、容、辞等"九德"。玉被奉为符瑞，玉

① （宋）沈括：《梦溪笔谈》卷一七，上海书店出版社，2003，第144页。
② 郭若虚著，黄苗子点校《图画见闻志》卷二，人民美术出版社，2003，第？页。
③ 邱新盛，温永南编《石文化读本》，江西科学技术出版社，2017，第115页。

玺是君权的象征，在政治上成为高贵与权势的象征。海棠花取"堂"音，有"花贵妃"之誉。而且，玉兰、海棠字音合成"玉堂"。汉代皇宫有"玉堂殿"，后世以"玉堂"指翰林院，所以"玉堂"有"历金门，上玉堂有日"之意，即职位高升有日。牡丹是"富贵花"，"富贵"是其基本寓意。两者组成"玉堂富贵"，即富裕显贵之意。加之锦鸡的斑斓华贵及其"五德"之说，为祥瑞之物，于是组成了该画主旨：富贵、吉祥与繁盛等，反映了南唐皇室崇尚珍奇、喜好富丽的审美趣味。

同样，《宣和画谱》卷十七著录的牡丹画，在题材上也是如此。如《牡丹图》《风吹牡丹图》《牡丹芍药图》《牡丹梨花图》《牡丹杏花图》《牡丹海棠图》《牡丹夭桃图》《牡丹桃花图》《红牡丹图》《折枝牡丹图》《写生牡丹图》《写瑞牡丹图》《牡丹山鹧图》《牡丹戏猫图》《牡丹鹁鸽图》《牡丹游鱼图》《牡丹湖石图》《蜂蝶牡丹图》等①，从画目看，这些作品除了牡丹之外，主要有三类题材：花木类、湖石类与动物类。它们与牡丹搭配成图主要表现了"富贵"一系意蕴。

其一，花木类牡丹图。主要是桃花、杏花、梨花、海棠、芍药等。它们与牡丹一样，属于表现"富贵"一类寓意的题材，例如《宣和画谱》评徐崇嗣画云："前后所画率皆富贵图绘，谓如牡丹、海棠、桃竹、蝉、蝶、繁杏、芍药之类为多。"② 其二，湖石类牡丹图，即四幅《牡丹湖石图》，其寓意上文已论，不再赘述。其三，动物类牡丹图，主要是蜂蝶、山鹧、鹁鸽、戏猫与游鱼。它们与牡丹搭配成图也表现了"富贵"一系意蕴。如蝴蝶在牡丹之上翩翩起舞，寓意"捷报富贵"，猫与牡丹搭配表示富贵寿考之意，鱼与牡丹搭配则表示富贵有余的意蕴，因为"鱼"谐音寓意"裕""余"与"玉"，如生活富裕，连年有余与金玉满堂等。它们与牡丹搭配形成了富贵有余、玉堂富贵等意蕴。

二、形式特征

《玉堂富贵图》是一幅契合宫廷欣赏趣味的工笔牡丹画。形式上主要采用笔写实形态。

徐熙牡丹画的重要特征是构图繁富、花团锦簇，属于宫廷挂设之用的"铺殿花"与"装堂花"的典型样式。"江南徐熙辈，有于双缣幅素上画丛艳叠石，傍出药苗，杂以禽鸟、蜂蝉之妙，乃是供李主宫中挂设之具，谓之'铺殿花。

① 潘运告主编，岳仁译注《宣和画谱》卷一七，湖南美术出版社，1999，第356—357页。

② 潘运告主编，岳仁译注《宣和画谱》卷一七，湖南美术出版社，1999，第360页。

次日装堂花'，意在位置端庄，骈罗整肃，多不取生意自然之态，故观者往往不甚采鉴。"①《玉堂富贵图》此类画应该是为装饰内廷端庄、整肃之用。画中花叶禽鸟，布满全幅，甚至挤出画面边线，满纸点染，了无空隙。但是布置有序，繁而不乱，整体感强。虽说牡丹、玉兰与海棠占比大致相同，但是五朵牡丹，从含苞至绽放形态各不相同，是画面视觉的中心点，呈现放射状结构。画面下端石旁一只斑斓锦绣的锦鸡，眼睛十分醒目，以此展开一幅扇面，使得画面具有一种张力。总之，花团锦簇，满堂生辉，装饰性明显，一派富丽气象。

这种构图特征于徐熙牡丹画具有一般性，如米芾《画史》说："徐熙风牡丹图，叶几千余片，花只三朵，一在正面，一在右，一在众枝乱叶之背。石窍圆润，上有一猫儿。"② 图中牡丹叶子竟至几千片，有花朵，有圆石，可见也是风景满目。形象上形色兼具，形似逼真，富于生意。这在《玉堂富贵图》中有典型表现，不再详论。再如董逌《书徐熙牡丹图》称其牡丹画"叶有向背，花有低昂，氤氲相成，发为余润。而花光艳逸，晔晔灼灼，使人目识眩耀，以此仅若生意可也。赵昌画花，妙于设色，比熙画更无生理，殆若女工绣屏幛者（董逌《广川画跋》）"③。与其一般花鸟画一样，这幅牡丹画也被称为有生意，但是不同的是，其中用笔绝非"草草"④，因为所画牡丹叶子有正反、有高低，细致近于形似，而又超越形似，富于气韵；又绝非"略施丹粉"，而是颜色丰富，光艳炫目，又超越画工的拘泥呆板，富有生意。技法上，徐熙牡丹画采用"黄家富贵"之法。如《玉堂富贵图》采用了符合宫廷趣味的勾勒敷色技法，形成精工富丽的特征。先用墨勾出枝叶花鸟轮廓，然后再敷以色彩。用笔娴熟、工细，设色丰富，富于对比性，具有图案性。以花青颜色为整幅底色，再是稠密的绿色、黄色的枝叶，最上层是花团锦簇的红、黄、白各种颜色，红与白尤其令人注目，清新而艳丽。

当然，画面白花的灿然生意与淡雅格调，增添了一层清逸气氛，部分照应了徐熙的身世经历与"野逸"风调。这也是徐熙牡丹画独特之处。如赵构吴皇后《题徐熙牡丹图》云："吉祥亭下万年枝，看尽将开欲落时。却是双红有深意，故留春色缀人思。"⑤ 诗中描写，在见惯将开欲落的沧桑背景下，留下一对

① 郭若虚著，黄苗子点校《图画见闻志》卷六，人民美术出版社，2003，第155页。
② 王伯敏、任道斌主编《画学集成》（六朝—元），河北美术出版社，2002，第416页。
③ 潘运告主编，云告译注《宋人画评》，湖南美术出版社，1999，第278页。
④ "徐熙以墨笔画之，殊草草，略施丹粉而已，神色迥出，别有生动之意。"参见（宋）沈括：《梦溪笔谈》卷一七，上海书店出版社，2003，第144页。
⑤ 雷寅威，雷日钏编选《中国历代百花诗选》，广西人民出版社，2008，第297页。

红色的牡丹花，来缓解花落春去所引起的情感心理上的不适应。以此而言，此画似乎应该是"以墨笔画之，殊草草，略施丹粉"之类作品。

图1-2-1 徐熙《玉堂富贵图》

第三章　两宋牡丹画

两宋是宫廷花鸟画的繁荣时期，富贵趣味成为基本特征，牡丹画创作因此呈繁荣态势。北宋前期的"黄体"尤其是后期形成的"院体"（"宣和体"）牡丹画成为宫廷牡丹画的范式，嗣后历代宫廷牡丹画都只是在其基础上做一些适时的变化。"院体"牡丹画主题上以基于皇家官绅阶层属性的"富贵"一系意蕴为主；形式上遵循写实原则，笔法工细，赋色艳丽，力求再现牡丹自然形色，表现气质韵味；审美上呈现富丽典雅等风格。

第一节　概述

一、社会条件

影响宋代牡丹画的社会因素，主要有政治、经济、文化等几个方面：

第一，960年，赵匡胤建立宋朝，定都汴梁，是为北宋。北宋实行"枢密制"、文人领军等一系列"重文轻武"政策，提高了文人的地位与政治责任感，整个社会因此形成了"文不换武"的时尚。在这种情况下，思想文化、文学艺术空前发展。

第二，经济上，北宋是一个统一王朝，结束了五代十国的割据分裂，形成了相对安定的社会局面，经济得到恢复，工商业也发展起来。靖康之乱，康王赵构建立南宋王朝，由于大量人口南迁，江南得到开发，经济、文化继续发展并逐渐超过中原地区。城市打破坊与市之间的界限，空前繁荣。北宋的汴梁、南宋的临安等城市经济繁荣，人烟辐辏，城市文化生活十分活跃，绘画需求相应增长，这些都为绘画的繁荣提供了物质保障和消费群体。

在这样的背景下，民间绘画趋于繁荣，出现了一批技艺精湛的职业画家，即"画工"。他们创作绘画，为村社节日，为书籍作插图，为瓷器工艺，为乡野

庙会绘画市场等。在技法上，他们的创作契合宋代绘画崇尚写实的特征，追求"画写物外形，要物形不改"原则。民间画工王居正"凡欲命笔，则澄秘思虑，故于形似为得"（刘道醇《宋朝名画评》卷一）①。又燕文贵"上亦赏其精笔，遂诏入图画院"（刘道醇《宋朝名画评》卷一）②。他们的绘画，也为画院提供了可资借鉴的绘画因素。

民间绘画与宫廷绘画从唐宋时期就建立了关系，宫廷画院的不少画家来自民间画工。宋初开始，画院中来自民间的画工逐渐多起来。之后民间画工成为画院画家的主要来源之一。民间绘画与宫廷绘画不断进行着艺术交流。工匠、商贩等出身低微的民间画工，将民间绘画因素带入画院。画院也成为民间画工一个绝好的进身之阶，所以以画院的绘画祈向成为民间绘画一个重要的努力方向。这些人成为画院主要力量，尽管他们都未留下名字或少有作品传世，但他们确在宋代绘画史上具有不可替代的基础性作用。

第三，画院的建立。宋初画院沿袭五代旧制，规模稍大，到"宣和画院"趋于完备。画学被列入科举，民间画家通过考试进入画院成为宫廷画家。职位分别是画学正、艺学、待诏、祇候、供奉及画学生等，并定期考核，以决定升迁。画家地位得到提高。画院科目有佛道、人物、山水、鸟兽、花竹、屋木六种，可谓齐备。在画院里，绘画自然是衔君命而作，以助力政治教化，表现宫廷审美趣味。如言"上（徽宗）时时临幸，少不如意，即加漫垩，别令命思"（邓椿《画继》卷一）③。同时值得重视的是，在具体创作中倡导创新与文学性。"以不仿前人，而物之情态形色俱若自然，笔韵高简为工"（《宋史·选举志》）④。"夫以画学之取人，取其意思超拔者为上"（陈善《扪虱新话》）⑤等，徽宗在选拔绘画人才的考试中，曾以诗为试题，"如进士科，下题取士"，南宋邓椿《画继》"圣艺"，即有"野水无人渡，孤舟尽日横"，"乱山藏古寺"的试题⑥。这些措施提高了画家的积极性和创作水平。

南宋时期，高宗"绍兴画院"也成为绘画创作中心，继续维持宫廷绘画的繁荣。嗣后孝宗、光宗、宁宗、理宗诸朝，历久不衰。

① 潘运告主编，云告译注《宋人画评》，湖南美术出版社，1999，第50页。
② 潘运告主编，云告译注《宋人画评》，湖南美术出版社，1999，第51页。
③ 潘运告主编，米田水《图画见闻志·画继》，湖南美术出版社，2000，第270页。
④ 杨学为，朱仇美，张海鹏主编《中国考试制度史资料选编》，黄山书社，1992，第217页。
⑤ 赵娟：《北宋书画鉴藏探究》，河南大学出版社，2017，第86页。
⑥ 潘运告主编，米田水《图画见闻志·画继》，湖南美术出版社，2000，第269页。

另外，北宋时期又出现了以士大夫为创作主体的文人画（"士人画"），主要画家有苏轼、文同、黄庭坚、李公麟、米芾等。他们虽然是业余画家，但是在绘画创作和理论方面各具特色，自成系统。苏轼是文人画的首创者，寻绎、建立顾恺之、王维为源头的文人画谱系，界定文人画概念、题材、形式、风格、意境等。文人画的本质是对绘画抒情性的强调和诗境与画境的融合。苏轼提出"论画以形似，见与儿童邻"（《书鄢陵王主簿所画折枝二首》其一）① 的观点，主张再现的绘画向主观表现的抒情诗学习。米芾《画史》说："因信笔作之，多以烟云掩映树石，不取细，意似便已。"② 其中"意"的含义，既有传统"写实论"美学所理解的那样，为外界事物之中的"神"或"气韵"等，更重要的是指一种主观精神。乃借物象以表述心意之义，强调绘画主观的表现功能，把绘画作为艺术情感表现的工具。文人画，实质上是强调绘画向诗歌表现功能的靠拢。由此，可以说，文人画是一种具有浓厚文学趣味的绘画。

文人画的兴起，是绘画史上的重大事件。不仅是新画种的创立，而且从元代开始，成为画史主流。民间绘画、宫廷绘画与文人绘画自成体系，既相互独立，又互相影响、吸收、渗透，构成宋代绘画以及绘画史上丰富多彩的画面。

不过，典型的文人牡丹画，相较山水画以及其他花卉画题材如梅兰竹菊出现较晚，到明代"吴派"才出现。其前只是各种文人画因素逐渐积累的过程。

二、花鸟画发展情况

宋代是花鸟画的成熟与鼎盛时期，在应物象形、随类赋彩、笔墨技巧与意境营造等方面都臻于完善，大致有四个发展阶段：北宋由北宋前期的黄筌，中期的崔白，到徽宗朝的"院体"，得到了空前的发展。南宋在"院体"基础上继续向前发展。

北宋前期，宫廷花鸟画主要承继五代传统，多宗徐熙、黄筌体貌，而"黄体"成为趣尚，成为画家遵循的样板和品评标准。题材多取宫苑奇花异草、珍禽异兽；形式上"勾勒填彩，旨趣浓艳"。

北宋中期，花鸟画在内容与艺术上都展示出新的风貌。崔白、吴元瑜以及其前赵昌、易元吉将更加贴近自然的"写生"因素纳入"黄体"花鸟画，使得"气韵生动"成为艺术目标与美学原则，沉滞已久的"黄体"格式逐渐被扬弃，北宋宫廷花鸟画进入了一个新的历史阶段。

① 查慎行撰，范道济校点《苏诗补注》，中华书局，2019，第1144页。
② 王伯敏、任道斌主编《画学集成》（六朝—元），河北美术出版社，2002，第406页。

北宋后期，"院体"或"宣和体"花鸟画成为主流。"宣和体"是由"黄体"富贵体貌发展而来，吸取崔白、吴元瑜等人积极因素，变用笔纤细孱弱为洗练遒美，又使设色趋于完善，使得宫廷绘画一贯追求的"写生"呈现既形似逼真，又自然生动，达到"写实"的新高度。这种"写实"形态，题材主要选取"珍禽、瑞鸟、奇花、怪石"一类，主题上体现"富贵"一系意蕴；形式上，用笔遒美、刻画精工细腻、设色浓艳华贵、神态逼真生动等。

南宋是花鸟画在"宣和体"基础上继续向前发展的一个重要阶段，工致精细的写实技巧和形式趋于完善、多样化，诗意追求向个性化、具体化衍变。在真实基础之上，追求个性色彩日益明显的诗趣、情调、思绪、感受等。与此相关绘画形式也由北宋长卷大轴衍变为小幅册页、扇面。这实质上是"院体"高度写实与气韵生动结合进一步发展的结果。

三、牡丹画创作

宋代牡丹画的发展路径与花鸟画基本一致，但是也有所不同，与五代时一样，牡丹画与"黄体"为近，而与"徐体"较远。这一时期著名的牡丹画家有黄居寀、徐崇嗣、赵昌、易元吉、崔白、吴元瑜、赵佶以及一些佚名画家。另外，释法常的牡丹画有"禅画"特征。

黄居寀牡丹画体现了"黄家富贵"的体貌，主题上表现"富贵"一系意蕴，如富贵吉祥、富贵寿考等；形式上采用勾勒填彩写生之法，用笔工细，设色艳丽，有富贵趣味。黄居寀的创作体现了北宋前期牡丹画的主流趋向。

徐崇嗣牡丹画主题上主要表现"黄家富贵"一系意蕴，兼具"徐熙野逸"一类意趣；形式上兼用勾染法与没骨法。

赵昌牡丹画总体上呈现"富贵"体貌，主题上主要表现"富贵"一系意蕴，如富贵、吉祥、和睦与品格贵重等。形式上造型形似精微又生动传神；用色不谐时俗，精于晕染，明润匀薄，生香活色，得芳艳之质。

易元吉牡丹画与赵昌类似，主题上主要表现富贵寿考、富贵祥瑞一类意蕴；形式上形象形神兼备，技法与画意融通，呈现精工奥妙的风格。

崔白牡丹画题材与风格更接近"黄体"体貌。主题上主要是富贵、吉祥、长寿与君子品性；形式上刻画缜密，线条细致，形象真实，生动传神，呈现清丽特征。

吴元瑜《写生牡丹图》，主题上是富贵吉祥、荣华富贵等基本寓意；形式上重视"写生"，自然逼真，富于神韵，避免了"黄体"的程式化倾向。

传为赵佶所作的《彩禽啄虫图》体现了"院体"特征。采用勾染之法，用

笔工致细腻，动态逼真，富于神韵，加之精瘦金体题跋，书画相映，匀称壮美，增添了"富贵"意趣。

佚名《富贵花狸图》大体上属于北宋"院体"牡丹体貌。主题上主要是"富贵"一系意蕴，如富贵吉祥等。形式上全景式的构图，细致逼真、气韵生动，勾染技法的运用等，形成了精工细谨、清新典雅的风格。

《花王图》属于工整细腻，绮艳富丽一类作品。用笔精微流畅，设色浓艳，妙具神韵，近于"院体"特征；主题来自牡丹、蝴蝶与湖石组合所形成的"富贵"一系意蕴，诸如富贵延年、福禄双全与捷报富贵等。

《风蝶牡丹图》构图饱满，造型逼真自然，富于动感与韵味。花叶皆采用勾勒敷彩之法，叶缘勾线与叶片筋脉，工细洗练而劲健；设色清雅绮丽。牡丹与蝴蝶搭配，表现了牡丹画富贵长寿、捷报富贵等意蕴。

南宋与北宋一样，传世牡丹画十分罕见。一些相传为南宋佚名的传世作品，如《牡丹图页》《戏猫图》与《百花图卷》（牡丹段）等，体现了南宋牡丹画的基本特征。另外，僧人画家法常的《牡丹画》不谐时流，别具一格。

《牡丹图页》，主题上主要表现"富贵"一系意蕴，诸如富贵吉祥、繁荣昌盛等；形式上锦绣满目，精工细腻，极富质感，属于"院体"一类牡丹画。

《戏猫图》"富贵"环境的设置，凸显了狸猫与牡丹搭配所表现的"富贵"一系意蕴：富贵吉祥、富贵寿考与君子人格。形式上，针对庭院一角，以表现某种较为明确、具体意蕴为目标，在布局、造型、笔墨设色等方面，矜心经营，精心设置的布局，准确逼真而又富有韵味的造型，刻画精工、用笔遒美，设色富丽明艳等。

《百花图卷》，主题上有两个层面的意蕴：一是由牡丹掺入的多种不同季节的花卉虫鱼集于一处所表现的尽"兴"的逸趣；二是牡丹段"富贵"一系意蕴，如荣华富贵、繁荣昌盛等。形式上纯用水墨表现出"院体"工笔牡丹精密不苟的特点。

法常《牡丹图》属于水墨写意一类，主题上不再把宫廷牡丹"富贵"一系意蕴作为主题，而是将其作为一种文化因子或母题参与表现其佛家禅意与道家境界等。形式上留白的构图，不求形似的造型，注重气质韵味；纯用水墨，自由放逸，粗劲率意等。

第二节　黄居寀与徐崇嗣

一、黄居寀

黄居寀牡丹画体现了"黄家富贵"的体貌。主题上表现"富贵"一系意蕴，如富贵吉祥、富贵寿考等；形式上，形象准确逼真，采用勾染技法，用笔工细，设色艳丽，有富贵趣味。其创作体现了北宋前期牡丹画的主流趋势。

黄居寀（933—993 以后），字伯鸾，黄筌少子，黄居宝之弟，四川成都人。西蜀宫廷画家，初为西蜀画院翰林待诏，后归宋，又授翰林待诏，朝请大夫、寺丞上柱国，赐紫金鱼袋。宋太宗诏命搜访名画，选定品目，一时同事，莫不敛衽①。黄居寀兼能山水、人物，尤其擅名花鸟。黄居寀花鸟画深得家法，诚如所言"居寀遂能世其家"② "其气骨意思有父风" （刘道醇《宋朝名画评》)③。

黄居寀传世牡丹画极为罕见，但是《宣和画谱》卷十七却著录 40 幅牡丹画，如《牡丹图》《牡丹雀猫图》《牡丹鹦鹉图》《牡丹竹鹤图》《牡丹锦鸡图》《牡丹山鹧图》《牡丹鹁鸽图》《牡丹黄莺图》《牡丹雀鸽图》《牡丹戏猫图》《湖石牡丹图》《牡丹金盆鹦鹆图》《牡丹太湖石雀图》与《顺风牡丹黄鹂图》④等。黄居寀牡丹画，主要表现"富贵"一系意蕴；形式上，采用勾勒填彩写生之法，旨趣浓艳。

（一）题材寓意

从《宣和画谱》著录的 40 幅牡丹画的题目看，除牡丹外，题材上可以分为两类：动物类，数量最多，如有雀、猫、鹦鹉、竹鹤、锦鸡、黄莺、鹁鸽、雀鸽、山鹧、黄鹂等；湖石类，只有湖石、太湖石等两幅。试以《牡丹锦鸡图》，《牡丹雀猫图》与《牡丹戏猫图》等为例论之。

1. 《牡丹锦鸡图》。看到这个题目，不仅使人想起相传为赵佶所画的《芙蓉锦鸡图》，芙蓉与锦鸡搭配主富贵吉祥之意，同样牡丹与金鸡搭配也表现了富贵

① 潘运告主编，岳仁译注《宣和画谱》卷一七，湖南美术出版社，1999，第351页。
② 潘运告主编，岳仁译注《宣和画谱》卷一七，湖南美术出版社，1999，第351页。
③ 潘运告主编，云告译注《宋人画评》，湖南美术出版社，1999，第86页。
④ 潘运告主编，岳仁译注《宣和画谱》卷一七，湖南美术出版社，1999，第351、353页。

吉祥的意义。锦鸡是一种祥瑞意象。鸡在传统文化中被视为德禽，《韩诗外传》称"鸡有五德"，即文、武、勇、仁、信五种伦理品德，因此鸡有"五德之禽"的称谓，诚如赵佶《芙蓉锦鸡图》题诗有句云："峨冠锦羽鸡，已知全五德。"另外，在民间文化中，鸡属于基于"声训"的"音寓意"，"鸡"，即"吉"，吉祥之意。锦鸡这样的寓意，加上牡丹的富贵寓意，组成富贵吉祥的主题。这样的主题契合黄居寀宫廷画家的身份。

2. 《牡丹雀猫图》与《牡丹戏猫图》。雀猫与牡丹组合，也表现了"富贵"一系意蕴。雀与猫也是传统祥瑞文化中常见的祥瑞的意象。牡丹与雀搭配对应富贵吉祥与前程似锦的寓意，牡丹与猫搭配对应富贵寿考的寓意。

（1）富贵吉祥。"雀"是一种吉祥鸟。关于雀，古书云："雀，短尾小鸟也……栖宿檐瓦之间，驯近阶除之际，如宾客然，故曰瓦雀、宾雀，又谓之嘉宾也。"雀被称作"宾雀"与"嘉宾"。在民间流传着一个关于麻雀的故事：传说在人类之初，天帝派麻雀和燕子从天上带来谷种给人间，然而唯有麻雀完成了任务，于是天帝便奖励麻雀，让它世代可以与人类共享食物。据考察，在江浙地区，一直盛行一种祭祀麻雀的习俗，应是为了感谢麻雀给人们送来了谷种。这样，牡丹与麻雀搭配则表现了富贵吉祥的寓意。

（2）前程似锦。在古代，"爵"古同"雀"，"爵"与"雀"同音通用。《说文·鬯部》云："爵，礼器也，象爵之形，中有鬯酒。又，持之也，所以饮器象爵者，取其鸣节节足足也。"① 疏曰："雀鸣喈喈，谐音节节，节制饮酒之意，故用雀形。"鉴于此，牡丹与雀组合表现了前程似锦的意蕴。

（3）富贵吉祥与富贵寿考。猫是《宣和画谱》著录的牡丹画中的常见题材，是一种寓意富贵、长寿的意象。据《猫苑》，有许多特定颜色搭配的猫类具有富贵、吉祥的寓意，如"雪里拖枪"等（详见下文论述）。在传统文化中，"猫"谐音"耄耋"中的"耄"，又有长寿之义。所以牡丹与猫搭配则表现富贵吉祥、富贵寿考等意蕴。

（二）形式特征

与多画宫苑奇花珍禽等题材相应，黄居寀与父黄荃花鸟画主要采用工笔重彩技法，因为契合宫廷旨趣，所以成为宋初画院取舍评定作品优劣的标准："荃、居寀画法，自祖宗以来，图画院为一时之标准，较艺者视黄氏体制为优劣去取。"② 黄体花鸟画风靡朝野画坛，持续将近百年。黄居寀花鸟画的具体技

① 丁孟：《中国青铜器真伪识别》（新版），辽宁人民出版社，2016，第30页。
② 潘运告主编，岳仁译注《宣和画谱》卷一七，湖南美术出版社，1999，第351页。

法，在史料中多有记载：

> 诸黄画花妙在赋色，用笔极新细，殆不见墨迹，但以轻色染成，谓之'写生'。①
>
> 工画花竹翎毛，默契天真，冥周物理。（郭若虚《图画见闻志》）②

黄居寀花鸟画所体现的"黄家富贵"技法，虽然也属于勾勒晕染范畴，但是在用笔与设色上又自具特色。滕昌佑是"笔迹轻利，敷彩鲜泽"，线条轻巧明快，颜色鲜明润泽。而黄氏用笔精微细致，有一种精雕细琢的功夫；设色浓艳，常常掩盖了纤柔的线条，不见墨迹。这种工笔重彩的技法，符合宫廷牡丹崇尚典雅富丽的旨趣。

"黄家富贵"另一个标识性特征是，追求写实形象以表现富贵意趣。在黄居寀看来，工笔重彩的直接目的就是塑造形色的自然逼真。宫廷中常见的"珍禽、瑞鸟、奇花、怪石"，尤其是其中皇家喜爱的牡丹、芍药一类题材，生色真香的客观描写，就已然契合了宫廷趣味，因为牡丹文化原本就是建立在牡丹花冠硕大、颜色鲜艳等植物特征基础之上，进而形成测重外在事功、物质价值的文化意蕴。其间存在"默契天真，冥周物理"的工夫，即"契合自然而得其'真'意，所画既得物相，还尽物态、物性、物情及物趣的物理"③。基于物态、物性的物理物情与画家基于自然天性感悟状态的富贵趣味的情理两相契合。这是古代文艺创作的基本思维特征，也是黄居寀花鸟能臻于"神品"的原因。黄居寀以写实手段创作花鸟画以表现富贵意趣，成为后来宫廷牡丹画创作的基本路径。当然，黄居寀之"写生"，在创作上尚未达到理想程度，如生动不足、用笔纤弱，用色偏向宫廷趣味，具有程式化特征等。

除了文字资料所描述的之外，黄居寀牡丹画的技法特征，还可以从其《山鹧棘雀图》（台北故宫博物院藏）（图1-3-1）做一些推测。《山鹧棘雀图》是黄居寀的代表作，在造型、笔法、设色及其风格等方面为"黄家富贵"提供了真迹范本。构图上，景物紧凑繁多，疏密动静有度，有早期花鸟画的装饰意味；造型生动逼真，或飞、或止、或寻觅、或鸣叫，富于生趣；山石、竹叶等采用工笔勾皴，沉稳工致中略有拙朴之气；设色淳厚富丽，总体上接近黄筌《写生

① （宋）沈括：《梦溪笔谈》卷一七，上海书店出版社，2003，第144页。
② 郭若虚著，黄苗子点校《图画见闻志》卷四，人民美术出版社，2003，第151页。
③ 周积寅编《中国画论大辞典》，东南大学出版社，2011，第136页。

珍禽图》。虽然黄筌《写生珍禽图》细致精微，而《山鹧棘雀图》俊雄朴茂，但是"但其'神品'的追求是共同的。前者勾线的劲健，后者画山石爽擦的雄健，体出黄家父子内在风格的一致性"①。

另外，相传为黄居寀所作《花卉写生图册》（台北故宫博物院藏）（牡丹部分）（图1-3-2），在造型逼真，笔法工细，设色富丽等方面，也体现了"黄体"牡丹画的面貌，不再详论。

图1-3-1 黄居寀《山鹧棘雀图》　图1-3-2 黄居寀（传）《花卉写生图册》（局部）

黄居宝，字辞玉，黄筌次子。授翰林待诏，赐紫金鱼袋，早亡。《宣和画谱》著录其牡丹画有《牡丹猫雀图》《牡丹太湖石图》《牡丹双鹤图》。② 其中，牡丹与猫雀、双鹤，牡丹与太湖石，题材寓意与其弟黄居寀属于一类意蕴，绘

①　孔六庆：《中国花鸟画史》，江西美术出版社，2017，第133—134页。
②　潘运告主编，岳仁译注《宣和画谱》卷一六，湖南美术出版社，1999，第336页。

画技法也可作如是观,不再赘述。

从北宋宫牡丹画史上看,"黄体"刻画精细,设色富丽,趣味富贵,为宫廷牡丹画建立了范式。

二、徐崇嗣

徐崇嗣也是牡丹画名家,主题既有属于"黄家富贵"一系意蕴,亦有"徐熙野逸"一类意趣;形式上兼用勾染法与没骨法。徐崇嗣在北宋前期牡丹画史意义在于:既表明宫廷牡丹画形态的多样,又体现了牡丹画发展的基本趋向。

徐崇嗣,徐熙之孙(一说其子),南唐时期,供职内廷,擅长花果、草虫禽鱼。曾经参与李璟《元旦赏雪图》的集体创作,负责池沼禽鱼。北宋时期,供职内廷画院。初承家学,但因不合当时尚,改学"黄体",如言:"长于草木禽鱼,绰有祖风……然考诸谱,前后所画皆富贵图绘,谓如牡丹、海棠、桃竹、蝉蝶、芍药之类为多。"[1] 花鸟画如此,牡丹画更是接近"黄体"。《宣和画谱》卷十七著录徐崇嗣画作 142 幅,其中牡丹绘画 11 幅:《牡丹图》五幅,《牡丹鹁鸽图》《牡丹鸠子图》《写生牡丹图》《荣牡丹图》《牡丹芍药图》与《蜂蝶牡丹图》各一幅[2]。试以《蜂蝶牡丹图》与相传为其所作的《牡丹蝴蝶图》为例予以论述。

(一)题材寓意

牡丹代表富贵,蝴蝶则有多重寓意,如象征爱情、福寿与自然之道,两者搭配成图形成丰富的寓意,如对理想爱情的憧憬与追求,期盼福禄寿齐全与富贵清雅的志趣等。

1. 对理想爱情的憧憬与追求。蝴蝶是美好爱情的象征物,有两种情况:其一,"蝶恋花"式爱情。蝴蝶所展示的是一种美好的生存形态和自在、愉悦的感受。"穿花蛱蝶深深见,点水蜻蜓款款飞"(杜甫《曲江二首》),"留连戏蝶时时舞,自在娇莺恰恰啼"(杜甫《江畔独步寻花七绝句》)。"蝶恋花"式的意象是美好爱情的一种象征物。牡丹与蝴蝶组合,既寓意春光美景,又象征美好爱情和婚姻美满。宋代宫廷画中多有这种"蝶恋花"式作品,如"花蝶戏荷"与"蝶扑牡丹"。其二,双蝶式爱情。"花际裴回双蛱蝶,池边顾步两鸳鸯"(唐刘希夷《公子行》)。蝴蝶就像比翼鸟、并蒂莲、双鸳鸯一般,是美好爱情的象征。梁祝化蝶这一广为流传的民间故事又反映了人们对自由、理想爱情的

① 潘运告主编,岳仁译注《宣和画谱》卷一七,湖南美术出版社,1999,第 360 页。

② 潘运告主编,岳仁译注《宣和画谱》卷一七,湖南美术出版社,1999,第 361 页。

憧憬。牡丹与双蝶组成的画面，表现了对理想爱情的追求。

2. 期盼福禄寿齐全。蝴蝶是既寿且福的象征物。在传统祥瑞文化中，依据"声训"，即因声求义的思路，蝴蝶中的"蝴"与"福"谐音，所以蝴蝶有"福缘"的寓意；"蝶"又与"耋"谐音，与猫结合，组成"耄耋"一词，即八九十岁，寓意长寿，所谓"双蝶庆寿"与"寿居耄耋"等。牡丹与双蝶组合成图，表现了富贵延年、福禄双至的寓意。另外，蝴蝶在牡丹之上翩翩起舞，"蝶"与"捷"语音相近，又有"捷报富贵"的寓意。

3. 富贵清雅的志趣。蝴蝶象征"自然之道"。《庄子·齐物论》中有为人所熟知的庄周化蝶的寓言故事："昔者庄周梦为胡蝶，栩栩然胡蝶也。自喻适志与！不知周也。俄然觉，则蘧蘧然周也。不知周之梦为胡蝶与？胡蝶之梦为周与？周与胡蝶则必有分矣。此之谓物化。"① 千差万别的事物、现象，皆由"道生德育"而来，"道"是世界万物的本原、本质与运动规律。现实与梦境，庄周与蝴蝶，甚至是非、荣辱与生死，皆无差别，因为它们都是"道"的产物，"道"的表现，从"道"的角度看是没有差别的。"道"与"物"是体与用的关系，"庄生"与"梦蝶"都是"道"的"物化"状态，是承载"道"的物象。牡丹与蝴蝶组成图画，既表现了对"自然之道"体认，又寄托了不脱离世俗富贵的生活理想，俨然成为"黄家富贵，徐熙野逸"的结合体。

(二) 形式特征

沈括《梦溪笔谈》说："诸黄画花妙在赋色，用笔极新细，殆不见墨迹，但以轻色染成，谓之'写生'……熙之子乃效诸黄之格，更不用墨笔，直以彩色图之，谓之'没骨图'，工与诸黄不相下，筌等不复能瑕疵，遂得齿院品，然其气韵，皆不及熙远甚。"② 徐崇嗣"没骨"花卉创作，事实上是效仿"黄家富贵"的结果。诸黄花卉重视敷色，所以用笔极为纤细，几乎不见墨迹，主要以轻色染成，达到写生的目的。而徐崇嗣则干脆舍去细笔，直接以色画出，工致不让诸黄，臻于院画的"富贵"体貌。没骨写生法是在工笔重彩形态之外，创设的一种新的表现形态。以此而言，没骨写生法也适宜用于表现牡丹"富贵"体貌。从资料记载与现存（相传）作品来看，徐崇嗣既有没骨牡丹，又有勾染牡丹。

首先，历史资料记载了徐崇嗣"没骨"牡丹画的特征。宋光宗赵惇有《题徐崇嗣〈没骨牡丹图〉》诗："已过谷雨十六日，犹见牡丹斗浅红。曾不争先

① 陈永：《庄子素解》，中山大学出版社，2017，第45页。
② （宋）沈括：《梦溪笔谈》卷一七，上海书店出版社，2003，第144页。

及开早，能陪芍药到薰风。"从中可见其没骨牡丹画的一些特征：不用墨笔，直接敷以彩色，达到"诸黄"工致"写生"的效果。题诗即从这两个方面生发：一是画中牡丹在颜色上堪比盛开的芍药，在姿态上有资格陪伴夏初薰风中盛开的芍药，言外之意，图中牡丹绽放盛开，逼真如生，颜色绮丽等。

其次，《牡丹蝴蝶图》（图1-3-3）相传是徐崇嗣的作品，兼用勾染与没骨两种技法。此图枝叶满纸，大小各样各色的牡丹花朵点缀其间。整幅图画近于其父徐熙《玉堂富贵图》，属于具有装饰性的"铺堂花"一类作品。此图造型准确、逼真。四朵盛开的花朵，或低垂，或上昂，或自幅外露出少许；用色上，或白色花瓣、胭脂色花蕊，或殷红花瓣、金丝样的脉络。另有两朵粉色、红色花苞，含蕴生机。花叶正反低昂各有不同。画面右上角一只展翅蝴蝶，双翅勾勒点染考究，极具装饰性。技法上兼用勾染与没骨之法。绽开花朵与枝叶采用勾染之法，两朵含苞花朵则采用没骨法。叶脉与花瓣，勾线有粗细，皆显工致，富于质感。徐崇嗣牡丹画主题意蕴与形式上勾染、没骨法的兼用，表明其作品形态基本囿于"黄家富贵"畛域之中，也恰恰表明北宋前期宫廷牡丹画的主要取向。

图1-3-3 徐崇嗣《牡丹蝴蝶图》

徐崇矩，徐熙之孙，徐崇嗣之弟。擅长花竹、禽鱼、蝉蝶、蔬果等，取径其父画风。徐崇矩亦有牡丹画，《宣和画谱》卷十七著录4幅《剪牡丹图》，都是折枝牡丹图，有"富贵"体貌，不再展开。

第三节　赵昌与易元吉

北宋前期，"黄体"花鸟画占据画坛主流将近百年。直到中期，"自白及吴元瑜出，其格遂变"①。崔白、吴元瑜，以及其前赵昌、易元吉将更加贴近自然的"写生"因素纳入"黄体"花鸟画，使得"气韵生动"成为一种艺术目标与美学原则，沉滞已久的"黄体"格式逐渐遭到扬弃，北宋宫廷花鸟画进入了一个新的历史阶段。适应这种趋势，牡丹画也发生了相应变化。

需要说明的是，北宋中期，赵昌、崔白诸家，传世牡丹画十分罕见，大多只有画目而无实迹，但是从画目题材中可以大致窥得其主题意蕴；形式特征可以从论者评语或者画家其他作品作出推断，差强作出分析。

一、赵昌

赵昌牡丹画总体上呈现"富贵"体貌，主题上主要表现"富贵"一系意蕴，如富贵、吉祥、和睦等。形式上，形象形似精微又生动传神；设色精于晕染，明润匀薄，生香活色，得芳艳之趣。

赵昌，生卒年不详，字昌之，号剑南樵客，广汉（今四川成都）人，一说剑南人。赵昌性情耿直高傲，刚正不阿。宋真宗大中祥符年间（1008-1016），赵昌已经负有盛名。当时有一位名叫丁朱崖（一说丁谓）的官员送五百金为寿礼，赵昌非常吃惊，说：贵人以重金送我，一定有所求。于是亲自前往拜谢。丁朱崖迎请到东阁，请他创作生菜、烂瓜、生果，援笔即成，皆形似逼真。以此，画名更盛（见刘道醇《宋朝名画评》）②。赵昌擅长花果，多作折枝花。兼工草虫，多为其晚年自娱之作。赵昌花果初学滕昌祐，又仿效徐崇嗣"没骨"技法，且自具面目。当"黄派"风靡画坛之际，赵昌却在画院之外，不趋时尚，独树一帜。当然，需要指出的是，赵昌的作品，总体上偏向富贵风格。不同的是，赵昌虽学"黄体"，但他毕竟是画院之外的民间画家，这种富贵趣味有更多的民间背景。

《宋中兴馆阁藏画》著录赵昌作品 27 件，《宣和画谱》卷十八著录 154 件，其中牡丹图 12 幅。这些作品虽然没有流传下来，但是从画目所标题材与他人评

① 潘运告主编，岳仁译注《宣和画谱》卷一八，湖南美术出版社，1999，第 372 页。
② 潘运告主编，云告译注《宋人画评》，湖南美术出版社，1999，第 87 页。

语亦可管窥其牡丹画特征。

（一）题材寓意

《宣和画谱》所著录的 12 幅牡丹画，分别是《牡丹图》六幅、《牡丹锦鸡图》一幅、《牡丹鹁鸽图》二幅、《牡丹猫图》一幅、《牡丹戏猫图》一幅，《写生牡丹图》一幅①。题材除牡丹外，主要有锦鸡、戏猫与鹁鸽等，属于"富贵"一系题材。牡丹与锦鸡、牡丹与戏猫组合所表现的富贵吉祥、富贵寿考等主题，上文已论。这里仅就牡丹与鹁鸽组合所表现的主题予以论述。

鸽子是唐宋时期花鸟画的常见题材。自唐代开始，出现了画鸽子的名家。据《宣和画谱》记载，唐代至两宋有许多以"鹁鸽"为题材的花鸟画，如唐代边鸾有《梨花鹁鸽图》《木笔鹁鸽图》《写生鹁鸽图》与《花苗鹁鸽图》；五代黄筌有《海棠鹁鸽图》《芍药家鸽图》与《白鸽图》等，宋代黄居宝、黄居寀则有《桃花鹁鸽图》《竹石金盘戏鸽图》《牡丹雀鸽图》《踯躅鹁鸽图》与《药苗引雏鸽图》等。以鸽子为题材的绘画，历代不绝。

鸽子形象优美、性情温顺，是一种含蕴丰富的文化意象，主要有仁义、信用与吉祥和睦等寓意。牡丹与之搭配，形成了富贵吉祥、品格高贵等意蕴。

鸽子是仁义的象征，始于汉高祖刘邦避难的传说。据《畿辅通志》记载："鹁鸽井在真定府临城县西北二十里。碑记云：'项羽引兵追汉高祖，避井中。有双鸽集井上，追兵不疑，因得免。'"因此，在民间文化中，鸽子有仁义吉祥的寓意。牡丹与鸽子组成的绘画，则表现了富贵吉祥、品格高贵等意蕴。

鸽子是信物、信义的象征，源于鸽子代人传递信息的功用。五代王仁裕《开元天宝遗事》中有"传书鸽"条目，其云："张九龄少年时，家养群鸽，每与亲知书信往来，只以书系鸽足上，依所教之处飞往投之。九龄目之为飞奴。"②飞鸽传书被称为"飞奴传书"。飞鸽传书可能受到波斯人的影响，唐代段成式《酉阳杂俎》记载："鸽，大理丞郑复礼言：波斯舶上多养鸽，鸽能飞行数千里，辄放一只至家，以为平安信。"③宋代将鸽子用于军事通信，《宋史》与《齐东野语》等书都有记载。基于鸽子信义之德，配以牡丹意象，遂形成品性贵重之意。

鸽子是家庭和睦的象征。明朝张万钟《鸽经》认为鸽子属"阳鸟"，即益人之鸟。基于鸽子特性，总结养鸽的意义，他说："鸽雌雄不离，飞鸣相依，有

① 潘运告主编，岳仁译注《宣和画谱》卷一八，湖南美术出版社，1999，第 366 页。

② 郝浴著，王玮校注《中山诗钞校注》，上海古籍出版社，2017，第 310 页。

③ （唐）段成式撰，曹中孚校点《酉阳杂俎》，上海古籍出版社，2012，第 94 页。

唱随之意焉，观之兴人钟鼓琴瑟之想。凡家有不肥之叹者，当养斯禽。"① "不肥"即家庭关系不和睦，如《礼记·礼运》云："父子笃，兄弟睦，夫妇和，家之肥也。"② 父子、兄弟、夫妻之间关系融洽，和睦相处，家庭就能兴旺发达，所谓家和万事兴。鸽子的社会伦理意义，使人们对鸽子品性及其吉祥寓意趋于深入。基于此，牡丹与鹁鸽所组成的绘画，则表现了富贵吉祥的寓意。

（二）形式特征

赵昌的绘画形式，主要表现在两个方面：一是造型刻画精微，生动传神。《宣和画谱》说："画工特取其形耳，若昌之作，则不特取其形似，直与花传神者也。"③ 赵昌在一定程度上，摒弃了"黄体"勾染富贵的流弊，师事造化，重视"写生"。他常于清晨朝露未干时，围绕花圃观察花木神态，体味临摹自然花木的形态神韵。苏轼《书鄢陵王主簿所画折枝二首》其一有"赵昌花传神"之评。二是在用色上不谐时俗，有"惟于傅彩，旷代无双"④ 之誉。当时盛行厚彩重色，敷色于高凸的纸绢之上。而赵昌赋色晕染，明润匀薄，生香活色，得芳艳之趣，其中又有徐崇嗣没骨法的因素。

赵昌这种"写生"与"敷彩"的方法，也是其创作牡丹富贵一类绘画的基本技法。南宋刘克庄题画诗《赵昌花》云："要识洛阳姚魏面，赵昌着色亦名家。可怜俗眼无真赏，不宝丹青宝墨花。"赵昌创作牡丹画，采用的是工笔重彩技法，属于丹青敷彩之作。赵昌牡丹画"富贵"体貌，无论主题还是形式，都透露出民间风调。事实上，宫廷画家大都来自优秀的民间画工，宫廷牡丹与民间牡丹在一定层面上有一种不解之缘。只是赵昌、易元吉等人表现较为突出而已。

二、易元吉

易元吉的牡丹画与赵昌相近，主题上表现富贵寿考、富贵祥瑞一类意蕴；形式上，形象形神兼备，技法与画意融通，呈现精工奥妙的风格。

易元吉（生卒年不详，公元 11 世纪左右），字庆之，湖南长沙人。先为民间画工，后入宫廷画院。宋英宗治平元年（1064），汴京景灵宫中的孝严殿建

① 严昌选编，徐良、严昌注释《历代文化名人笔下的鸟兽虫鱼》，南方出版社，1999，第26页。
② 施忠连编《四书五经名句诵读》，上海辞书出版社，2013，第104页。
③ 岳仁译注《宣和画谱》卷一八，湖南美术出版社，1999，第366页。
④ 郭若虚著，黄苗子点校《图画见闻志》卷四，人民美术出版社，2003，第97页。

成，朝廷诏招易元吉进宫绘画。易元吉高兴地认为，自己生平所学有机会展示了①，于是欣然赴京，自信平生所学有展现的机会了。但还未完成诏命所画，就暴卒身亡。米芾《画史》认为"画院人妒其能，只令画獐猿，竟为人鸩"②。

易元吉也以"写生"著称。他曾经游历荆湖（荆湖路，宋初置），进入万守山深处，观察猿猴獐鹿行止、习性与森林山石景物，将其"天性野逸之姿"，一一摹写于心。夜晚则宿于山里人家，"动经累月"。又在长沙住所屋后"疏凿池沼，间以乱石。丛花、疏篁、折苇，其间多蓄诸水禽，每穴窗伺其动静游息之态，以资画笔之妙"③。米芾《画史》称其绘画誉为"徐熙后一人而已"④。易元吉既能师法自然，又能汲取古人养料，继承之中有创新，给当时画坛带来了生机。

易元吉画风由调和"黄徐异体"而来。在《宣和画谱》所著录的花鸟画中，既有"富贵"一类的花鸟题材，如牡丹、芍药、梨花、海棠、孔雀、山鹧、戏猫、睡猫等；又有杂菜、生菜、枇杷、南果等"野逸"一类题材。与赵昌接近"黄家富贵"相比，易元吉更接近"徐熙野逸"。

（一）题材寓意

《宣和画谱》著录其牡丹画两幅，即《写瑞牡丹图》与《牡丹鹁鸽图》，题材寓意与赵昌同类题材的牡丹画相同，主要是富贵吉祥、家庭和睦，属于"富贵"一系意蕴。

据文献资料记载，易元吉在宫廷画院所作的《花石珍禽》中，画有牡丹，是一幅牡丹画，先看两则资料：

> 治平甲辰岁景灵宫建孝严殿，乃召元吉画迎釐斋殿御扆，其中扇画太湖石，仍写都下有名鹁鸽及洛中名花；其两侧扇画孔雀。又于神游殿之小屏画牙獐，皆极其思。⑤
>
> 治平中，景灵宫迎釐御扆，诏元吉画《花石珍禽》，又于神游殿作《牙獐》，皆极臻其妙。⑥

① 郭若虚著，黄苗子点校《图画见闻志》卷四，人民美术出版社，2003，第99页。

② 王伯敏、任道斌主编《画学集成》（六朝—元），河北美术出版社，2002，第405页。

③ 郭若虚著，黄苗子点校《图画见闻志》卷四，人民美术出版社，2003，第98页。

④ 王伯敏、任道斌主编《画学集成》（六朝—元），河北美术出版社，2002，第405页。

⑤ 郭若虚著，黄苗子点校《图画见闻志》卷四，人民美术出版社，2003，第98—99页。

⑥ 潘运告主编，岳仁译注《宣和画谱》卷一八，湖南美术出版社，1999，第369页。

两者皆言易元吉在"御扆",即宫殿户牖之间绣有斧形的屏风上绘画。前者记录绘画题材,后者则记录绘画题目即《花石珍禽》。中间画太湖石、鹁鸽与牡丹,两侧则画孔雀。牡丹、湖石、鹁鸽与孔雀是宫廷牡丹画的常见搭配,主题无外乎富贵寿考、富贵祥瑞一类意蕴。

"太湖石"既承载丰富的审美意味,又象征长寿。在传统文化中,"寿石"为石头的雅名。"海枯石烂","石烂"与"海枯"并列,极言石头由成至毁的周期之长,是传统祥瑞文化中常见的吉祥物。石头与牡丹搭配,表现花鸟画中常见的富贵寿考的主题。"鹁鸽"也承载丰富的文化意蕴,如前文所论,鸽子是家庭和睦的象征,具有仁信之德,配以牡丹,则表现家庭和睦、富贵吉祥,以及反映儒家文化的德高望重一类寓意。如前文所论,孔雀有华美尊贵的寓意,配以牡丹,表现了富贵吉祥等宫廷牡丹常见的主题。

（二）形式特征

《花石珍禽》有"极其思"（郭若虚《图画见闻志》卷四）、"极臻其妙"（《宣和画谱》卷十八）之评,大意是:一方面,无论造型还是笔墨、用色等都竭尽心思去做,所对应者是笔墨工细,形色准确逼真,而臻于"写生"的形态。另一方面,形象因得神韵而生动,以达成其"妙";设色轻淡自然,有水墨淡彩之趣。郭若虚评论易元吉说:"花鸟峰蝉,动臻精奥……格实不群,意有疏密。虽不全拘师法,而能伏义古人。"[①] 其中"精奥"与"疏密",既细密精微,又疏澹自然,易元吉"写生"花鸟画已然达到形神兼备,技法与画意融通的"妙境"。

第四节　崔白与吴元瑜

一、崔白

崔白牡丹画,题材与风格接近"黄家富贵"体貌。主题上主要表现富贵、吉祥、寿考与君子品格等意蕴;形式上,刻画缜密,线条细致,形象真实,生动传神,呈现"清赡"风格。

崔白（约1004—1088）,活跃于宋神宗前后,字子西,濠梁（今安徽凤阳）人。初为民间画工,后被召入宫廷画院。熙宁初,崔白与艾宣、丁贶、葛守昌

① 郭若虚著,黄苗子点校《图画见闻志》卷四,人民美术出版社,2003,第99页。

等奉诏入宫，在垂拱殿，集体创作《夹竹海棠鹤图》，崔白表现最为出色，授"艺学"之职。崔白性情疏放，固辞离宫。宋神宗特许，若无旨意，任何人都不能安排崔白作画，于是勉强留职①。不久又擢升为待诏，后来成为与山水画名家郭熙齐名的宫廷画家。

崔白牡丹画，相较"徐熙野逸"，更接近"黄体"富贵体貌。崔白一生作画甚丰，《宣和画谱》著录241幅作品，但其中牡丹画仅有《湖石风牡丹图》与《牡丹戏猫图》2幅。

（一）题材寓意

这两幅牡丹画，题材是牡丹、湖石与戏猫，寓意是富贵、吉祥、长寿与人品高洁等。湖石象征寿考，上文已论。狸猫形象上好，宋代《埤雅》记载"狸身而虎面，柔毛而利齿。以尾长腰短，目如金银"②，为人喜爱。宋代画狸猫的画家很多，甚至成为画家们日常练习的功课。郭若虚《图画见闻志》说："尤水竹石花鸟猫兔为基本工。"狸猫在传统文化中，承载多种文化信息，如富贵、吉祥、长寿与君子品格。牡丹与之搭配，形成富贵吉祥，富贵寿考与清雅高洁的人格精神。

1. 富贵吉祥。猫是一种尊贵的吉祥物。猫不在'六畜'之列，与虎并列"腊祭"③ 神祇第五位，在神谱中地位尊贵。《猫苑·毛色》记载了多种具有富贵与吉祥意蕴的狸猫，如雪里托枪、挂印拖枪、金被银床、四时好、踏雪寻梅等。"纯白而尾独黑者，名'雪里拖枪'，最吉。故云：'黑尾之猫通身白，人家畜之产豪杰。'……纯白而尾独纯黑，额上一团黑色，此名'挂印拖枪'，又名'印星猫'，人家得此主贵。"④ 狸猫是宫廷花鸟画表现富贵意趣的常见题材，《宣和画谱》在评论王凝时就流露出这种观点，其云："工为鹦鹉及狮猫等。非山林草野之所能，不唯责形象之似，亦兼取其富贵态度。"⑤ 这样，牡丹与狸猫搭配寄托了富贵吉祥的寓意。

2. 富贵寿考。猫是长寿的象征。在传统文化中，常以谐音表现意义，因猫

① 岳仁译注《宣和画谱》卷一八，湖南美术出版社，1999，第372页。
② （明）李时珍：《本草纲目》，山西科学技术出版社，2014，第1253页。
③ "腊祭"是古代腊月（旧历十二月）祭奠神祇的典礼。据记载，所祭神祇依次为：先啬（神农氏），司啬（后稷），农（农夫神），邮、表、辍（茅棚神、地头神、井神），猫虎（猫能食鼠；虎能食野猪），坊（堤神），水庸（河道神），百种（百谷神）。参见朱嘉琪总编《四川省民族民间音乐研究文集》，大众文艺出版社，2008，第185页。
④ 黄汉辑《猫苑》，崇文书局，2018，第9页。
⑤ 岳仁译注《宣和画谱》卷一四，湖南美术出版社，1999，第306页。

谐音"耄","耄"指长寿，故以狸猫寓长寿之意。牡丹与猫搭配表现富贵寿考的寓意。

3. 清雅高洁的人格精神。猫象征君子品质。据《委巷丛谈》记载，黄庭坚《乞猫诗》云："秋来鼠辈欺猫死，窥瓮翻盆搅夜眠。闻道狸奴将数子，买鱼穿柳聘衔蝉。"① 鼠是小人、奸臣的代名词，而猫是鼠的天敌，用以借喻君子。诗歌是希望起用君子之意。陆游《赠猫》云："裹盐迎得小狸奴，尽护山房万卷书。惭愧家贫策勋薄，寒无毡坐食无鱼。"猫忠于职守、不计报酬，可移评君子品性。这样，牡丹与猫奴搭配成图表现了不为外物所动、不为时所趋的清雅高洁的人格精神。

（二）形式风格

崔白花鸟画的写实特征与"清赡"风格以及对后来宫廷花鸟画的影响，可以移评其牡丹画，只是少了一些野逸之趣。崔白在宋代花鸟画史上最大的贡献，就是打破了统治画坛近百年的以工致富丽为特征的"黄体"，开创一代新风。崔白花鸟画既描绘出了花鸟的气质神韵，又保留了"黄体"状物精微的特点，"大大推进了'写实'的宫廷绘画的艺术水平"②。崔白绘画重视"写生"，刻画缜密，线条细致，形象真实，生动传神，富于韵味。所谓"长于写生……所画无不精绝，落笔运思即成，不假于绳尺，曲直方圆，皆中法度"③。崔白纠正了"黄体"富艳拘谨的风格，代之以"体制清赡，作用疏通"④，变墨守成规、刻板精工为工细疏放，写意写真并举，法与意相随。用墨干湿浓淡有致，设色轻淡、意趣真醇。从崔白的一些花鸟画中可见，画竹、草、树叶采用勾勒赋彩，荆棘、叶子有时用没骨法。树干常用疏放的笔意，笔锋折转变化明显。土坡则常用侧笔，疏笔细笔，相随共处。可以说，崔白形式风格是"黄家富贵"与"徐熙野逸"某种程度的兼容状态。崔白花鸟画取材不同于"黄体"多为宫苑珍禽异兽，而以狂野萧瑟之物之景为多，故可以典型体现野逸之趣。

但是，牡丹画虽然与"黄体"相近，如重视"写生"，刻画缜密，线条细致，形象真实，生动传神，富于韵味。这些自然也适用牡丹画，并且也有"清赡"的特征，但是以清丽为著，野逸之趣不多。崔白花鸟画走出了"黄家富贵"体貌，走向了凸显细节与气韵的更高程度的"写实"境界。但是，他的牡丹画

① 黄汉辑《猫苑》，崇文书局，2018，第 124 页。
② 徐书城：《宋代绘画史》，人民美术出版社，2000，第 58 页。
③ 潘运告主编，岳仁译注《宣和画谱》卷一八，湖南美术出版社，1999，第 372 页。
④ 郭若虚：《图画见闻志》卷四，人民美术出版社，1964，第 99 页。

发展的节奏慢了一些。

二、吴元瑜

吴元瑜的《写生牡丹图》，主题上是富贵吉祥、荣华富贵等寓意；形式上重视"写生"，自然逼真，富于神韵，避免了"黄体"程式化倾向。

吴元瑜，字公器，京师（今河南开封）人。武官，曾任端王府知客，后官光州兵马都监、武功大夫、合州团练使。学画于崔白，善花卉翎毛蔬果等。与崔白等同为改变"黄体"体貌、是具有开创性的画家。吴元瑜不是院体画家，但是经常出入亲王府邸与宫廷。当时"求元瑜之笔者踵相蹑也"①。赵佶曾师从吴元瑜学画，蔡绦《铁围山丛谈》卷一说他："时亦就端邸内知客吴元瑜弄丹青。"②

吴元瑜花鸟画与崔白等人一样，是在"黄体"基础上的新变。《宣和画谱》著录其画作189幅，其中花鸟的143幅。题材既有荒野水沼之景，又有牡丹、孔雀等"富贵"意味的花鸟，现今传世作品《梨花黄莺图》则有"黄体"特征。南宋袁桷《吴元瑜〈四时折枝〉》说："吴生天机握群动，彩笔随时作轻重。幽如静士盘涧歌，妍若妖娥汉宫宠。娟娟交鸣疑欲语，宛转不去情相送。宣和殿前花似玉，珍禽低昂手堪捧。传言写生论甲乙，御笔亲题群辈竦。"③ 形象逼真自然，生动传神，富于韵味，如"幽如静士"，"娟娟交鸣"与"珍禽低昂"，臻于"写生"；设色上，随类赋色，妍丽如美人，清朗似玉。一方面与"黄体"吻合，采用工笔重彩之法，一方面又改变了"黄体"的程式化倾向，呈现自然之趣。

吴元瑜的《写生牡丹图》④，题材是牡丹，具有富贵吉祥、荣华富贵等寓意，无须展开；形式上重视"写生"。宋代中期的花鸟画的"写生"，与前期"黄体"的"写生"不同。两者都属于"写实"范畴，都追求形象逼真如生，但是"黄体"工笔重彩，富艳拘谨，刻画有余，生动不足，而且程式化倾向日渐明显；吴元瑜等人的"写生"，减弱了程式化倾向，自然逼真，富于气质韵味。落实到具体技法上，既有近于"黄体"的"描法纤细，传染鲜润"（《图绘

① 岳仁译注《宣和画谱》卷一九，湖南美术出版社，1999，第384页。
② 周勋初主编《宋人轶事汇编》卷二，上海古籍出版社，2015，第124页。
③ 袁桷：《清容居士集》卷四五，浙江古籍出版社，2015，第1046页。
④ 岳仁译注《宣和画谱》卷一九，湖南美术出版社，1999，第385页。

宝鉴》)①，又有"放笔墨以出胸臆"②、自然放逸的特征；既有丹青，又有水墨。

另外，乐士宣与赵仲亦有牡丹画创作。《宣和画谱》卷十九记载，乐士宣，字德臣，祥符（今河南开封）人，宫廷宦官，画花尤得有生意，有两幅《牡丹鹁鸽图》。赵仲，字隐夫，宋太宗玄孙，酷嗜墨翰、花鸟，有诗意，有《写生牡丹图》。

赵昌、崔白等人的牡丹画最显著的特征是"写实"性的加强，有如他们的花鸟画"用'写生'方法大大提高了描摹自然物生态的水平，用笔更洗练遒美"③，改变了某种程式化倾向。但是在设色等方面仍有不足，这些问题到了宣和画院时期，才得到解决。

第五节　赵佶与佚名画家

"院体"牡丹画是高度"写实"形态。题材上主要选取"珍禽、瑞鸟、奇花、怪石"一类，主题上体现"富贵"一系意蕴。形式上，神态逼真生动，刻画精工，用笔遒美，设色浓艳华贵等。

一、赵佶

传为赵佶所作《彩禽啄虫图》体现了"院体"特征。采用勾染之法，用笔工致细腻，设色清雅浓艳，形色逼真生动，富于神韵，加之精瘦金体题跋，书画相映，增添了"富贵"意趣。

（一）概况

赵佶（1082—1135），宋神宗赵顼第十一子，哲宗之弟。绍圣三年，封端王。元符三年（1100 年），继皇帝位，是为宋徽宗，在位 25 年，虽然在历史上是有名的昏庸无能的皇帝，但却是一个多才多艺的书画家。赵佶书法独具一格，在薛曜、褚遂良与黄庭坚等人基础上，自创"瘦金体"。"瘦金体"笔法外露，

① 夏文彦撰，肖世孟校注《图绘宝鉴》（《续编》《续纂》），山西教育出版社，2017，第128 页。
② 岳仁译注《宣和画谱》卷一九，湖南美术出版社，1999，第 384 页。
③ 徐书城：《宋代绘画史》，人民美术出版社，2000，第 61 页。

运转提顿，挺拔瘦劲，灵动爽利，所谓"如屈铁断金"，"天骨遒美，逸趣霭然"①。《秾芳依翠萼诗帖》与《瘦金书千字文》是"瘦金体"代表之作。后人竞相仿效"瘦金体"，竟成书体一大流派。

赵佶对北宋宫廷绘画的贡献主要有两个方面：完善宫廷画院运营管理机制；"宣和体"的形成。其一，赵佶亲自掌管翰林图画院，即"宣和画院"。"宣和画院"是唐朝以来画院体制最为完者（详见本章第一节）。在赵佶倡导主持下，编辑了《宣和书谱》，《宣和画谱》与《宣和博古图》等书籍，推动了宫廷书画的繁荣。其二，"宣和画院"在前代基础上形成了独具特色的"宣和（院）体"，将古代"写实"绘画推向了高峰，成为宫廷绘画主流。"宣和体"的形成与赵佶的倡导密切相关，试看三则资料：

> 徽宗建龙德宫成，命待诏图画宫中屏壁，皆极一时之选。上来幸，一无所称，独顾壶中殿前柱廊栱眼斜枝月季花。问画者为谁，实少年新进，上喜赐绯，褒锡甚宠。皆莫测其故，近侍尝请于上，上曰："月季鲜有能画者，盖四时、朝暮、花、蕊、叶皆不同。此作春时日中者，无毫发差，故厚赏之。"（邓椿《画继》）②

> 宣和殿前植荔枝，既结实，喜动天颜。偶孔雀在其下，亟召画院众史令图之。各极其思，华彩烂然，但孔雀欲升藤墩，先举右脚。上曰："未也。"众史愕然莫测。后数日，再呼问之，不知所对。则降旨曰："孔雀升高，必先举左。"众史骇服。（同上）

> 画院界作最工，专以新意相尚。尝见一轴，甚可爱玩，画一殿廊，金碧　熿耀，朱门半开，一宫女露半身于户外，以箕贮果皮作弃掷状，如鸭脚、荔枝、胡桃、榧、栗、榛、芡之属，一一可辨，各不相因。笔墨精微，有如此者！（邓椿《画继》）③

少年画家所画月季因合乎春季正午的生态特征，得到徽宗关注、认可与厚赏；众位画家因将孔雀飞起抬举之脚违背孔雀习性错画作右脚，受到徽宗的否定。两件事，一扬一抑，皇帝审美旨趣昭然于众，"格物穷理"、贴近真实便成为宫廷绘画的创作祈向，所以才能出现神态如真，契合物理，有如界画那般

① 盛文林编《书法艺术欣赏》，北京工业大学出版社，2014，第154页。

② 米田水：《图画见闻志·画继》，湖南美术出版社，2000，第417页。

③ 米田水：《图画见闻志·画继》，湖南美术出版社，2000，第420页。

"笔墨精微"的作品。

"院体"是由"黄体"富贵体貌发展而来,吸取赵昌、崔白、吴元瑜等人积极因素,变用笔亦纤细屠弱为洗练遒美,又使设色趋于完善,使得宫廷绘画一贯追求的"写生",呈现既形似逼真,又自然生动,达到"写实"的新高度。

(二)牡丹画

赵佶等宫廷画家传世牡丹画十分罕见,仅有的一些作品,如落款赵佶"御笔天水"与"天下一人"者,多是一些宫廷画家的代笔之作,难以断定具体作者,好在还能以此征得"宣和体"面目。试以《彩禽啄虫图》与《牡丹诗帖》为例论述其特征。

1.《彩禽啄虫图》。此图传为赵佶所作,体现了"宣和体"特征。据资料记载,画中牡丹花采用勾染之法,用笔工致细腻,彩禽动态逼真,富于神韵,加之精瘦金体题跋,书画相映,增添了"富贵"意趣①。

《彩禽啄虫图》(黄宾虹临本)②(图1-3-4),由牡丹与彩禽搭配成图,属于"黄体""珍禽、瑞鸟、奇花、怪石"一类题材,表现了"富贵"一类主题。形式上,画中绘一枝茂叶牡丹,枝间栖一只掉转长尾的彩禽,欲去啄食一片叶背上的一只须角长腿的昆虫,动感十足;牡丹花瓣勾勒精工遒劲,白色之中隐约晕以紫色,花蕊处颜色稍显,细腻而有质感;彩禽笔墨尤具特点:以精致的工笔丝毛画法表现禽鸟的下腹上背,墨彩相映,清雅而鲜艳;翅膀与长尾则用笔精确、洗练、劲健,富于质感。要之,牡丹花与彩禽,造型形似逼真、神态生动,用笔精工细腻,设色浓艳华贵,审美上呈现富丽典雅的风格。

另外,画中牡丹叶子大多由色墨混融勾染而成,一些似直接晕染而成。整体来看,有一种没骨写意的观感。这与花鸟精工勾染的特征形成对比。事实上,赵佶等画院画家的作品技法,除了典型的"宣和体"精工富丽外,还有一种水墨渲染技法,重视清淡的笔墨情趣。当然,宋代尚未出现真正意义上的写意花鸟作品。

2.《牡丹诗帖》。赵佶有一幅瘦金体《牡丹诗帖》(图1-3-5),据说诗贴配有一幅双色牡丹图。但不管有无,诗中牡丹的形象特征、表现手法与寓意,大致契合"院体"特征。

题识云"牡丹一本,同干二花,其红深浅不同。名品实两种也,一曰叠罗红,一曰胜云红,艳丽尊荣,皆冠一时之妙,造化密移如此,褒赏之余因成

① 中国牡丹全书编纂委员会编《中国牡丹全书》,中国科学技术出版社,2002,第818页。
② 佚名(作者不详)《中国名画》,上海有正书局,1916,第19集。

口占"：

异品殊葩共翠柯，嫩红拂拂醉金荷。春罗几叠敷丹陛，云缕重萦浴绛河。玉鉴和鸣鸾对舞，宝枝连理锦成窠。东君造化胜前岁，吟绕清香故琢磨。

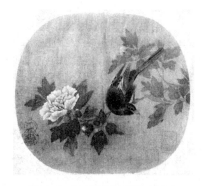

图1-3-4　赵佶（黄宾虹临）　　　图1-3-5　赵佶《牡丹诗帖》
《彩禽啄虫图》

诗中有两点值得注意：其一，诗中牡丹形象与神韵兼备。同干两朵牡丹花，颜色深浅不同，是不同品种的"叠罗红"与"胜云红"。花冠似层层叠叠的春罗，或如出浴绛河萦萦绕绕的云缕。骀荡的春风，鸣鸾对舞，锦绣成窠，清香弥漫。诗人诗绪盎然，观瞻吟叹不已。牡丹刻画精细、形态生动、艳丽华贵，契合赵佶绘画的基本特征。邓椿说："圣鉴周悉，笔墨天成，妙体众形，兼备六法。"（邓椿《画继》卷一）①"六法"中，"应物象形""气韵生动"与"随类赋彩"（张彦远《历代名画记》）②，尤其契合诗中的牡丹体貌与"宣和体"特征。其二，诗中牡丹具有"富贵"品质。关于牡丹的想象是，宝枝连理③，玉质明朗，鸣鸾对舞，锦绣成窠；所处环境是"丹陛""绛河"④；作者称牡丹是：

①　米田水：《图画见闻志·画继》，湖南美术，2000，第263页。
②　何志明，潘运告编著《唐五代画论》，湖南美术出版社，1997，第158页。
③　宋代将双头莲、牡丹、芍药等视作政治祥瑞，如言蔡京"又奏……汝州生码瑙山子一百二十坐及诸州双头莲连理木，甘露降，仙鹤集，双爪双头，芍药牡丹，凡五千三百种有奇。拜表称贺"。参见黄以周等辑《续资治通鉴长编拾补》卷二十八。
④　"牡丹须着以翠楼金屋，玉砌雕廊，白鼻猧儿，紫丝步障，丹青团扇，绀绿鼎彝。词客书素练以飞觞，美人拭红绡而度曲。不然，措大之穷赏耳。"参见恽寿平著，张曼华点校《南田画跋》，山东画板出版社，2012，第155页。

"异品殊葩""金荷""春罗""云缕""玉鉴"与"鸣鸾",这些都体现了"艳丽尊荣"的寓意。诗中含有明显"使之富贵"① 的理念。

二、佚名

宋代牡丹画传世作品十分罕见,有一些标目宋代佚名的作品,就显得非常珍贵。虽然具体年代尚不能确定,但是体貌与"院体"相近,故权列于此,予以阐述。这些作品主要是《富贵花狸图》《花王图》与《风蝶牡丹图》等。

(一)《富贵花狸图》

《富贵花狸图》大体属于北宋"院体"牡丹体貌。主题主要是富贵吉祥等寓意。形式上,全景式的构图,细致逼真、气韵生动的造型,以及勾染技法的运用等,形成了精工细谨、清新典雅的风格。

佚名《富贵花狸图》(台北故宫博物院藏)(图1-3-6)描绘了牡丹丛下一只伏地扬首注视的狸猫,内容相对简单,题材与寓意都有某种程度的程式化特征,大体上属于"院体"牡丹体貌。

首先,主题属于"富贵"一系意蕴。牡丹象征富贵为唐宋时期花鸟画共识,猫也是祥瑞文化的重要象征物。此画中的狸猫具有"乌云盖雪"的特征。据《猫苑·毛色》记载,具有富贵气息的猫品有多种,"乌云盖雪"是其中一种。"'乌云盖雪',必身背黑,而肚腿蹄爪皆白者方是。"② 同时,狸猫也有寿居耄耋之意,因此与牡丹搭配成图,呈现富贵吉祥、富贵延年等意蕴。

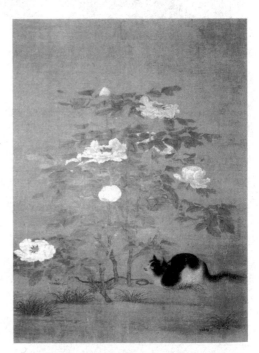

图1-3-6 (宋)佚名《富贵花狸图》

其次,《富贵花狸图》属于全景式构图,这种作品常被用来装饰宫廷的屏风

① 岳仁译注《宣和画谱》卷一五,湖南美术出版社,1999,第310页。
② 黄汉辑《猫苑》,崇文书局,2018,第9页。

粉壁，很受推崇。牡丹和狸猫占满画面主要部分，并且注意优化布局：牡丹花丛下端，左实右虚，狸猫的存在可以填充右虚的不足，取得左右协调平衡的效果；狸猫的白腹也与白色的牡丹花相呼应等。造型上，细致逼真，形象生动而富于气韵。牡丹花形状、花期各有不同。其中四朵盛开，以右上左下呈对角线排列，一朵还隐于枝叶之间，另外三朵花苞初绽、半开，由上而下再到右边，排列成三角形状，与盛开之花、两高一矮的牡丹干枝参差错落，造型复杂而自然，枝干正侧向背有致，扶疏花叶，隐约有飘举起舞之态。花瓣颜色的逐步变化增添了明暗向背，契合自然写实的效果，花瓣及其边缘飘举、翻绽，又呈现一派生动的绰约风姿。而在技法上，也支撑了造型准确逼真而又生动的特征。牡丹花叶采用勾勒晕染、点染之法。花叶勾线与叶筋纤细流畅；设色清新明艳等。

相比花叶，狸猫的描绘，笔墨益精致，刻画益纤细。地面的狸猫躬身伏地、拖尾扬首，注视着什么，或是被牡丹吸引而来的蜜蜂，或是画内的一朵盛开的牡丹花，不管怎样，成为画面的点睛之笔，使得牡丹与狸猫密切关联在一起。从狸猫光洁滑润的毛色、身体，脖颈上所系彩结、曲折如蛇的绳索以及所处环境判断，狸猫应该是富贵人家的宠物。与牡丹相比，狸猫更为生动逼真，精工细致超过牡丹花叶。细审画面，应是采用没骨法晕染出墨色、白色，用分染法使其衔接处自然过渡，然后采用工笔丝毛画法，画出排列均匀整齐的丝丝缕缕的逼真的猫毛来。尾部亦采用工笔丝毛画法，猫毛蓬松，更顺滑，效果更明显。另外，花丛下，狸猫身下身旁，几块短草如兰草一般丝丝缕缕纷披，也逼真自然。

总之，《富贵花狸图》俨然一幅清新典雅而又生趣盎然的富家宠物写生图。

（二）《花王图》

《花王图》（图 1-3-7）由绿叶红花、蝴蝶与湖石组成，形象繁复，画面饱满，色彩浓艳，图案极富趣味，类似所谓"铺殿花""装堂花"。花朵硕大，姹紫嫣红，枝繁叶茂，国色天香，造型体现了牡丹花王典型特征，呈现一派雍容华贵的体貌。用笔精微流畅，设色浓艳，妙具神韵，近于"院体画"特征。

《花王图》主题来自牡丹、蝴蝶与湖石的象征意义，主要是"富贵延年、福禄双全"等意蕴。

（三）《风蝶牡丹图》

《风蝶牡丹图》（图 1-3-8）描绘了劲风之中蝴蝶展翅飘飞，牡丹枝条花叶一片挣乱舞动的情景。构图饱满，造型逼真自然，富于动感与韵味。花叶皆采

用勾勒敷彩之法，叶缘勾线与叶片筋脉工细洗练而劲健。设色清丽，花朵层层渲染，润泽鲜艳，骨线几乎隐灭不见，富于质感。牡丹与蝴蝶搭配象征富贵长寿、捷报富贵等意蕴。《风蝶牡丹图》无论主题还是造型，用笔、设色以及风格等方面，都接近"院体画"特征。

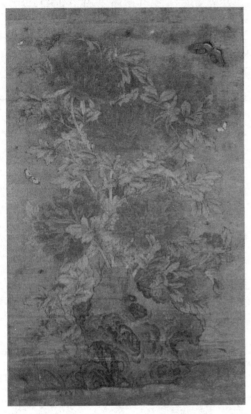

图1-3-7　（宋）佚名《花王图》　　　　图1-3-8　（宋）佚名《风蝶牡丹图》

第六节　南宋牡丹画

南宋偏安一隅，但绘画的兴盛却不减于北宋。高宗赵构大力提倡书画艺术，延续旧制，设立画院，为了"粉饰太平"、服务皇家，组织画家进行创作，聚集了许多知名画家，培养了不少新手。

南宋牡丹画是一个在"院体"基础上继续向前发展的重要阶段。其基本特点是笔法工整精细，形式完善、多样化，诗意追求个性化、具体化。在真实的

基础之上，追求个性色彩日益明显的诗趣、情调、思绪、感受。与此相关，绘画样式也由北宋长卷大轴演变为小幅的册页、扇面。这实质上是"院体画"高度写实与气韵生动结合的结果。

南宋与北宋一样，传世牡丹画也十分罕见。一些相传为南宋佚名的传世作品，如《牡丹图页》《戏猫图》与《百花图卷》（牡丹段）等，体现了南宋牡丹画的基本特征。另外，僧人画家法常的《牡丹画》不谐时流，别具一格。

一、佚名

三幅牡丹画都是佚名，无从作知人论世式的分析，只能依据画面内容作一般性推测与认定。主题大体上是"富贵"一系意蕴。虽然它们的样式分别是小幅、大幅与长卷，亦有设色与水墨之别，但是工笔精细的写实性是其共有特征，试分而论之：

（一）《牡丹图页》

《牡丹图页》（图1-3-9）本无款，钤鉴藏印"黔宁王子子孙孙永保之"。从其样式、构图与风格看，应属南宋早期画院作品。

图1-3-9 （宋）佚名《牡丹图页》

《牡丹图页》虽然只画了一朵花、几片叶，但几乎占据了整个画面。这与传为南宋吴炳的《出水芙蓉图》有些相近。《出水芙蓉图》中："一朵硕大无比的荷花几乎占据了画面的一半以上。这是在所有宋画中极为少见的，堪称绝无仅有的'写实'艺术杰作。更值得注意的是设色极为浓丽艳冶，厚重的粉色几乎

完全淹没了它所勾的轮廓线。"① 这样的评语几乎可以移评至这幅《牡丹图页》。《牡丹图页》构图饱满，几与真花同样大小，采用特写笔法，颇具视觉张力。花朵硕大，重瓣层叠高耸，绮丽华贵，衬以灵动轻狭的绿叶，增添一派清雅气息；花瓣以中锋细笔勾出，再逐层染以胭脂红色，花蕊点以浅黄色，花叶用花青汁绿晕染。画面整体可谓锦绣满目，精工细腻，极富质感。这样的形式承载了"富贵"一系意蕴，诸如富贵吉祥、繁荣昌盛等。

（二）《戏猫图》

《戏猫图》"富贵"环境的设置凸显了狸猫与牡丹搭配时表现的"富贵"一系的意蕴：富贵吉祥与尊贵的君子人格。形式上，针对庭院一角，以表现某种较为明确、具体意蕴为目标，刻意经营：精心设置的布局，准确逼真而又富有韵味的造型，刻画精工、用笔遒美，设色富丽明艳等。

《戏猫图》（图1-3-10），据学者考证可能是明代宫廷画家仿作。虽说《戏猫图》尺幅较大，不同于南宋比较流行的较小尺幅，但是从画面看，也是择取围以画栏与锦障的庭园一角，类似南宋宫廷山水画取景方法。而且像其他南宋绘画一样，对此进行了富于个性的精雕细琢，呈现有别于北宋程式化、概念化的个性化、具体化特征②。

如果与上文所论《富贵花狸图》比较，牡丹画的体貌从北宋到南宋变化十分明显。《富贵花狸图》主景是牡丹丛下一只伏地扬首注视的狸猫。内容简单，场景与寓意都显得笼统。而《戏猫图》则不然，内容丰富，富有情节性，寓意也具体可指。

1. 主题。《戏猫图》的主景是八只形色各异的狸猫，配景是牡丹、竹石、桃树以及富贵之家的帷幕、屏障与桌凳等。其中牡丹与狸猫搭配，诚如上文所论，形成了丰富的文化意蕴。不同的是，此画主题有实迹支撑，而且狸猫的形态、神情和动作与具体场景、情节密切关联，在题材上呈现出南宋绘画的特色。

图中围绕八只狸猫布置了龙凤圆雕为饰的衣架、形状如鼓的绣墩、梅花纹

① 徐书城：《宋代绘画史》，人民美术出版社，2000，第110页。

② "细节真实和诗意追求正是它们的美学特色，而与北宋前期那种整体而多义，丰满而不
　　细致的情况很不一样了。这里不再是北宋那种气势雄浑邈远的客观山水，不再是那种
　　异常繁复杂多的整体面貌；相反，更经常出现的是颇有选择取舍地从某个角度、某一局
　　部、某些对象甚或某个对象的某一部分出发的着意经营，安排位置，苦心孤诣，在对这
　　些远为有限的对象的细节忠实描绘里，表达出某种较为确定的诗趣、情调、思绪、感
　　受，它不再象前一时期那样宽泛多义……而是要求得更具体和更分化了。"参见李泽
　　厚：《美的历程》，文物出版社，1981，第177页。

饰的油漆方桌、插置珊瑚树的花瓶等，展示出一派富丽堂皇的环境。这种"富贵"环境的设置凸显了狸猫与牡丹搭配在一起所表现的富贵吉祥与尊贵人品等寓意。尤其是尊贵的君子人格，作品给出了强有力的具体场景甚至情节的支持。画面下端的牡丹花丛旁边，三只狸猫捕捉到一只老鼠。这是一个包含丰富情节的具有张力的瞬间。不说狸猫到处追捕老鼠，但就捕到老鼠之前的动作情节就能引发丰富想象。如最终将老鼠按在双爪之下的黑猫——它几乎是从牡丹丛中扑向老鼠的，后半身倾斜着，右腿尚未落地，可见捕鼠之迅疾，以至于来不及协调后面的身体。另外两只猫的动作也生动有趣。这样就将捕鼠极尽渲染之能事，加之与牡丹花丛相连，有力地支撑了狸猫与牡丹组合所形成的、相对于象征小人的老鼠的清雅高洁的人格精神。

2. 形式。《戏猫图》画的是庭院一角，在布局、造型、笔墨、设色等方面，潜心经营，以表现某种较为明确、具体的意蕴。

第一，精心设置的布局。图中八只狸猫安置在画面中部与下端，成为视觉焦点。其间既各成区域，又相互关联，使整幅画成为有机的整体。中部五只狸猫被长凳、绣墩自然隔离，又形成三个小场景。但是绣墩上下嬉戏的两只狸猫是焦点，吸引其他狸猫的关注，使得三处又连接为一个整体，形成了相互关联的系统。下端三只狸猫关注的焦点是那只老鼠，也自成系统。这两大区域也相互关联，如桃树上下贯通，使画面连接在一起。画面下端的三只狸猫中，黑色与中部的黑漆方桌呼应；牡丹是粉红花色，又与中部的红色帷帐照应等。

第二，准确、生动描写了猫的四种生活场景：母子温情、独处、嬉戏与捉鼠。相对特定的情景，狸猫形态与动作是准确逼真的，契合其生理特点、习性，或静或动，情态生趣与神情——展现眼前。长条凳上的一对子母猫，母猫舔洗幼猫，幼猫则展现出十分享受的模样；长条凳下，一只拖尾蹲伏、双爪齐胸的花猫正注视着在外面绣墩上下打闹的两只狸猫；绣墩上的一只狸猫圈起右爪儿，似乎是拍挠绣墩下另一只猫收回右爪的瞬间样式；下面的狸猫张嘴叫着，抬头看着上面也张嘴叫的猫，其右爪已落地，小半个身子已从绣墩下走出。画面下方的围栏竹石与牡丹花丛之间，另外三只猫一起捕捉到了一只老鼠。其中黑身白爪的狸猫右后腿翘起，扑身咬住老鼠身子。老鼠的细尾、一只小爪与带须的脑袋历历可见。纯白的狸猫去闻鼠首，被挤到后面的那只狸猫也专注瞅着。尤其值得注意的是狸猫们丰富的神情——子母猫温情，独自伏地者安静，绣墩上下与捕鼠者则顽皮、任性与机警，为此，它们的五官被放大，如眼睛都被画得圆大明亮。

画面下端，三只狸猫的左边是半绕山石的牡丹花丛，那只白爪黑身狸猫的

身体大半掩映其中。六朵牡丹形状各异、背向不一，散开于疏落的枝叶内外。另外，以众猫眼瞳孔缩成线状看，时间应是日中①，可见描绘精准。

第三，刻画精工，用笔遒美，设色富丽明艳。图中无论狸猫、家具、帷幔、花木与山石等，主要采用勾染技法。狸猫的身体先用虚短线条表现毛发轮廓，晕染之后，再细密地画出丝毛。绣墩上的狸猫挠拍的脚爪，其脚趾、肉垫皆用淡墨勾勒，然后以白色等晕染脚趾、指甲，以粉色染肉垫；未露的指甲、猫爪则用淡墨勾勒，白粉晕染等。狸猫周身丝毛纹路、三瓣嘴与所露牙齿等细部皆清晰可见，质感性很强。《戏猫图》在颜色搭配上独具匠心。颜色的设置以凸显狸猫为基准，以期达到复杂、和谐而统一的效果。各色屏障背景上的狸猫填敷白色，长条凳与绣墩下的狸猫填敷黑白颜色，以形成醒目的斑纹，使其在观者的视野中得到凸显。

图1-3-10 （宋）佚名《戏猫图轴》

① 沈括云："欧阳公尝得一古画牡丹丛，其下有一猫，未知其精粗，丞相正肃吴公与欧公姻家，一见曰：'此正午牡丹也。何以明之？其花披哆而色燥，此日中时花也；猫眼黑睛如线，此正午猫眼也。有带露花则房敛而色泽；猫眼早暮则睛圆，日渐中狭长，正午则如一线耳。'此亦善求古人笔意也。"参见（宋）沈括：《梦溪笔谈》卷一七，上海书店出版社，2003，第140页。

牡丹花瓣繁密重叠、勾勒细致，叶子勾线稍显粗犷，而且只画出叶筋，大多不画叶脉。五六个花蕾也是双勾而成，花色主要有粉色、白色，皆点以胭脂颜色，使其富于层次感，绿叶陪衬之下尤显明艳，加之画面上端红色、绿色、蓝色与金色的屏幕，形成了富丽明艳的特征。

要之，此画写实性与气质韵味不让"院体画"。

(三)《百花图卷·牡丹》

《百花图卷》在主题上有两层意思：一是有牡丹参与的多种不同季节的花卉虫鱼集于一图所表现的尽'兴'的逸趣；二是牡丹段"富贵"一系的意蕴，如荣华富贵、繁荣昌盛等。形式上，仅用水墨表现"院体"工笔牡丹精密不苟的特点。

《百花图卷》(图1-3-11)卷尾钤鉴藏印"棠村""蕉林梁氏书画之印"等，并有乾隆、嘉庆、宣统鉴赏印及清内府鉴藏印多方。《石渠宝笈》有录。《百花图卷》首段梅花的画法接近南宋扬无咎，工而不板，略带写意。图中画了梅花、桃花、牡丹、芍药、海棠、荷花、并蒂莲、桂花、菊花等五十余种花。每一种花，或独立成景，或自然穿插，其间又缀以蜂蝶、蜻蜓、游鱼之类，富有生意与韵味。

《百花图卷》在主题上有两层意思：一是有牡丹参与的整幅长卷的意蕴，诚如同样格式的明代陈淳的《花卉图》，"随兴展示所喜爱花卉的缤纷姿容，在题材的拮取上即表现出尽'兴'的逸趣。"①二是牡丹的意蕴，即"富贵"一系的意蕴，如荣华富贵、繁荣昌盛等。

《百花图卷》形式的主要特点是，仅用水墨表现出"院体"工笔牡丹精密不苟的特点。《百花图卷》(牡丹段)(图1-3-11)并列的三株牡丹，左边一枝斜下伸展，使得布局免于呆板、失于平衡。牡丹花先用工细的线条勾出轮廓，再用淡墨逐层晕染。花瓣细腻层叠，变化微妙；花枝细劲而富有弹性；叶子浑厚苍润，典雅端丽。笔法虽刻意求工，但是工整之处略显奔放。用墨深浅重轻不一，统一中求变化，单纯中求丰富，发挥了"墨分五彩"的功能。图中仅用水墨，以墨代色，工笔白描，勾勒墨染，附以没骨法。总之，既体现"院体"工笔画精密不苟的特征，又呈现了清淡典雅的情趣，对元代水墨花卉以及明代文人水墨花卉都产生了积极影响。

① 单国强：《明代绘画史》，人民美术出版社，2001，第149页。

图 1-3-11　（南宋）佚名《百花图卷·牡丹》

二、法常

法常《牡丹图》属于水墨写意一类，具有"禅画"的特征，表现了南宋牡丹画风格多样性，并为后来水墨写意技法积累了有益的经验。主题上，不再把宫廷牡丹"富贵"一系意蕴作为主题，而是将其作为一种文化因子或母题用来表现佛家禅意与道家境界。形式上，留白的构图不求形似的造型，而是注重气质韵味，仅用水墨表现粗劲率意，自由放逸。

法常，号牧溪，蜀（今四川）人。活跃于公元 1260-1280 年之际，是宋太祖乾德年间兵部侍郎薛居下的后人，宣和年间在长沙出家，南宋理宗、度宗时期为临安（今杭州）长庆寺僧，与日僧圆尔辨圆（1202-1280）同为径山无准禅师（1178-1249）法嗣。入元，在天台山万年寺圆寂。法常性情豪爽，不惧权贵，曾经抨击权相贾似道。

法常绘画取径五代石恪、南宋梁楷水墨简笔法，又自具面目，所谓"随笔点墨而成，意思简当，不费妆饰"①。简淡神足，富于韵味。试以《牡丹图》（图 1-3-12）为例论之。

沈周题评法常绘画（法常《水墨写生图卷》，北京故宫博物院藏）说："不施色彩，任意泼墨，俨然若生。回视黄筌、舜举之流，风斯下矣。"法常这幅《牡丹图》属于此类作品，不施丹青，纯用水墨。用没骨写意之法描绘出牡丹的枝叶。花瓣由稍干的墨色晕擦而成，叶子则用较湿墨色直接点染，筋脉轻重，一随其意，自由放逸，粗劲率意，"有天然运用之妙，无刻苦拘板之劳"。这种

① （元）夏文彦撰，肖世孟校注《图绘宝鉴》（《续编》《续纂》二种），山西教育出版社，2017，第 206 页。

仅用水墨、粗放的表现使得牡丹的形象富有生意与韵味。图中仅画一朵丰叶侧向映衬绽放的牡丹花。花冠是经风的姿态，张力十足，枝条也富有弹性；叶子随风逆顺向背，富有情态。牡丹花枝虽非自然形色，却凸显了内在的气质韵味。法常牡丹画的这些特征，相对盛行的"院体"花卉作品而言别具一格。粗劲率意的笔墨，有失"院体"精工艳丽的体貌，所以有"粗恶无古法，诚非雅玩"①之评。

　　至于《牡丹画》的主题，考虑到法常的僧人身份与其绘画经常表现某种禅意等情况，与"院体"牡丹主要表现"富贵"一系意蕴有别，而是由"富贵"意蕴引发，与"富贵"相对的意蕴，如禅宗、道家等思想。法常绘画多取材于常事常物，于平淡之中含蕴气质韵味，如其《写生蔬果》凭借氤氲的墨色、错综的陈列、奇仄的变化，超越差别，破除色相，道家境界与佛家禅机含蕴其间。同样，从这幅牡丹画展示的粗放的笔墨、形简意足的形象，也可以品味出道境、禅味来。"不立文字，教外别传"的禅宗思想与"无为而无所不为"的道家思想是绘画领域"意足不求颜色似"②"逸笔草草，不求形似"③的思想底蕴。仅用水墨、不施丹青，超越形似，追求神韵，或者舍法趋意、得意忘形的创作，以及所呈现的形简意足的"韵"味等都含蕴了佛道思想。

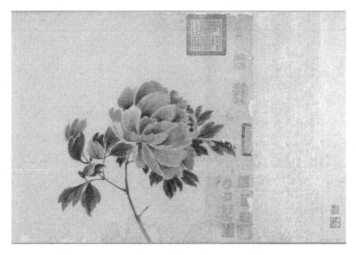

图 1-3-12　法常《牡丹图》

① （元）夏文彦撰，肖世孟校注《图绘宝鉴》（《续编》《续纂》二种），山西教育出版社，2017，第 206 页。

② 何宝民：《古诗名句荟萃》，河南人民出版社，1983，第 505 页。

③ 潘运告主编《元代书画论》，湖南美术出版社 2002 年版，第 429 页。

　　同时，《牡丹图》留白的构图方式也含蕴着深厚的文化底蕴。画面上，除了一枝牡丹外，还有占比较大的空白，构建富有张力与想象的空间。这是一种"知白守黑"与"计白当黑"的构图方式。"知白守黑"源自《老子》，其云："知其白，守其黑，为天下式。"《牡丹图》立意不在牡丹"富贵"，而在于牡丹形象之外的空白，与"富贵"一系世俗意蕴相对立的方外之意，等等。

　　法常牡丹画对水墨写意牡丹画的形成有重要影响。主题上，开启或强化了不再将宫廷牡丹"富贵"一系意蕴作为主题做法，而仅仅将其作为一种文化因子用来表现个性化的思想、感情或者意趣；形式上，形简意足、以水墨写意等，都为水墨写意的发展积累了经验。当然，法常笔墨的率易与狠重等特征也为后来文人牡丹画（如"吴派"）所扬弃。

第四章 元代牡丹画

元代山水画承续、发展了宋代水墨写意形态，成为直接承载心绪感情与思想观念的绘画，但是花鸟画有所不同。元代花鸟画主要延续了宋代传统，除兰竹等作品外，包括牡丹在内的其他题材作品的文人特征尚不明显，处在文人因素渐次积累的阶段。

与五代、宋代相比，元代牡丹画创作处于低潮。元朝的基本国策是重武轻文与民族隔离，一方面文人被大量推向民间，"学而优则仕"的道路被阻塞；另一方面文人主动承担起固守文化传统的责任，走向与新朝离立的江湖立场。这样，典型呈现政治功利、贵族意趣的牡丹画便失去了往日的辉煌。

元代牡丹画写实体貌与水墨形态并存，处于继承传统、革新未来的发展态势。元代牡丹画主题上兼具"富贵"一系意蕴与文人趣味；形式上采用工笔写实形态，赋色清雅或纯用水墨，体现了新变化；审美上兼容工丽、清雅或朴茂等格调。其中，清雅的趣味与水墨的运用反映了文人出世的思想与精神。

第一节 概述

一、社会条件

13 世纪初，蒙古在成吉思汗的统治下强盛起来，先后灭掉西夏、金。后来忽必烈迁都大都（今北京），1271 年改国号为元（1271—1368），1279 年南宋灭亡，国家统一。

元朝实行严格的民族等级歧视政策。元朝建立伊始，就颁布了森严的等级制度，依据等级的高低依次为蒙古人、色目人、汉人、南人。《元典章》规定，等级不同的人如果违反法律，分属不同的机关审理，处罚轻重自然不同。如蒙古人殴打汉人，汉人不能还手，把汉人打死，蒙古人只判流放充军之罪。在赋

税方面也严重不平等，等等。

元朝实行严重不平等的、落后的铨选制度。元朝统治者由于汉化程度较低，因此对汉族文化并不重视。科举制度在元朝初期被废除，到元仁宗延祐二年（1315）才得到恢复，后来也是时断时续，而且不合理、不平等。如录取额度，蒙古人、色目人、汉人和南人相同，这实质上属于平等下的不平等，因为汉人、南人的儒家文化程度大大高于蒙古人与色目人的。录取的总人数也非常少，看两组数据，据《元史·彻里帖木儿传》记载，元顺帝后至元元年（1335），四月至九月的半年内直接提拔蒙古人担任官员者72人，是年科举名额30余人。

知识分子的"九儒"地位。元朝实施军事化的政治制度，所标榜的汉人文官制度形同虚设。忽必烈曾延请博学儒者来到北京，实际也是一种政治作秀，难落实处，实行的还是一套蒙古人在域外各汗国实施的军事化制度。元朝规定，各路、府、州、县主官达鲁花赤皆由蒙古人担任，南人进士不能担任御史、宪司官、尚书等中央台省官员，等等。这样，那些为数极少侥幸成为进士的汉人也只能成为下僚。元朝流传"八娼、九儒、十丐"的说法，儒者在伶人娼妓之下，反映了元代知识分子的卑下地位。

二、绘画特征

元代绘画以水墨写意为主，宋代宫廷体貌并存。社会的剧变使依托王朝而繁荣的绘画趋于衰落，被推离政治的知识分子接管了绘画的领导权。绘画主体由宫廷转向社会，富贵趣味逐渐转为文人趣味，宫廷绘画也逐渐向文人绘画转变。元朝的大部分知识分子被排除在政权之外，他们饱读诗书却"无处可售"，绘画主体与王朝、社会形成一种相互无视、背离的关系。因此，元代绘画呈现两个重要特征。

首先，绘画具有抒情表意的文学性。唐宋时期绘画迎合政治教化、富贵趣味的功能失去了市场，同时绘画创作也脱离了种种束缚，更多地成为一种纯属个人或自娱性的文化行为。如钱选说："无求于世，不以毁誉挠怀。"① 倪瓒亦云："余之竹聊以写胸中逸气耳。"② 这样，绘画创作成为抒怀明志的手段，"缘心立意、以情结境、讲究笔情墨韵、去除刻画之习便成为元代绘画的重要的创作倾向"③。在宋代绘画中，形似与神似、写实与写意矛盾双方处于相对平衡、

① （清）邹一桂：《小山画谱》，载王伯敏，任道斌主编《画学集成》（明—清），河北美术出版社，2002，第465页。
② 潘运告编著《元代书画论》，湖南美术出版社，2002，第430页。
③ 杜哲森：《元代绘画史》，人民美术出版社，2000，第5页。

和谐的状态。在元代，绘画的天平则向神似与写意倾斜，形似与写实被置于第二地位，抒情表意成为创作的动机与目标。

其次，元代绘画表现了遁世情怀、超逸志趣，具有浓郁的文人特征。绘画，尤其是文人画，成为知识分子（士人）拒绝新朝、逃避现实、固守文化传统的一个"世外桃源"、精神家园。元朝民族矛盾、阶级矛盾贯穿始末、战乱频仍、社会动荡几乎成为一种常态，但士人绘画创作与此绝缘。山水画中，高人逸士赏月、读书、对弈、抚松、听涛、垂钓，是他们理想的生活。这是一种离立朝堂的政治立场，更是一种文化固守。这种固守"不但没有随着王朝的更替而动摇，相反，当其受到外来势力的杀伤时，变得更加执着而坚定，捍卫和弘扬既有的文明体系成为广大士人阶层的一种自觉性的文化行为，元代文人绘画的人文意义也正是在这个过程中得以体现的"①。

元代绘画体貌含蕴了丰富的文人思想。在绘画理论上，郑思肖的"君子画"说，钱选的"士气"说，赵孟頫的"古意"说，吴镇的"适兴"说，倪瓒的"逸气"说，汤垕的"写意"说，等等，都是基于传统文化核心观念而提出的。创作上，构图的疏落清简、形象的意似韵味、笔墨形式的意趣、设色的清淡雅致等，都是这种文人精神的体现。

三、牡丹画创作

元代画坛，山水画据于主导地位，花鸟画与人物画相对逊色。尽管如此，花鸟画依然有可圈可点之处。就整体而言，元代花鸟画尚处于继承宋代传统又适时变化的阶段，牡丹画大体上亦可作如是观。元代牡丹画家主要有钱选、沈孟坚、吴镇、边鲁与王渊等。

元代牡丹画大致可以分为前期牡丹画与后期牡丹画。前期牡丹画基本延续院体范式，重视规矩法度，精工妍丽，但也有一定的变化，如率真清新的成分开始出现。钱选的牡丹画，在题材寓意上，表现了"富贵"一系意蕴，如荣华尊贵；将牡丹作为青春年华的象征，以抒发盛时不再的惜春之情与故国之想。形式上，用笔工致柔劲，着色清淡，用墨有"五彩"之效。后期花鸟画水墨语言得到普遍运用，以水墨取代色彩的墨笔花鸟创作十分活跃。除了兰竹等题材外，主要还是工致笔墨，表现的还是准确的物象，意化程度极低。王渊的牡丹画，主题上，兼具"富贵"一系意蕴与文人趣味；形式上，近于宋代工笔写实形态，赋色清雅或纯用水墨，体现了新变化；审美上，兼容工丽、清雅与朴茂

① 杜哲森：《元代绘画史》，人民美术出版社，2000，第5页。

等格调。

整体而言，元代牡丹画尚不具备文人画性质。至于"如何使笔墨活泛起来，变描摹为挥写，这一任务只能委之于后来的画家了"①。出现这种情况的原因，除了笔墨技法积累不足外，还有花鸟题材与成熟使用文人画笔墨的山水题材的性质不同。花鸟富于生命感，自然属性和种类特征随意改造的余地远没有山水大。换言之，山水题材更多遵守常理，而花鸟题材则需要形理兼顾。

第二节　钱选

钱选的牡丹画，在题材寓意上，表现了"富贵"一系意蕴，如荣华尊贵；将牡丹作为青春年华的象征，以抒发盛时不再的惜春之情与故国之想。形式上，用笔工致柔劲，着色清淡，用墨有"五彩"之效，有一定的装饰意味。

一、概况

钱选（约1239—1301）字舜举，号玉潭，晚年号巽峰、雪川翁，别号清癯老人、川翁、习懒翁等，湖州（今浙江吴兴）人，南宋景定三年乡贡进士。与赵孟頫、王子中、牟应龙、萧子中、陈天逸、陈仲义、姚式并称"吴兴八俊"。赵孟頫仕元为显贵，众人皆趋附得官，而钱选不齿其所为，隐居不仕，以诗画终其身，属于南宋遗民画家。工诗文书印，有《习懒斋稿》《钱氏印谱》。

钱选是从南宋工丽转向元代清淡的画家，理论上提倡"士气"。钱选的花鸟画学习宋代设色工笔画法，又吸收扬无咎一派水墨花卉技法，诗书画结合是钱选绘画的一个特点。赵孟頫向钱选请教什么是"士大夫画"，钱选回答说："隶体耳，画史能辨之，即可无翼而飞，不尔便落邪道。"② 画家作画要异于画工，要将书法的运笔、功力以及表现功能贯注到笔墨之中，这是追求气韵生动、诗中有画的必然要求。绘画用笔的书法化，由描摹转向挥写，笔墨趋于写意化，画家旨趣得以表现，甚至得到充分的表现，呈现艺术"再现"特征。当然，元代书画结合主要成功用于山水与梅兰竹菊等题材创作之中，其他题材花鸟画的书法成分还比较少见，真正完成花鸟画书法化的作品，要到明代"吴派"那里

① 杜哲森：《元代绘画史》，人民美术出版社，2000，第200页。

② （清）邹一桂：《小山画谱》，载王伯敏，任道斌主编《画学集成》（明—清），河北美术出版社，2002，第465页。

才得以完成。

二、牡丹画

钱选的牡丹画主要有《折枝牡丹》与《花鸟图卷》（牡丹段），《牡丹图》等，可以分为工笔设色与水墨淡色两种类型。

（一）工笔设色——《花鸟图卷》（牡丹段）

《花鸟图卷》（见图1-4-1）尾署有"至元甲午（1294）画于太湖之滨并题，习懒翁钱选舜举"，是钱选晚年之作。钱选晚年时，正值诗书画印结合而臻于炉火纯青之时。

图1-4-1　钱选《花鸟图卷》（牡丹段）

图1-4-1-1　钱选《花鸟图卷》（牡丹段）（局部）

1. 题材寓意。《花鸟图卷》分三段，依次画春桃、牡丹（见图1-4-1-1）与梅花。钱选在元朝的身份是前朝遗民，黍离之叹、故国之想、忠义之节自然是其基本精神状况。依此而言，三种题材的择取与排列意味深长，看作者的三首自题诗。

　　□春景□·何嘉，老去无心赏物华。惟有仙家境堪玩，幽禽飞上碧桃花。

　　头白相看春又残，折花聊助一时欢。东君命驾归何速，犹有余情在牡丹。

　　七月□□□□□，愁暑如焚流雨汗。老夫何以变清凉，静想严寒冰雪面。我虽貌汝失其□，□不逢时亦无怨。年华冉冉朔风吹，会待携樽再相见。

　　百花争艳的盛时已过，却留下尚有余情的牡丹，然后是严寒中暗香频送的梅花。在此意义维度上，分析《花鸟图卷》（牡丹段）的主题，偏差应该不大。很明显，此图的牡丹主题不再是"富贵"一系意蕴，而是将牡丹作为青春年华的象征，以抒发盛时不再的惜春之情与故国之想。牡丹诗大意是：老去头白的作者偶尔想起玩赏春景，百花已然凋残，只能折取一枝牡丹聊酬心意。东风何其疾速，飞红无情！好在还有牡丹尚留春意。

　　2. 形式特征。《花鸟图卷》（牡丹段）中青枝绿叶疏落有致，绽开一正一背两朵隐有紫晕的清白牡丹，在风中摇曳摆动，顾盼生姿。构图清疏，造型精匀生动，设色明丽淡雅，一派清逸疏澹之气。花叶采用勾勒填色技法——淡墨勾出花叶形态结构，再以轻白、石绿晕染。无论是花叶轮廓，还是花叶筋脉，皆工细、遒劲清隽，与右边题诗楷书之含蓄内敛、严谨朴拙，形成工与拙、朴与秀互为引发、相得益彰的态势，审美上呈现清雅精匀的风调。可以说，《花鸟图卷》（牡丹段）既具"院体"的精工细匀，又有徐熙一类的清逸淡雅，诚如所言："花鸟徐黄死不传，笔端那得许清妍。"（程钜夫《题仲经知事家藏钱舜举》，《雪楼集》卷二七）①《花鸟图卷》（牡丹段）形式上兼容精匀与疏澹的特征，与文人牡丹画主题意义的构成有异质同构性。文人牡丹画主题的一种情况，诚如《绪论》所论，是比照"国色天香"工笔牡丹，描述盛日不再的意绪，以抒发"怨而不怒，哀而不伤"的清雅一类思想感情。不仅如此，孔六庆先生认为，图中运用了"洗"的技法，利于表现作者的遗民情绪②。

　　从以上分析看，《花鸟图卷》（牡丹段）在不少方面具有文人牡丹画的一些特征，例如，牡丹意象成为表现个性化思想感情的载体，形式的清雅风格，以及诗画书同体等，都是后来文人牡丹画的标示性特征。

① 路成文：《"国色天香"见证历史兴亡》，河海大学出版社，2019，第171页。
② 孔六庆：《中国花鸟画史》，江西美术出版社，2017，第277页。

另外，《牡丹图》（见图1-4-2）也属于工笔设色牡丹画。此画作者一般标为宋人佚名，一说为钱选所作，见图1-4-2-1所标画目。但不管怎样，从其构图饱满、小幅样式等方面看，近于上文所论的宋代佚名的《牡丹图页》（北京故宫博物院藏），所以是南宋作品大致不差。图中，两花由稠叶相辅，几乎占满了整个画面。花冠硕大，花瓣肥厚，重重叠叠；一粉色一紫色，四周由墨绿叶子簇拥衬托；花叶或疏密，或正侧，卷曲掩映，富有生意。花与叶采用双钩晕染技法，用笔细密精工，赋色富丽，一派雍容华贵的典型体貌，堪称"院体"典范之作。

图1-4-2　钱选（传）《牡丹图》　　　　图1-4-2-1　钱选（传）《牡丹图》

（二）水墨设色——《折枝牡丹》

《折枝牡丹》（见图1-4-3）作于南宋，也是继承宋代传统而又开启新画风的作品。首先，题材寓意。图中署名庄严所题签的"异品殊芳，艳丽尊荣"，可作绘画主题，题材与寓意一如"院体"。题材属于"珍禽、瑞鸟、奇花、怪石"一类，主题上体现"富贵"一系意蕴，如荣华尊贵。同样，从康熙题诗中亦可找到对应，其云："晨葩吐禁苑，花葕就新晴。玉版参仙蕊，金丝杂绿英。色含泼墨发，气逐彩云生。莫讶清平调，天香自有情。"题诗与题鉴一样，依托"墨分五彩"，将图中墨叶白花的牡丹视作形色写实、寓意富贵的形象予以咏叹，这是后来文人牡丹画常见的一种情况。晴朗的清晨，禁苑中的牡丹吐绽开放了，片片玉质的花瓣掺入仙韵的花蕊，在绿叶的映衬下，显得金碧辉煌。真色生香，盈盈气韵皆从墨彩中来。人花相映、至尊青睐，并非仅仅依赖诗仙生花神来之

笔，而是国色天杳，目有情韵。

其次，形式上，《折枝牡丹》体现了绮丽细密与精润淡雅结合的基本特征。勾线纤细柔润，造型逼真生动；赋色用墨，皆显清淡文雅；花朵色彩明艳，阴阳凹凸，浓淡深浅，历历在目；花叶勾勒轮廓筋脉，然后用湿墨敷染，正深反浅，各有不同，一派清润气息。其中可见北宋赵昌的"写生"韵味和"院体"特征：既工笔设色又施用水墨，色墨映衬，清润雅致。所谓"精工之极，又有士气"。

另外，钱选高足沈梦坚①的牡丹画也有名声，有《牡丹蝴蝶图》（见图1-4-4）传世。此图主题由牡丹与蝴蝶搭配而来，大致属于"富贵"一系意蕴：富贵延年、捷报富贵等；形式上呈现"院体"工丽体貌，勾勒工致，设色清丽等。不再详述。

总之，钱选是元代继承宋代设色工笔牡丹画"行家"的代表人物，同时又赋予文人气，成为文人牡丹画的先声。

图1-4-3 钱选《折枝牡丹》设色绢本

图1-4-4 沈孟坚《牡丹蝴蝶图》

① "画花鸟，师钱选，往往逼真。"参见（元）夏文彦撰，肖世孟校注《图绘宝鉴》卷四，山西教育出版社，2017，第270页。

第三节　王渊

　　吴镇、边鲁是最早作水墨牡丹画的画家，但作品无传。王渊兼取黄筌与徐熙的作画风格而有新意，王渊的《花鸟轴》类似宋代宫廷画体貌，主题上，既有"富贵"一系意蕴，又有偏离"富贵"的思想感情；形式上，采用工笔赋色或工笔水墨写实技法；审美上，兼容工丽、清雅与朴茂等格调。

　　王渊（13世纪—14世纪中叶），字若水，号澹轩，一号虎林逸士，钱塘（今浙江杭州）人。王渊的花鸟画取径多途，转益多师，既学习黄筌写生之法，又取径徐熙、扬无咎、赵孟坚等文人水墨画法，突破南宋"院体"工丽纤巧的成规，由"傅色特妙"① 转向"尤精水墨"，将黄筌一派的艳丽五色改为水墨五彩，所谓"尤精墨花鸟、竹石"②。其具体做法是，用水墨代替丹青，先勾勒后皴染，浓淡、干湿、深浅、向背，变化丰富，既得写生之妙，又有清雅韵致，收到"墨具五色"的艺术效果。笔墨工稳中略带写意，开创了元代花鸟画新风格。

　　王渊的牡丹画有设色与水墨两种类型，设色牡丹画有《玉堂富贵》《花鸟轴》等，水墨牡丹画则有《牡丹图卷》等。

一、工笔设色牡丹画——《花鸟轴》

　　王渊的《花鸟轴》（见图1-4-5）类似宋代宫廷画体貌，图中上部的玉兰花树与中间的牡丹花丛，似在风中倾侧俯挣，尤其牡丹花枝更是如此；湖石上下，两只禽鸟相视相望，生趣盎然。

　　首先，作品主题属于"富贵"一系意蕴。画面左上角有乾隆收录在集的题诗，名为《戏题王渊〈花鸟轴〉》，其云："玉堂富贵尽风流，更拟双栖共白头。寓意不知赠谁氏，奢哉所愿恐难雌。"③ 乾隆将《花鸟轴》的寓意归为"玉堂富贵"，是符合作品实际的。牡丹、玉兰、湖石、锦鸡与鸟雀是宋代宫廷花鸟画的常见题材，它们的组合对应着"富贵"一系意蕴：荣华富贵、富贵延年与富贵吉祥等；再就是永结同心之义，图中两只禽鸟相视相望，使人联系到恩爱

① （元）陶宗仪撰，李梦生校点《南村辍耕录》卷七，上海古籍出版社，2012，第86页。

② （元）夏文彦撰，肖世孟注《图绘宝鉴》卷四，山西教育出版社，2017，第281页。

③ 《乾隆御制文物鉴赏诗咏绘画》，《御制诗集》卷六，书目文献出版社1993年版，第四册，第46页。

图1-4-5 王渊《花鸟轴》

伉俪的关系，乾隆将它们拟想为"双栖白头翁"也是基于这一点。

其次，形式风格上兼容工丽、清雅与朴茂等格调。《花鸟轴》取径黄筌写生之法，构图满密，热闹非凡；形象逼真准确，神态生动，而且禽鸟之间相视交流，富于动态韵味。图中虽有一朵绮艳花冠、一只绚丽的锦鸡，但在整体清丽的氛围中，显得热烈奔放。

图中形象主要采用勾染技法。花冠、花叶、枝干以及湖石、禽鸟皆先勾勒轮廓，然后以清润色彩或水墨给予晕染或皴染。花叶勾线工致、劲健生动，间有朴茂气息。枝干曲折流转，湖石黑白分明，真正有些"石如飞白木如籀"（赵孟頫《秀石疏林图》，北京故宫博物院藏）的光景，加之赋以轻浅墨绿相混的颜色，更增添了清润雅致的意味。

总之，王渊的《花鸟轴》取径黄家富贵体貌，兼有徐家的清逸；舍重彩而取清淡之色或水墨，脱落了宋人匠气。

二、工笔水墨牡丹画——《牡丹图卷》

《牡丹图卷》（见图1-4-6）是王渊工笔水墨牡丹画的代表作。工笔对应"黄体"、院画特征，水墨代替丹青契合写意气息。所以，作品在主题上既有牡丹"富贵"一系意蕴，又有偏离"富贵"的趣味。

（一）主题寓意

图1-4-5中的三首题诗，虽出自他人之手，但是能够反映作品主旨。右方自上而下依次有王务道、伯成、希孔三人题诗：

尽道开元全盛时，春风满殿有华枝。都城传唱皆新语，国色天香独好词。

锦砌雕阑绣毂车，问花富贵欲何如。澹然水墨图中意，看到子孙犹

有余。

帝命群芳汝作魁，玉炉香沁紫罗衣。春风海上恩波重，剩铸黄金作带围。

第一、三首诗两首诗属于一类，明确作品"富贵"一系意蕴：盛世景象与荣华富贵。第一首诗使人联想到开元盛世：春风宫殿之中，盛开英华；诗仙新语，名花倾国，一时京城传遍。第三首诗，图中所画的是"牡丹之王"姚黄，题诗就其形色特征而展开。前两句，牡丹荣华，冠盖群芳，艳比倾城，所谓"姚黄一枝开，众艳气如削"，清香袭人，沁染濡沫；后两句，以姚黄形态立意。姚黄花冠丰满，花瓣有内外两部分。外瓣大而纷披，内瓣细碎而高起，呈现托桂的形状。花朵或金黄纯色，瓣端瓣间点缀着金黄色的花药。诗中将黄色比作黄金，将托桂形状比作"黄金作带围"——细碎而隆起的内瓣犹如海上春风凸起的波柱，大而纷披的外瓣则是金色围带。描绘细腻生动，富于情趣，喜爱之情盎然。这首诗纯从牡丹荣华富贵立意，并不涉及画中水墨清润的特征，似在表明或者赞赏水墨充分的表现力。第二首诗属于一类，将牡丹"富贵"一系意蕴作为表现思想感情的手段。牡丹是富贵之花，原本应该饰以锦砌雕阑、锦绣毂车，然而图中却以清淡水墨为之，满幅清气。诗者于画家清润雅逸的志趣，于心有戚戚焉，并且认为清廉自守足可传家。此处将牡丹"富贵"一系意蕴用以表现个性化的志趣，具有文人画特征。

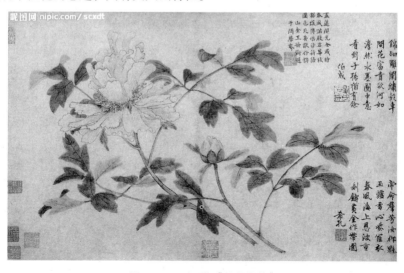

图1-4-6 王渊《牡丹图卷》

（二）形式特征

《牡丹图卷》的形式特征是，取径黄筌严谨整饬的造型、勾勒渲染之法与工细的笔致，将丹青替以水墨，体现了元代墨花的一般特征。

画中是折枝牡丹，一花一苞，一枝花瓣纷披凸起，花蕊吐露；一枝花苞含苞欲放。花叶俯仰有致，正深背浅。花瓣以细笔白描，花叶没骨墨染，然后补添纤细叶脉；花梗亦勾勒皴染，用笔精细简劲，勾勒皴染，颇得写生之妙。既显雍容华贵之貌，又有韵味，但整体而言，尚不具备文人画性质。

总之，王渊牡丹画的清雅意趣与富贵寓意，与元代特有的政治、文化与文人审美心理、志趣等因素密切关联。工笔水墨技法对明代文人写意牡丹画的创立具有重要影响。

余论：宫廷牡丹画的历史贡献

　　唐朝、五代与宋元时期的宫廷牡丹画，给牡丹绘画文化史留下了三份遗产：一是"富贵"一系文化即宫廷文化；二是工笔写实表现系统；三是民间牡丹的一种特殊形态。

　　首先，宫廷牡丹画及时吸纳、发展了牡丹文化，为牡丹文化的传播、普及以及最终成为一种文化母题或文化因子，作出了历史性贡献。在绘画领域，宫廷牡丹画的贡献大致有三个：一是从产生机制来讲，文人牡丹画的士人文化是宫廷文化的衍生物。文人牡丹画的士人文化是借助宫廷文化，通过对比、映衬或者否定等方式形成的。二是明清时期牡丹画所择取的与牡丹搭配的花鸟题材，基本沿袭了唐宋宫廷牡丹画的题材及其象征意义。三是宫廷牡丹画的政治教化功能，也为历代统治者所继承。

　　其次，工笔写实表现系统的完备形态——"院体"，成为宫廷牡丹画的典型范式，为历代宫廷牡丹画所遵循。而且，工笔写实形态也是民间牡丹、文人牡丹表现系统建立、使用的必要参照，甚至成为其中的一部分。在后来的民间牡丹、文人牡丹中，大多糅进了工笔写实形态的诸多因素。

　　再次，在一定程度上，宫廷牡丹画是民间牡丹画的一种存在形态。宫廷牡丹画的写实形态、题材范围与寓意，与民间牡丹画有很大交集。例如，民间画家赵昌、易元吉与崔白等人的牡丹画是民间化的"黄体"，或者"黄体"化的民间牡丹画体貌。易元吉与崔白进入宫廷画院所创作的绘画立刻受到皇家的青睐，其间并无多少隔阂，就是明证。

第二编 02

以水墨写意形态为主的牡丹画多元发展时期

（上）

概　述

明代文人写意牡丹画形态的创立与发展，使得牡丹绘画文化因变化而趋于丰富。明代特定的政治、经济与文化环境促成了这种变化，这是明代牡丹画最具历史意义的变化。

唐宋宫廷创立、发展了"工笔重彩"表现系统，形成了"富贵"一系牡丹文化。明代中期"吴派"建立了"水墨写意"表现系统，形成了以表现文人精神为核心的新式的牡丹文化。在新的表现系统中，牡丹"富贵"一系意蕴不再是表现的主要内容，而是作为一种文化符号或母题、一种表现手段，通过对比、映衬或者否定等方式来表现文人精神。

文人牡丹画压倒"院体"牡丹画，占据明代牡丹画画坛主流。文人笔墨写意形态，有小写意与大写意两个类型。沈周、唐寅与文徵明等属于放而有敛的小写意类型，徐渭等属于纵逸的大写意类型，而陈淳则处于两者之间的过渡状态。

明代文人牡丹画所表现的文人精神具体有两种情况：一是以沈周、陈淳等人为代表，主要表现士人远离庙堂典型的江湖思想；二是以徐渭、唐寅等为代表，主要表现与坎坷人生等所对应的胸中"块垒"、个性与愤世嫉俗的意绪。前者主要表现为文人阶层的类属特征，后者主要表现为狂者或者狷者等受伤文人的特征。

一、社会条件

明代影响牡丹画的社会历史背景大致有三个方面：

一是明代政治、文化专制制度。政治上，明代建立极端的皇权制度。朱元璋废除宰相制度和三省（中书、门下、尚书）制度，到朱棣、朱瞻基年间，建立内阁制度。除此之外，又设立锦衣卫和东厂、西厂，实行特务统治。极端皇权的衍生品与附属品——在有明一代，宦官干政与奸臣专权不绝如缕，更加恶化了明代的政治环境。思想上，提倡程朱理学，实行"八股取士"制度，而且

出现了历史上罕见的"文化景观"——"寰中士大夫不为君用",即可"诛其身而没其家"①,传统士人"独善其身"的权利被剥夺。

二是凸显主体性的"心学"思想与禅宗思想。明代中期,明初政治、思想由高压而趋于失控,王学的兴起与禅宗思想的渗透,成为影响文艺的又一个重要因素,王学与禅宗的主要特征是基于"心"本体论的主体精神的凸显。王学的"良知"指心中天然的是非之心,"无有不自知者",即心中的"良知"是衡量善恶是非的唯一标准,所谓"夫学贵得之心,求之于心而非也,虽其言出于孔子,不敢以为是也"。这在客观上突出了人在道德实践中的主观能动性,在当时的历史条件下,有利于自我意识的觉醒(当然,其底线仍然是"存天理,灭人欲")。同样,禅宗所谓的心中佛性,也是无所不知、无所不能的大智慧,功能与良知一样,是以"本心"去质疑、推倒偶像和教义,也有一种凸显主体性、张扬个性的精神。王学左派,将主观性突破了天理、佛性的底线,将私心人欲视作人伦物理,衍变为直接承载市民文化的思想体系。

三是工商业发展基础上市民文化的兴起与个性解放思潮。明代中期,明代初期严厉实行的"重农抑商"政策有所松动,工商业在一些地方率先发展、繁荣起来,出现了一些著名城市,如苏州、杭州、广州、武汉等,离开土地的市民阶层逐渐壮大,城市文化因此兴起。这些趋势到明代晚期进一步发展,加之王学及其左派思想的推动,终于形成声势浩大的突破传统思想藩篱、影响广泛的个性解放思潮。

在这样的背景下,文艺出现了世俗化的艺术趣味与商品化现象。这种世俗趣味,题材上选取日常琐事;语言上崇尚通俗易懂;表现上多率真自然,追求赏心悦目的效果等。文艺的商业化是指作者为谋生而创作,书籍为牟利而印行,创作受到欣赏者的思想观念与审美旨趣的影响,甚至沦为市场附庸。

二、牡丹文化内涵

(一)牡丹画特征

明代牡丹画的发展路径是,"院体"牡丹画衰落、文人牡丹的兴起。审美趣味由宫廷贵族的雅正逐渐转向在野文人的世俗与清逸。牡丹画的审美思想实现了历史性转向,雅俗共赏成为审美的基本格局。

明代初期,牡丹画创作主要在宫廷,宫廷牡丹画占据牡丹画画坛主流。审美上,以富贵趣味为主,兼及文人、民间趣味;形式上,延续"院体"体貌,

① 萧放等:《中国文化厄史》,湖北人民出版社,1997,第209页。

呈现以工笔赋彩为主，兼及没骨、水墨写意的格局。

明代中期，牡丹画文人笔墨写意范式建立。主题上，主要表现文人精神；形式上，个性化、感情化的笔墨写意，使得表现趋于自由、自然，表现性特征显著；审美上，呈现雅俗共赏的特征。

明代末期，水墨大写意牡丹画占据画坛主流地位，完成了由"以形写形"到"以形写意"的转变，抒写被压抑个性、愤世嫉俗意绪的方式趋于完备。

（二）文化内涵

明代牡丹画有宫廷牡丹画、文人牡丹画与民间牡丹画三种类型，总体上，文化内涵包括宫廷文化、士人文化与民间文化。

1. 延续宫廷牡丹画"富贵"一系意蕴，主要包括政治教化思想与贵族审美思想等。

2. 在野士人文化、文人精神，包括两个方面，一是文人在现实条件下的思想、感情与情趣；二是在野士人类属的思想、价值观与超逸精神。这种精神的哲学基础是儒道佛思想体系中，摆脱物质限制、崇尚精神价值的那一部分思想，如儒家的"独善其身"、道家的"道法自然"与佛家的"万法皆空""色空"等思想。

3. 民间文化。市民思想成为民间文化的重要内容。

三、牡丹画创作

明代是牡丹画创作的繁荣期，出现一大批牡丹画家。这一时期，以文人写意形态为主，工笔写实形态也相当流行。明代牡丹画按发展过程可分为前、中、后三期，前期宫廷牡丹画创作较多；中期宫廷牡丹画相对衰落，而文人写意牡丹画继起、发展，成为主流；晚期文人大写意牡丹画创作成就突出。

（一）初期牡丹画

牡丹画初期大致指明太祖洪武（1368—1398）至明孝宗弘治（1488—1505）年间。牡丹画在承袭"院体"的基础上，表现出自身特色，形成以工笔赋彩为主，兼及没骨、水墨写意的格局。主要画家有边景昭、孙隆、吕纪等。

边景昭的牡丹画采用工笔重彩技法，呈现富丽堂皇、尊贵雅正的风格，有明显的御用性。孙隆采用设色没骨写意法创作牡丹画，彩笔粗抹，以水色点染；形象概括，写意性明显；笔法精细简练，设色艳丽淡雅。

吕纪的牡丹画，主题上，主要表现"富贵"一系意蕴。形式上，工笔形态与写意形态并存，以前者为主。形象上，形神兼备，质感与气势并存；法度谨

严，工笔重彩，精工富丽；兼及写意形态，清新文雅。这种艳丽与清雅、工笔和写意、色彩和水墨的组合，展示了明代宫廷牡丹文人画因素逐渐增多的趋势。

（二）中期牡丹画

牡丹画中期指明武宗正德（1506—1522）前后至明世宗万历（1573—1620）年间。文人牡丹画压倒"院体"牡丹画，居于画坛主流地位。主要画家有沈周、唐寅、文徵明、陈淳、陆治、鲁治与周之冕等。

沈周的文人牡丹画，无论是主题还是形式都表现出与"院体"牡丹画不同的特征。"富贵"一系寓意不再是表现的主题，而是主要作为一种文化符号，参与表现与之相关、相对的文人思想与感情。沈周继承宋元水墨、没骨等写意因素，借用文人山水画点线结合等成熟技法，创立了文人水墨写意表现系统。在花鸟画、牡丹绘画史上，沈周占据了继往开来的关键地位。

唐寅的牡丹画，大多数情况下，"富贵"一系意蕴不再是牡丹画的主要意蕴或者唯一意蕴，而是作为文化符号参与表现思想感情，如愤世嫉俗、怀才不遇的意绪等；形式上，墨色兼备；笔法上，或写意，或工细，用墨浓淡干湿，随物而变。笔墨虽有匠气，文人趣味亦复显著。

文徵明亦创作了少量牡丹画，主题上，表现为文人坚贞之志等；形式上，造型形似逼真，富有生意，笔法率意，染色清澹，呈现清雅艳丽的风格。

陈淳创作了不少牡丹画，内容大致是：将富贵功名视作一种美好念想，留于笔墨、精神之中；花开花落、世事无常；不慕繁华，不萦于世事俗情，淡泊名利，志趣清高。形式上，勾染、没骨、水墨兼用，处于小写意形态向大写意形态的过渡形态。构图清简，形象洗练，笔法清脱放逸，设色清雅，或以水墨来展示缤纷色彩等。总之，呈现精匀疏澹、雅丽而纵逸的特征。

陆治是"吴派"中创作牡丹画较多的画家，主题主要是雅洁清高、凌然志节等。形式上，兼取徐熙、黄筌两派，形象逼真生动，设色古雅，用笔沉着，清雅脱俗。

鲁治的牡丹画，主题上，主要是潇洒脱俗、清新淡雅的文人趣味。形式上，形象富于生意、韵味；用笔工细纤秀，法度严谨；色彩明艳，浓淡相宜；等等。

周之冕也是重要的牡丹画家，主题上也与"吴派"一样主要表现文人志趣，如赞赏牡丹不屑附趋时尚与清高自守等。形式上，造型生动，富于韵味；在借鉴前人方法的基础上，创立"勾花点叶法"，笔法兼工带写，融勾染、没骨之法于一体。

（三）后期牡丹画

牡丹画后期指明神宗万历（1573—1619）至崇祯（1628—1644）年间。绘

画领域出现新的转机，牡丹画情绪化抒写因素进一步加强，文人大写意形态趋于成熟，并在画坛占据主流地位。

徐渭的牡丹画，主题上的继承"吴派"抒情写意传统，主要表现愤世嫉俗与叛逆精神等内容。形式上，在沈周、陈淳的基础上，开创文人水墨大写意形态的新境界——造型不求形色准确逼真而求气韵生动；用笔简逸劲健，挥洒自如，势如疾风骤雨；好用泼墨，有痛快淋漓的效果。

另外，陈鹤、赵焞夫等人的牡丹画也体现了文人写意的特征。

第一章　明代宫廷牡丹画

明初宫廷牡丹画的审美趣味由单纯的富贵趣味，转向兼具富贵趣味与文人趣味。形式上，呈现多种因素混融形态，写意性因素增多。牡丹画呈现多种类型，边景昭擅长工笔重彩，取径两宋"院体"，富有生意，妍丽典雅。孙隆的牡丹画技法脱胎于北宋徐崇嗣、赵昌没骨技法，又融以南宋梁楷、牧溪的水墨写意法，形成墨彩相兼、没骨写意的新特征。吕纪工写结合，继承两宋"院体"的工笔重彩技法，造型精丽，水墨粗健，别具一格。

第一节　边景昭与孙隆

一、边景昭

边景昭的牡丹画采用工笔重彩技法，呈现富丽堂皇、尊贵雅正的风格，有明显的御用、教化性特征。

（一）概况

边景昭（约1356—1436），名文进，字景昭。福建沙县人，祖籍陇西（今甘肃）。永乐年间（1403—1424），入职内廷，授武英殿待诏。宣德（1426—1435）年间，官锦衣卫指挥、文华殿大学士。边景昭为人旷达洒落，博学能诗，经常陪明宣宗朱瞻基作画。据《明史·宣宗实录》卷二二六记载：宣德元年（1426）十二月，边文进因接受他人贿赂获罪被革职①，后随长子边楚芳返回故里，继续他的绘画生涯，卒于故里。

边景昭的花鸟画为时人赞赏。解缙赠诗云："当代边鸾最得名，几回待诏话西清。春风做伴归乡郡，若见房山为寄声。"（《送边文进归闽》）徐有贞亦诗

① 三明市地方志编纂委员会编《三明历史名人》，海峡文艺出版社，2008，第172页。

曰："边公花鸟冠当时，内苑皆称老画师。留得宣和遗迹在，令人披玩动哀思。"（《题边文进花鸟》）边景昭所画的翎毛与蒋子成的人物、赵廉的虎，被誉为"禁中三绝"。

边景昭的花鸟画，继承南宋画院工笔重彩传统，"妍丽生动，工致绝伦"①，对宫廷绘画有很大影响。明宣宗曾模拟其画，张世通跋《宣德宝绘册》说："国初边景昭有八节长春之景，当时御笔亦多仿其意，于令节赐大臣。"朱瞻基所模仿的作品主要有《壶中富贵图》《三羊开泰图》《花下狸奴图》《猿戏图》与《子母鸡图》等②。林良以水墨法见长，但初学也是边景昭一路，其今存世作品中，《山花白羽图轴》运用工笔重彩技法，风格就很接近边氏。稍后的吕纪，与边氏亦有渊源关系。

（二）牡丹画

边景昭的牡丹画十分罕见，好在可以通过宣德皇帝朱瞻基的《壶中富贵图》（台北国立故宫博物院藏）来窥得其基本面目。

朱瞻基（1398—1435），成祖朱棣长孙，明代第五位皇帝。有言云："游戏翰墨，点染写生，遂与宣和（宋徽宗）争胜。"③明宣宗步武徽宗的后尘，建立"宣德画院"，使一度中断的宫廷画院得以恢复与发展。

明宣宗的花卉画主要取法两宋"院体"，参以元人意蕴。《壶中富贵图》（见图2-1-1）作于宣德四年（1429），枝叶掩映之中，三朵白色牡丹花，一朵含苞，两朵盛开，涩卷纷披，富于韵味。花间绿叶渐次而上，至有柄叶轻盈于壶梁之上者。其寓意，诚如杨士奇所言："异香宛在，国色犹存，极人间之富贵。"（《壶中富贵图》题记）国色异香，又出自御笔，富贵因此极臻人间。无论是花朵还是枝叶，都采用"院体"勾染之法，形似逼真，而又至于入妙至神的境界。设色上，未用大红大绿的重彩，花色素洁，枝叶呈现意化的绿色，艳丽华贵而又清新素雅，可谓承泽宋元意趣。地上所画狸猫，用笔精细逼真，贵气十足。旁边的圆形三足洗，是典型的明初官窑宫廷造器，与猫一起共同强化了牡丹的"富贵"意蕴。不仅如此，因为画涉至尊，杨士奇又挖掘出清明政治的寓意，所谓"君臣一德，上下相孚。朝无相鼠之刺，野无硕鼠之呼"，进而歌颂皇帝圣德"则斯猫也，虽快一时之染翰，而终不忘万世之良模"（《壶中富贵图》题记）。诸如此类，反映了边景昭与朱瞻基工笔重彩牡丹画所表现出来的富

① （清）徐沁撰，印晓峰点校《明画录》卷六，华东师范大学出版社，2009，第119页。

② 单国强：《明代绘画史》，人民美术出版社，2000，第17页。

③ （清）钱谦益：《列朝诗集小传》，上海古籍出版社，2008，第3页。

丽堂皇、尊贵雅正的风格特征，体现了宫廷牡丹画的御用、政教性功能。

同时，《壶中富贵图》也包含民间绘画的某些因素，如繁密、装饰性与活泼、生动等。繁密、装饰性是宫廷绘画与民间绘画的共有特征，但是活泼、生动则更多地与民间绘画相近。虽然画面整体上看显得疏落有致，但是就主景壶中牡丹而言，繁密的枝叶与两朵大花，置于壶口与壶梁之间狭窄的空间之中，不可不为"茂密"；牡丹未被置于山石之间，或嶙峋老树之下等自然环境，而是插入吊壶并且置于室中，因此装饰性极强；而且牡丹画描写涩卷纷披，枝叶有轻盈飘举。可以说，《壶中富贵图》体现了典型"院体"牡丹画的基本体貌。

图 2-1-1　朱瞻基《壶中富贵图》

二、孙隆

孙隆的没骨牡丹画，彩笔粗抹，以水色点染，艳丽淡雅；形象概括，笔法精细简练，写意性明显。

孙隆，生卒年不详，又名孙笼，一作孙龙，字廷振，号都痴、都痴道人，毗陵（今江苏常州）人，明朝开国功臣忠愍（亦称"忠敏"）侯孙兴祖之孙。他活动于永乐、宣德、正统（1403—1449）年间，宣德间入职内廷，为翰林待诏。

孙隆的花鸟画"全以彩色渲染，得徐崇嗣、赵昌没骨图法，饶有生趣"①，又参以南宋梁楷、牧溪水墨写意法与元代张中等设色写意法，以墨色交融的没骨写意技法著称于世。其特征主要是，色中有墨，墨中有色，渲染中兼有勾勒，细线阔笔兼具，物象概括，又不失形似真实。辽宁省博物馆藏有纸本水墨《牡丹图》，《牡丹图》（见图2-1-2），署名都痴道人，应该是真迹。图中的牡丹花以写意笔法勾勒花瓣萼片，且描出花瓣纹路；叶片则直接点染粗抹，有没骨效果。不拘形似，气韵生动。孙隆的彩色与墨色混合之法，是宋元以降写意花卉技法的发展，对沈周、恽寿平等人都有影响。

图 2-1-2　孙隆《牡丹图》

① 徐沁撰，印晓峰点校《明画录》卷六，华东师范大学出版社，2009，第118页。

第二节 吕纪

吕纪的牡丹画，主题上，主要表现"富贵"一系意蕴；形式上，工笔形态与写意形态并存，以工笔形态为主。形象与形神兼备，质感与气势并存；法度谨严，工笔重彩，精工富丽；兼及写意形态，清新文雅。这种艳丽与清雅、工笔和写意、色彩和水墨的组合，展示了宫廷牡丹画向文人牡丹画过渡的状态。

吕纪（约 1439—1505），字廷振，号乐愚，鄞州（今浙江宁波）人，成化年间入职宫廷画院，职至指挥同知。徐沁的《名画录》称其"每承制作画，立意进规，嘉赏有渥"①。吕纪的绘画具备边景昭与林良两种风格，又远师唐宋诸家，"写凤鹤孔翠之属，杂以花树浓郁，灿灿夺目"②。他入宫前主要创作工笔重彩花鸟，入画院又仿效林良的水墨写意法，遂形成自身风格，有"明代花鸟画第一家"之称。

吕纪是明代创作牡丹画较多的画家，工笔牡丹画主要有《杏花孔雀图》《牡丹白鹇图》与《牡丹锦鸡图》等，工写兼备牡丹画主要有《玉堂富贵图》等。

一、工笔牡丹画

《杏花孔雀图》（见图 2-1-3），右方署款"吕纪"，钤盖"四明吕廷振印"。画中描绘粗壮虬曲的老干杏花树下，一对孔雀栖息湖石上的情景。位于画面中央的孔雀单脚伫立，回首注视绽放的绿叶红色牡丹，另一只孔雀蜷伏，映衬着绿叶粉白花朵的牡丹丛。画中杏花、孔雀、牡丹等组合，象征春意盎然、荣华富贵。而杏花间的"雀"，谐音"爵"，又寄意高官厚禄，强化了"富贵"一系主题。

《杏花孔雀图》形式上，主要采用工笔重彩写实技法。杏树干枝粗壮虬曲而雄健，湖石坚硬，有质感与立体感。用笔劲健，施墨淋漓，皴染粗犷，或浓墨勾勒、皴点与圈写，有泼墨效果。牡丹、杏花与枝叶，孔雀与山雀等形象，皆用工细线条勾勒轮廓，然后再应物赋色，进行各种修饰，形体准确。设色上，杏花敷以白色、赭粉色，牡丹花或染以浓重的赭红色、带脂白色，孔雀施以石青、石绿色，花叶晕染绿色、石青色，等等，呈现一种富贵绮丽，具有装饰性

① 徐沁撰，印晓峰点校《明画录》卷六，华东师范大学出版社，2009，第 121 页。

② 徐沁撰，印晓峰点校《明画录》卷六，华东师范大学出版社 2009 年版，第 121 页。

的特征。

再如《牡丹白鹇图》（见图2-1-4）也是类似的作品。上部刻画斜出的数枝桃枝，桃枝上面盛开着朵朵桃花，粉白可人。三只鸟雀栖于枝干，姿态各异，唧喳鸣叫，充满闹春的活泼之意。下部湖石间有白、红牡丹竞相争艳。立于湖石上的白鹇成为画面中心，它双目圆睁，俯视石下雏鸟，其尾羽在牡丹的衬托下显得华美劲健。整个画面营造出喜庆欢快、吉祥富贵的气息，体现了典型的皇家趣味。图中，花、叶用笔精细流畅，赋色富丽；树石亦工谨细致，用笔或粗或细，施墨或浓或淡，繁钩密皴，凹凸有致。总之，整幅画充溢雍容、富贵气息。

图2-1-3　吕纪《杏花孔雀图》

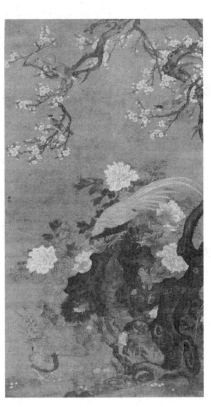

图2-1-4　吕纪《牡丹白鹇图》

二、工写兼备的牡丹画

吕纪的牡丹画兼工带写的特点，一是工笔重彩，精细妍丽，体现了庙堂趣味；二是采用水墨、没骨写意法，文雅幽静，透露一些文人意趣；或者采用"院体"笔法，描绘体现文人气息的画面。《玉堂富贵图》（见2-1-5），在玉

兰、海棠花树下，湖石之间、之后，盛开一丛牡丹花。树干旁边的一块石上，一只锦鸡顾盼牡丹花丛下另一只什么鸟。构图饱满，有一定的装饰性。

图 2-1-5　吕纪《玉堂富贵图》

　　题材上，表现玉堂富贵、富贵吉祥一类寓意，但是画面却主要呈现清雅与艳丽两重情调。这主要体现在用笔、设色两个方面：其一，玉兰、海棠的枝干、花朵用笔都较为工致，然后皴点或者晕染，形象自然逼真。牡丹花大部分也是勾染而成，但一些花朵与牡丹枝叶，若因为年久线条泯灭不清，则是直接以色晕染，采用了没骨写意之法。湖石也非"院体"单纯勾勒轮廓之后，再事晕染，而是采用类似文人山水画石之法，多事勾勒皴染、点染，层次丰富，富于质感与立体感，自然逼真而又自具韵味。一句话，这幅画体现了工中带写的特征。其二，设色上，除了红艳的牡丹、富丽的锦鸡之外，整个画面水墨与彩色并用，而且各种花朵的主色都是清新的白色，而且占比偏大，所以呈现清雅与艳丽共存的格局。吕纪这类牡丹画的形式特征大致如此。

　　需要说明的是，明代早期宫廷花鸟画"水墨法与写意法都有突破性进展。

孙隆的没骨花鸟堪称典型的设色写意法，林良的水墨花鸟写意而不失形似"[1]，但是尚少文人画趣味。但是，不管怎样，吕纪的牡丹画呈现了艳丽与清雅、工笔和写意、色彩和水墨组合的特色，展示了明代宫廷牡丹画向文人牡丹画过渡的状态。换言之，吕纪的花鸟画，既学习唐宋"院体"体貌，同时又参以元人因素，积累了水墨写意因素，为后来文人水墨写意技法系统的创立，作出了历史性的贡献。至于吕纪工写兼具的特征，对后世也产生了影响，"周之冕的'钩花点叶'体，即是文人画中的工写结合派"[2]。

[1]　单国强：《明代绘画史》，人民美术出版社，2000，第144页。

[2]　单国强：《明代绘画史》，人民美术出版社，2000，第19—20页。

第二章 "吴派"牡丹画

明代中期，"吴派"创立的文人牡丹画体貌，逐渐压倒了宫廷牡丹画，居于主流地位。主题上，主要表现文人精神，兼及世俗趣味；形式上，以文人笔墨写意形态为主，兼及工笔写实形态；审美上，雅俗兼备。牡丹文化史进入了第二个发展时期——士人文化时期。

第一节　文人牡丹画——新范式与新文化

花鸟画文人写意形态，经过百年的实践，成为文人画家所普遍尊奉的一种创作范式。这种范式使牡丹画创作在题材、取象、布局、笔墨、艺术功能及其审美风格等方面，与宫廷牡丹画形成明显差别，呈现一种新的牡丹文化类型——士人文化。鉴于文人牡丹画形态诸要素，本书前言已作基本阐述，这里仅就一些方面，结合"吴派"创作实际，作一些有针对性的阐述。

一、基本范式

（一）雅俗兼有的题材

"吴派"牡丹画所择取的与牡丹搭配的花鸟题材及其象征意义，基本沿袭了唐宋宫廷牡丹画。但是表现上弱化了"工笔写实"，代之以"笔墨写意"，以水墨表现牡丹、芍药等宫廷题材。这样，"既冲淡了文人画与院体画之间的界限，又使院体画题材趋于'文人画'化"[①]。同时，也冲淡了文人牡丹画与民间牡丹画的界限，因为相比文人牡丹画，民间牡丹画的题材与宫廷牡丹画的题材有

① 单国强：《明代绘画史》，人民美术出版社，2000，第144—145页。

更大的重叠部分。按照文人雅俗观念①，牡丹、芍药一类世俗题材，经过文人化处理，有了雅的因素，从而呈现雅俗兼备的特征。

（二）笔墨形式

与元明宫廷牡丹画不同，"吴派"笔墨形式"以纵逸的笔势、淋漓的水墨、洗练的造型，突破了宋元文人花鸟画较为规整的格式，更具'脱略形似'的写意韵味"②。"吴派"继承宋元积累下来的笔墨经验，借鉴文人山水画的积极因素，创立了写意性更明显的文人笔墨形式。严格来讲，这种笔墨形式，一方面属于文人笔墨形式，品位清雅，体现了文人思想；另一方面，又借鉴了"院体"、浙派"行家"因素，从而形成"利家"与"行家"融通的状态。

（三）诗画同体

牡丹画上，宋元时期很少见到题诗，明初宫廷牡丹画也属罕见。诗画同体成为牡丹画一种惯常的形式特征，是从"吴派"开始的。"吴派"画家多数具有广博的学养，是诗文书画的兼擅者，诗画结合成为其绘画的一个标志性特征。诗画结合是提高绘画文学性、体现文人精神的重要方式，题款诗的主要动机和功能，是将绘画直观画面的"皮相之见"引向深曲高远。"在语言和图像'叙事共享'的场域，前者有可能穿越后者，使不透明的'薄皮'变得透明，'图说'由此被赋予了'言说'的深长意味。"③ 虚性清雅的诗歌的文学性将绘画引向意味深长的品位，即便绘画历经发展，已然秉具较为深长的意味，但是仍然存在有待虚化的余地，所谓"画亦由题益妙。高情逸思，画之不足，题以发之"（盛大士《溪山卧游录》卷二）④，题款诗将绘画有限的意趣提升而臻于妙或"益妙"的境地。

但是，从"吴派"开始，牡丹画题款诗的功能变得复杂起来：一方面提高了绘画的抒情表意性，表现出与传统文人画题款诗一样的功能；另一方面又立足牡丹的"富贵"一系意蕴，表现世俗思想与趣味。这是牡丹画题款诗所特有的情况，尤其是清代的"扬州八怪"与"海派"表现更加突出。

① 在传统文化中，雅俗的界定标准是相对的。文人所谓的"雅"是指超越物质功利性、凸显精神价值；"俗"是指立足物质功利、感官的个性精神。依此而言，宫廷牡丹画与民间牡丹画都是俗的。

② 单国强：《明代绘画史》，人民美术出版社，2000，第145页。

③ 赵宪章：《语图叙事的在场与不在场》，《中国社会科学》2013年8期，第146—154、207—208页。

④ 王伯敏，任道斌主编《画学集成》（明—清），河北美术出版社，2002，第669—670页。

（四）抒情表意功能

牡丹画成为抒情表意的工具，因而具有显著的文学性，体现了"聊以自娱"的文人创作宗旨，这是文人牡丹画与"院体"牡丹画的根本区别所在。"院体"牡丹画所表现的主题，主要是皇家、官宦等贵族阶层"类"的观念与审美趣味，画家的个性观念与感情很少涉及，有一种程式化的特征。"吴派"文人牡丹画的主题，除了"士人"，尤其是在野"士人""类"的思想与审美趣味外，则是与牡丹"富贵"一系意蕴性质相对、相反的文人精神——即景产生、富有个性的思想、感情与志趣。

二、士人文化

"吴派"文人写意形态，无论是内容还是形式，都打上了文人思想的烙印，同时也渗透了民间文化的某些因素。这种寓文人思想于凡俗——雅俗兼备的美学特征，具有深厚的文化底蕴。这种文化底蕴既属于传统社会的士人文化，又带有明代思想的特殊性。

在传统社会中，主要有庙堂（贵族）文化、士人文化与民间文化三种类型。士人阶层介于官民之间，因此，士人文化兼具雅俗两种思想因素①、两种形态，一是"雅文化"，汉代以后，演变为儒道佛思想体系中摆脱物质限制、崇尚精神价值的那一部分思想；二是"俗文化"，大致在明代，开始衍变为以市民思想为核心的民间文化。

从表面看，"吴派"文人画含蕴了文人思想与民间文化，是"雅文化"与"俗文化"的结合体。但是，从深层看，是"以俗为雅"的文人精神，是富有明代特征的文人精神。文人牡丹画属于文人画范畴，文人画中出现雅俗共存融通的情况，从文人立场上看，这也是一种超越雅俗畛域的自由精神的一种表现。在绘画文化构成中，文人思想居于主导地位，民间文化居于次要地位。所以，民间文化尚不足以改变文人画的文人性质。在宋代，基于"朝为田舍郎，暮登天子堂"士人命运的历史性改变，正统文化中"俗"的因素日趋明显。"极高明而道中庸"的理路成为构建学术文化的基本逻辑，《中庸》也历史性地成为理

① 首先，士人阶层是文化的创造者与传承者，与官僚集团在文化上相互补充，一道构建了与民间的"俗文化"相对的"雅文化"。同时，士人与官僚，由于社会地位的不同、出世与淑世生活的差别，"雅文化"又分流为士人文化与庙堂文化。虽然两种文化之间的关系比较复杂，但是，侧重功利、理性与凸显精神、自由，应该是两者的类属特征。典型的士人文化应该是在野士人文化。其次，由于士人兼具平民身份，所以士人文化中又掺入了"俗文化"的某些因素。

学的经典之一。明代文人精神中的"俗"，以市民思想的明显渗入为特征，这就是包括市民思想的民间文化在正统文化结构中的基本位置。

（一）雅文化

"吴派"文人画呈现出比以往更为自由的体貌，表现性、抒情性进一步加强。文人写意形态诸要素，诸如疏朗的构图、简形略色的形象，书法化、情绪化的线条，清淡的颜色，清雅的水墨，等等，形成了清逸、文雅的风格①。"吴派"画家属于典型的在野士人，他们的思想也是典型的在野士人的思想。风格层面所承载的文人精神，对应"清逸"与"文雅"，可分为两种类型，即自由精神与理性思想。

1. 清逸——自由精神。"吴派"在继承文人画传统的基础上，秉持文人精神，发展、完善了文人山水的笔墨形式，创立了花鸟画体现人文精神的写意形态。本书前言所论，"远丹青形似而近水墨意象""形简意足"与超越丹青的"笔墨形式"等，都体现了典型"吴派"文人写意形态的"清逸"特征。这种"清逸"风格的思想底蕴，是儒道佛思想中具有超越精神的那一部分思想。这种思想，从本质上讲，是一种对自然、自在与自由精神的认同，是一种摆脱物质限制、崇尚精神价值的文人精神。宋人最佳的归隐方式是"官隐"，元人归隐山林，"吴派"画家归隐田园市井。"吴派"画家虽然与元代文人画家同为隐士，但是，由于社会环境、生活条件、个人经历的不同，他们对生活的态度、思想，较元人平和。从某种意义上讲，吴中士人的这种生活与思想，是对元人所固守的隐士孤傲、清高（逸）偏执性的一种超越，是理性精神对自然感性的一种超越，更反映了日常文人生活的真实，是一种自然、自在与自由的精神，更接近传统文人的面貌。东汉以来，儒释道三家开始融合，对士人的生活方式、态度、思想等方面开始产生影响。中唐以降，尤其是宋代以来，思想界更是沿着人心自足、凸显内省内倾的主体性理路发展下来。明代中期，历史的衍变、工商经济的发展，凸显主体性的王学、禅宗逐渐兴起，使这种文人精神的内涵趋于完备，并得到典型的在野士人在生活上与文化上进行典型的践行。如"吴派"士人沈周等，在生活和思想上，他们是儒家的独善其身者、道家的自然无为者、禅家的履常得道者。

2. 文雅——理性思想。"吴派"文人写意形态的文雅风格，体现了约束自由精神趋于极端的雅正思想。这种文人思想遵循了约束某种因素趋于一端，保

① 其中，"清逸"风格虽然在早期的牡丹画中没有得到充分体现，但是已然成为一种艺术追求与原则，深刻地影响了晚明、清代写意牡丹画的创作。

持一种平衡状态的近于"中庸"的理路。

"吴派"绘画取径"尚意"的元代文人画，同时，对唐宋，尤其是对南宋以讲究形色与法度为主要特征的"院体"画也多有借鉴。其基本原则是和谐平衡，例如，在抒情状物上，美学家刘纲纪有一段话可以帮助我们更深刻地理解这一点，他说："吴门四家的特点在它使状物与抒情达到了相对的平衡、中和。状物即使再工细也明显带有浓厚的主观抒情的意图与目的（如唐、仇之作），抒情即使最强烈，也不忽视状物的严谨与细致（如沈、文之作）。用文徵明的话说，就是'作家士气兼备'，有文人的意趣而不忽视法度的规范、精工。因此，我认为吴门四家创造了介于元画与宋画之间，与两者都有密切联系但又不同的新风格。虽然类似的风格在元代某些画家的作品中也可找到，但远未得这样充分、完善，而且还没有同文人的诗意与风雅生活如此密切地结合起来。"① 再如，在笔墨形式上，"与法常、梁楷等人过于纵横和烂熟、带莽气和作气的水墨写意花鸟，在笔墨情趣的追求上是迥然不同的"②，不取宋元花鸟写意笔墨的纵横、率易与匠气，也不同于南宋"院体"山水画刚劲粗豪的笔墨。他们的笔墨讲究，用笔放而有敛、柔而不靡、劲而不刚，用墨浓淡相宜、干湿适度，等等，近于"随心所欲不逾矩"的"中庸"状态，保持了文人的思想底线。儒家的"中庸"思想是传统士人阶层的一种具有标志性的思想。朱熹说："中正平和，方为至德。"虽说"吴派"文人在野的"无为"选择，佛道成分可能有相当大的比例，但是，儒家思想始终是其区别于其他阶层的核心标志之一。事实上，他们更愿被视为儒家的独善其身者，儒家的"中庸"思想是其文化属性的一种底色，所以"吴派"绘画的写意形态，势必遵循这一"士人"原则。而且，即便是道佛思想中也有相近的思想原则，如道家主张基于"反者道之动"的往而有复，佛家强调基于"万法皆空"破除执念的思想。

这种理性思想与自由精神取得某种平衡的思想原则，在三家原典思想与历史实际的不断交流、碰撞中，逐渐凸显出来，因而成为传统文化中的核心内涵之一。从东汉开始的儒道释三家文化融合的过程中，自由精神与理性思想就开始了一体两面的结合。"诗"的自由性与"思"的必然性逐渐走向贯通，并成为传统文化史发展的主要趋向。士人的自由精神不是一无依傍的绝对自由，而是经过了一番涵养守持工夫之后而达到的自由境界。这是原始儒家使"礼"内化、心理化与个体化的理路，是后来儒家"循理"而臻于"乐"与"己"的逻

① 刘纲纪：《文徵明》，吉林美术出版社，1996，第29页。
② 单国强：《明代绘画史》，人民美术出版社，2000，第144—145页。

辑，是"理""心"、是"道心"与禅宗修持基础上的"顿悟"，是由"思"而达到的"诗"的境界。以至于文化研究者，将中唐以后的思想体系归类为以"治心"为宗旨的大"心学"。"治心"的基本目的是用理性思想节制"人欲"的泛滥，因此，明代士人主体性的凸显，甚至晚明突破传统文化底线、有些异端倾向的自然感性的一定程度的发展，都有传统社会后期主流精神作为思想基础，是必然发生的。但是，从历史发展过程来看，明代士人的主体精神的发展程度，依然没有超出传统思想的畛域。其心理结构中的诸对矛盾，如理与情、雅与俗等，总体而言，虽然后者的分量日渐加重，但依然被界定在前者规范之内，至多是一种平衡的临界状态。

"吴派"士人主体精神的发展程度，依然没有超出传统思想的畛域，这就是其文人牡丹画清逸、文雅风格的文化底蕴。

（二）俗文化

主要谈两个问题，一是"吴派"文人牡丹画含有民间文化因素，二是民间文化的渗透方式。

1. "吴派"文人牡丹画是文人思想与市民文化的结合体。"吴派"文人牡丹画含蕴的市民文化，主要体现在题材的世俗性与形式的主体性、个性化等方面。其中，主体性、个性化考虑到"吴派"画家士人与平民、市民的多重身份，市民思想的个性精神，这也是这种清逸笔墨形成的一种助力。

明代中期，由于统治者对意识形态领域的逐渐失控，出现了凸显主体精神的王学思想、突破正统文化畛域的王学左派思想与基于工商经济发展的市民文化，于是"带来了一场思想解放运动。思想的解放也导致了文化的自由，绘画创作中的抒写心灵、突出个性的追求也日趋强烈，强调主观的文人画和图变求新的新风格遂得到很大发展"①。离立庙堂、耽于自由的士人超逸精神，突破纲常、倾心财货的市民思想，历史性地组成合力，促进了文人山水形态的继续发展、文人花鸟体貌的创立与发展。这样，文人画所体现的主体性、个性化就成为文人精神与市民思想的结合点：一方面，凸显精神价值的主体精神得到张扬；另一方面，市民文化的个性精神得到张扬，基于物质功利性、感官性的个性精神得到张扬。

2. 市民文化渗透文人思想的方式。市民文化是怎样渗透进文人画领域的，渗透方式是什么等，是值得关注的问题。市民文化影响文人画创作有两个因素，一是创作主体认可市民思想；二是绘画商品化的有效渗透渠道。

① 单国强：《明代绘画史》，人民美术出版社，2000，第 4 页。

　　"吴派"画家士人与平民、市民的身份，使其容易接受民间文化、市民思想。思想上兼具文人精神与民间文化，反映到绘画创作上，自然形成了雅俗并存的局面，不再展开。绘画进入市场与绘画的商品化，是市民文化渗透绘画的有效渠道。明代中期，苏州地区文艺产品的商业化程度已经达到相当高的程度。如言："正德间，江南富族著姓，求翰林名士墓铭或序记，润笔银动数廿两，甚至四五十两，与成化年大不同矣。"① 这是文章的情况。相比而言，绘画商品化的程度更高，据《吴门画史》统计，绝大多数吴中画家都参与过绘画买卖。其中，沈周、唐寅和文徵明等大家，因其名气和作品质量等因素，绘画的商品化程度更高。沈周同乡挚友王鏊说："贩夫牧竖持币来索，不见难色。或为赝作求题以售，亦乐然应之。数年来，近自京师，远至闽浙川广，无不购求其迹，以为珍玩。"（《石田先生墓志铭》）（王鏊《震泽集》卷二九）记录了沈周以画参与商业活动的情况：一是为仿制自己作品的赝品题字，以便伪造者多卖些钱，这是一种参与商品画的创作。二是人们"持币来索""购求其迹"，则是典型的书画买卖了。前来购买书画的人员，有同里的商贩、牧竖，有来自京师或者更远地方的人，如闽浙川广的官员或者客商等，"销售网络"可谓广大。唐寅更是贩卖书画诗文的典型"商人"，他说："书画诗文总不工，偶然生计寓其中。肯嫌斗粟囊钱少，也济先生一日穷。"（《风雨浃旬厨烟不继涤砚吮笔萧条若僧因题绝句八首奉寄孙思和》其二）书画诗文的商品化成了唐寅的一个经济来源。文徵明也是文艺商品化的支持者，王稚登的《文待诏先生》称他："小图大轴，莫非奇致……缣素山积，喧溢里门，寸图才出，千临百摹，家藏市售，真赝纵横。一时砚食之士，沾脂泛香，往往自润。"（王稚登《国朝吴郡丹青志》）② 文徵明对绘画的商品化是认可的，他曾经说过一件事："孙文贵持来求售，少傅公不惜五百金购之，可谓得所。"（《唐阎右相秋岭归云图卷》）③ 一个名叫孙文贵的人，拿着阎立本的《秋岭归云图卷》到文徵明处求售，结果卖了好价钱。在这次交易中，文徵明主要是一个评鉴的角色，但他对这种交易是肯定的。文徵明经常参与绘画的商品化创作，据记载，一个金陵人派人送礼给文徵明的弟子朱朗，请求仿作文徵明的作品，结果误送至文徵明处，文徵明"笑而受之曰：'我画真衡山，聊当假子朗可乎？'一时传以为笑"④。这也算是真正意义上的商品画创作了。

① （明）俞弁：《山樵暇语》卷九，明朱象玄手钞本。
② 潘运告编著《明代画论》，湖南美术出版社，2002，第157页。
③ （明）文徵明著，周道振纂辑《文徵明集》，上海古籍出版社，1987，第1317页。
④ （明）周晖：《金陵琐事》，南京出版社，2007，第90页。

绘画流通环节的商品化势必导致作品本身的"俗"化。购买者如富商、官宦和一般民众等，他们的文化素质、鉴赏水平或审美特征，一般低于或者有别于士人阶层，因而多是"俗"的。创作依据这样的标准进行题材、技法和风格的择取，必然造成作品的"俗"化。"吴派"牡丹画是以市民思想为核心的民间文化即"俗文化"的一个载体。

（三）"以俗为雅"的士人文化

"以俗为雅"的士人文化，接近传统文化思想的精髓，如"极高明而道中庸""平常心是道"。这种思想在中唐以后被提出来，逐渐成为传统文化体系中的重要思想。这种思想的基本特征之一，就是"雅文化"与"俗文化"的结合、融通。"吴派"文人牡丹画"以俗为雅"特征的形成，就其外部原因而言，既是文化史发展的结果，又有明代特定的文化背景的缘由。

1. 雅俗同体文化的发展

文化雅俗因素的结合，肇始于中唐，历两宋的发展，至明代而趋于深化。先看三条资料：

> 仰天大笑出门去，我辈岂是蓬蒿人。（李白《南陵别儿童入京》）
> 我谢江神岂得已，有田不归如江水。（苏轼《游金山寺》）
> 天茁此徒，多取而吾廉不伤；士知此味，多食而我欲不荒。藏至真于淡薄，安贫贱于久长。后畦初雨，南园未霜。朝盘一筋，齿顿生香。先生饱矣，其乐洋洋。（沈周《题菜》）①

从中可见唐宋明三代士人价值取向的演变轨迹：他们由热衷功名、急于脱离"平民"身份，到留恋仕途与平民生活的纠结，再到明代释然认可"平民"身份。士人对人生的思考，由对政治的浪漫性执着，到理性的体认，最后到超越外在差别，突破雅俗畛域，走向一个更大的、自由的思想境界。由此，导致士人思想的衍变。基于"以俗为雅"美学思想的宋诗范式的形成和文人画运动的兴起，就是具体而鲜明的表现。文人画"清逸"与"院体"画"典雅"的对立，彰显了士人文化独立的姿态。这样，原本处于官民之间的传统士人，完成了精神上更加接近平民的历程，他们于"物物而不物于物，则胡可得而累邪"

① （明）沈周著，汤志波点校《沈周集》，浙江人民美术出版社，2013，第346页。

（《庄子·外篇》）是心有戚戚焉的①。因此，中唐以来正统思想、文艺思想的俗化程度不断加强。这种以俗常形式承载不平凡内涵的思想，成为这些时期，尤其是明代中期的主流思想。

2. "明代化"的士人文化

文化发展到明代中期，发生了巨大的变化。这一时期，随着王朝文治政策的松动、城市经济的繁荣、市民文化的兴起，王学思想、禅宗思想一起构建了明代"心学"思想体系。"吴派"士人也凭借"以俗为雅"的诗画创作②，为这种具有明代特色的文化作出了自己的贡献。

首先，王学思想是传统"以俗为雅"士人文化的发展形态。王学的基本逻辑是将儒家的伦理精神安置在人心之上，以凸显主体精神为特色。李泽厚对此作了恰切的解释，他说：

> 作为理学，陆王与程朱同样为了建立伦理学主体性的本体论，都要"明天理去人欲"；其不同处在于，程朱以"理"为本体，更多地突出了超感性现实的先验规范，陆王以"心"为本体，更多地与感性血肉相连。③

儒家的"道"与"仁义礼智信"被置于感性之中，而感性的东西，在正统文化体系中，是被认定为"俗"④的。同样，禅宗强调本心是道、本心即佛、"平常心是道"，通过破除智性、知性的束缚，从生活琐事中，获得较前更为完全的佛性。"道"就在一般的生活之中，雅就在俗之中。刻意于某种设定的生活，不是得"道"的正确途径，而刻意的"雅"，又常常落于"俗"套。"心学"和禅宗抛弃了程朱理学立足外在的"格物致知"理路，遵循道家的"道法自然"规则："为学日益，为道日损。"（《老子》第四十八章）人为、有为，不

① 黄庭坚认为君子"平居无以异于俗人，临大节而不可夺"。这种"不俗"之人，生活中一如常人，但其心中却存有"不可夺"的"大节"。换言之，高雅和超越的精神隐含在凡俗之中，并不存在于时时炫耀于人的"清高"标榜之中。超越精神不是在山林，而在"官位"、在"市井"。苏轼《宝绘堂记》的"君子可以寓意于物，而不可以留意于物"，在本质上也是如此。参见（宋）苏轼著，傅成，穆俦校点《苏轼全集》，上海古籍出版社，2000，第879页。

② 详见笔者的《由守雅持正到雅俗相济——文徵明诗画融通过程中的文艺"俗"化路径》（《河北学刊》2013年第6期）等文。

③ 李泽厚：《中国古代思想史论》，天津社会科学出版社，2003，第231页。

④ 当然，"心学"所提倡的感性，是以"天理"为根柢的感生。这样的话，"吴派"的清雅风格中，雅正思想对自由精神的约束，本质上也是"以俗为雅"的体现。

仅求道不得，反而离道更远，以"平常心"求"道"才是正确途径。它的本质是一种离弃外在因素，崇尚精神价值的理路。

这种思想也渗透到美学思想，对文艺产生了重要影响。钱穆先生的一段话说得很明白，而且能从一种历史的角度来看待这一问题，从而具有普遍意义，他说：

> 禅宗的精神，完全要在现实人生之日常生活中认取，他们一片天机，自由自在，正是从宗教束缚中解放而重新回到现实人生来的第一声。运水担柴，莫非神通；嬉笑怒骂，全成妙道。中国此后文学艺术一切活泼自然、空灵脱洒的境界，论其意趣理致，几乎完全与禅宗的精神发生内在而很深微的关系。①

这段话，虽以禅宗为话头，但是对于道家、"心学"也是适用的。思想史上的三家合流，在许多方面已经达到了分辨不出你我、水乳交融的状态。思想境界上的圣俗共处，表达方式上的道体俗用，反映在文艺上，宋朝是"以俗为雅"，明朝是沈周的"藏至真于淡薄，安贫贱于久长"，《金瓶梅》的"寄意于时俗"，等等，它们都是同一理路。无论是思想表述，还是文艺理论的话语，在"理"与"诗"、"天理"与"人欲"，抑或是"雅"与"俗"、"至真"与"淡薄"等所形成的对立同一的关系中，前者居于主要地位，后者居于次要地位；前者为体，后者为用；前者是目的，后者是手段。这就是"以俗为雅"的文人精神的基本架构与思想。

其次，在"明代化"的"以俗为雅"思想中，"俗"尤指民间文化中的市民思想。市民思想使得民间文化对主流文化的影响，超过了以往任何时期，甚至在一定程度上形成"颠覆性"影响。

明代中期以降，由"雅文化"与"俗文化"构成的平衡体系，变得没有原来那么稳固了。原来的民间文化还不足以撼动"雅文化"存在的根基，但是市民思想开始以比较独立的思想和价值观念向社会与文化领域渗透，使之发生了背离传统文化范畴的变化。诚如余英时所说：

> 十六世纪以后，商人确已逐步发展了一个相对"自足"的世界。这个世界立足于市场经济，但不断向其他领域扩张，包括社会、政治与文化；

① 钱穆：《中国文化导史论》，商务印书馆，1994，第166页。

而且在扩张的过程中也或多或少地改变了其他领域的面貌。改变得最少的是政治，最多的是社会与文化。……士商合流是商人能在社会与文化方面开辟疆土的重要因素。儒学适于此时转向，决非偶然。……他们打破了两千年来士大夫对于精神领域的独霸之局。……儒家的"道"也因为商人的参加——所谓士商"异业而同道"而获得了新的意义。①

明代中期，王学的创立与禅宗思想的流行，本来是正统文化体系内的主体性变革，但是由于市民文化的推波助澜，终于在晚明兴起了具有资本主义萌芽性质的个性解放思潮。这种思潮改变了社会与文化，士商结合是社会变化的一个重要方面，文艺的世俗化、个性化则体现了市民思想对传统文化的深刻影响。王学左派思想、个性解放思想，已然突破了传统文化畛域。这体现了典型市民文化对传统文化的"颠覆性"影响，来源于"心"的诸多物质感性的东西，渐渐得到社会的宽容与尊重。这种思想在当时许多思想家那里随处可见，如：

> 只是率性而行，纯任自然，便谓之道。（黄宗羲《明儒学案》卷三二）
> 性而味，性而色，性而声，性而安适，性也。②

道，不再仅仅是客观的、处于人心之外的纯粹理性的东西，而是自然率性、内在的东西。为传统所禁忌的声色性欲以及百姓日用，在此时被纳入"性""道"的范畴③。例如，《西游记》突破儒道佛三家思想的藩篱，在佛性、道心和圣心中，掺杂了"人欲"的成分。孙悟空"争强好胜"是一种执念，居然能混入佛性，"'斗战胜佛'并不是孙悟空修成正果的证明，而是作者对他英雄品格的肯定"④。而且，孙悟空成佛之后，还念念不忘头上的"紧箍咒"，请求三藏"念个松箍咒，脱下来，打得粉碎"（第一百回），自由心性一如往日。猪八戒，佛祖称他"保圣僧在路，却又有顽心，色情未泯，因汝挑担有功，加升汝职正果，做净坛使者"（第一百回）。色情未泯，无碍"成真"，还照顾到"口壮身慵，食肠宽大"，封个"净坛使者"。唐僧在取经路上有过几次艳遇，虽没犯戒，但也是经历了难抑天性的心理煎熬，"是个坐怀心悸的正人君子"，面对

① 余英时：《士与中国文化》，上海人民出版社，2003，第542页。
② （明）何心隐：《何心隐集》，中华书局，1960，第40页。
③ 这种思想属于王学左派思想，在一定程度上，成为市民思想的代言，已经突破正统思想畛域。
④ 张宝坤：《名家解读〈西游记〉》，山东人民出版社，1998，第274页。

色诱，他"好便似雷惊的孩子，雨淋的虾蟆，只是呆呆挣挣，翻白眼儿打仰"（第二十三回）、"战兢兢立站不住，似醉如痴"（第五十四回）。八戒的追求是主动的，只是苦无机缘，而唐僧的不免动情，则有戒律的勉强维持。二人虽程度不同，但本性是一样的。唐僧成佛之时，他的色欲本性，小说没有着意安排他坐怀不乱的情节。看来，那点人性并没有因成就佛果而消失。这无疑是在佛家"明心见性"、道家"修心炼性"的"性"中，掺入了世俗的成分。就"三家合一"的儒家"心学"而言，所炼就的"性"，本是王阳明所谓的"良知"，是有着本体意义的善性。在禅宗、道家与王学思想中，原本没有人欲的位置。这样，正统思想范畴被突破，滑向王学左派，呈现了市民文化的特征。

"吴派"文人画的写意形态，体现了"吴派"士人在民间文化的助力下，立足文人精神，突破雅俗畛域，进入到一个更加自由的思想境界。换言之，"吴派"文人牡丹画承载了含有民间文化因素的文人精神，即"以俗为雅"的文人精神。

第二节　沈周

沈周是文人牡丹画的典型画家。他的作品，无论是主题还是形式都表现出与"院体"牡丹画不同的特征。"富贵"一系寓意不再是表现的主题，而主要作为一种文化符号，参与表现与之相关、相对的文人思想与感情。沈周继承宋元水墨、没骨等因素，借用文人山水画点线结合等成熟技法，创立了文人水墨写意形态。在牡丹绘画史上，沈周占据了继往开来的关键地位。

一、概况

沈周（1427—1509），字启南，号石田、白石翁、玉田生、有居竹居主人等，长洲（今江苏苏州）人。

沈周的个性、性格与思想体现了典型在野士人的文化特征。这种士人文化与缙绅阶层相比，属于"独善其身者"；与平民阶层相比，又是文化与思想的传承者与创新者。他主动放弃科举①，一生布衣，优游市井林泉，静心读书，吟诗作画。住"有竹居"，客人来，"出古图书器物，摸抚品题酬对终日不厌……

① "郡守欲荐周贤良，周筮《易》，得《遁》之九五，遂决意隐遁。"参见（清）张廷玉等撰《明史》卷二九八，中华书局，1974，第25册，第7630页。

风流文翰，照映一时"（王鏊《石田先生墓志铭》，王鏊《震泽集》卷二九），文徵明因此称他为飘然世外的"神仙中人"。

沈周是一个修养非常深厚的人，他的逸事一直为人们传为美谈。他将邻里误认为是自家的而原是沈家的猪派人送给邻里；将花重金购得的古书，送给称是自己遗失之物的友人。《明史》有一则记载："有郡守征画工绘屋壁。里人疾周者，入其姓名，遂被摄。或劝周谒贵游以免，周曰：'往役，义也，谒贵游，不更辱乎！'卒供役而还。"① 沈周认为，以"画工"身份被征做"绘屋壁"事，是有辱文人身份的。但是，因此谒求有权势的朋友免去这有"辱"于己的差事，更是一种"辱"上加"辱"的做法。何况，应"绘屋壁"之役，在沈周看来自有理所当然的一面，没有根本的不妥，最终他还是从容应役。这种"辱"中求"格"的做法，深得道家精髓。沈周对外依然是一贯的平易超脱，对内则保全了品节。这种平易谦和、与人为善的处世态度，是性格、修养、品节，更是一种传统文人精神的自然流露。从中我们可以体味出儒家的温良恭俭让、道家的不谴是非、佛家的空诸执求等诸多思想因素。

沈周还有一般平民，乃至市民的身份、地位和生活。沈周放弃仕途，终身布衣。以士人固有的人生轨迹看，他是脱离庙堂的隐者，但隐居的场所不在山林，而在田园市井。沈周有《耕隐》《市隐》等诗目。他过着平民的生活，虽说不乏文人雅士的风采，但也不乏平民的平易，如"户庸还喜走丁男……偶遇农家问养蚕"（沈周《市隐》）等。沈周有时能够从文人圈里走出来，出入市井，留恋繁华的城市，乐意与商人交游。沈周喊出"即此城中住亦甘"② 的声音，他的精神与市民有不少相通之处。作为典型传统士人，沈周对"俗"的文艺观念却是认可的。沈周士人和平民的双重身份、两种生活，形成了他精神和审美上雅俗并存的格局，"俗"在他的文艺观念之中有了立足之地。沈周的《题菜》载："天茁此徒，多取而吾廉不伤；士知此味，多食而我欲不荒。藏至真于淡薄，安贫贱于久长。"③ 从文中可知，画与赞是一起作的，其中观点是诗画文章通用的。沈周认为，平凡的蔬菜，多取多食可以保廉守节。"淡薄"之中可以隐藏"至真"，"俗"可以寄"雅"。他的《水乡孚子十首》小序又说："水乡孚

① （清）张廷玉等撰《明史》卷二九八，第25册，中华书局，1974，第7630页。

② （明）沈周：《石田稿》，《续修四库全书》第1333册，上海古籍出版社，2002，第420页。

③ （明）沈周：《石田稿》，《续修四库全书》第1333册，上海古籍出版社，2002，第492页。

子十章，言鄙而浅，其意则深矣。"① 在浅薄鄙俗的语言中，含有深刻的意义，这也是俗中寄雅的理路。雅俗共存也是沈周在绘画观念上的自觉。

沈周诗文书画皆善。"文摹左氏，诗拟白居易、苏轼、陆游；字仿黄庭坚，并为世所爱重。"② 沈周的诗歌与文徵明、唐寅等人诗歌在明代文学复古运动中独树一帜，在文学史上也占有一定地位。沈周著《石田集》《客座新闻》等。沈周"尤工于画，评者谓为明世第一"③。沈周是"吴派"的开创者，与文徵明、唐寅、仇英并称"明四家"，山水、花鸟"莫不各极其态"（王鏊《石田先生墓志铭》，王鏊《震泽集》卷二九）。沈周绘画，博采众长，宋元兼取，主要继承董源、巨然以及"元四家"水墨浅绛体系，发展了文人水墨写意山水，又旁及南宋李唐、刘松年、马远、夏圭等人的劲健笔墨，"利""行"并用、雅俗共存。

沈周创立花鸟画文人写意形态。笔墨、赋色总体上还处在欲放未放的小写意阶段，嗣后陈淳进一步发展，兼具小写意与大写意特征，开启了徐渭泼墨大写意阶段。到清代，经过朱耷、石涛与"扬州八怪"的推波助澜，吴昌硕等"海派"画家的发扬光大，形成了一派脉络分明而巨大的浪漫洪流，在院体工笔重彩表现系统之外，形成了堪能与之分庭抗礼的文人水墨写意表现系统。

二、牡丹画

沈周的牡丹画有纯用水墨与淡彩水墨两种类型，前者如《牡丹图轴》（1494）、《墨牡丹》等，后者如《玉楼牡丹图》与《牡丹图》（设色）等，试从主题与形式两个方面分别论述：

（一）题材寓意。沈周牡丹画的题材寓意的具体内容是：将牡丹视作"花解语"、红颜知己，成为感情与精神的载体；坚守自由性情、高洁品性的出世情怀；人生荣枯盛衰的感慨；立足世俗生活、适情率性的禅意。

1.《牡丹图轴》（见图2-2-1）。图2-2-1中，下半部画牡丹一株，上半部是沈周的长篇题款，体现了诗侵画位，诗画结合、书画结合的文人画特征。题款介绍了作品的创作背景，描绘了牡丹的芳容以及绘画立意。其曰：

① （明）沈周:《石田稿》，《续修四库全书》第1333册，上海古籍出版社，2002，第514页。

② （清）张廷玉等撰《明史》卷二九八，第25册，中华书局，1974，第7630页。

③ （清）张廷玉等撰《明史》卷二九八，第25册，中华书局，1974，第7630页。

 我昨南游花半瑞，春浅风寒微露腮。归来重看已如许，宝盘红玉生楼
台。花能待我浑未落，我欲赏花花满开。夕阳在树容稍敛，更爱动缬风微
来。烧灯照影对把酒，露香脉脉浮深杯。

据诗后识语，沈周前往松陵，路过东禅寺。沈周到寺一访久违的牡丹，牡
丹尚在含苞欲放之时；归途再访，已然盛开烂漫了。虽已傍晚入夜，为不辜负
"解语之花"，于是画家连声呼酒、秉烛夜赏，并且乘兴创作了这幅牡丹画。花
解人意，人爱花容；既有半开微露腮，又有满开红玉盘，更有风来容稍敛与烧
灯照影香脉脉。作者将牡丹视作久违的朋友、红颜知己，牡丹成为寄托感情和
精神的意象。

 2.《墨牡丹》（见图 2-2-2）。牡丹作为文化符号，参与表现作者人生感慨
与志趣。根据识语，画面上的两首自题诗是相隔四年分别写成的。

 三月十日天半晴，庆云庵里看春行。桃娘李娘俱寂寞，鼠姑照眼真倾
城。老僧却在色界住，静笑山花恼客情。靓妆倚露粉汗湿，醉肉隔花红晕
明。吉祥将落旧有恨，急借纸面图其生。明朝携酒正恐谢，亦怕敲门僧
厌迎。
 弘治辛酉（1501）岁，庆云庵观牡丹盛开，光辉红润不可形状……
 东家牡丹不论叶，西家桑柘不论花。花前把酒酹红玉，一滴谁沾桑叶
绿。隔墙羯鼓春逢逢，人散酒阑花亦空。采桑养蚕百筐满，子子孙孙衣著
暖。明年赁地过东墙，拔却牡丹多种桑。
 此幅余为庆云僧西莲上人所作，并赋牡丹。今为东邻移去□遇有感，又为识之。

前诗主要是在"花开花落"的佛家视角下对牡丹展开描述的。一方面，牡
丹盛开了，犹如美人，"光辉红润"，以至美妙得不可言说，难以形容；另一方
面，青春韶华难以永葆久驻。面对此情此景，作者不甘心如"老僧"那样，就
此体味一番佛家"万法皆空"的禅意，而是借助纸墨留下"倾城"花王的生
意、荣华。其中的意蕴大致有三点：与老僧相比，作者是"方内"一介俗人，
热爱生活；与世人相比，作者又是能够通过绘画留住美好事物的艺术家①。与

 ① 为牡丹传神可以永葆其青春荣华，是深蕴沈周人生、思想与感情等的基本观念。在其题
写的牡丹诗里，时常出现。另如其成化乙巳三月所作水墨设色《牡丹图》，自题诗有句
"为花置像保长在，人间风雨当无伤"，《吴瑞卿染墨牡丹》中亦有句"吴生又与花传
神，纸上生涯春不老。青春展卷无时无，姚家魏家何足道"。

士人既定的仕途经济与追求富贵功名相比较，作者又是一个坚守自由性情与高洁品性的狷者与隐者。不仅如此，作者在后诗里，还有踏踏实实要做回市民农夫的愿望。四年之后，沈周再见其画其诗，时过境迁，心情与想法已然发生了变化。沈周此时已经厌倦了把酒花前的文人雅事，富贵功名他原本就不怎么关心，倒是佛家空静的思想、情绪占据了心头，然而又非"老僧"式常见的纯然空意。沈周的这种思想转变并非突发奇想，也非仅仅因为想换一下心境，而是由其所处生活环境使其自然产生的。诗中说，沈周东家、西家的邻居都是桑柘之户，没有牡丹什么花啊叶的。而且隔墙邻居，日常鼓声阵阵，热闹异常，然而如今已然"人散酒阑花亦空"。于是作者决心告别以往的生活，拔去牡丹，租赁土地种植桑柘，以图子子孙孙食足衣暖。这实质上是立足世俗、适情率性，更加接近"教外别传"的禅意。

3.《玉楼牡丹图轴》（见图 2-2-3）。图 2-2-3 中题写的三阕词，使得牡丹"余香剩瓣"的寓意趋于具体、明白与深刻。据图中题跋记载，这幅牡丹画的创作过程大致是：正德元年（1506），江阴薛章宪来访，沈周与客人把酒面对花期已过的玉楼春牡丹。沈周作《惜余春慢》词，薛章宪和作一阕词。次日，两人再赏风雨之后已然零落殆尽的牡丹，又作词唱和。次年，沈周与友人"复对残花，以修昨者故事"，填《临江仙》词一阕。沈周为缪复端画了这幅《玉楼春牡丹》，遂于上题所作三阕词。嗣后，缪复端携图请薛章宪补和《临江仙》，薛又将自己所作三阕词亦题画上。至此，方完成把酒、赏花、赋词、作画并题赠等一系列文人雅事。

《玉楼牡丹图轴》作于正德二年（1507），沈周时年 81 岁，与上文论及的《牡丹图轴》（1494）时的心境已大有不同。几年里，掌家的长子沈云鸿已然过世，家中亲人又接连故去，所谓"不幸衰飒年，数畸遭祸奇"，诸如精神孤独、家境堪忧，以及"苟且八十年，今与死隔壁"之叹，这一切都成为沈周连年徘徊"余香剩瓣"，并诉诸绘画的心理基础，其词有句：

> 院没余桃，园无剩李，断送青春在地。临轩国艳，留取迟开，香色信无双美。何事香消色衰，不用埋冤，是他风雨。苦厌厌、抱病佳人，支倦骨酸难起。尽满眼、弱瓣残须，倾台侧、当嫣红烂紫。令人可惜。十二栏杆，更向黄昏孤倚。只见东西乱飞，随例忙忙，何曾因子漫劳渠。吊蝶寻蜂，知得断魂何许。（《惜余春慢》）
>
> 艳比妃杨，仙疑白李，岂称贺家贱地。东君顾恤，开及茅堂，依旧之才之美。应是书生命悭，故故先飘，依然红雨。悄西阑，堕者难拈，倾者

无难状起。想昨日，鹅鼓豪门，山殽池酒，宾朋企紫。今番今日，一休无聊，富贵恨可堪倚。打算荣枯盛衰，了自有时，何消筹子漫填愁。且赋新词，命作惜春还许。（《惜余春慢》）

 昨日把杯今日懒，可堪残酒残枝。埋冤风当玉离披。顿无娇态度，全有病容姿。恼得吾侬搔白发，带花落地垂垂。此花虽落有开期，不教人不惜，人老少无时。（《临江仙》）

画中已非往昔"烂漫盈目"盛开的牡丹，而是"香消色衰"的"弱瓣残须"，昔日"嫣红烂紫"的国色天香已是过眼烟云。画中单薄落败的牡丹，使画家想到的并非荣华富贵，而是青春盛年、安康的家境。作者洞悉世情，虽然也深知荣枯盛衰自有其时，但是身临其境，心理上不免黯然伤情，也在情理之中。尤其令其伤感的是，花落尚有花开之时，而人生却青春不再。在这里，牡丹"富贵"一系意蕴只是作为一种文化符号，参与到抒发人生感慨的一种参照物或表现工具。同样，沈周《牡丹图》（见图2-2-4）的题诗也表现了借富贵之花表现人生志趣、感慨等意蕴，如其中有句言："嗟予潦倒似伧父，布袍也拂春风香。白鸥本是世外物，参鸾附鹄相翱翔。"作者偶尔参与富贵筵宴，所抒发的却是与牡丹"富贵"一系意蕴不同的内容。而且，题诗末联"为花置像保长在，人间风雨当无伤"，进一步淡化了牡丹"富贵"一系意蕴，将牡丹视作"春光""红芳"，即盛年不再的象征，借此表现嗟春叹老的意绪，牡丹画因此体现了浓郁的文学趣味，这是牡丹意象在文人水墨写意表现系统中所承担的基本角色。由此，牡丹文化进入其发展的第二时期。

（二）形式特征。沈周的花鸟画被论者归为"神品"（王稚登《吴郡丹青志》）[1]，牡丹画尤其如此，主要介于"勾花点叶"与没骨点写之间，工写兼具，造型准确而又神态生动，既重视写真写生，又凸显笔墨意趣。看两则资料：

 宋人写生有气骨而无风姿，元人写生饶风姿而乏气骨，此皆所谓偏长，能兼之者惟沈启南先生。观此卷数花虽率意点染，而苍然之质，翩然之容，楮墨之间都有生色，非笔端具造化者不能。（王稚登题沈周《水墨花卉》）[2]

[1] 潘运告编著《明代画论》，湖南美术出版社，2002，第153页。

[2] 王振东，李保珠：《中国水墨花鸟画艺术当代性研究》，云南大学出版社，2018，第64页。

花鸟以徐熙为神，黄荃为妙……沈启南浅色水墨，实出自徐熙而更加简淡，神采若新。（王世贞《艺苑卮言》）①

沈周的牡丹画用笔点线结合，洗练劲健，既有顿挫、复笔与飞白，又有点簇皴擦；用墨放收有度，和谐平衡。以笔立墨，墨色晕染，纵放而不荒率；墨淡而显浑厚，墨浓而不滞，富于机趣；造型既有纵逸凝练的写意性，而又逼真富有生意；设色上，色墨兼具，浅淡水墨，或少用红绿原色随意而施等，这种笔墨与设色等具有往而有复、不趋一端、阴质阳性、和谐平衡等显著的文人特征。

1. 纯用水墨。《牡丹图轴》与《墨牡丹》是这一类型。《牡丹图轴》（见图2-2-1），花冠勾点皴染而成，直观，有立体感，富于生意。晕染枝叶的墨色，以深浅浓淡表现其老嫩差别。干枝勾勒、晕染、点写，笔法洗练劲健。沈周评法常《写生蔬果图》的话，倒是有些切合此花的特征，其云："不施彩色，任意泼墨，俨然若生。"② 沈周的这幅牡丹画不施彩色，纯以水墨，却生意盎然，打破了"院体"花鸟画"以色貌色"的审美观念。

《墨牡丹》（见图2-2-2）是沈周为好友庆云庵高僧西莲上人而作，是其水墨牡丹的代表作之一。同样，形式上纯用水墨，用笔洗练劲健，造型逼真有生意。既重视写真写生，又凸显笔墨意趣。图中斜坡之上，画有四株枝叶扶疏、盛开的牡丹。花瓣由深浅不一的粗线勾勒而成，有一些皴染，基本上依赖纸张原色成像。花蕊用浓墨簇点而成，花叶主要采用没骨法晕染，叶脉线条或深浅、或隐显、或劲健、或纤弱，以及叶色的深浅隐显，皆依据生态、物性的差异而施以不同的墨色。至于斜坡、石块与花干，则主要用粗笔细线先勾出轮廓，再点皴、晕染，造型准确，神态生动，可谓是将山水画法移用花卉创作的典范手笔。此画整体形象准确，富于生机、生意。再者，斜坡与花丛劲健的长势连成了弯曲有力的"S"状构图，从中可以体味出作者对世间盛衰炎凉的洞悉，离立科名仕途、纵逸高洁的隐者志趣，以及自然质朴的平民情怀等。所有这些，也可以通过沈周前后分别自题的诗歌予以清晰辨认。

① 俞剑华：《中国古代画论类编》下册，人民美术出版社，2004，第1082页。
② 穆云秾译注《芥子园画传译注》第3集，陕西人民出版社，1999，第138页。

图 2-2-1 沈周《牡丹图轴》

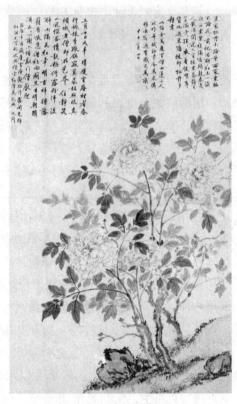

图 2-2-2 沈周《墨牡丹》

2. 水墨淡彩。《玉楼牡丹图轴》（见图 2-2-3）中画了一株枝叶繁多、花冠已在败落的牡丹，一株多层花瓣的玉楼牡丹。图中展示的仅是紧挨花蒂的一层散垂的花瓣，识语中所谓的"余香剩瓣"者。图中的牡丹花叶皆用没骨之法：花瓣用浅色淡墨画出，富于立体感；叶子用墨点出，然后勾出筋脉，用笔洗练，笔墨的线面结合恰到好处。可谓形态精审，工写结合，相映成趣。《牡丹图》（见图 2-2-4）中画了山石后长出一片细枝疏叶，其间盛开一朵牡丹花。山石纯以水墨勾染，皴擦而成，墨色浓淡对应山石缝棱与石面自然形态。牡丹的枝叶花朵主要以石青与深绿或没骨晕染，或勾勒晕染簇点而成。整个画面在浅绛的背景下，水墨淡彩相映成趣。

无论是水墨牡丹，还是水墨淡彩牡丹，在注重自然逼真的同时，又凸显了其极强的写意性，因为具有自身意味的笔墨改变了"以形写形，以色貌色"的固有模式。而且，这种具有自律性的笔墨，又寄托创作主体的意趣与感情。沈周在其弘治七年（1494）所作的《写生册》款识中云："随物赋形，聊自适闲

居饱食之兴，若以画求我，则在丹青之外矣。"（沈周《写生册》，台北故宫博物院藏）沈周主张绘画的"漫兴"特征，他说："写生之道，贵在意到情适，非拘拘于形似之间。"（沈周《题画》）"意到情适"是沈周绘画的基本思想，体现了文人画的创作特征。元代与明初的宫廷牡丹画虽然已出现了水墨写意技法，但是文学趣味并不明显。

图 2-2-3　沈周《玉楼牡丹图轴》

图 2-2-4　沈周《牡丹图》

三、沈周牡丹画的意义

沈周在元明以来的牡丹画领域起到了承前启后的作用。沈周牡丹画的意义主要有两个方面：

一是将宫廷牡丹"富贵"一系意蕴，变为表现文人精神仅有参照意义的文化符号，拓展了牡丹文化的畛域，这成为"吴派"牡丹画创作具有标志性的特征。自此，牡丹绘画文化具有两种类型：贵族文化与士人文化。

二是创立花鸟画文人写意表现范式，使牡丹画具备了表现上人文化有效的表现形态。工笔写实形态创立于唐代宫廷，充分发展于五代两宋宫廷画院。到元代与明初，延续"院体"传统，同时出现了水墨写意形态，但文人特征尚未形成，意义主要在于水墨技法的创新。这些与五代"徐熙野逸"体貌一起，为文人写意形态的创立积累了经验。到明代中期，历史的衍变、工商经济的发展，凸显主体性文化哲学的兴起，美学思想也历史性地进入了一个崭新的阶段，新的、有别于"院体"花鸟画的文人写意形态才得以创立，沈周肩负起了这一艺术历史的重任。"他将山水画中的文人趣味甚至技法引入到花鸟画的领域，开创性地发展了水墨写意法在花鸟画中的应用，改变了原来摹写自然的调子。同时，造型上注意突出物象特点，突出花鸟性格，将人的主观情绪与花鸟相融，在宋人院体之外，另立了一面文人意笔写生的旗帜。"① 文人写意形态的建立，超越骨线晕染技法是关键，而改变骨线晕染技法的关键是点线结合法的运用。点和线是古代绘画的基本语言，线先于点用于各类绘画之中。从唐代开始，山水画点与线逐渐结合，到元代皴、擦、渲、染、干、湿趋于丰富与成熟。但是，花鸟画继续用线勾勒轮廓、晕染颜色，点线结合只是偶尔一用。到明代中期，沈周总结了自徐熙、两宋以降水墨花鸟画的经验，采用点线结合方法，突破骨线勾勒的僵化状态，改变了"以形写形，以色貌色"的艺术观念，对应形成文人旨趣的造型、赋色与风格等，由此创立了花鸟画的文人写意形态。

第三节　唐寅与文徵明

一、唐寅

唐寅的牡丹画，大多数情况下，"富贵"一系意蕴不再是牡丹画的主要意蕴或者唯一意蕴，而是作为文化符号参与表现思想感情，如愤世嫉俗、怀才不遇的意绪等。形式上，墨色兼备；笔法或写意，或工细，用墨浓淡干湿随物而变。笔墨虽有匠气，文人趣味亦复显著。

（一）概况

唐寅（1470—1523），字伯虎、子畏，号六如居士、桃花庵主，又有鲁国唐

① 刘丽娜：《沈周"卧游"思想及对吴门画派的影响》，《荣宝斋》2013 年第 7 期，第 140—153 页。

生、逃禅仙史等别号，吴县（今江苏苏州）人。弘治十一年（1498），唐寅参加应天府乡试，以第一名的成绩成为举人。弘治十二年（1499年），唐寅进京参加会试，不幸被牵连进徐经科场舞弊案。次年被贬为浙藩小吏，以为耻辱，不久后夫妻失和，休妻。自此，唐寅便绝意仕途，以卖书画为生。正德九年（1514年）应宁王朱宸濠之邀远赴江西，因察觉宁王有不轨之心，遂佯狂。次年被放归，躲过一劫。嘉靖二年（1523年），唐寅病逝。临终前写了一首绝命诗，其云："生在阳间有散场，死归地府又何妨。阳间地府俱相似，只当漂流在异乡。"① 这"表露了他留恋人间而又愤恨厌世的复杂心情"②。

唐寅秉赋高才，自期亦是众望，定能轻易"蟾宫折桂"，却遭遇无妄之祸，终身与官场无缘，这大大改变了其思想、性情与性格。一首《桃花庵歌》可见一斑，其云：

　　　　桃花坞里桃花庵，桃花庵里桃花仙。桃花仙人种桃树，又摘桃花换酒钱。酒醒只在花前坐，酒醉还来花下眠。半醒半醉日复日，花落花开年复年。但愿老死花酒间，不愿鞠躬车马前。车尘马足富者趣，酒盏花枝贫者缘。若将富贵比贫者，一在平地一在天。若将贫贱比车马，他得驱驰我得闲。别人笑我忒风骚，我笑他人看不穿。不见五陵豪杰墓，无花无酒锄作田。③

此诗写于弘治十八年，距唐寅科场遭诬仅过六年。功名富贵皆成虚幻，胸中块垒郁勃之气使其成为狂人狷者。诗歌前八句叙述诗人于桃花庵中与花为邻、以酒为友的生活：种桃树，卖桃花，或醉或醒；花开花落，"日复日"，"年复年"，一副自由闲散、旷达洒落的狂者形象。次八句标明诗人人生志趣，拒绝一味为名为利所累的人生。其中既有临济义玄"无事即贵人"的自信，又有道家清静无为的自得，一副有所不为的"狷"者形象。世事无常，天道轮回，熙熙攘攘到头来却免不了一个"空"字，这是最后四句的意思。这些意味已然丰厚，又借助"花"和"酒"意象得以充实与深化。其一，诗中桃花既有基于《诗经·桃夭》的狂放不羁，又有陶渊明《桃花源记》遁世之义以及盛衰无常的禅意。其二，"酒"意象含有人生不遇的狂诞，又有泯毁誉、齐生死的道家境界，

①　盛文林：《绘画艺术欣赏》，辽宁大学出版社，2014，第40页。
②　张潜编《中外美术家的故事》，吉林人民出版社，2011，第160页。
③　（明）唐寅著，周道振、张月尊辑校《唐伯虎全集》卷一，中国美术学院出版社，2002，第24页。

既有忘却现实的醉态，又有世人皆醉我独醒的宣言等。

在吴门画家中，唐寅家无余财，主要靠鬻卖书画为生，尤其科场无妄之祸所受的屈辱，成为他一生的"痛点"。《题自画红拂妓卷》云："杨家红拂识英雄，着帽宵奔李卫公。莫道英雄今没有，谁人看在眼睛中。"① 以"红佛妓""着帽宵奔"等香艳故事反衬强烈的英雄失路之感。诚如文徵明《题唐六如画红拂妓二首其一》所言："六如居士春风笔，写得娥眉妙有神。展卷不禁双泪落，断肠原不为佳人。"② 他"每每借画而矢诗遂歌，以泻其抑塞不平"③。所以，他的绘画较文、沈等"吴派"画家更具个性色彩和抒情特征。

（二）雅俗兼备

雅俗兼备是吴中绘画的基本祈向，唐寅更具典型性。唐寅具有文人与平民乃至市民多种身份和生活，因此绘画形成了雅俗兼备的特征。

首先，唐寅堪称博学，祝允明说他："学务穷研造化，元蕴象数，寻究律历，求扬马玄虚、邵氏声音之理而赞订之，傍及风乌、壬遁、太乙，出入天人之间。"④ 徐祯卿说他："喜玩古书，多所博通。"⑤ 他的立身之本，依然是儒家思想。他思想上的傲视礼法、行为上的放荡不羁，很大成分上是对自身怀才不遇的一种发泄。钱谦益说他："外虽颓放，中实沉玄，人莫得而知也。"⑥ 唐寅在科场案后声名狼藉、衣食无着，但是他并没有完全失去积极入世的思想。在《与文徵明书》中，他还说"欲周济世间"，"为国家出死命，使功劳可以记录"。文如其人，创作主体的人文性格必然是形成其文艺作品文人特征的一个重要因素。同时，唐寅诗书绘画无所不能。他以诗歌，与祝允明、文徵明、徐祯卿并称"江南四才子"，著《六如居士集》等。工书法，源自赵孟頫一体，风格丰润灵活，俊逸秀拔，其代表作有《落花诗册》。

其次，唐寅是贩卖书画诗文的典型"商人"。唐寅出身商人家庭。科场舞弊

① （明）唐寅著，周道振、张月尊辑校《唐伯虎全集》卷三，中国美术学院出版社，2002，第 125 页。

② （明）文徵明著，周道振纂辑《文徵明集》补辑卷一四，上海古籍出版社 2014 年版，第 1122 页。

③ （明）唐寅著，周道振、张月尊辑校《唐伯虎全集》附录二，中国美术学院出版社，2002，第 547 页。

④ （明）唐寅著，周道振、张月尊辑校《唐伯虎全集》附录二，中国美术学院出版社，2002，第 539 页。

⑤ （明）唐寅著，周道振、张月尊辑校《唐伯虎全集》附录二，中国美术学院出版社，2002，第 540 页。

⑥ （明）钱谦益：《列朝诗集小传》，上海古籍出版社，1983，第 297 页。

案后，他耻为小吏，毅然归里，绝意仕进，以卖画为生。以士人固有的人生轨迹看，他是脱离庙堂的隐者。但隐居的场所不在山林，而在田园市井。他赞美"翠袖三千楼上下，黄金百万水西东"（《阊门即事》）的城市繁华，不掩饰对美色与金钱的欣羡。所以，在精神上唐寅与市民有相通之处。他说："书画诗文总不工，偶然生计寓其中。肯嫌斗粟囊钱少，也济先生一日穷。"（《风雨浃旬厨烟不继涤砚吮笔萧条若僧因题绝句八首奉寄孙思和其二》）书画诗文的商品化成为他经济的一个来源。唐寅绘画从题材到形式的"俗"化倾向，开拓了明清诗画接近世俗社会的道路。"从唐寅开始，部分地结束了传统文人画的高逸形象，开创出明清文人画心境表现的世俗化道路。"①

但是，需要说明的是，"吴派"绘画雅俗共赏的格局中，文雅士气居于主要位置，俗趣匠气被统摄其中。唐寅花鸟画也是如此。与沈周、文徵明不同的是，唐寅俗趣匠气不过明显了一些。而且取径传统的路径与体貌也有一些区别。徐沁《明画录》认为，花鸟"写生"有两派，一是徐熙、易元吉一派，一是黄筌、赵昌一派。前者重视"天真"，后者侧重"人巧"。"有明惟沈启南、陈复甫、孙雪居辈，涉笔点染，追踪徐、易。唐伯虎、陆叔平、周少谷以及张子羽、孙漫士最得意者，差与黄、赵乱真。"（《论画花鸟叙》）② 沈周、陈淳等人"追踪"徐熙、易元吉，而唐寅、陆治诸人与黄筌、赵昌为近。两者的主要差别在于"天真"与"人巧"的多寡，也即唐寅刻画、匠气多了一些，但其整体格调属于文雅士气一边。不少论者将唐寅排除在"吴派"之外，是不尽合适的。

（三）牡丹画

明代前期与中期的绘画，先后兴起了浙派、院派和吴派。唐寅牡丹画一如其花鸟画，学习沈周，兼取宋元文人画，同时又参入"院体"与"浙派"画法，因而形成"利""行"共存融通的特征。

唐寅经历坎坷，狂狷的性格，愤世嫉俗的意绪，牡丹画的个性化、情绪化程度，超过其他"吴派"画家。所以，牡丹"富贵"一系意蕴的符号性、母题性更为典型。以此而言，唐寅牡丹画在牡丹绘画史上具有特殊的意义，如徐渭、朱耷、石涛以及"扬州八怪"牡丹画之抒发强烈个性与贴近现实的感情，都可看出其影响。唐寅牡丹画有水墨与设色两种类型：

1. 水墨牡丹

唐寅花卉画不多，为历代藏家所珍视。这幅《墨牡丹》（图2-2-5）扇面

① 徐建融：《明清绘画研究十论》，复旦大学出版社，2004，第108页。

② （清）徐沁：《明画录》卷六，华东师范大学出版社，2009，第117页。

堪为"吴派"文人牡丹的典型之作。

图 2-2-5 （明）唐寅《墨牡丹》

首先，主题上，从图中作者自题诗可以看出。诗云："春风吹恨上红楼，日自黄昏水自流。谷雨清明都过了，牡丹相对共低头。"花期已过，落花有意，流水无情，两不相称，是加倍的春恨。人同花情，似乎流露出某种失落愁绪。依托素有"富贵"意味的牡丹来抒发文人感情，呈现雅俗兼备的特征。

其次，形式上，《墨牡丹》纯用水墨，发挥"墨分五彩"的功用，形象逼真，墨韵明净，格调秀逸。花冠耸簇垂披，富于变化；花叶偃仰向背而有韵致；落笔精准、工细，墨色深浅湿干，湛然中透出浑朴。书法清润秀朗，与牡丹花冠、枝叶浑朴中的清新因素互为引发。钤印明颜，朱墨相映，诸如此类，体现了避免某种因素趋于一端的文人清雅的特征。同时，用笔如叶脉等显得纤弱不振、且有工巧刻画的痕迹，有"工秀雅丽"的格调，与沈周"简洁厚润、沉稳含蓄"尚有一些距离①。王世贞评山水画说："行笔极秀润缜密，而有韵度，唯小弱耳。"②"小弱"，"正是文人画的'书卷气'和画工画的'匠气'相掺和的结果"③。有匠气，是俗的，与士人淡雅和平的特征两相融通，于是呈现了雅俗兼具的特征。

需要说明的是，唐寅诗画同体，与沈周一样，共同表现作品主题。这与后来不少牡丹画家不同，如在"扬州八怪"与"海派"牡丹画中，题诗主旨与笔墨意味经常出现不一致的情况。

同时，唐寅还有一些画作也属于寄托思想与感情的作品，如《牡丹》（图

① 黄文祥《审美取向的错位与选择——唐寅山水与花鸟作品形态及审美分析》，《华南师范大学学报（社会科学版）》2014 年第 1 期，第 152—156、160 页。
② （明）唐寅著，应守岩点校《六如居士集》，西泠印社出版社，2012，第 274 页。
③ 徐建融：《明清绘画研究十论》，复旦大学出版社，2004，第 110 页。

2-2-6），花朵先用粗笔随意圈出，然后深墨点出花蕊，枝条、叶脉用笔洗练劲健，枝叶主要以淡墨染出，兼用浓墨晕染。笔墨形式，富于气势。以此写意性极强的笔墨描绘素有"富贵"意趣的牡丹，其中"富贵"意味被淡化或者消解，呈现与之反向的意蕴。同样，所题诗歌也表现了对牡丹"富贵"意蕴的否定。其云："谷雨豪家赏丽春，塞街车马涨天尘。金钗锦袖知多少，都是看花烂醉人。"前三句是唐人观赏牡丹如痴如狂情景的再现，但是最后一句则给出反向评价。唐寅还有一些水墨牡丹作品，情况大致如此，不再详论。

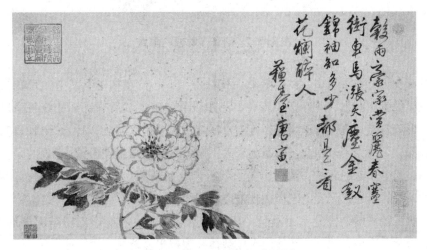

图 2-2-6　（明）唐寅《牡丹》

2. 设色牡丹

唐寅牡丹画，虽有"院体"刻画的匠气，但整体上属于沈周一系，文人色彩明显。《牡丹》（图2-2-7）扇面属于水墨淡彩牡丹作品。形式上，主要采用水墨，花叶与花冠又略施青绿或藤黄，与墨色交融，在似有非有之间；或用勾染或用没骨，造型在似与不似之间。其中花叶尤见功夫，向背、俯仰与用墨浓淡适宜，将"墨分五彩"的功用发挥到较为充分的程度，加之风中挣乱的姿态，呈现苍劲奇峭的风格。这种风格与自题诗中的愤懑意绪相互映衬与引发，诗画结合共同表现主题。诗云："倚槛娇无力，临风香自生。旧时姚魏种，高压洛阳城。"前两句咏牡丹，娇艳倚槛，临风香溢，似有名花美人两相映的光景，近于"院体"形象。后两句写姚黄与魏紫一类名贵之花，曾是"甲天下"的洛阳牡丹中的翘楚，联系唐寅也曾是冠盖人文渊薮的江南的南京解元，所以诗意画旨不在表现"富贵"一系意蕴，而在于抒发怀才不遇的愤懑情绪。

《牡丹仕女图轴》（图2-2-8）属于仕女画中配以牡丹题材的作品。图中绘

图 2-2-7　唐寅《牡丹》扇面

一簪花女子，右手执扇，左手擎举一枝牡丹，一副怜花神情。其中牡丹花朵用两色以没骨法画出，花叶敷染青色，亦用没骨之法，然后用纤细的线条写出叶脉，形象自然逼真，富于生意。画上自题诗使寓意得以明确，其云："牡丹庭院又春深，一寸光阴万两金。拂曙起来人不解，只缘难放惜花心。"表现的是美人迟暮、人生不遇的意绪，消解了美人牡丹的富丽情调。这样牡丹就成为青春韶华的象征，以佳人名花为载体表现惜春等意绪。

唐寅牡丹画，无论水墨淡色，还是纯用水墨，也不论形象还是笔墨形式，都成为承载思想、感情与意趣的有效载体，表现出显著文人画特征。

二、文徵明

文徵明亦有少量牡丹画，主题上，表现为文人坚贞之志等；形式上，造型形似逼真，富有生意，笔法率意，染色清澹，呈现清雅艳丽的风格。

文徵明（1470 年—1559 年），原名壁，字徵明、徵仲，号衡山居士。长洲（今江苏苏州）人。九次参加乡试，皆报罢。嘉靖二年，由原江苏巡抚，时任工部尚书李充嗣推荐，以岁贡授翰林待诏。但是，这并非其平生所愿，所以身在京城"而心存泉石。感时触物，每有归与之兴"（王廷《文翰林甫田诗叙》）[1]期间，又为词臣姚涞、杨维聪等人以"画匠"[2] 讥讽，因有"远志出山成小草，神鱼失水困沙虫"（《感怀》）之叹，于是"连岁乞归"[3]。终于在嘉靖五年，辞官归里。

① （明）文徵明，周道振纂辑《文徵明集》附录一，上海古籍出版社，2014，第 1715 页。
② （明）何良俊：《四友斋丛说》，中华书局，1959，第 125 页。
③ （清）张廷玉等《明史》卷二八七，第 24 册，中华书局，1974，第 7362 页。

　　与其他吴中隐士相比，文徵明的思想，是儒家成分最多的一位。沈德潜《文待诏祠记》称其一生"不外'德艺'两言"①。《明史》称其"为人和而介"②。言其性格和思想，有"和"的一面，又有"介"的一面。

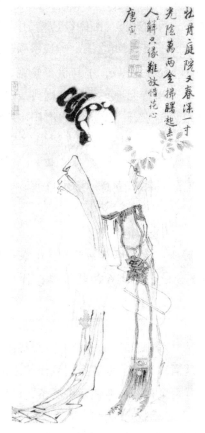

图 2-2-8　（明）唐寅《牡丹仕女图轴》

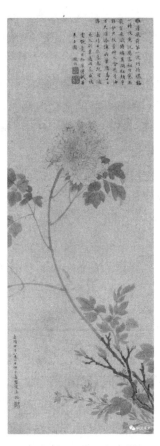

图 2-2-9　（明）文徵明

　　文徵明诗文书画皆善，有"四绝"之誉。绘画与沈周共创"吴派"，山水、人物、花卉、兰竹等无一不工。花卉画学习沈周而自有面目，被归为"妙品"（王稚登《吴郡丹青志》）③。所谓"妙品"即在形象自然逼真、生色真香与生动有态的基础上，笔精墨妙，技近乎道，呈现物形、技法与物性融通、自然的状态④。

①　周道振，张月尊：《文徵明年谱》，百家出版社，1998，第763页。
②　（清）张廷玉等《明史》卷二八七，第24册，中华书局，1974，第7362页。
③　潘运告编著《明代画论》，湖南美术出版社，2002，第156页。
④　潘运告主编，云告译注《宋人画评》，湖南美术出版社，1999，第120页。

文徵明这幅牡丹画（图 2-2-9），大体上呈现这种特点：形式上，牡丹花枝由右下向左上斜伸，占据画面大部分空间。挺挣风中，清丽柔韧，有劲竹气象，可谓物形物态，展现眼前。笔墨上也称"笔精墨妙"。花冠外围花瓣由粗笔率意勾勒，内侧瓣蕊则簇点轮廓，然后轻染黄色、胭脂色，如烟似云，介于似有非有之间。叶片有没骨效果，筋脉粗细不一，粗则劲健，细则纤巧精匀。设色上，疏澹清雅。"富贵的牡丹，在他笔下却着意表现其坚贞之志，遒逸婉秀，略见奇崛，笔生墨劲，亦出尘绝俗。"[1] 牡丹于谷雨前后开放，不与桃杏争艳，象征独立自守、傲然不群的文化内涵。宋代高承《事物纪原》记录一则典故，武则天欲游后苑，诏令百花即时开放，惟独牡丹迟迟未开，遂被贬往洛阳。所以牡丹"不特芳姿艳质，足压群葩，而劲骨刚心，尤高出万卉，安得以富贵一语概之"[2]。牡丹不仅象征"富贵"，还是"劲骨刚心"、威武不屈等文化意蕴的载体。文徵明这幅牡丹图，即以牡丹清高自守的品节立意。图中自题诗也与形式意味一致，其云：

雅澹风前第一流，巧将秾艳一时收。鱼沉雁落初匀黛，雨散云飞欲隋楼。莫问红颜争解妒，只教芳草亦含愁。清油百尺须添障，竹叶应为十日浮。

牡丹是富贵之花，光彩夺目，故前人大都采用工笔重彩之法来描绘。但是文徵明与此不同，虽也用勾染之法，但是笔法率意，以清澹之色代替浓艳之色。虽然离真色生香尚有一段距离，但是富有生意神韵，能使鱼沉雁落，红颜含妒、芳草衔愁，且须以清油帐幕围护，竹叶为之遮抚；又因秉赋挺拔的神态气质，所以又具有劲竹一般的雅澹与清劲。所以作品格调在清雅与艳丽之间。文徵明牡丹画，大致如此。

第四节　陈淳

陈淳创作了不少牡丹画，内容大致是将富贵功名视作一种美好念想，留于笔墨、精神之中；花开花落、世事无常；不慕繁华，不萦于世事俗情，淡泊名

[1]　闻玉智：《中国历代牡丹百家》，黑龙江美术出版社，2001，第 37 页。
[2]　陈传席：《陈传席文集》，中国青年出版社，2017，第 86 页。

利，志趣清高。形式上，勾染、没骨、水墨兼用，处于小写意向大写意的过渡形态。构图清简，形象洗练，笔法清脱放逸，设色清雅，或以水墨来展示缤纷色彩等。总之，呈现精匀疏澹，雅丽而纵逸的特征。

一、概况

陈淳（1483 年—1544 年），字道复，又字复甫，号白阳，又号白阳山人。长洲（今江苏苏州）人。祖父陈璚，官至南京左副都御史，家中书画收藏颇丰，擅长诗文，与沈周、王鏊、吴宽、史鉴等人过从甚密。陈淳绘画的一个重要渊源是沈周。父亲陈玥与文徵明为挚友，陈淳因此又得以师事文氏，"涵揉磨琢，器业日进。凡经学、古文、词章、书法、篆籀、画诗咸臻其妙，称入室弟子"（《白阳先生墓志铭》）①。陈淳一生布衣，过着闲散的生活。早年补邑庠生。三十三岁时，父亲陈钥去世，受到很大打击，性情因此大变，尚玄学，常以诗、酒、画为乐，对家中事务也毫不关心。大约三十六岁时，援例"贡监"入国子监修业，业成，被大学士杨廷等人赏识，"欲荐留秘阁"，但主动放弃机会，长揖辞归②。回到苏州后，在城外灵岩山旁筑建"五湖田舍"，植茂林修竹，"独坐五湖田舍之碧云深处"（陈白阳花卉卷款署）③ 隐居作画，过的是远离世俗尘事、高遁清隐的闲散生活。

陈淳擅长花卉画，取径多途，初学元人精工之法，后又学米芾、米友仁与高克恭等写意之法。在"吴派"中，陈淳花鸟画先后取径文徵明与沈周，工整细秀，格调婉润，如文徵明；折枝、长卷与一画一题的格式，简洁的造型，采用水墨淡色等技法，与沈周呈现一脉相承的关系。在此基础上"兼取设色没骨、钩花点叶诸法，又融入大草笔法，遂形成纵放简逸的本色面貌，并逐渐由小写意向大写意过渡"④。

二、牡丹画

陈淳牡丹画主要有水墨设色与纯用水墨两种类型：

（一）水墨设色画

水墨设色画是陈淳牡丹写意画的一个重要类型，主要作品有藏于南京博物

① （明）陈淳著，盛兴军等点校《陈白阳集》，电子科技大学出版社，2016，第 334 页。
② （明）陈淳著，盛兴军等点校《陈白阳集》，电子科技大学出版社，2016，第 334 页。
③ 中国书画全书编纂委员会编《中国书画全书》第 9 册，上海书画出版社，1994，第 1091 页。
④ 单国强：《明代绘画史》，人民美术出版社，2000，第 149 页。

院的《洛阳春色图》，台北故宫博物院的《牡丹》轴（1544）。

图 2-2-10 （明）陈淳《洛阳春色图》

（明）陈淳《洛阳春色图》（局部）

《洛阳春色图》（图 2-2-10）作于嘉靖己亥年，即嘉靖十八年，作者时年五十七岁，是晚年作品。该图依托牡丹"富贵"一系意蕴表现暮年之叹。陈淳自跋诗云：

> ……高堂列筵散罗绮，朱帘掩映春无比。歌声贯耳酒如渑，醉向花前睡花里。生人行乐须及时，光阴有限无淹期。花开花谢寻常事，宁使花神笑侬醉。

基于牡丹"名花嫣然""深红浅白"的神采，联想到"高堂列筵"，声乐贯耳，宾客骈阗。然而，世事无常，于是心生"行乐须及时"的洒脱豪迈意绪。

画中数株盛开的牡丹，花头采用没骨写意法以浅色画出，然后点染以胭脂颜色；叶子以浅淡的花青色直接晕染而成，再用墨笔写出叶脉。湖石用浓墨勾勒轮廓，然后皴染。尤其值得关注的是，以草书入画。花枝顿挫延展，隐现断

续于花叶之间，有龙蛇飞舞之态；叶柄、叶脉，线条洗练劲健，自然率意；倚石衬花、满目的叶片，翼然有飘举之势，正所谓"洒脱无羁写牡丹，散笔飘逸写湖石，全卷壮豪跌宕，花青叶、胭脂红、淡墨石，焦墨点组合的潇洒率意……牡丹湖石笔意傲然，'逸意'敢于直面牡丹富贵的世俗题材，'超然'敢用信笔率直的饱满色彩"①。

另外，陈淳《牡丹》（图2-2-11）也是设色牡丹。此图作于嘉靖二十三年（1544年），也是其晚年之作。图中，花叶衬托下一正一侧的两朵牡丹采用设色、没骨之法。花冠先以浅红晕底，再用胭脂色点染。叶子先用花青色晕染成形，叶脉浅轻写出。加之画面上端纵逸的草书，使得整幅作品活泼而不失文静，写真而称清逸。

要之，《洛阳春色图》等一类作品，没骨、勾染，设色、水墨等兼用，墨色相映，笔意与形象互依，疏爽秀润，纵逸豪迈而清新艳丽。

（二）水墨画

陈淳水墨牡丹画，纯用水墨，以干湿浓淡的墨色描绘牡丹花的缤纷色彩，加之洗练的形象、放逸的笔法，形成水墨大写意新风，将文人水墨牡丹画发展到一个新的阶段。陈淳花卉画被评为逸品，可谓众口一词。如王稚登《吴郡丹青志》

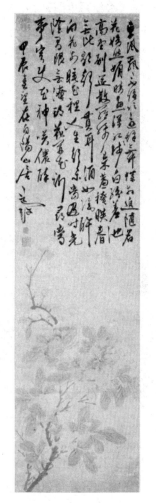

图2-2-11　（明）陈淳
《牡丹》（1544年）

将陈淳花卉画列入"逸品"②。在文人画中，逸品属于最高品格。上文所论设色作品亦属"逸品"，但尚不典型。典型的"逸品"，即"拙规矩于方圆，鄙精研于彩绘，笔简形具，得之自然，莫可楷模，出于意表"（黄休复《益州名画录》）③。不拘于规矩而写意，以水墨替代颜色，笔简形备，率意自然，出于意表。这恰是陈淳水墨牡丹的主要特征。陈淳有数量众多的墨色牡丹，如《墨牡

① 孔六庆：《中国花鸟画史》，江西美术出版社，2017，第363—364页。
② 潘运告编著《明代画论》，湖南美术出版社，2002，第156页。
③ 潘运告主编，云告译注《宋人画评》，湖南美术出版社，1999，第120页。

丹图》《水墨写生图》《花卉图》（牡丹段）、《水墨花卉图》（牡丹段）（台北故宫博物院藏）与《牡丹花卉图》（故宫博物院藏）等。

试以《花卉图》（局部）（天津博物馆藏），《水墨写生图》与《牡丹花卉图》等为例予以论述：

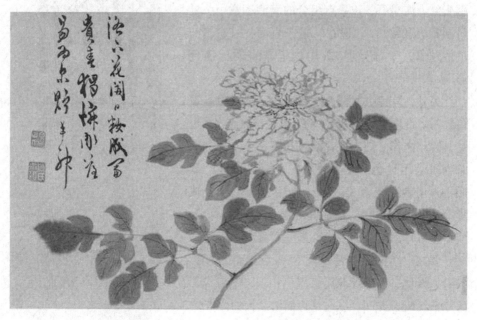

图 2-2-12　（明）陈淳《花卉图》（局部）

《花卉图》创作于嘉靖十九年（1540 年），也是陈淳晚年的作品。就整卷《花卉图》而言，超越时空序列，以墨笔将牡丹、荷花、辛夷、萱草、秋葵、水仙、芙蓉、山茶等不同季节的八种折枝花卉绘于长卷，在题材选择上表现出一种"尽'兴'的逸趣"①。这样，《花卉图》（局部）（图 2-2-12）就有了"逸趣"的背景，具体而言：

首先，题材寓意。陈淳自题诗云："洛下花开日，妆成富贵春。独怜凋落易，为尔贮丰神。"牡丹花开，雍容华贵，然而零落也在转瞬之间。无奈之下，借助笔墨以永葆盛貌丰神。立意不是纯粹的"富贵"一系意蕴，而主要立足花开花落的无常，而花开花落又是无从更易的命运与现实。唯一可为的是在艺术中、在精神里留住花开盛时。这对于"济世终无术，谋生也欠缘"（陈淳《春

————————
① 单国强：《明代绘画史》，人民美术出版社，2000，第149页。

日遣怀》)① 的陈淳来说，也是一种面对"骨感"现实的精神慰藉，尤其符合画家的生活与志趣。

富贵功名是士人所追求的，陈淳也是一样。但父亲的去世给他带来了极大的震撼。世事无常的想法逐渐成为他看待生活的一个重要视角。富贵功名更是过眼云烟，所以"独怜凋落易"，主动放弃任职秘阁的机会，离开京城，回到家乡。将富贵功名作为一种美好的念想留在精神之中，留在笔墨之间。这是陈淳生活道路的选择，也是其淡泊志趣的反映。这种人生态度与艺术志趣一如沈周。在陈淳的写意花卉中，牡丹主要是作为一种文化符号，服务于主观感情与思想的有效表达。

其次，形式风格。陈淳写意花卉，是在沈周水墨写意的基础上，融入草书笔法，形成了纵放简逸的特征。陈淳题诗说，要将花开之日的青春牡丹的"丰神""贮"存于绘画之中，从中大致可见牡丹的形象特征，即生意与丰神兼具。图中折枝牡丹的花冠与主枝连贯呈现婉曲劲健的"S"造型，与其他两柄枝杈，欹侧俯仰，一派风中历乱、气势沛然的景象。花瓣用粗笔勾画轮廓、花蕊点乩而成；叶子先没骨晕染，再画出或细或粗、洗练劲健的叶脉，如若再进行一番随物敷色的工夫，几乎呈现一幅生色真香的写生图了。诚如所言："尤妙写生，一花半叶，淡墨欹豪而疏斜历乱，偏其反而咄咄逼真，倾动群类。"（王稚登《吴郡丹青志》)② 这种情况，既异于工笔重彩形态的生色真香，侧重形似，也不同于其后徐渭脱落生色一类的形简意足神完的大写意风调。陈淳这种水墨花卉作品不在少数。例如《墨牡丹图》（图2-2-13），主要画石前三株枝叶疏密有致的牡丹花。花冠直接用笔勾勒而成，花蕊碎点而成；枝叶皆以没骨法写出，然后细写叶脉；湖石则采用勾晕点簇等法。无论形态还是笔意皆表现为写中带工、纵放简逸的特征。

如果这些作品基本属于写意范畴的话，那么陈淳《牡丹花卉图》（故宫博物院藏）（图2-2-14）则主要呈现出大写意体貌。无论花朵还是枝叶，也无论勾勒还是晕染，皆有涂抹、泼墨的效果。折枝牡丹花已盛开，以淡墨粗笔逸笔勾画，枝叶则用深浅不一的墨色以没骨法，既写又涂，一派春风中摇曳、挣动的姿态。略色减形，气势浑朴，劲健纵逸。画家自题之诗也在草书与诗意两个方面强化这种写意的程度。所写草书，助力纵放简逸的画风；诗曰："春是花时节，红紫各自赋。勿言薄脂粉，适足表贞素。"花开时节，万紫千红各自呈现，

① （明）陈淳著，盛兴军等点校《陈白阳集》，电子科技大学出版社，2016，第60页。
② 潘运诰编著《明代画论》，湖南美术出版社，2002，第165页。

但是画家却不愿工笔重彩画出，只想"破一滴墨水，作种种妖妍。改旦暮之观，备四时之气"（李日华）①。表现了不慕繁华，清雅高洁的志趣。

再如《水墨写生图》也近于大写意牡丹。此图是陈淳56岁时的作品。用水墨画牡丹、兰竹、栀子、荷花、水仙、与山茶八种折枝花卉。此画构图高低参差不齐、俯仰揖让有致；用笔清新灵便，花卉点叶浓淡相间，叶脉自然流转而率性，整幅图画呈现一种清新超逸的格调。其中《水墨写生图》（牡丹段）（图2-2-15），墨色牡丹在造型、笔墨及其意趣等方面都体现了陈淳绘画的基本特征。形象上，取折枝花卉，花叶呈现风中疏斜历乱的情态，枝条、叶柄与叶脉用笔洗练、劲健而富变化；笔墨上，花朵用或淡或浓的墨色，碎笔晕染、点甴而成，繁复而分明；叶片随意晕染，浓淡相宜；加之钤印，朱墨相映，篆意墨趣，清雅宜人。要之，整幅图画呈现了清新纵逸的风格特征。

另外，陈淳60岁（1542年）所作《水墨花卉图》（台北故宫博物院藏），也是折枝手卷的格式，画有牡丹、绣球、兰草、菊花、百合、水仙、梅花，一图一题。陈淳自跋说："不过胡乱涂抹，消磨岁月而已，观者幸勿多诮。"② 此手卷"胡乱涂抹"而成，淡墨，简形，用笔自然率意，属于大写意格调。

这种形式纵逸意味与画家个人思想趣味取得了一致。陈淳自中年以后，思想发生了转变，淡泊名利，不再萦于世事俗情，且艺术臻于炉火纯青的境地，所以绘画风格日趋纵逸。这种特征的形成与其明确的绘画观念与审美志趣密切关联。陈淳晚年自跋其《漫兴花卉》册（台北故宫博物院藏）说："数年来所作，皆游戏水墨，不复以设色为事，间有作者，从人强，非余意也。"③ 陈淳绘画创作的主要动机在于"游戏水墨"。至于设色拟物，只是偶尔为之，也还是从人愿求，并非自愿。

陈淳与徐渭齐名，有"青藤，白阳"之目。他的牡丹画对后世有很大影响。朱耷、石涛与扬州八怪都受到了他的影响。近代如蒲华、吴昌硕等，对陈淳也都有极高的评价。

① 张震编《故宫书画馆》第3编，紫禁城出版社，2009，第84页。
② 单国强：《明代绘画史》，人民美术出版社，2000，第148页。
③ 单国强：《明代绘画史》，人民美术出版社，2000，第148页。

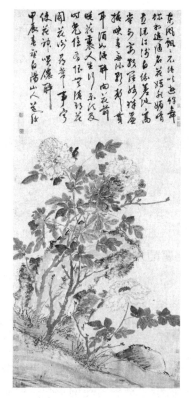
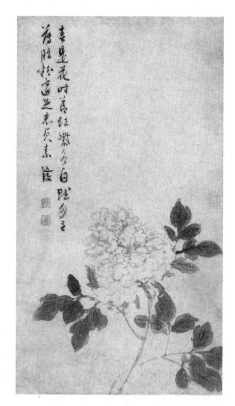

图2-2-13　（明）陈淳《墨牡丹图》　图2-2-14　（明）陈淳《牡丹花卉图》

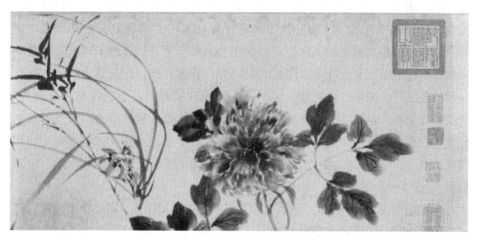

图2-2-15　（明）陈淳《水墨写生图》（牡丹段）

第五节　陆治、鲁治与周之冕

一、陆治

陆治是"吴派"中创作牡丹画较多的画家。主题大多是雅洁清高、凌然志节等。形式上，兼取徐熙、黄筌两派，形象逼真生动，设色古雅，用笔沉着，清雅脱俗。

陆治（1496—1576），字叔平，号包山，吴县（今江苏苏州）人。为人偶悦风流，以孝义著称。晚年生活贫困，隐居于苏州西郊的支硎山，以种菊自赏，清高自守。诗文书画皆善，为文徵明、祝允明的入门弟子。花鸟画取径徐熙、黄筌，形神兼备，气韵生动、自然天成，用笔沉着，设色古雅。陆治牡丹画主要有《牡丹图轴》《绿牡丹图》与《牡丹绣球图》。

陆治与"吴派"前辈一样，《牡丹图轴》（图2-2-16）亦未将牡丹"富贵"一系意蕴作为主题，而是将主题引向别处。自题诗云："步得齐开碧草茸，金尊翠釜紫驼峰。休将美色夸姚魏，戚里名园未易逢。"将碧叶掩映、一起绽放的紫金两色牡丹比作"金尊翠釜紫驼峰"。虽属描绘"富贵"花的形色，但是尾联却声称不要将此"美色"夸作牡丹极品"姚魏"，因为它们在富贵名园是不易见到的。陆治是一位隐者，自然、自在是其人生志趣的应有之义。此处牡丹只为生色真香的"自然"之物，并非设定牡丹为某种文化意象，尤其不是"富贵"意象。所以此画主题实际上是在表明画家雅洁清高的志趣。形式上，意趣风格在某些层面上契合诗意。此画工写结合，含蓄典雅，而又放逸跌宕，又有一种朴茂之气。图中，绘两枝折枝牡丹，紫色在前在上，金色略被枝叶遮掩。花朵硕大饱满，花瓣层层叠起，紫色花朵以墨紫晕染，稍事皴点，再以墨黄之色簇点花蕊；金色花朵以墨金之色晕染而成，较多率意。枝叶以淡绿晕染，用深绿以细笔勾绘叶脉。要之，形色逼真而生动，用笔沉着，设色古雅，清新脱俗。

再如陆治《绿牡丹图》（图2-2-17）亦属于此类作品，可称陆治晚年牡丹画的代表之作。陆治晚年隐居支硎山，生活贫困而志节凌然。他在一幅玉兰图题诗中说："不随红紫逞鲜秾，偏留一种庄家相。"这幅作品同样借助牡丹与山石的形象表现了凌然志节，突破了宫廷绘画牡丹与山石搭配象征富贵寿考的常见寓意。图中基本形象是牡丹蜷曲于山石围裹之中。牡丹是一种坚韧不拔的形

象，花朵与枝干基本取"S"态势，蜷曲而劲健。图中山石怪模怪样，多有坚硬的锐角，全无吉祥气息。因怪石压迫，牡丹枝干只能横向生长，但是花冠依然向上倔强绽放，枝叶也呈现垂而又举之势。技法上，主要表现山石的尖锐坚硬与牡丹的生机勃勃。山石采用勾勒晕染皴点之法，浓淡互映，湿气淋漓，尤其坚硬锐角涂以重墨，有泼墨意味。花叶以蓝青色直接晕染，花朵再以黄色破之，花瓣艳丽、繁复而层次分明，自然生动；干枝、叶柄与叶脉，行笔洗练劲健，灵动而饶有生气。陆治题款云：

> 新栽鲁缟窃青蓝，幻出宫妆别样看。影带纤枝香莫辨，光分猗竹暎俱寒。若从帝子当华宴，好向秦楼并倚栏。纵有龟年能协律，谁将清调曲中弹。创见绿牡丹，要友人同赋作此。

题诗也从图中冷色牡丹着眼，表现出与绮艳牡丹不同的孤高芳洁的情调。用鲁缟青蓝写出"别样""宫妆"牡丹，连带枝条呈缃色的牡丹花，不闻绮艳香气，又有千竿万枝之竹，映照清寒的碧色，并且堪陪仙子①出入华宴，秦楼一并倚栏。这样的牡丹，纵有如李龟年一类音乐家也不能弹出其清雅高洁的风调来。要之，无论造型、技法，还是题诗内涵，都反映了陆治牡丹画追求孤高芳洁的情调，具有明显的诗意。

另外，陆治《花卉图册》（图2-2-18）画六种花卉：海棠、芙蓉、碧桃、水仙、牡丹、绣球。其中"牡丹绣球"可见陆治牡丹画工写结合的特征。牡丹花朵与枝叶皆采用没骨画法，花朵有粉色破胭脂的效果，且有簇点痕迹；叶片以色彩直接点出，有浓淡枯润的变化，又以深色勾出叶脉。花枝用笔顿折有致，似见飞白痕迹。总体看来，造型逼真准确，用笔设色又可称洒脱，有逸笔意味，"放"的程度在沈周与陈淳之间，其文人特征也是比较明显的。

① 陆治题诗之前三首题诗中皆将绿牡丹视作仙子，如有句"仙人萼绿华"（王世贞）、"仙姿降碧落"（王世懋）与"萼降凡疑仙"（黄孟）。

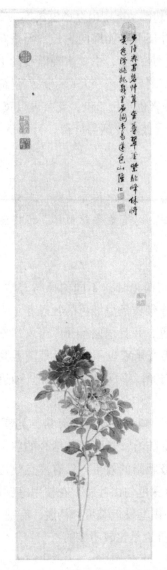 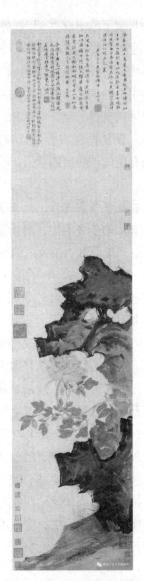

图 2-2-16 （明）陆治《牡丹图轴》　图 2-2-17 （明）陆治《绿牡丹图》

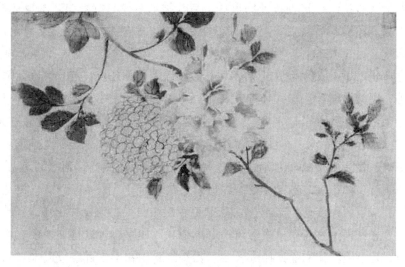

图 2-2-18　　（明）陆治《花卉图册》（牡丹部分）

二、鲁治

鲁治牡丹画，主题上主要是潇洒脱俗、清新淡雅的趣味；形式上，形象富于生意、韵味；用笔上，工细纤秀，法度严谨；设色上，色彩明艳，浓淡相宜等。

鲁治，字子化，号岐云，吴郡（江苏苏州）人。生活年代略晚于文徵明，与陆治、钱穀大致同时①。擅长花卉、翎毛，设色妍丽，精巧而见风韵，得宋人之法。传世作品为嘉靖三十五年的《百花图》与《花卉图》。

《百花图》（广东省博物馆藏）属于工笔设色花卉。以节气为序，依次画桃花、牡丹、水仙、梅花等三十余种花卉。并枝叠叶，花类连绵，百花怒放。掩映交错，旁逸斜出，如收尾一段梅花为倒垂枝，水仙、山茶斜向取势。既符合花卉的自然形态，又形成跌宕起伏的节奏，令人赏心悦目。形式上，用笔工细纤秀，法度严谨；形象生动，色彩明艳、浓淡相宜，富有装饰性。朱谋垔《画史会要》称其："著色花鸟最饶风韵，由其落笔脱尘，故或写或画，各有天趣。"（《百花图》局部，图 2-2-19）②牡丹花瓣工笔勾勒，繁复分明，敷色清艳、天然；花叶勾勒写脉，飘举灵动。要之，潇洒脱俗，清新淡雅，饶有风韵。

① "后来吴中又有鲁治、陆治、钱穀，治善花卉、翎毛，穀精山水松石，小景更得神趣。"参见何乔远：《名山藏》卷九十六《高记》，明崇祯刻本。

② 潘运诰编著《明代画论》，湖南美术出版社，2002，第 412 页。

　　鲁治《白花图》这种特征的形成，与其学画路径与特有的艺术旨趣相关。鲁治《百花图》卷后跋文云："余于绘事无所师，静观物化自得之。尚论古人，深惭入室，况卉木之生，各臻其妙，枝叶蓓蕾，极其几微，毫发少殊，桃李莫辨，尤造化之巧于成物者也。"鲁治关于绘画强调以下几点：首先，重视师事造化，静心观察，细致入微，体味花卉生意妙趣，臻于物我两化的境地；其次，学习绘画传统，虽谦称未得入室，但从作品构图、造型，用笔、设色等方面看，"行家"功力堪称一流。而且，清新淡雅、潇洒脱俗又深得"吴派"遗韵。

　　另外，鲁治还有藏在北京故宫博物院的《花卉图》卷，与《百花图》一样，也画有多种花卉，起自兰花、红梅、梨花、牡丹、海棠等，讫止梅花、水仙等，共二十四种花卉，属于小写意，"赋色略微浅淡，为没骨花卉，有晕染的痕迹"①。《花卉图》卷尾以篆书题"群英杂咏"四字，再以行书抄录二十四种花卉诗，皆七绝。其中题咏牡丹云："粉香红腻雨初干，百宝妆成十二阑。谁向东风吹玉笛，至今春色满长安。"② 诗中虽出现"百宝""十二阑""长安"与"玉笛"等暗示牡丹"富贵"的意象，但是着雨的"粉香红腻""东风"与"春色"等，又给人以春意无边、天趣盎然的畅想，近于《百花图》的风调。

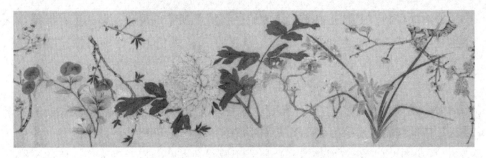

图 2-2-19　鲁治《百花图》（局部）

三、周之冕

　　周之冕也是重要的牡丹画家。主题上也与"吴派"一样主要表现文人志趣，如赞赏牡丹不屑于附趋时尚与清高自守等。形式上，造型生动，富于韵味。周之冕在借鉴前人基础上，创立"勾花点叶法"，笔法兼工带写，融勾染、没骨之法于一体。

① 朱万章：《鲁治的〈百花图〉卷研究》，《艺术探索》2021年第4期，第6—14页。
② 故宫博物院编《明代花鸟画珍赏》，故宫出版社，2013，第145页。

周之冕（1521—?）字服卿，号少谷，长洲（今江苏苏州）人。活跃于万历年间。善古隶，专擅花鸟。注意观察体会禽鸟的形貌习性与饮啄、飞翔、栖止等种种动态生意。善用勾勒法画花，以水墨点染叶子，画法兼工带写，人称"勾花点叶法"。周之冕绘画渊源在明代主要是"吴派"。"勾花点叶法"从沈周花鸟发展而来，又兼采陈道复、陆治二家之长，如言："有明以来写花草者，无如吴郡，而吴郡自沈周之后，无如陈道复、陆叔平，然道复妙而不真，叔平真而不妙，周之冕似能兼之。"① 周之冕牡丹画主要有水墨《百花图卷》（牡丹段）、《仿陈道复花卉卷》（牡丹段）与设色《牡丹玉兰图》等。

《百花图卷》（北京故宫博物院藏）汇集四季折枝花卉三十余种于一体，诗画结合，形式学习陈淳，主题也主要表现文人意趣。其中"牡丹段"（图2-2-20）可见其牡丹画的基本体貌。主题于自题诗可见，其云：

迎夏饯春岂无意，不同桃李斗繁华。一般潇洒出尘意，惭愧人称富贵花。

牡丹花开虽在"迎夏饯春"之际，但是并非于春无意，依然春意盎然。只是清高自持，不与桃李争艳，"潇洒出尘"有愧富贵之名了，所以诗歌立意在于文人清逸之趣。形式上，《百花图卷》属于写意花卉，周之冕"写意花鸟最有神韵"（朱谋垔《画史会要》）②。牡丹花瓣，以稍粗的线条勾勒而出，稍事晕染，以浓墨簇点花蕊，有白描特征；叶片作没骨写意，以水墨点染；枝叶反向转折，花瓣层叠。笔法简洁劲健、兼工带写，墨色温雅清润；造型生动而有韵味。要之，呈现了文人淡泊自守的旨趣。

另如周之冕《仿陈道复花卉卷·玉兰牡丹》（天津博物馆藏）（图2-2-21）主题意蕴与形式风格大体相近。所不同的是，白描勾勒花瓣的线条较为粗淡，行笔挥洒率意，时见笔迹断续的片片"飞白"，朴茂浑厚，富于气势，加之穿插其间的转折劲健如草一般的兰叶，更助其势，甚至有纵逸不羁的意味。

① 劳继雄：《劳继雄书画鉴定丛稿》，上海辞书出版社，2013，第283页。
② 潘运告编著《明代画论》，湖南美术出版社，2002，第413页。

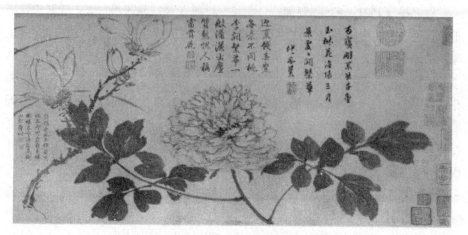

图 2-2-20　周之冕《百花图卷》(局部)

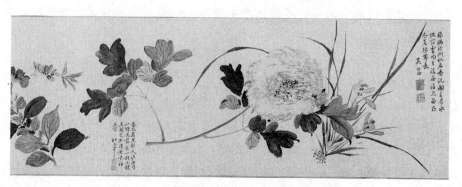

图 2-2-21　周之冕《仿陈道复花卉卷》(局部)

第三章　徐渭等牡丹画

第一节　徐渭

徐渭牡丹画，主题上继承"吴派"抒情写意传统，主要表现愤世嫉俗与叛逆精神等内容。形式上，在沈周、陈淳的基础上，开创文人水墨大写意的新境界。造型不求形色准确逼真而求气韵生动；用笔简逸劲健，挥洒自如，势如疾风骤雨；好用泼墨、湿墨与点墨，有痛快淋漓的效果。

一、生平经历

徐渭（1521—1593），字文清、文长，号天池渔隐、天池道人、天池生、青藤道人、青藤老人、白鹇山人、田水月等。山阴（今浙江绍兴）人。徐渭出身官宦之家，庶出，父亲早卒，由嫡母抚养成人。徐渭二十岁成为秀才，嗣后八次应试，皆名落孙山。后入胡宗宪幕府。胡宗宪嘉靖三十五年擢升浙江总督，总制南方军务。召徐渭、文徵明、茅坤等为幕僚，以俞大猷、戚继光等将军，抗击倭寇。徐渭具有军事才能，谋略为胡宗宪采纳，"大破徐海等倭寇"①。嘉靖四十三年（1564）胡宗宪因严嵩案牵连被捕入狱，狱中自杀。徐渭也受到牵连，一度因此发狂，作《自为墓志铭》，以至多次自杀，"引巨锥刺耳，深数寸，又以椎碎肾囊，皆不死"②。精神几近癫狂。嘉靖四十五年（1566）在发病时杀死继妻张氏，被捕下狱。万历元年（1573）大赦天下，为状元张元忭等营救出狱，时年已53岁。徐渭晚年生活困顿，只能以卖画维持生计，又变卖藏书数千

① 张笑恒：《李叔同的国学智慧》，台海出版社，2016，第232页。
② 郭预衡主编《中国古代文学史长编》第4册，首都师范大学，2007，第216页。

卷，常"忍饥月下独徘徊"（陶望龄《徐文长传》）①。徐渭《题墨葡萄诗》可以概括其坎坷寂寞的一生："半生落魄已成翁，独立书斋啸晚风。笔底明珠无处卖，闲抛闲掷野藤中。"（徐渭《墨葡萄图》，北京故宫博物院藏）但是，他离经叛道，亦狂亦狷，不媚权贵，不阿世俗。

徐渭诗文书画与戏剧皆善，尤以绘画与杂剧为著。徐渭曾经自评，书法第一，绘画次之；文章第一，诗歌次之。但周亮工认为："吾以为《四声猿》与竹草草花卉俱无第二。"（周亮工《赖古堂书画跋》之《题徐青藤花卉手卷后》）②纪昀在引用徐渭自言之后，也说："今其书画流传者，逸气纵横，片楮尺缣，人以为宝。"（《徐文长集三十卷》）③写意花卉与杂剧《四声猿》堪称徐渭最为靓丽的名片。

二、牡丹画特征

徐渭是明代创作大写意牡丹的代表性画家，较多作品存世，如《四季花卉图》《牡丹蕉石图》《竹石牡丹图》《竹石牡丹图轴》（上海博物馆藏），《水墨牡丹图》与《牡丹画》等，都属于文人水墨写意作品。徐渭牡丹画的特征是，内容上呈现强烈的主观色彩，形式上不拘一格，豪放纵逸，臻于文人大写意新境界。

（一）主题寓意

徐渭牡丹画在内容上具有丰富的意蕴，或嬉笑怒骂、警世喻人，或抒发愤世嫉俗、郁郁不平等情绪，完全摆脱了"院体"牡丹程式化的"富贵"意蕴，具有强烈的主体化、个性化特征。从题材组合类型来看，主要有两个方面：一是牡丹与其他题材搭配成图；二是牡丹独立成图。另外，徐渭一些牡丹画的主题有些复杂，除了继续表现个性与感情之外，还有"富贵"一系意蕴。这主要存在于一些雅集、赠答等作品之中，所以权列为"富贵"牡丹一同论述：

1. 四季花卉牡丹

明代花卉画有一种常见的样式，"基于'游戏人生'的态度"④，将不同季节、不同寓意的花卉放置一图，或者一幅手卷之中，来表现不同寻常的内容，试以《四季花卉图》为例论之：

① 诸暨徐氏志编纂委员会主编《诸暨徐氏志》，团结出版社，2018，第271页。
② 周群：《大家精要：徐渭》，陕西师范大学出版社，2017，第141页。
③ （清）纪昀：《四库全书总目提要》卷一七八，河北人民出版社，第4804页。
④ 单国强：《明代绘画史》，人民美术出版社，2001，第153—154页。

《四季花卉图》（图 2-3-1），有牡丹、水仙、芭蕉、藤花、秋葵，梅、兰、竹等，取材范围广泛，寓意类型也多样。梅、兰、竹等属于君子题材，藤花、秋葵与水仙等属于世俗题材，芭蕉等则富于禅意。一般而言，无论哪一种题材与寓意，对牡丹"富贵"一系意蕴的表现都构成了一种"阻力"，至少不太协调。作者自题诗云："老夫游戏墨淋漓，花草都将杂四时。莫怪画图差两笔，近来天道觳差池。"从诗歌内容看，此画立足点在于：将四季花卉置于一图，以有违常理来表现与牡丹"富贵"一系寓意不同的主题。在图中，牡丹所承载的"富贵"一类意趣，只是作为一种参照意义，反向表现画家的思想、感情与个性。图中牡丹花朵、枝叶皆以水墨写出，其他花木也皆以水墨画出，以及草书入画、泼墨淋漓等等因素，所有这些都是用来改变牡丹国色

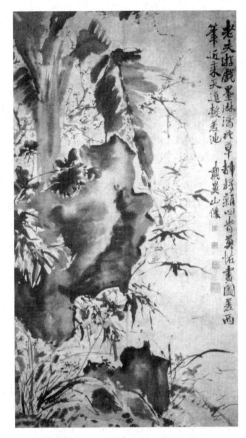

图 2-3-1 徐渭《四季花卉图》

天香、雍容华贵的固有形象与寓意，以凸显不拘常态、常理、常情，卓尔不群的形貌，来表现画家异形异理异情。牡丹是富贵之花，需要应形象物、随类赋彩，来塑造形色真实形象，但是徐渭却用水墨来描绘，所以，创作目的不在于表现富贵趣味。他说："牡丹为富贵花，主光彩夺目，故昔人多以钩染烘托见长，今以泼墨为之，虽有生意，终不是此花真面目。盖余本窭人，性与梅竹宜，至荣华富丽，风若马牛，宜弗相似也。"（《墨牡丹》）① 画家性情与牡丹荣华富丽相背离，所以通过描绘水墨牡丹，使其具有梅竹清雅脱俗的格调。但是细想，画家创作墨色牡丹的动机，也不是单纯的表现清雅趣味，不然，直接去画梅画竹就可以了，何必舍近求远去画牡丹呢？事实上，画家是在向富贵荣华"宣战"，来表现愤世嫉俗的思想与叛逆不羁的精神。

① （明）徐渭：《徐渭集》，中华书局，1983，第 1310 页。

徐渭《四季花卉图》牡丹与芭蕉、牡丹与梅兰竹菊搭配也表现了不同寻常的意味，容下文以《牡丹蕉石图》《牡丹图》为例论之。

2. 芭蕉竹石牡丹

（1）《牡丹蕉石图》。徐渭《牡丹蕉石图》（图 2-3-2）具有强烈的主观抒情性。耳闻之理，目见之物，均不足承载胸中块垒，只有借助画笔将非常情理寄寓于非常之画。画上自题诗其一云："焦墨英州石，蕉丛凤尾材。笔尖殷七七，深夏牡丹开。"牡丹与芭蕉不符合常理的搭配，牡丹在深夏开放，可谓非常之画非常情理。徐渭"芭蕉牡丹"近于王维《雪中芭蕉》的寓意。自题诗其二云："牡丹雪里开亲见，芭蕉雪里王维擅。霜兔毫尖一小儿，冯渠摆拨春风面。""雪中芭蕉"凭借的是"霜兔毫尖"、春风之笔。"深夏牡丹开"也是如此。二者都是"得心应手，意到便成"[1]，不顾常理，维意是归。王维喜禅，"雪中芭蕉"具有禅意，同样"芭蕉牡丹"亦具禅意。牡丹与芭蕉这两种不同季节之物同处一图，有违写实原则，不合自然之理。然而，恰恰就是这种对于常理的超越，契合了"万法皆空"的禅意。"芭蕉牡丹"暗喻富贵如浮云的思想与感慨。其中，牡丹基本象征意义是"富贵"一系意蕴。"芭蕉"则是佛教中多次提及用来象征禅意的典型意象。陈寅恪说："考印度禅学，其观身之法，往往比人身于芭蕉等易于解剖之植物，以说明阴蕴俱空，肉体可厌之意。"[2]《涅槃经》言："当观是身，犹如芭蕉，热时之焰，水沫幻化。"《维摩诘经》亦云："是身如芭蕉，中无有坚。是身如幻，从颠倒起。"[3] 释迦牟尼"缘起论"认为，世间万物皆无使自身永恒不变的内在本质，所谓"自性"。它们的产生与存在都依赖外部条件（即"缘"），这个条件具备与否，决定了它们的产生或者消亡，所谓缘来则生，缘去则灭，是为生灭因缘。鉴于此，"芭蕉牡丹"与徐渭的经历、思想是契合的。虽然曾经他也有过济世之志，无奈命运多舛；胸有大才，终究是沉沦下僚。所以，功名富贵于他先是望而不及，再就是视如浮云，与自己不再相干。倔强的个性与愤世嫉俗意绪就此呈现出来。加之粗笔没骨之泼墨写意技法的充分运用，也有力助成了这种特异思想与激烈情绪。

（2）《牡丹图》。徐渭以牡丹、竹子与湖石为题材所组成的绘画也有类似特征。这类作品如《牡丹图》（图 2-3-3）等可为代表。图中作者自题诗与吴昌硕题诗，可以作为探寻作品主题的思路，其云：

① （宋）沈括：《梦溪笔谈》卷一七，上海书店出版社，2003，第 141 页。
② 梁锦奎：《听剑楼笔记·花影》，生活·读书·新知三联书店，2014，第 101 页。
③ 道生：《维摩诘经》，贵州大学出版社，2012，第 134 页。

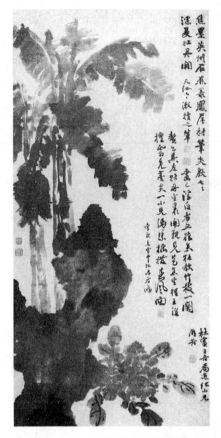

图 2-3-2 徐渭《牡丹蕉石图》

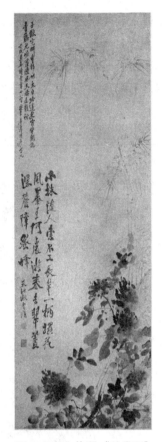

图 2-3-3 徐渭《牡丹图》

　　小抹随人索不工，长竿一柄摆花风。墨王何处游春去，翠盖深檐障蜜蜂。（徐渭）

　　子猷宅畔曾移竹，太白吟边更写花。闻说青藤犹崛疆，凌风天矫走龙蛇。（吴昌硕）

　　画中牡丹与劲竹形成富有张力的意象组合表现了与牡丹"富贵"一系意蕴不同的意绪，无外乎两层意思：一是"墨王"牡丹不与百花争春的雍容、清雅与不适世谐俗的志趣，这是在同向维度上的组合；二是牡丹"富贵"意蕴，在反向维度上与杆竹寓意形成具有张力的意义组合，以表现主题。两个意向与画家"凌风天矫""崛疆"的个性与绝意功名的思想，都能取得一致。

　　3. 独立成图牡丹

　　徐渭还有一些类似陈淳将不同季节的花卉画于横幅手卷之上的作品，虽然

题材类似《四季花卉图》等组合方式，但是每种花卉却相对独立，且 画 题，在意义上自成单元。这些作品以《杂花卷》（1592）与《杂花图卷》为代表。

《杂花卷》（牡丹段）（图2-3-4）自题诗云："五十八年贫贱身，何曾妄念洛阳春。不然岂少胭脂色，富贵花将墨写神。"素有富贵意蕴的牡丹，何曾是一生贫贱的画家所敢妄想，所以所画牡丹不施胭脂颜色，只是采用墨色描绘其神态生韵。画家坎坷一生、怀才不遇的生活遭遇，以及藐视权贵、清高自守的志趣得到展现。

徐渭《杂花卷》（局部）纸本水墨　纵30厘米 横401厘米

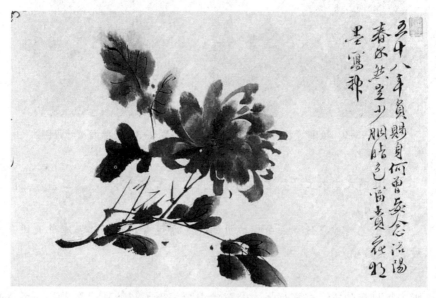

图2-3-4　徐渭《杂花卷》（牡丹段）

再如《杂花图卷》（牡丹段）（图2-3-5）亦体现了类似的意蕴。《杂花图卷》以淋漓酣畅的胶墨，画出牡丹、石榴、荷花、梧桐、南瓜、扁豆、紫薇、紫藤、芭蕉、梅、兰、竹、菊等13种花卉蔬果。这幅手卷与《杂花卷》有相近的题材搭配与寓意。在题材上，雅俗兼备的花卉蔬果集于一卷，虽各自独立，各有寓意，但是毕竟构成了相对宽松的表现系统。在"四君子"意义维度的影

响下，牡丹"富贵"意蕴则不能直接成为主题，而是在意义张力的格局中，趋向于表现画家疏离"富贵"的意蕴等。

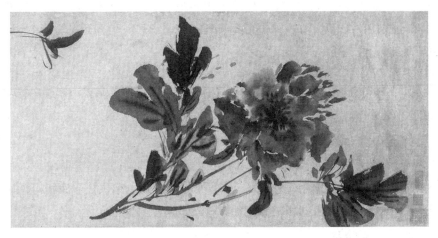

图 2-3-5　徐渭《杂花图卷》（牡丹段）

4. "富贵"牡丹

这类作品"富贵"一系意蕴基本上被直接表现。虽然徐渭写意花卉画有其一贯的基本主题，但是早年毕竟一度醉心科名，十分努力过，因此所作牡丹画的主题，也一定程度上延续了宫廷牡丹的常见寓意，当然还是纯以墨笔为之。《竹石牡丹图》与《水墨牡丹图》，都属于此类作品。

《竹石牡丹图》（图 2-3-6）将富贵之花、君子之木，腴美之态、清劲之姿集于一图，山石突兀坚实，竹子君子之节与牡丹雍容华贵等，写于笔墨，抒发了画家人生的感慨。从题材意义看，同样存在相向组合与逆向组合两种情况。若从纯用墨色与纵逸跌宕的笔意来看，则意在清劲之姿的君子之想；但是如果联系画家自题诗意，则又有腴美之态的富贵之念，可以归于粗服乱头不掩国色一类作品。诗曰："牡丹何事号花王，笔底翻增一段香。昨者唤人闲估较，风尘终属汉张苍。"诗中既称"花王"，又言香气，尤其借名汉代丞相张苍，寄托作者虽然岁月蹉跎、经历坎坷，但终究会有一鸣冲天之时。所以，作品反映了徐渭关于功名富贵思想的复杂性。事实上，如果从文人牡丹绘画历史来看，作为创作主体的文人，对于外在事功的象征物——牡丹的态度何尝不都是一种复杂的思想与感情。在文人写意的表现系统中，虽然采用水墨、淡色与书法性笔意等等，以淡化牡丹的"富贵"体貌，但是形象上依然以追求其神态之真为主要目标之一，而且文人牡丹的惯常样式——诗画同体中的诗歌，多以牡丹"富贵"

为话头，甚至主要表现"富贵"意趣，这样，使得诗意与笔墨风格常常出现矛盾的情况。这在徐渭之后"扬州八怪"与"海派"等牡丹画中，几乎成为一种常态。而且徐渭此类作品，有的是作于雅集场合，适时谐俗也是使主题趋向"富贵"意蕴另一因素。如《水墨牡丹图轴》（图2-3-7），画家自题款识说："四月九日，萧伯子觞吾辈于新复之兰亭，时费先生显父至自铅山，李兄子遂父至自建阳，并有作。余勉构一首，书小染似伯子。"所以，虽以饱含水分的墨色，采用点墨、没骨等技法写成，体现水墨写意牡丹表现个性、抒发感情的一般特征，但是"墨分五彩"的功用得到较为充分的发挥，所以形象生动，气韵盎然，牡丹固有富贵庄严之意却隐约表现出来。

另外，《水墨牡丹》（图2-3-8）的主题，参照其题诗，"富贵"一系意蕴更为明显。诗云："子建相逢恐未真，寄言个是洛川神。东风枉与涂脂粉，睡老鸳鸯不嫁人。"名花美人两相映的气息特别浓郁等等，不再详论。

（二）形式特征

徐渭是明代创作大写意牡丹的代表性画家。形式上，在沈周、陈淳的基础上，开创文人水墨大写意的新境界。造型不求形色准确逼真，而追求神韵生动，自然天成。设色上，秉持"从来国色无装点，空染胭脂媚俗人"的观念，舍弃自然原色，亦不拘于"院体"色彩绚烂，而多用水墨创作。用笔简逸劲健，挥洒自如，势如疾风骤雨；好用泼墨、湿墨与点墨，有痛快淋漓的效果。同时又不使笔墨趋于一端而失于荒率，保持了文人底色，如言："笔势飘举矣，却善控驭；墨气淋漓矣，却不澡漏。"（戴熙跋徐渭《杂画册》）① 徐渭也赞赏如此使用笔墨："工而入逸，斯为妙品。"②

《四季花卉图》（图2-3-1）纯用水墨，臻于"逸品"。图中水仙、兰叶、竹叶，或用草书、或用隶书，纵放简逸，气韵浑厚；不求形色准确逼真，而追求神韵生动、自然天成。这些与题诗"画图差两笔"对应。图中牡丹、湖石和一些芭蕉叶子，或泼墨、晕染、点墨等，挥洒淋漓，凭借"墨分五色"的功能，着意写出神态意味。

① 庞元济撰，李保民校点《虚斋名画录·虚斋名画续录》，上海古籍出版社，2016，第692页。

② （明）徐渭：《徐渭集》，中华书局，1983，第487页。

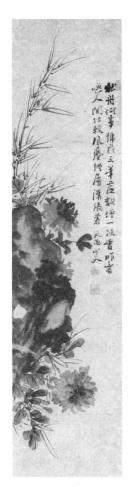

图 2-3-6 徐渭
《竹石牡丹图》

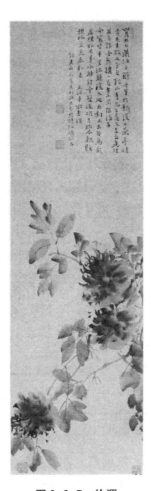

图 2-3-7 徐渭
《水墨牡丹图轴》

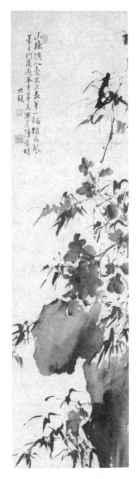

图 2-3-9 徐渭
《竹石牡丹图轴》

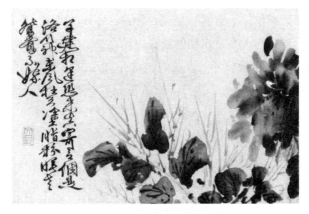

图 2-3-8 徐渭《水墨牡丹》

《牡丹蕉石图》（图2-3-2）中，以奔放纵恣的粗笔，泼墨、点墨写画。湖石、芭蕉与牡丹花叶，直接以浓淡干湿之墨小涂大抹而成，脱落形似，神韵盎然，审美上呈现古朴浑厚的风调，所谓"小涂大抹，俱高古也"（朱彝尊语）①。徐渭牡丹画常常使用点墨、泼墨技法，以力度与速度助成水墨大写意形态。另如《牡丹画》（图2-3-3）、《杂花卷》（牡丹段）（图2-3-4）与《杂花图卷》（牡丹段）（图2-3-5）的花头、枝叶等皆采用了点墨、点虱之法。

运用湿墨是徐渭牡丹画一个重要特征。例如《四季花卉图》，润泽如生。水墨自然浸渗，形成的墨晕，层次丰富，轮廓模糊而自然，臻于"墨则雨润"②"得之自然，莫可楷模，出于意表"（黄休复《益州名画录》）③的超逸境界。

再如《竹石牡丹图轴》（图2-3-9）构图奇异，牡丹竹石之后露出上下两组，上以竹为主，花为辅；下以花为主，竹为辅。两朵形态不同的盛开牡丹，生动饱满，富于生意。笔墨富于变化，以重墨点写花蕊，或中间花瓣，墨点大小适宜，疏密有致。花叶穿插自如、飘举灵动。山石以墨色浓淡显示其阴阳轮廓，既符合形制之理，又神完气足。山石上的竹叶，铁笔双钩，劲健飞动，气势贯通。诗中题诗字迹，结体紧凑，舒缓而苍劲大气，与作画笔法相得益彰。整幅作品，书画有机结合，共同从形式上支撑着作品主题。

徐渭绘画笔法放纵简逸得益以书法入画，尤其是草书入画。徐渭草书有精深造诣，自列于绘画之上。绘画因此纵横睥睨，天马行空，挥洒自由，迅疾如兔起鹘落。诚如其《竹》诗云："一斗醉来将落日，胸中奇突有千尺。急索吴笺何太忙，兔起鹘落迟不得。"④徐渭写意花卉用笔似草，若断若续，多有"飞白"痕迹。"飞白"在绘画中主要指虚实阴阳相间，或者笔画中间夹杂着丝丝点点的白痕，有飞动之感，所谓"取其若丝发处谓之白，其势飞举为之飞"（黄伯思《东观余论》）⑤。"飞白"源自快速书写、有力度的枯笔，其功能主要是与浓墨、涨墨对照形成韵律、节奏，显现一种苍劲浑朴的风格。绘画笔法"飞白"的力度与速度，则成为大写意水墨的技法内涵之一。例如，《杂花图》卷的牡丹段与《水墨牡丹》等，或枝叶、或花头，均有"飞白"痕迹，为绘画形成纵横肆逸、苍劲浑朴的风格提供了助力。徐渭写意牡丹画，突破陈淳的谨严特征，

① （清）陶元藻辑，蒋寅点校《全浙诗话（外一种）》卷三五，浙江古籍出版社，2018，第4册，第868页。
② （明）徐渭：《徐渭集》，中华书局，1983，第487页。
③ 潘运告主编，云告译注《宋人画评》，湖南美术出版社，1999，第120页。
④ 成乃凡编《增编历代咏竹诗丛》下册，山西人民出版社，2010，第1025页。
⑤ 王世国：《书法非常道 五千年书法名流轶事》，岭南美术出版社，2017，第23页。

放纵、洗练，有浓郁的感情色彩。徐渭牡丹画笔墨合一使其大写意的水墨画法达到出神入化的至境，呈现神逸特征。

综上，徐渭牡丹画最突出的特征是纯用水墨，既挥洒淋漓，又古雅浑厚，或者遵循必要法度；造型上，神态自然逼真，又不论色彩，追求"墨分五彩"效果。这些契合基于"中庸"思想的文化底蕴与艺术原则，而呈现"士人"特征。徐渭的水墨写意牡丹，对后来的八大、石涛、"扬州八怪"、赵之谦、吴昌硕等人都有较大影响。

第二节　陈鹤等

明朝晚期，江浙等地区，亦有不少牡丹画家。他们的作品大致可以归类写意牡丹与工笔牡丹。

一、写意牡丹画

写意牡丹画家主要有陈鹤、赵焞夫、沈仕、张翀、李因等。

（一）陈鹤

陈鹤（？—1560），字鸣野，鸣轩，九皋，号海樵，海鹤，水樵生，山阴（今浙江绍兴）人。嘉靖四年举人，官绍兴卫百户，后辞去。工诗书，擅水墨花卉，以超绝称世。有《牡丹图》（上海博物馆所藏）等。陈鹤与徐渭、萧勉、杨柯、朱公节、沈炼、柳文、钱梗、诸龙泉、吕对明合称"越中十子"。陈鹤与徐渭之间是亦师亦友的关系。徐渭对陈鹤绘画有很高的评价，有"工赡绝伦"，"足以撼当世学士"的称誉。《牡丹图》（图2-3-10）是陈鹤晚年作品，图上自题云：

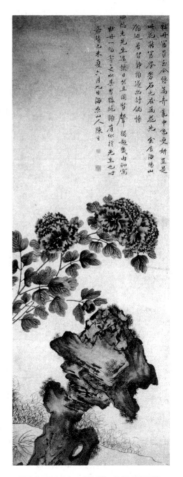

图 2-3-10　陈鹤《牡丹图》

牡丹富贵至今传，万卉丛中色更妍。岂是此花能富贵，芳名元在万花先。余居海阳山馆避暑，习静颇遂幽讨，偶怀四桥老先生，边谈日以，且闻贤声，独超畿内。聊写牡丹一幅寄之。以其芳艳绝类，有似于先生也。时嘉靖乙未夏六月九日，海樵山人陈鹤。

诗中将牡丹视作人品的象征，用牡丹"芳艳绝类"象征所怀之人孤诣清高的人品，超越了牡丹"富贵"一系意蕴，用以抒发自我思想与旨趣，具有文人色彩。形式上，图 2-3-10 中，湖石临空，繁花密叶的牡丹一株，以浓墨写花蕊，淡墨染花瓣，不见笔痕，近似没骨法，富于质感、立体感。枝叶清爽劲举，叶脉用浓墨写出，线条稠密清劲。整幅画墨彩烨烨，浓淡分明，给人以雨露滋润之感。湖石嶙峋，勾勒皴擦点染，清润流畅，所谓"瀽然而云，莹然而雨，泫泫然而露也"（徐渭《书陈山人九皋三卉后》）①。

（二）沈仕

沈仕（1488—1586），字懋学、子登，号青门山人，仁和（今浙江杭州）人。花卉画，与陈淳为近。传世牡丹画有《花卉图卷》（牡丹段）、《湖石牡丹图》等。其中《花卉图卷》（图 2-3-11）作于嘉靖二十九年，集四季折枝花卉于一图，依次为牡丹、玉兰、蔷薇、荷花、凌霄、菊花、秋葵、水仙、山茶、梅。其中牡丹属于设色没骨花卉。题诗"国色原无并，天香自不群"可见意蕴。

图 2-3-11　沈仕《花卉图卷》（局部）

（三）赵焞夫

赵焞大（1578—1665?），字裕子，一字意子。广东番禺人。崇祯年间诸生。著《草亭稿》。赵焞夫兼善山水、人物与花卉，尤工花卉，时称牡丹高手。有《牡丹图》与《怪石花卉册》（牡丹）等传世。《牡丹画》（图 2-3-12），以水

① （明）徐渭：《徐渭集》，中华书局，1983，第 573 页。

墨为之。花叶形状以没骨法写出，风格苍劲浓润。释成鹫评云："赵公取态妙传神，浓淡浅深皆至理。"①

图 2-3-12　赵焞夫《牡丹图》

（四）张翀

张翀，字子羽，号浑然子、图南，江都（今江苏扬州）人。一作江宁（今江苏南京）人。有《杂画图卷》（牡丹段）（图 2-3-13），为晚年作品。画卷将蔬菜、河鲜、家兔，与牡丹等时花集于一图，可见逸趣。

张翀《杂画图卷》（局部）纸本设色　纵 29.6 厘米、横 804 厘米　上海博物馆藏

① 谢文勇：《广东画人录》，岭南美术出版社，1985 版，第 161 页。

图 2-3-13 张翀《杂画图卷》（牡丹段）

二、工笔牡丹画

工笔牡丹画家，主要有孙杕、凌必正与俞舜臣等。

孙杕，与陈洪绶（1599—1652）同时，钱塘（今浙江杭州）人。有工笔牡丹画《奇石牡丹图》等。用笔遒劲，写生花鸟取径黄筌、赵昌，精于勾勒飞白竹石。

凌必正，生卒年不详，字贞卿、蒙求，号约庵，江苏太仓人。崇祯四年进士，官至广西副使。擅长山水，花鸟。取径宋人写实技法。有《牡丹玉兰图》（图 2-3-14），《孔雀牡丹图》等。

俞舜臣，字治甫，号海峰子，钱塘（今浙江杭州）人。擅长山水，精于花鸟。牡丹画有《四季花卉图卷》（牡丹段）。

图 2-3-14 凌必正《牡丹玉兰图》

第三编 **03**

以水墨写意形态为主的牡丹画多元发展时期

（下）

概　述

清代是牡丹绘画文化继续发展而丰富的阶段。清代的牡丹画与明代的一样，依然呈现以水墨写意形态为主、多种形态共存发展的格局，具体有四个方面的特征：其一，汇集宫廷牡丹、文人牡丹与民间牡丹于一处，汇集工笔写实、没骨写生、笔墨写意甚至西画技法于一体，形成牡丹画史上典型的"集大成"特征；其二，写意形态充分发展。在明代陈淳、徐渭等人的基础上，文人水墨写意牡丹，在朱耷、石涛、"扬州八怪"与"海派"那里得到较为充分的发展。并且出现了唯美的特征，"海派"成为"集笔力之美与色彩之美的典型"①；出现了具有金石气息的学问化绘画，如高凤翰、金农、赵之谦、吴昌硕等人的作品；其三，没骨写生形态成熟。以恽寿平为首的"常州派"在继承传统的基础上，创立发展了没骨写生形态。没骨法，自此与工笔法、水墨法一起，构成了绘画史上完备的绘画语言表现系统；其四，民间绘画因素凸显。"扬州八怪""海派"等牡丹画包含明显的民间绘画因素，甚至可以视作民间牡丹一个重要的存在形态。其中，任颐等堪称民间牡丹画的代表性画家。另外，"中西合璧"的特征日渐明显。

一、社会条件

清代，影响牡丹画发展、衍变的社会条件，主要有六个方面：

（一）"夷夏之辨"

明清替代的遗民心理与"用夷变夏"的文化危机意识。崇祯十七年（1644年），顺治帝迁都北京，中国最后一个少数民族统治的王朝——清朝建立。这对于汉族士大夫而言，在心理上与行动上都是难以接受的。因为臣服新朝既有违、有污遗臣、遗民感情、气节，更严重的是关乎"夷夏之辨"，他们认为是"用夷变夏"的历史倒退。这不仅关涉忠于旧朝的遗老情结与节操，更是一种文化危

① 孔六庆：《中国花鸟画史》，江西美术出版社，2017，第413页。

机。戴名世的《南山集》不用清朝"正朔",倡导"恢复汉官威仪",透露出这种信息。承平日久的乾隆年间,虽说抗清复明行动逐渐减少,但是新朝文化的自卑与汉族士人华夏文化的自信,似乎依然构成显著对立。这从清廷频繁兴起文字狱与四库馆大量毁改民间藏书等情况可以窥见。这种政治思想与文化意识对画家在内的文人有着广泛影响。明朝灭亡,画家项圣谟有一幅自画像,画自己抱膝而坐,背靠大树,肖像仅以墨笔勾写,大树远山都是朱色。落款云:"江南在野臣。"题诗里有句云:"剩水残山色尚朱,天昏地黑影微躯。"① 朱耷、石涛的牡丹画就是在这种背景下诞生的。

(二) 文化专制

面对士大夫的不满和反抗,清廷采取了压制与怀柔政策:其一,尊孔崇儒、独尊程朱理学。满族是历史上汉化程度比较高的少数民族。清朝统治者很早就招揽明朝降臣降将,朝廷一尊明朝体制。定都北京伊始,便颁布尊孔崇儒的政治文化政策,推崇《四书》《五经》与《性理》诸书;依循明制,取《四书》《五经》命题(《清史稿》卷八十一),用八股文开科取士。康熙赞誉朱熹说:"文章言谈之中,全是天地之正气、宇宙之大道。朕读其书,察其理,非此不能知天人相与之奥,非此不能治万邦于衽席,非此不能仁心仁政施于天下,非此不能外内为一家。"(《御纂朱子全书》序言)② 他任用一批如魏介裔、熊赐履、汤斌等"理学名臣"编纂理学图书,并升朱熹为孔庙大成殿配享十哲之次,成为第十一哲。程朱理学于是成为清代的官方哲学。这种尊孔崇儒的政治、文化政策,一方面让士大夫在政治上有了出路,在文化精神上有了归属感,因此其反清意识逐渐减弱,清廷渐渐被汉族士大夫所接受;一方面也是控制思想、使士人归附朝廷的文化专制政策。在这种背景下,绘画的政教、御用性增强,宫廷派绘画因此繁荣。牡丹画的政教功能、功名思想与富贵趣味也因此受到关注;其二,通过编纂图书来消弭反清意识与思想。从这个意义上看,编书又是堂而皇之地禁书。康熙实行"偃武修文"政策,诏开博学鸿词科,笼络学者文人编辑书籍,如《明史》《康熙字典》《渊鉴类函》《佩文韵府》《古今图书集成》与《全唐诗》等。这一方面益于学术文化建设,一方面又是钳制人们思想的举措。《康熙字典》的编纂将"禁书""忌讳"之语尽数剔除,而归于所谓"醇正雅驯"。又自诩义例多有出处,"体例精密,考证赅洽",并诏令士人挑找书中错

① 王石城等:《中国历代画家大观·清》上册,上海人民美术出版社,1998,第69页。
② (宋)朱熹撰,朱杰人、严佐之、刘永翔主编《朱子全书》,上海古籍出版社,2002,第27册,第846页。

讹。江西王锡侯挑出其中讹误多处，且著《字贯》以期替代《康熙字典》，因此引发了株连颇广的文字狱。乾隆编修《四库全书》的原则是"寓禁于征"，以消弭反清思想在社会、民间流传。对征集来的书籍采取全毁、抽毁或删改等方法，将"异端"思想悉数除去。当时收集图书共计12237种，《四库全书》收入3503种，其余或仅存目录或毁弃等；其三，日益严苛的文字狱。为控制思想，清廷大兴文字狱。康熙时期文字狱还少，雍正时期文字狱变多，乾隆时期文字狱极为频繁、严酷。戴名世被下狱处死，《南山集》被销毁，一百余人死于非命。康熙宠臣方苞也因此下狱。文字狱消灭反清人士的肉体，株连亲友，以震慑、威胁士人噤声，达到控制思想的目的。

（三）政治腐败

在政治上，清代继承明朝的政治思想与体制，继续实行高度集权的专制制度。经过顺治、康熙、雍正到乾隆前期100多年，出现了政通人和的繁盛局面。但是，盛世背后逐渐滋生了政治腐败与社会黑暗。乾隆皇帝六次南巡，屡兴土木，修建宫殿园林，举办太后寿典，官僚们因此有了献媚与贪腐的机会。乾隆宠臣和珅就是一个典型例子。和珅位极人臣，掌握大权，为给皇帝聚敛钱财，向督抚索贿，督抚向州县索贿，这样就形成了一张堂而皇之地贪污索贿的大网。整个社会，文官贪赃枉法，武官克扣军饷之风弥漫，几乎到了无官不贪、无吏不暴的地步。嘉庆皇帝试图改革，已然积重难返。为了改变"入不敷出之势"（《清仁宗实录》卷三五一），清廷从康熙朝开始就采取弥补财政不足的"捐纳"为官的政策。卖官鬻爵成为"正道"，官场充斥着用钱买官之人。这些非科举出身的官员首先所想所为，则是将投入的"成本"产生回报，把买官的钱捞回来。这样，国家财政更加拮据，吏治更加败坏，阶级矛盾更加激化，民生更加艰难。所谓"鸡猪布帛，无不搜索准折，甚至有卖男女，以偿租者。此等风气，大概皆然"（雅尔图《心政录》卷二）。高凤翰《捕蝗》有言："……蝗食苗，吏食瓜。蝗口有剩苗，吏口无遗渣。儿女哭，抱蔓归，仰空号天天不知，吏食瓜饱看蝗飞。"官吏肆意妄为，百姓走投无路。正直的文人是难以与之同流合污的。"扬州八怪"画家群就是在这样的社会环境中诞生的。高凤翰因揭露贪官污吏的暴行而得罪上司入狱，李鱓因"忤大吏"被免职，李方膺触怒贪官被免职，郑燮坚决辞归等。他们的绘画创作多源自"怒目控眉气力强"（评李方膺语）①。

① 薛永年：《李方膺其人其画》，载单国霖等编《扬州画派研究文集》，天津人民出版社，1999，第228页。

（四）汉学兴盛

汉学的兴盛使绘画像文学一样，出现了一种学问化倾向。乾嘉汉学源自清初顾炎武等。由于清朝文化专制政策，使其丢掉了经世致用精神。学者们当世之务充耳不闻，仅埋头于古代文献之中，从事文字训诂、名物考证、古籍的校勘、辨伪、辑佚等工作。乾隆时期，多名汉学家被召进四库馆，参与《四库全书》的编纂工作，在文字、音韵、训诂、金石、地理等方面做出了卓越贡献。虽然汉学脱离现实，缺乏思想理论建树，但是在清代特定的政治文化生态下，重视学问、文物情结成为士夫、缙绅的普遍特征。学问化也因此成为清代文艺有别于其他朝代且具有标识性的特征。牡丹画也呈现出学问化特征，例如高凤翰、赵之谦、吴昌硕等人作品中显著的金石气息，就是明显的表现。

（五）人文思潮

明清之际，学术思想发生了深刻变化，黄宗羲、王夫之、顾炎武等人对社会历史进行了反思，中国学术进入一个新时代。他们批评宋明理学空谈心性、不务实学的风气。他们研究历史典章制度，从历代治乱兴衰之中探究治世之道，标举"当世之务"。其中，启蒙思想与"理欲之辩"值得关注。首先，他们提出了许多具有近现代意义的启蒙思想。顾炎武《日知录》和《天下郡国利病书》表达了一些改变传统制度的思想，如"均田""均贫富"与废除科举，实行按人口比例推举官员等措施，以及"寄天下之权于天下之民""保天下者，匹夫之贱有责"等思想。这些思想提出改革、改良传统政治制度的主张，超越了单纯反清的性质，是一种历史性进步。其次，他们接过李卓吾"人必有私"的命题，给予私欲一定的位置，把"欲"与"理"统一起来。王夫之说"理欲皆自然"（《张子正蒙注》卷三），"有欲斯有理"（《周易外传》卷二），"人欲之各得，即天理之大同"（《读四书大全说》卷四）。黄宗羲亦言："天理正从人欲中见，人欲恰好处即天理也。向无人欲，则亦并无天理之可言矣。"（《陈乾初先生墓志铭》，见《南雷文定》后集卷三）在这里，"人欲"成为基础，"天理"由"人欲"的对立物，变成"人欲之各得"的社会理想。"理欲之辩"将明朝个性解放精神发展成为社会解放的思想。雍乾时期，在文化专制趋于严酷的条件下，出现了"类似晚明的一股思潮，反传统，尊情，求变，思想解放"①，可谓"理欲之辩"的一种延续。

清代文艺的兴衰变化与这些思想的消长具有或明或隐的关联性。康熙时期

①　袁行霈：《中国文学史》第四卷，高等教育出版社，2002，第241页。

的《长生殿》与《桃花扇》均采用以男女艳情缀合治乱兴亡的模式，既尊重感情又关注社会。"两剧在社会观、情爱观、君主观等方面，以及其间存在的似乎不可思议的矛盾现象，都与清初启蒙思潮相契合。"① 清代中期，袁枚诗论"性灵说"及其创作表现出了类似晚明的个性解放思想与精神。小说领域的《儒林外史》否定科举制度，推崇魏晋风流，以及追捧先秦礼乐文化，都可以见到启蒙思想的印迹。《红楼梦》中"通过意象化的小说主人公贾宝玉对人生的思索，表现出一种觉醒意识，在他的怪诞的话语中寄寓着人文思想的光彩"②。这股人文思潮自然也波及绘画领域。清初朱耷、石涛的绘画，离立清廷的政治立场，或狂或狷个性的抒发，除了他们遗民遗臣身份之外，启蒙思想也是重要助力；中期扬州画派个性突出、风格怪异的绘画，除了政治黑暗、坎坷经历与愤世嫉俗等因素外，自然也有中期文艺领域思想解放等因素的助力与推动。

（六）工商业的发展

清初，随着一系列军事行动渐次结束，社会趋于安定。清廷颁行了一系列有力措施，如改革赋税制度、鼓励垦荒、兴修水利等，社会经济得到了恢复、发展，尤其是工商业发展与城市经济的繁荣。康熙时期，苏州成为东南都会，"生齿日繁，人物殷富"，"阊门内外，居货山积，行人水流，列肆招牌，灿若云锦"，繁华程度甚至超过北京③。雍乾时期，规模较大的商业城市有扬州、苏州、南京、杭州、佛山、广州、汉口、北京等。其中扬州的漕粮和盐运发达，成为南北商品的集散地与重要的商贸中心。这种情况下，以商人为主的市民阶层扩大，市民文化再度兴起。市民文化对社会与文化的影响超过明代。画家文化商人的色彩明显，如"扬州八怪""海派"画家，兼有文人画家与职业画家的双重身份。绘画的市场化、商品化，他们本身也秉持了一些市民的价值与观念，也更容易接受市民的价值与观念。他们的绘画在相当程度上融摄了市民阶层的世俗化、个性化等特征，出现了疏离传统文化的倾向。

二、牡丹画特征

清代牡丹画主流画坛与整个清代绘画一样，虽然上承明代而继续发展，但是由于统治者重视传统文化，市民文化在生产恢复后又趋于发展，以及西方文化在鸦片战争前后由微到巨的传入，因此形成了不同于前代的诸多特征，主要

① 袁行霈：《中国文学史》第四卷，高等教育出版社，2002，第241页。
② 袁行霈：《中国文学史》第四卷，高等教育出版社，2002，第241—242页。
③ 季羡林，张岱年主编《中国全史·中国清代经济史》，人民出版社，1994，第35页。

有四个方面：

（一）"集大成"

清代文人牡丹画多种因素共存融通的特征比明代更加明显，庶几臻于"集大成"的程度。清初的"常州派"、中期的"扬州八怪"与晚期的"海派"与"居派"，甚至宫廷牡丹画，都出现了多元混融的情况。清代牡丹画可以说是文人、民间或者宫廷因素的组合体，是汇集写实形态、写意形态甚至西画形态的产物。技法上，除工笔、没骨、水墨外，还有民间重彩特征等。审美上，呈现雅俗共赏的特征。这样，传统意义上的宫廷、文人与民间牡丹画都表现出与之前不同的特征。

（二）发展的文人画

文人牡丹画是清代牡丹画的主要类型，除了"集大成"特征之外，还有四个特点：其一，文化内涵丰富。清代牡丹画贴近现实，内涵丰富，诸如遗民遗臣的黍离之叹，沉沦下僚的胸中块垒与市民精神等。其二，大写意形态充分发展。在朝代兴替、政治腐败、人文思潮与市民文化等因素的影响下，牡丹画文人笔墨大写意形态在明代陈淳、徐渭基础上，在朱耷、石涛、"扬州八怪"与"海派"那里继续发展。尤其是"海派"出现了唯美表现的特征，成为"集笔力之美与色彩之美的典型"①。其三，学问化特征。高凤翰、赵之谦、吴昌硕等人作品中显著的金石气息就是明显的表现。其四，民间牡丹画因素凸显。民间牡丹画，主题上主要是以福寿禄喜财为核心的思想。形式上，构图饱满，形象繁复，工笔与写意兼具（程度介于宫廷牡丹与文人牡丹之间）。设色尤具特色，以大红大绿的原色为主调，浓郁、夸张、对比明显，装饰性强烈。风格上，明快鲜艳、浓丽质朴。这些特征在民间作品中有典型表现，但是在受到市民文化影响的文人牡丹画中，也有明显的体现。诸如明代的"吴派"，清代的"扬州八怪""海派"与"居派"等牡丹画中，无论内容、形式层面，还是风格层面，都含有这种民间画因素，清代文人牡丹画尤具典型性。

（三）"中西合璧"

清代牡丹画出现了中西绘画因素融合一体的"中西合璧"的新形态。引进西方画家进入宫廷进行绘画创作，传统绘画渗入了西画因素，清代绘画因此在一定范围内呈现"中西合璧"的特征。在传统绘画中，西画因素是逐渐增多的。绘画领域的中外交流在唐宋时期已经出现，形成气候却是在明清时期。明代对

① 孔六庆：《中国花鸟画史》，江西美术出版社，2017，第 413 页。

外贸易频繁，郑和七下南洋、西洋，促进了中外经贸、文化的交流。此后，欧洲商人和传教士也陆续来到中国，带来了宗教绘画等"西学"。这种势头到清代进一步发展，并出现了一批供奉宫廷、糅合中国画法者如郎世宁、王致诚、艾启蒙、安德义等西洋画家。中西画家共同作画的现象在清廷已然常见，或立足中法参以西法，或用西法参以中法，如《万树园赐宴图》《弘历岁朝行乐图》与《弘历雪景行乐图》等，皆属此类作品。中西绘画因素结合使画面趋于细节的立体化，构图实地实景化等。当然，中西绘画的差异还是很大的。在康熙年间的宫廷画坛，西画因素也只是有限接受。西方绘画扎实的素描工夫，讲究透视原理，追求远近明暗效果，与中国画的形似写实相比显得更具直观、立体的特点，所谓"学者能参用一二，亦甚醒目。但笔法全无，虽工亦匠，故不入画品"①。西画缺少寄兴与意蕴，笔法有匠气，不符合中画的审美思想。但是，从郎世宁为康熙、乾隆画像改用毛笔宣纸并采用中国画法，到慈禧专请西洋画家用油画作肖像画，尤其是西画因素传出宫廷之外，如"海派"与"二居"牡丹画吸纳西画因素的创作，中国绘画逐渐习惯了使用西洋画技。

三、牡丹文化内涵

清代牡丹画具有"集大成"的特征，宫廷牡丹、文人牡丹与民间牡丹都有不同程度的发展，因此文化内涵相应包括三个方面：

（一）宫廷文化

宫廷文化主要包括教化思想、盛世情怀与贵族趣味。宫廷绘画宣扬王朝文治武功，政治功利性显著。顺治、康熙、乾隆等喜欢绘事，本人也能作画。据记载，乾隆有时也亲临画馆指导作画，"见用笔草率者，手自教之"，或者"嘉与品题"（胡敬《国朝院画录》）。与北宋徽宗、后蜀主孟昶与南唐后主李煜主要从艺术上指导、规范院体画家不同，清朝的皇帝们主要从政治功利、文化教化的角度，指导、规范绘画的旨趣，宣扬王朝文治武功，以图"皇图永固、天子万年"。康熙诏命绘制的《南巡图》与《万寿图》、雍正诏命绘制的《雍正平准战图》、乾隆诏命绘制的《平定伊犁受降图》《呼尔满大捷图》等，皆是此类作品。乾隆还仿照唐太宗画功臣肖像，以鼓励或培养国家的栋梁之材。乾隆四十一年诏画平金川五十功臣像，五十三年诏画平台湾三十功臣像等。后来的嘉庆皇帝、道光皇帝也都积极推行此类"文治"政策。这种政策影响了清代牡丹

① 邹一桂：《小山画谱》，载王伯敏，任道斌主编《画学集成》（明-清），河北美术出版社，2002，第477页。

画创作，主要有两个方面。一是蒋廷锡、邹一桂与钱维城等词臣画家的牡丹画具有明显的御用性。二是清代中期以后的牡丹画陈陈相因，了无新意，不能说与这种政策没有关系。例如，恽寿平没骨牡丹画曾经开创画坛新风气，但是因为与山水画家"四王"一起被纳入正统绘画范畴，所以，后继者的创作也出现了千篇一律的情况。

（二）文人精神

在明代文化发展的基础上，清代文人画继续发展。文人牡丹画含有丰富的贴近现实的内容，大致有遗民遗臣的黍离之叹，沉沦下僚的胸中块垒与以追求自由、超逸为特征的文人思想。以画寄意、抒发个性与情感是宋代以来文人画的传统，遗民画家与"扬州八怪"属于抒发个性、感情的文人画家。个性张扬乃至怪异是他们牡丹画的共同特点。王朝兴替、黍离之叹，坎坷人生、不平意绪，成为他们牡丹画的主题。（1）遗民遗臣的黍离之叹。这主要体现在朱耷、石涛的绘画之中。朱耷是明朝江宁献王朱权九世孙，明亡后，落发为僧。朱耷原名朱统，后改名朱耷，号八大山人。"耷"是"驴"字俗写。"八大"与"山人"联起来，即是"哭之、笑之"。朱耷《牡丹孔雀图》以奇特的形象，漫画式的造型等，展示了一种愤世嫉俗、孤傲不群的姿态。石涛也是明朝宗室，明亡时才三岁，后出家为僧。这是避难，也是一种政治态度。其《牡丹花图》自题诗云："分明无种出仙乡，也共人间草木芳。好爵未縻原自在，众香国里独称王。"隐含了清高自许的一面。（2）沉沦下僚的胸中块垒。清代中期，士大夫民族意识、反清情绪逐渐减弱、淡薄，但是吏治腐败，内忧外患日渐显著。牡丹画的意蕴更多表现为对政治黑暗的批判。清代不少文人画家曾任过地方官，这成为清代画家一个特点。例如，李鱓曾任山东藤县知县，为政清简，甚得民心。因负才使气，得罪上司而被罢官。一生是"两革科名一贬官，萧萧华发镜中寒"（郑燮诗句，徐珂《清稗类钞》第30册）。其牡丹画也被灌注了类似的意绪。（3）自由、超逸的精神。清代文人大写意形态得到较为充分的发展，牡丹画自娱功能得到凸显，写意性、抒情表意性得到发展，以至于"出现了唯美表现的发展趋势"①。这样的形态含蕴了文人自由、超逸的精神。另外，牡丹画还包含抵制西方文化侵袭、固守文化传统的思想。如"海派"与"二居"都有程度不同的表现。

（三）市民文化

清代文人牡丹画中多种因素并存，其中民间绘画因素显著。市民文化是明

① 孔六庆：《中国花鸟画史》，江西美术出版社，2017，第413页。

清时期民间文化的典型形态。市民文化因此成为民间牡丹画文化的重要内容，同时也是文人、下层官吏与民间画家所创作的牡丹画的重要内容。民间文化历史性对主流文化进行了渗透①，在牡丹绘画文化史上具有重要意义。在清代，典型的创作在"扬州八怪""海派"那里。清代中后期的扬州、上海与广州再度兴起了市民文化。他们与官僚文人有不同的审美取向。世俗化、个性化与求新尚奇性是他们审美取向。这种审美取向通过绘画的商品化、市场化方式进入绘画，尤其是兼有文人与画工身份的画家的作品。这类作品"在立意上拓展了思想容量，在画法上突破了传统的藩篱，而特有自己奇崛的风貌"②。以此而言，清代文人牡丹画包含了明显的民间牡丹画的因素。所以，市民文化或者新兴市民文化成为文人牡丹画重要的文化内涵。

四、牡丹画创作

清代牡丹画家、传世作品的数量都远超明代。与花鸟画一样，可以分为初、中、晚三个时期：

（一）初期牡丹画

清初以恽寿平为首"常州派"的没骨写生牡丹，兼具"院体"特征与清逸的文人趣味，盛极一时，有"写生正派"之誉。朱耷、石涛的牡丹画发展了文人大写意形态，成为表现个性与感情的载体。

恽寿平的牡丹画，其题材寓意主要是文人思想与趣味。形式上，造型讲究形似，笔致工细，精匀疏瀹，追求活色生香，达到妙极自然的境界。笔墨上，创造性恢复与发扬没骨写生传统，直接用颜色敷染，或带脂粉笔敷染。风格上，明丽清逸，极具文人情调。

朱耷牡丹画是其特定思想感情与荒诞审美趣味的有效载体。朱耷对待清廷与功名富贵，采取离立、鄙弃的态度，表现为孤傲不群、愤世嫉俗；形式上表现为文人大写意形态，构图险怪空灵，造型变形夸张，表情奇特，笔法雄放含蓄，墨色淋漓酣畅，带有明显意绪化、人格化色彩，臻于情感与技巧融通、无法与有法相随的自由境界。

石涛牡丹画的意蕴，一是黍离之叹，坚贞守常与自甘淡泊的超逸情怀。二是希望有所作为的入世精神。形式上，继承明代写意传统而自具面目，笔墨峻迈爽利，洒落酣畅等。

① 余英时：《士与中国文化》，上海人民出版社，2003，第542页。

② 薛永年，杜娟：《清代绘画史》，人民美术出版社，2000，第105—107页。

（二）中期牡丹画

宫廷牡丹趋于繁荣，画家与画作数量众多。主要画家有蒋廷锡、邹一桂、钱维城与郎世宁等，或者呈现"院体"特征，兼具文人趣味，或者"中西合璧"，不一而足。文人牡丹以"扬州八怪"的高凤翰、李鱓、李方膺、边寿民等人成就最为突出，个性鲜明、风格怪异。

1. 宫廷派。宫廷牡丹画，整体而言，主题上既延续"富贵"一系意蕴，又带有文人趣味；形式上，以写实为主；风格上，兼具院体牡丹画与文人牡丹画的特点。

蒋廷锡是清代牡丹画大家，兼具宫廷牡丹与文人牡丹风格。主题上延续"富贵"一系意蕴，又有文人清雅趣味；形式上，集工笔写实、没骨写生与笔墨写意于一体；风格上，既精工绮艳，又适意清雅等。

邹一桂牡丹画兼容宫廷格调与文人趣味。形式上，工笔写实与没骨写生兼备，重粉淡彩，设色明净古雅，工丽清妍。

钱维城牡丹画，主题上取富贵绵长的意蕴；形式上，风格兼具精工艳丽与清新秀雅。

郎世宁牡丹画，主题自然属于"富贵"一系意蕴。形式上，造型逼真有如实物真景，立体感极强；采用工笔勾勒、应物敷彩，且有没骨写生的效果等，呈现"中西合璧"大致特征。

2. "扬州八怪"。"扬州八怪"的牡丹画，以高凤翰、李鱓、李方膺、边寿民等人成就突出。他们将其个性与感情融入创作，将文人牡丹画推向一个高潮。他们的牡丹画是文人牡丹与民间牡丹因素共存融通的状态，体现了雅与俗的审美属性。

高凤翰牡丹画的主题与形式，兼具文人思想与市民思想，糅合了自然超逸的文人精神与主体性、个性化的市民趣味，是文人牡丹与民间牡丹的组合体。

李鱓是"扬州八怪"中著名的牡丹画家。主题上兼具文人情趣与市民思想；形式上兼用水墨写意、没骨法与勾染法。工细严谨，色墨融合。笔法挥洒淋漓，纵逸不拘，富有动感与气势。纯用水墨或水墨浅色，以使用破笔泼墨法为主；审美上表现为纵横不拘、霸悍粗放的风格。

李方膺的牡丹画，主题兼具"富贵"趣味与文人思想。形式上采用大写意形态，用笔简放纵逸，墨气淋漓，随意涂抹，极乱头粗服之致。笔墨简略而意足神完，灵动而有逸趣。

（三）后期牡丹画

在半殖民地半封建的社会背景下，出现了以新兴商业城市为中心，表现新

技巧、新风格的画派，以上海"海派"和广东"居派"为主。其中，张熊、赵之谦、蒲华、任颐、吴昌硕与居廉等是重要的牡丹画家，他们将牡丹画创作又推向了一个高潮。

1. "海派"。张熊牡丹画，在题材上主要表现为"富贵"一系意蕴，有适世谐俗的一面，同时又有清高自守的一面；形式上水墨与设色并用，写意和写生兼备，纵放与古媚相济，呈现雅俗共赏的审美特征。

赵之谦牡丹画，主题上以"富贵"一系意蕴为主，兼及文人趣味；形式上继承徐渭以来大写意传统，融入个性明显的书法、篆刻，郁勃古艳、朴茂醇厚，富于金石气息。

蒲华牡丹画，主题主要是"富贵"一系寓意，如富贵延年、富贵吉祥与荣华富贵等；形式上构图饱满，笔法流畅凝练、柔中见刚，墨法燥润兼施，设色浓艳，形成苍劲浑厚、烂漫妩媚的风格。

从牡丹绘画史看，任颐是典型的民间牡丹画家。从他的作品中可以窥得民间牡丹画的体貌。构图、造型、笔墨、设色等方面都体现了雅俗共赏的"海派"特色。构图上，形象繁密饱满，而又疏密有致；造型准确，参用西画焦点透视之法，形神兼备而又富于感情色彩；用笔简逸放纵，兼工带写，格调明快秀雅；善用湿墨、破墨等。设色上，兼用淡彩艳丽之色，清新而不轻靡，并参以民间绘画、西方水彩画的用色技法；常用色破墨、墨破色，色墨相互渗透，自然而生动。

吴昌硕牡丹画的题材寓意兼具民间世俗趣味与文人趣味。形式上突出的特点是将书法、篆刻、金石与民间绘画因素引入绘画，笔力遒劲酣畅、墨法浓郁淋漓、色彩鲜艳强烈，布局书法化，气势恢宏，将文人水墨大写意牡丹画推向高峰。

2. "居派"。岭南居巢、居廉兄弟的牡丹画，主题上主要表现"富贵"一系意蕴；形式上属于小写意形态，集恽寿平没骨法、文人笔墨写意法、院体工笔法于一体，创"撞水撞粉"法。"二居"牡丹画融摄了传统绘画三大技法，与海派花鸟画一样，都反映了清代学术文化博综传统、集大成的趋势。

第一章　清代前期牡丹画

清初绘画流派众多，其中恽寿平、朱耷、石涛等是这一时期重要的牡丹画家。与其他绘画一样，牡丹画也有正统与野逸之分。恽寿平属于前者，朱耷、石涛属于后者。

第一节　恽寿平与恽冰

恽寿平是清代牡丹画大家，传世作品以牡丹画为多。"精研没骨，得其变态"，有"恽牡丹"之誉。恽寿平没骨花卉对明清之际的花卉画有"起衰之功"，影响波及江南江北，所谓"家家南田，户户正叔，遂有'常州派'之目"。与元代文人画家相似，恽寿平也是通过复制传统、创造清雅秀逸的审美境界，作为离立清廷的一种方式。

一、恽寿平

恽寿平牡丹画，题材寓意主要是文人思想与趣味。形式上造型讲究形似，笔致工细，精匀疏澹，追求活色生香，达到妙极自然的境界。笔墨上创造性发扬没骨写生传统，直接用颜色敷染，或带脂粉笔敷染。风格上明丽清逸，极具文人情调。

（一）生平经历

恽寿平（1633年—1690年），原名格，字寿平，后以字行，更字正叔，号南田、白云史、云溪外史、东园客、巢枫客、草衣生、横山樵者等。武进（今江苏常州）人。绘画、书法与诗歌兼善。绘画开创"常州派"，与"四王"、吴历并称"清初六大家"，著《南田画真本》《南田画跋》。书法兼取褚遂良、米芾，格调俊秀，有"恽体"之目，著《欧香馆石刻》。诗格超逸、清丽，为

"毗陵六逸之冠"，著《南田诗稿》《欧香馆集》等。

恽寿平出身书香门第、官宦人家。曾祖恽绍芳是明嘉靖年间进士，官至福建布政使司左参议。祖父恽应侯是太学生。父亲恽日初，崇祯年间副榜，复社成员，从学刘宗周。明亡后，从事反清活动。叔父恽向是著名山水画家，自创一派。堂伯恽厥初，万历年间进士，历官湖广按察使、陕西布政使等。清初战乱，12 岁的恽寿平随父流亡浙、闽、粤诸省，后参加抗清队伍。顺治五年，闽浙总督陈锦率领清军攻取建宁，收恽寿平为养子。陈锦遇刺身亡，恽格扶灵北归，于灵隐寺与失散的父亲相遇，留寺为僧。其间从父读书、学诗，钻研学问，不应科举，以卖画为生，与复社遗老及反清志士交游。顺治十一年（1654 年）前后，随父归里，卒于康熙二十九年（1690 年）。家贫不能举丧，幸王翚等故友相助方得安葬。

（二）牡丹画

恽寿平于花鸟画传统兼收并蓄。取径明代沈周、文徵明、唐寅诸家，创造性学习北宋徐崇嗣没骨法，"一洗时习，独开生面，为写生正派"①。恽寿平牡丹画大致有设色与水墨两种类型，其中以前者最具特色，在牡丹绘画史上独树一帜。

1. 设色牡丹画

恽寿平牡丹画以明丽清逸代替宫廷牡丹画的浓艳富丽。这幅《牡丹图》（图 3-1-1）是恽寿平设色没骨牡丹画的代表作品。画面左边王翚题跋云：

> 观南田此本，妍精没骨，得其变态，真可上追北宋诸贤……

康熙十六年，恽寿平又自题跋文曰：

> ……惟徐崇嗣创制没骨为能，深得造化之意，尽态极妍，不为刻画。写生之有没骨，犹音乐之有钟吕，衣裳之有黼黻，可以铸性灵，参化机，真绘事之渊泉也。因斟酌今古，而定宗于没骨云。

其中，"妍精没骨，得其变态"与"深得造化之意，尽态极妍，不为刻画。……可以铸性灵，参化机"，概括了此幅牡丹画的基本特征。

① （清）张庚、刘瑗撰，祁晨越点校《国朝画徵录》，浙江人民美术出版社，2011，第 52 页。

图3-1-1　（清）恽寿平《牡丹图》

　　此图采用没骨技法，精匀自然，气韵生动，鲜丽明净，柔美秀逸，富于文人情调。图中画三株展绽的牡丹花，隐现于枝叶之间，构图繁密。花冠硕大，婀娜多姿，正背倾侧，富于变化；枝叶扶疏，俯仰有致；设色红、紫、白与碧，光鲜洁净，流美溢采，生意盎然，清雅超逸；花瓣不事勾勒，无所依傍，直接染以明艳、沉稳之色；叶片筋脉工细轻柔、疏淡精匀，臻于妙极自然的清逸境界。文艺审美"逸"的形成机制，大致有两种情况，一是形式简淡自然而意蕴丰厚，一是创作自由、自然而达到气足神完的状态。这是"无为而无不为"的理路。恽寿平此画之"逸"主要来自工细轻柔的线条、明艳清秀的设色与自然天成的造型，与简淡自然为近。绘画中，由于苏轼"论画以形似，见与儿童邻"一类观念的流行，"形似"与"神似"一度成为相互对立的概念。如果画家刻意经营"形似"，则有舍弃"神似"的嫌疑。以此而言，恽寿平"惟能极似，

乃称与花传神"的作品，则属于"无意"于"神似"，却收到"与花传神"效果，这也契合"无为而无不为"的理路，从这个意义上看，也可以被视作"逸品"。这幅《牡丹画》符合论者对恽氏绘画的评语"格调出尘超凡，无一丝世俗之气和脂粉华靡之态"，臻于"不食人间烟火、如'天仙化人'般理想化的审美境界"①。

《山水花鸟图册·牡丹》（图3-1-2）也属于这一类型的作品。

图3-1-2　（清）恽寿平《山水花鸟图册·牡丹》

图中自识云："二种牡丹，用北宋徐崇嗣法。"即没骨写生之法，同时又糅合了黄筌父子工笔重彩之法。既具工笔的形似逼真，更有写意的传神抒情。画中绿叶扶疏，一红一白两朵盛开的牡丹花，或雍容绮妍，或清新亮丽。构图丰满而绰约多姿、天趣盎然。造型逼真而又富于韵味。用笔秀逸，色线似有非有，晕染含蓄工致，简洁精确。设色润泽、明净、清丽，清逸格调一如上幅《牡丹图》。图中右上角题诗表明了作品的题材寓意，其云：

十二铜盘照夜遥，碧桃纱护洛城娇。

最怜兴庆池②边影，一曲春风忆凤箫。

① 薛永年、杜娟：《清代绘画史》，人民美术出版社，2000，第24页。

② "兴庆池"是唐都长安兴庆宫内池塘，原为隆庆坊内池塘。隆庆坊曾为李隆基兄弟五人的宅院。李隆即位之后，避玄宗讳，易名兴庆宫，池亦改为"兴庆池"，成为皇帝游乐之地。其中沉香亭更著名，是李白所咏牡丹的生长之处。

诗中将牡丹置于"铜盘""碧桃纱""兴庆池"与"凤箫"等皇家"富贵"环境之中，近于宫廷牡丹画将牡丹置于"翠楼金屋，玉砌雕廊……紫丝步障，丹青团扇，绀绿鼎彝"①的画法。从字面看，似乎认可牡丹"富贵"一系意蕴，然而情况并非如此简单。一是恽寿平明确反对将牡丹置于富贵奢华环境的画法，认为如此就是延续"绮艳之余波，淫靡之积习"②；二是一个"忆"字，将牡丹富贵环境的光彩进行了冷处理，这表明富贵奢华、倾国倾城、诗仙醉赋《清平调》③等等并非当下情景，而是后人口耳相传的轶闻掌故。其背后俨然隐含一个"开元盛世"。诗画中牡丹"富贵"一系意蕴，关联已经留在历史中的一种昔日辉煌，个中意味似应从画家作为前朝"遗民"的角度去探究。

2. 水墨牡丹

恽寿平有不少水墨牡丹画，或略施彩色，或纯用水墨。这类作品是其"逸"趣的又一体现者。如果说没骨写生画主要遵循的是以形传神的话，那么水墨画则是将"水墨"作为表现"逸"趣的手段。水墨氛围中更见生意与韵味，所谓"粗服乱头，愈见妍雅，罗纨不御，何伤国色"④，恽寿平水墨画有其独特的理论依据。

恽寿平水墨画兼用没骨法与水墨法。水墨之外，笔法依旧工整清秀，用色依旧洁净明丽。水墨设色的《国

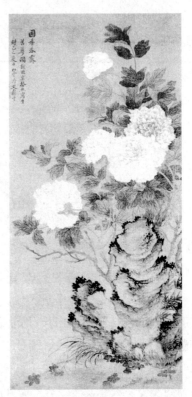

图 3-1-3 （清）恽寿平《国香春霁图》

① （清）恽寿平著，张曼华点校《南田画跋》，山东画报出版社，2012，第156页。

② （清）恽寿平著，张曼华点校《南田画跋》，山东画报出版社，2012，第156页。

③ 《碧鸡漫志》卷五云："《松窗录》云：'开元中，禁中初种木芍药，得四本，红、紫、浅红、通白繁开。上乘照夜白，太真妃以步辇从。李龟年手捧檀板，押众乐前。将欲歌之，上曰："焉用旧词为。"命龟年宣翰林学士李白立进《清平调词》三章。白承诏赋词，龟年以进。上命梨园弟子约格调、抚丝竹，促龟年歌。太真妃笑领歌意甚厚。'"参见孟陶宁主编《豪放词·婉约词》，北方妇女儿童出版社，2010，第238页。

④ （清）恽寿平著，张曼华点校《南田画跋》，山东画报出版社，2012，第156页。

香春霁图》（图3-1-3），由牡丹与山石搭配成图。考虑到恽寿平曾经反清的政治立场，以及为僧、隐居的生活，富贵延年一类意蕴不能作为主题，至多只是作为参照义项，以表现具有特殊意义的意蕴。

形式上此图采用没骨技法。花朵运用色彩直接晕染，或盛开，娇艳欲滴，或将开，含苞待放，描摹真切、微妙；叶片儿正背密疏有致，脉络纤细轻逸，清透似水，薄如蝉翼。这得力于巧妙运用水、粉等技法。用色上尤具特色，以水墨为主，略微设色，以带脂粉笔点花，又施色晕染，并"巧妙控制了颜色与水的调和，画面清润，逸趣盎然，将开放的牡丹以及含苞的趣象表现得淋漓尽致，生动感十足"①。整个画面明丽清新，色泽淡雅，意境幽淡，极具生意与韵味。秦祖永将恽寿平绘画定为"逸品"，"比之天仙化人，不食人间烟火也"②，洵为知言。

恽寿平尚有不少水墨写意牡丹画，如《墨牡丹》（图3-1-4）。图中作者自题款识云："何须更觅胭脂水，独赏天真尚有人。文待诏《墨牡丹》在元人王元章《看水孤云》之上，因仿之。"从中可见，这幅作品的特征是纯用水墨，平淡天真。牡丹花叶都是用笔勾勒轮廓，线条粗细兼用，写中带工。花瓣用笔还有一些点写的效果，花蕊则以焦墨簇点而成，整体来看，花冠不施晕染，由白描而成。叶子也只是以浅淡墨色晕染等。

图3-1-4　（清）恽寿平《墨牡丹》

① 陈巍：《试论恽寿平花鸟画的艺术品格》，《河南师范大学学报》（哲学社会科学版）2014年第5期，第187—188页。

② （清）秦祖永撰，黄亚卓校点《树荫论画》，上海古籍出版社，2015，第16页。

二、恽冰

恽冰是"常州派"中能得恽寿平写生牡丹神韵者，可称后劲。

恽冰（生卒年不详），字清於，号浩如、兰陵女史、南兰女子等。武进（今江苏常州）人。恽寿平族中玄孙女。擅长没骨画，与擅长勾染的马荃齐名，有"双绝"之誉。"时武进恽冰画，以没骨名。而江香（马扶曦女）以勾染名，江南人谓之'双绝'。"（吴德旋《初月接续闻见录》）① 恽冰牡丹画有《牡丹图》《国色天香》与《群艳凝香》等。

图 3-1-5　（清）恽冰《牡丹画》

恽冰《牡丹图》（图 3-1-5）兼用没骨与勾染之法。画中两枝牡丹，一红一白。绽开的白色牡丹采用勾勒晕染之法。花瓣勾线圆润，白粉晕染，笔法娴熟老道。花蕊染以淡绿，呼应绿叶。红色牡丹含苞欲放，娇艳妩媚，用没骨法，花骨以石榴红晕染而成，与白色牡丹形成对比。叶片也用没骨法，叶脉工细入微、疏淡精匀等。总之，《牡丹图》构图清简，设色清妍，笔法工细，写出了牡丹国色天香的真态。

综上，以恽寿平为代表的常州画派的牡丹画寓意主要是依托"富贵"义项表现出来的：一方面，以形写神，阶段性呈现牡丹"富贵"基本意蕴。一方面，采用没骨法、水墨法等，凭借其自律性形式直接承载高情"逸"趣。形象意蕴

① 虞新华主编《武进掌故》（上），中国文史出版社，2000，第19页。

与技法意蕴相反相成，衍生出多重意蕴："富贵"的题材意蕴，被技法"逸"趣消解，呈现"清贵"意蕴。联系恽寿平反清经历，"清贵"是一种与清廷离立的政治姿态。同时，也继承了明代"吴派"的文人意趣，使得牡丹的富贵意蕴从清逸维度上被消解，从而具有文人趣味，呈现一种不食人间烟火、如"天仙化人"般理想化的审美境界。这有如元代文人画家们通过遁世生活营造超逸的、理想的境界等等方式，以坚守传统、文化与节操。而且也是清初士人政治立场由反对清廷向有限接受清廷的转变在审美祈向上的反映，犹如同时代的王士禛的神韵诗、朱彝尊的醇雅诗词风靡一时那样，具有时代的转型意义。

恽寿平没骨写生画影响广泛，受其影响者除"常州派"外，还有宫廷画家蒋廷锡、邹一桂等，"扬州八怪"的华嵒，岭南"二居"以及"海派"的任伯年等。

第二节　朱耷与石涛

明清之际，朱耷、石涛继承陈淳、徐渭遗韵，将文人大写意推向一个高峰。形成对照的是，陈淳、徐渭作为平民，坎坷的生活经历与凸显主体精神的时代，激发了他们豪狂的个性。朱耷、石涛作为明朝皇室遗嗣，国破家亡、生活苦难，引发了悲痛、怨艾、岑寂与高傲、愤世的意绪，因此呈现或狷或放的精神状态。他们的绘画创作是直接抒写强烈悲痛愤恨的结果。但二人又有所不同：朱耷笔墨简朴苍劲而清润圆秀，石涛笔墨峻迈爽利，洒落酣畅。

一、朱耷

朱耷牡丹画是其特定思想感情与荒诞审美趣味的有效载体。朱耷对待清廷与功名富贵采取离立、鄙弃的态度，表现为孤傲不群、愤世嫉俗的思想感情。形式上表现为文人大写意形态，构图险怪空灵，造型变形夸张，表情奇特，笔法雄放含蓄，墨色淋漓酣畅，带有明显的意绪化、人格化色彩，臻于情感与技巧融通，无法与有法相随的自由境界。

（一）生平经历

朱耷（1626—约1705年），号八大山人、彭祖、雪个、个山、个山驴、人屋、驴屋等。入清后改名道朗，字良月，号破云樵者。谱名朱由桵，明太祖朱元璋第十七子朱权九世孙。江西南昌人。入清后削发为僧，后改奉道教，住南

昌青云谱道观。朱耷与弘仁、髡残、石涛合称"清初四僧"。

朱耷生长在宗室家庭，从小受到父辈的艺术陶冶，加上聪明好学，八岁时便能作诗，十一岁能画青山绿水，还能悬腕写米家小楷等。崇祯十七年（1644年），明朝灭亡，朱耷时年十九，不久父亲去世，其内心极度忧郁、悲愤。他便装聋作哑，潜居山野，以图自保。顺治五年（1648年），妻子亡故，朱耷便奉母带弟"出家"，至奉新县耕香寺剃发为僧。顺治十年（1653年），朱耷二十八岁，又迎母至新建洪崖寺，在耕庵老人处受戒，住山讲经，随从学法者达百余人。三十六岁至三十八岁，往返于南昌城与道观青云谱之间。约在三十九岁，朱耷正式定居青云谱直至六十二岁，历时二十余年。朱耷亦僧亦道的生活，主要不在于宗教信仰，而是为了逃避清廷的政治迫害。朱耷晚年住在南昌城内北竺寺、普贤寺等地，这是朱耷创作的旺盛时期。最后在南昌城郊潮王洲上，搭盖了一所草房，题名为"寤歌草"。当时诗人叶舟曾作《八大山人》诗，描写这里的生活："一室寤歌处，萧萧满席尘。蓬蒿丛户暗，诗画入禅真。遗世逃名志，残山剩水身。青门旧业在，零落种瓜人。"① 朱耷在这里度过了孤寂、贫困的晚年，直至去世。

（二）牡丹画

朱耷早期的《松石牡丹图》、中后期的《牡丹孔雀图》与《鸟石牡丹图轴》等，大体可以涵盖其牡丹画的基本特征。

朱耷牡丹画形式上主要有三个方面的特征：一是布局疏朗空灵，绘的对象少，或用笔少。二是变形取神、以形写情。形象夸张、变形、奇特，有漫画特征，如"白眼向人"的鸟眼睛、浑圆、头重脚轻的山石等，来表现悲愤意绪。因为特殊的身世和压抑的政治环境，不能直抒胸臆，只能采用怪奇的变形形象来表现。三是运笔奔放含蓄，着墨淋漓酣畅等。

1. 《松石牡丹图》

朱耷绘画可分为三个时期，50岁以前属于早期，多署款"传綮""个山""驴""人屋"等。《松石牡丹图》（图3-1-6）画面左上识语："为克老词兄写，传綮。"钤"释传綮印""刃庵"二印等，是朱耷早年作品。这一时期的作品主要是较为写实的形态，精细工致，劲挺有力，但是思想情感的表现相较中后期显得隐晦或不足。

首先，题材意蕴。《松石牡丹图》中，牡丹与松柏、湖石搭配成图。一般而言，寓意应是富贵永昌一类，但是画面色调、氛围给人的感受总有一些不协调。

① 范达明主编《中国历代画家佳作品鉴·八大山人》，浙江摄影出版社，2016，第7页。

朱耷是明朝遗嗣、逃亡僧舍的和尚。富贵之想带来更多的无疑是物是人非的痛苦、惆怅等消极情绪。"在文人牡丹绘画中，画家为突显牡丹有别于富贵呈祥的孤高气节，有意拆解了牡丹绘画中惯用的题材组合，以疏石、老松取代了彩蝶、锦鸡，加之以空旷的背景与清淡的笔墨，营造出一个幽远寂寥的艺术境界，用以寄托画家内心或浓烈激荡或深沉含蓄的真情。"① 朱耷《松石牡丹图》与这种说法相近。这样的话，画中松树、湖石就不能简单解释为延年、吉祥之类意蕴，而须从文人品节维度上分析其象征意义。松柏基本文化寓意，诚如《论语·子罕》所云"岁寒，然后知松柏之后凋也"，象征坚贞的品质，孤直的性格；石头亦有相近的文化寓意，《吕氏春秋》说："石可破也，不可夺其坚。"石有沉着素静的特点，不随波逐流，守常而坚贞。在这一文化语境中，牡丹"富贵"一系意蕴

图 3-1-6　（清）朱耷《松石牡丹图》

就偏离了其固有性质，失去独立性，成为服务于画家表现孤傲不群、愤世嫉俗等思想感情的文化符号。

其次，《松石牡丹图》的形式风格也支持这类意蕴。从构图可以看出牡丹的从属地位。画面主景是松树，纵贯画面中央，树下伴以玲珑湖石，牡丹是从石顶石侧石孔石隙隐约呈现，且处于底层位置。在笔墨方面，松石纯用水墨，虽以干渴为主，亦不失润泽本色，用笔精细工致，劲挺有力，与牡丹花叶相较，有鹤立鸡群的效果。牡丹花叶敷以淡绿浅红，用笔有一些没骨特征。原本国色天香的形象，已然减色简形，昔日荣华已然成为忧伤的记忆，不再光鲜、真实。这令人不禁想起刘禹锡的诗句："后来富贵已零落，岁寒松柏犹依然。"一方面，朱耷虽栖身佛门，却仍然是现实生活中活生生的人，自然有富贵之想，然而可

①　周纪文，周雨沅：《同题异趣：从牡丹题材传统美术作品看审美趣味的文化分层》，《美育学刊》2021 年第 1 期，第 36—42 页。

望不可即，富贵已经变得遥远；一方面，现实中的富贵又不该不能更是不屑去获取。黍离之悲与坚贞气节，因牡丹"富贵"的反衬，得到充分表现。

另外，在《花鸟册》（图3-1-7）、《杂画册》（图3-1-8）中，牡丹也有类似的寓意。花叶或纯用墨色，或粗笔勾勒，牡丹之生色真香已然脱落殆尽，只剩下富贵荣华的骷髅记忆，同样可以在朱耷的处境、感情与精神之中找到契合点。

图3-1-7　（清）八大山人《花鸟册》　　图3-1-8　（清）八大山人《杂画册》

2.《牡丹孔雀图》

朱耷《牡丹孔雀图》（图3-1-9），又名《孔雀竹石图》《孔雀图》等。据作者自识，此画作于康熙庚午年，朱耷65岁，属于中晚过渡时期的作品，无论构图、造型，抑或笔墨，都体现了其牡丹画的基本特征。

首先，《牡丹孔雀图》构图简略，形象变形夸张，体现了朱耷牡丹画诙谐怪诞、富于漫画的特征。画面侧上方是一处悬崖石壁，石壁上、石隙间悬生着一些竹叶与倒挂的牡丹，有一种乾坤颠倒的感觉。如果将这部分画面倒置过来看，则更容易辨清所画内容而有真实感。同样，画面侧下方内容更具脱离真实、怪诞诙谐的特征：一块上下皆尖、树立不稳的石头上，站着两只鼓腮、睁着白眼、丑陋的拖着三眼翎羽的孔雀。原本由牡丹、孔雀与石头搭配成图的寓意应该是富贵寿考、吉祥如意，但是因颠倒怪诞的构图，意蕴发生了逆转，产生了变化。牡丹因悬生倒长，富贵意味变得不真实；孔雀在画中做了变形处理，变成秃头秃尾、白眼鼓腮的怪诞模样。美丽替以丑陋，雍容失于惊恐，雅容华贵的意味也因此变了味道；凌乱的竹叶近于伏地（石）而生的草类，素称的君子之节也

图 3-1-9 （清）朱耷
《牡丹孔雀图》

令人生疑。可以说，传统花鸟画中诸种意象，在这幅作品中全部成为承载反讽意味的意象。画面上题诗一首，使得这种意味益加明确与深化：

孔雀名花雨竹屏，竹梢强半墨生成。
如何了得论三耳，恰是逢春坐二更。

诗画同体表现了朱耷对清朝统治的一腔孤愤。关于诗画立意，目下学界尚有歧义。台湾学者李叶霜认为，题诗是借对孔雀的描绘讥讽了当时的江西巡抚宋荦①。朱良志则持朱耷与宋荦没有交恶的看法，认为朱耷的图诗没有讽刺性，更谈不上讽刺宋荦②。自然，对诗中作为佐证的"三耳"与"坐二更"等也给出了不同的解释。但是，从画中颠倒视角的运用、传统意象的反讽处理等所表现出来的"诙谐怪诞"漫画式的特征，再联系到朱耷一贯的思想感情，将诗画立意定格在一次日常集会的生活情景，显然是不合适的。诗画带有明显的讽刺意味，讽刺对象是跻身高位的汉族士人，也是可以确定的。"秃头秃尾的样子犹如清代做官的'顶戴花翎'，它们站立在摇动不稳危卵石上等候的动态，以及向着画外巴望着什么的神情，一定有某种内涵。……画中孔雀伸长脖子瞪大眼睛不打瞌睡的机敏神情，特传'三耳'神。很明显，这是一幅讽刺画。"③当然，拘泥于宋荦因无直接证据也是不妥的，宋荦是众多此类高官的一员，或者宋荦在江西巡抚任上的所作所为恰是朱耷诗画创作的一个契机。画中拖着三眼花翎、被丑化的孔雀则与诗中"三耳"与"坐二更"互为佐证。"三耳"取自《孔丛子》中的"臧三耳"，

① 李叶霜：《八大山人〈孔雀图〉的秘辛》，台湾《中央日报》，1975 年 1 月 7、8 日。
② 朱良志：《八大山人与宋荦的关系再探讨》，载《八大山人研究》，安徽教育出版社，2008，第 216 页。
③ 孔六庆：《中国花鸟画史》，江西美术出版社，2018，第 422 页。

奴才有三只耳朵才能充分施展其逢迎拍马的能力。"坐二更"则是不顾节操、奴颜婢膝的逢迎行为——官员起早等待上朝。客观而言，这些对于朝廷、皇帝的心态与行为，本无可厚非，甚至堪称忠贞勤勉，但是在前朝遗臣朱耷的眼中，在"夺朱非正色，异种亦称王"视角下，一切都颠倒逆转了。恪尽职守的士夫缙绅变成了没有操守、根底的小丑。所追求的名节、富贵也都变得虚假、不真实。在这样的思想情绪下，牡丹所承载的富贵平安意象被反向处理。

其次，《牡丹孔雀图》的笔墨形式，以简朴苍劲、清润圆秀的特征，支持了这种具有讽刺意味的意蕴。变形夸张、诙谐怪诞的造型脱离了自然形态，表现了主观意绪，形成了酣畅纵逸的风格。笔墨的形式风格在很大程度上给以照应。朱耷绘画有"笔墨精粹"之评。用墨上，干湿、浓淡变化有致，清而不燥，纯净滋润；干笔皴擦的崖石，湿笔点虱的花叶，用笔纵而有敛。这些在审美上呈现酣畅简逸的风格。

朱耷笔墨这种风格特征，在其《传綮写生册·墨花图》（图3-1-10）中也有明显的表现。《传綮写生册》在用墨上体现的主要特征是清润，即纯净滋润，所画牡丹"是用水分饱满之笔，几近山水米点法的技巧来点写的，一气呵成用笔所得到的那种气韵节奏，在浓淡深浅之中纯净而清"[1]。依据牡丹植物特征与富贵意味，宜用工笔重彩技法。而采用多水而清润的笔墨，显然另有意味。画上题诗说："尿天尿床无所说，又向高深辟草莱。不是霜寒春梦断，几乎难辨墨中煤。"用牡丹花来表现"尿天尿床""高深草莱"等，显然与自然形色的牡丹及其象征意义迥然不同。"此乃深切于改朝换代而失去家国之痛的八大山人心像所'幻'出的笔墨形象"[2]。

有清三百年，凡大笔写意画家都或多或少受到朱耷的影响。朱耷绘画在当时影响并不大，但对后世绘画影响是深远的。清代中期的"扬州八怪"、晚期的"海派"莫不受其影响。

① 樊波著，周积寅主编《中国画艺术专史·花鸟卷》，江西美术出版社，2008，第425页。
② 孔六庆：《中国花鸟画史》，江西美术出版社，2018，第426—427页。

图 3-1-10 （清）朱耷《传綮写生册·墨花图》

二、石涛

石涛牡丹画的意蕴，一是黍离之叹，坚贞守常与自甘淡泊的超逸情怀，一是希望有所作为的入世精神；形式上，继承明代写意传统而自具面目，笔墨峻迈爽利，洒落酣畅等。

（一）生平经历

石涛（1642 年—1707 年），原名朱若极，小字阿长，广西全州人。出家后，法名元济、超济、原济，字石涛，号枝下叟，别署阿长、钝根、山乘客、济山僧、石道人、一枝阁，别号大涤子、清湘遗人、清湘陈人、靖江后人、清湘老人、瞎尊者、零丁老人等。明朝宗室靖江王朱赞仪十世孙。著《苦瓜和尚画语录》。

明亡后，石涛父亲朱亨嘉自称监国，被唐王朱聿键囚禁而死于福州。当时石涛仅 4 岁，由太监带走，后出家为僧，云游半生。晚年定居扬州，以卖画为生。石涛是一个充满矛盾的人。对待清廷、功名富贵，一方面有合作、追求的态度，一方面又表现为清高自许的姿态。身为前朝胄裔，难却黍离之思，自称"苦瓜和尚""瞎尊者"。苦瓜皮青瓤红，寓意身在满清而心向朱明。瞎尊者，即失明，寓意失去明朝。但是这类感慨性取号较少，他的别号更多情况下有一

种"从内心深处折射出的'驴'之类艰涩感"①。他的艺术追求有明显重视客观自然的特征，他更多生活在现实之中。所以，在康熙南巡之时，他曾两次接驾、山呼万岁，并主动进京交结显贵以期有所作为。石涛在清高自许和不甘寂寞的矛盾之中度过了一生。他将这一矛盾诉诸绘画，纵横排闼、闪转腾挪，充满动感与张力，形成一种奇险、秀润的独特风格，有一种与苦瓜相近的淡淡的苦涩味。

（二）牡丹画

石涛牡丹画主要有白描、水墨、彩墨三种形态。白描技法主要用于早期，这里仅就水墨、彩墨两类牡丹作品予以论述。前者有《兰石牡丹图轴》与《牡丹图》等，后者有《牡丹花图》与《富贵图》等。

1. 水墨牡丹画

石涛《兰石牡丹图轴》（图3-1-11）属于"水墨"一类作品，无论题材寓意，还是形式特征，都堪为代表。

首先，题材寓意。《兰石牡丹图轴》由幽兰、湖石与牡丹组成。由于相近的原因，解释其意蕴应该遵循知人论世的原则。《兰石牡丹图轴》纯以水墨作画，其主题已经变得不再单纯，而且石涛是一位思想、志趣比较复杂的画家，情况就变得更加复杂。牡丹原本"富贵"的寓意必须置于兰石所形成的意脉之中，才能确定其与作品主题的离合关系。幽兰是传统文化中承载某种君子品质的意象。孔子《孔子家语·在厄》说："芷兰生于深林，不以无人不芳；君子修道立德，不为穷困而改节。"② 幽兰在儒家的比德意蕴主要是君子不因困境而改变志节。湖石具有守常坚贞、不随波逐流之意。以此而言，在《兰石牡丹图轴》中，牡丹"富贵"之意则成为表现黍离之思、守常坚贞等意蕴的辅助义项。面对牡丹，作为明朝遗臣、遗民的石涛，不可能如科场举子那样了无牵挂地激起功名富贵之想。石涛一生处在黍离情绪与期盼新朝知遇，清高自许和不甘寂寞的矛盾之中。这幅牡丹图反映了这种矛盾。画上借题苏轼的四首诗也支持这样的意蕴。诗画之间，对照、映衬与生发，明确、具体而深入地反映了画家的复杂心态，从而揭示了牡丹文化意蕴的复杂性与丰富性。借题之诗与原作在个别字词上稍有出入，这里以画上题诗为准列出，依次为：

人老簪花不自羞，花应羞上老人头。醉扶归路人应笑，十里珠帘半上

① 孔六庆：《中国花鸟画史》，江西美术出版社，2018，第432页。
② 张婷婷编《中国传世花鸟画》第2卷，中国言实出版社，2015，第115页。

钩。（原题《吉祥寺赏牡丹》）

花开时节雨连风，却向霜余染烂红。满地春光私一物，此心未出信天工。（原题《和述古〈冬日牡丹〉四首》其二）

当时只道鹤林仙，能遣春花发杜鹃。谁信诗能回造化，直教霜枅放春妍。（原题《和述古〈冬日牡丹〉四首》其三）

城西千叶岂不好，笑舞春风醉脸丹。何似后堂冰玉洁，游蜂非意不相干。（原题《和孔密州五绝堂后白牡丹》）

其中，与《兰石牡丹图轴》主题相关的意蕴主要有三点：一是通过老人簪花的形象来表现超然物外、旷达不羁的性格。因为明清之际男子簪花之风已经成为历史，不再是寻常之举①，所以在绘画的意义系统中，自然有特殊意义。二是诗歌咏叹"冬日牡丹"。牡丹盛开在不应该、不适宜的霜雪季节，属于不同寻常之事。诗中认为，这是春光偶尔漏泄所致，并非天公之意。石涛与朱耷对待清廷与功名富贵的态度不同。朱耷采取离立、鄙弃的态度，而石涛主要采取合作、追求的态度。但是石涛毕竟有黍离之感、遗臣节气，而且对于前朝遗臣，清廷的富贵有时是一种可望而不可即的东西。错季盛开的牡丹就是这种复杂心态的物化形态。三是通过借题古诗来表现画家清高自许等志趣。诗中，牡丹盛开，叶茂花好、笑舞春风，众人趋之若鹜。而作者只好或只能孤赏人迹罕至的堂后的冰清玉洁的白色牡丹。清高自许之外，也许还另有心态：新朝富贵众人可以了无拘牵去追求，而画家即便心生富贵之想，还有守常坚贞的"羁绊"。

其次，形式特征。《兰石牡丹图轴》牡丹花采用没骨技法，直接以淡墨点染而成。枝叶先用墨色晕染，再以粗率线条勾勒叶脉；兰叶一笔写成，富于书法意味；山石以浓墨勾勒晕染，巧借空白来丰富表现，有"计白当黑"的逸趣。又稍加苔点来充实轮廓，增加真实感。左侧题写咏牡丹之诗，行书中透出隶书笔意，笔力遒劲。正所谓"生趣盎然，不拘格套，独抒胸臆；笔墨峻迈爽利，洒落酣畅，富于个性色彩"②，具有明显的抒情表意性。

另如石涛《牡丹图》（图3-1-12）自题诗云："难将七字答花神，富贵何季赏粤宾。一捻尚然称国色，罕逢双璧佩天真。微风细雨娇魂艳，澹月轻云粉魄新。想见当时隋炀帝，西苑及里赭红春。"诗中直言喜爱牡丹，是可观可感、

① 男子簪花作为一种风俗，汉代已经出现，唐宋时期最为盛行，后来逐渐衰落。明代宫廷虽还沿古习，但是已经变得简便。簪花宴在明英宗时已成"故事"。明末，民间男子簪花已经被视为笑话了。

② 孔六庆：《中国花鸟画史》，江西美术出版社，2018，第434页。

生色真态的牡丹，"国色""天真"，或微风细雨中的娇艳，或潜月轻云般的清艳等，不一而足。然而，尾联却又提及"当时隋炀帝"就有些耐人寻味了。一方面富贵之想得以畅然，但是，另一方面还可以做反向阐释：富贵转瞬之间成为云烟，加之以更为纵逸的笔墨描绘富贵，富贵之想遭到阻抑。这幅《牡丹图》同样表现了石涛矛盾的心态。

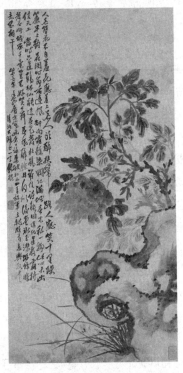 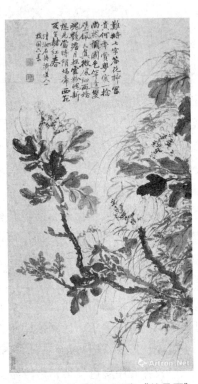

图 3-1-11　（清）石涛《兰石牡丹图轴》　　图 3-1-12　（清）石涛《牡丹图》

2. 水墨设色牡丹画

《牡丹花图》（图 3-1-13）属于"彩墨"一类作品。采用了彩墨形态中的"彩色点写法"，即于藤黄色中略加淡墨画花，花青色中略加淡墨写叶。这种点写之法大多一次完成，彩色常常呈现"从浓到淡、从湿到枯"[1] 的变化，因此成就其典型的大写意特征。与这种技法及风格相照应，《牡丹花图》题材寓意也是在同样意义维度上生发。形象上如同徐渭脱离形似而得气质神韵；笔墨上用笔放纵简逸，用墨淋漓倾泼，神韵生动，臻于"逸品"，个性色彩极强。牡丹所承载的富贵意蕴，如同上文所论，在简逸淋漓的笔墨意味的维度上，只是作为

① 孔六庆：《中国花鸟画史》，江西美术出版社，2018，第 434 页。

参照义项。在石涛清高自许与不甘寂寞的精神结构中，向清高自许一方侧斜。这也可以从其自题诗中找到印证，其云："分明无种出仙乡，也共人间草木芳。好爵未縻原自在，众香国里独称王。"牡丹与清逸意象的菊花不同，寓意相对复杂，既有花王之尊，又不失逍遥自在。这也是石涛清高自许与不甘寂寞"二元"精神结构的形象体现。另外，石涛《富贵图》（图3-1-14）自题诗："华岂有心求富贵，谁知富贵逼人来。"牡丹花原本是自然之物，本无所谓富贵与贫贱，但是，"天生丽质难自弃"，尊贵的品格却来自自然造化。加之画中墨叶、彩墨之花，使得意义不再单纯。画家复杂丰富的感情、志趣于此也得到体现，等等。

石涛文人写意牡丹画对后世影响巨大，开启了"扬州八怪"的创新之风，又对吴昌硕、蒲华等写意画家产生了重要影响。

另外，明代名臣、文学家王鏊六世孙王武，"金陵八家"的樊圻等人，也有牡丹画作品传世。不再详述。

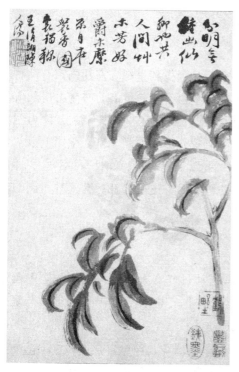

图3-1-13　（清）石涛《牡丹花图》

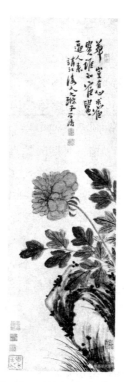

图3-1-14　（清）石涛《富贵图》

第二章　清代中期牡丹画

清代中期，时值"盛世"，牡丹画因此繁荣。宫廷牡丹画家以蒋廷锡、邹一桂与钱维城成就较大，"中西合璧"的作品也值得注意。宫外写意牡丹画家以"扬州八怪"为著，个性鲜明，风格怪异，独树一帜。

第一节　宫廷绘画

康乾时期，全国统一，政治稳定，宫廷绘画得到重视。宫廷画家有两种类型，一是设立如意馆等机构吸纳专业画家供奉宫廷，二是借助"南书房"等形式延纳朝臣画家，他们奉旨或为进献而作，大多署有"臣"字款，称为"词臣"画家。这一时期的牡丹画盛极一时，画家众多，作品丰富。主题上以"富贵"一系意蕴为主，兼及文人趣味；形式上以工笔写实、没骨写生为主，兼及笔墨写意。另外，还有一些作品中可见西画明暗、透视之法。宫廷牡丹画与其他宫廷绘画一样，嘉庆以降，日趋衰微。

一、蒋廷锡

蒋廷锡是清代牡丹画大家，兼具宫廷牡丹与文人牡丹风格。主题上延续"富贵"一系意蕴，又有文人清雅趣味；形式上，集工笔写实、没骨写生与笔墨写意于一体；风格上，既精工绮艳，又适意清雅等。

蒋廷锡（1669-1732），字杨孙、酉君，号南沙、西谷、青桐居士。江苏常熟人。监察御史蒋伊之子，云贵总督蒋陈锡之弟。康熙四十二年进士，历官户部尚书、兵部尚书，文华殿大学士、太子太傅等。卒谥"文肃"。蒋廷锡不仅是博古通今的学者，有才华的诗人，更是重要的宫廷画家。曾经奉旨重新编校陈梦雷的《古今图书集成》；诗歌称"江左十五才子"之一，著《青桐轩诗集》等。花鸟画有"蒋派"之目。蒋廷锡的牡丹画可分为早、中、晚三期。早期和

晚期的风格主要以自然放逸为主。中期多属于宫廷绘画，既有宋人理法、元人墨韵，又得"吴派"遗意，可谓工写兼备。既有工笔写实没骨写生、精细妍丽的风格，又有水墨写意、清逸洒落的风格，可谓丰富多彩。其中，以写实牡丹画著名于世。

（一）写实牡丹

蒋廷锡创作了大量"富贵"一系寓意、兼用勾染与没骨技法的牡丹画，多为"臣字款"作品，精工富丽，反映宫廷趣味，用以歌功绩、颂太平。试以《富贵长年》与《岁朝图》等为例论之：

《富贵常年》（图3-2-1）主景是牡丹、山石。花团锦簇，山石嶙峋，照应画目"富贵长年"的主题。形式上，集工笔、没骨与写意之法于一体。构图饱满，富于装饰性。形象形似逼真，气韵生动。牡丹花设色敷粉，反复晕染，精工严谨，色彩浓艳，有厚度、有质感、有立体感；枝叶用没骨之法，先用色晕染成形，再用粗细不一的线条勾出筋脉。枝干落墨成形，由粗到细，错落率意，以逸笔写出。山石勾勒轮廓，浅墨轻染，点缀成象。色墨交融，清淡艳丽。此图实践了蒋廷锡的牡丹画思想，即"当于整齐中求生动，若笔太松动，便非牡丹品格"（见图3-2-5作者自识）。

再如蒋廷锡《岁朝图》（图3-2-2），也属于集各种技法于一体的作品。从作者自识"庚午嘉平月拟白阳山人笔意"看，此图作于庚午年即康熙二十九年，属于宫廷岁朝清供一类作品。图中牡丹搭配柿子、如意、水仙和寿石，寓意主要为事事顺遂、吉祥如意与富贵延年一类意蕴。《岁朝图》兴起于宋代宫廷，自然符合宫廷趣味。画面构图精谨，设色清淡雅致。牡丹花叶采用没骨法，叶子筋脉勾线与花叶敷色，自然率意；寿石以浓墨晕染，亦有没骨效果；如意与柿子，用笔设色更具写意性质；水仙叶片采用双勾白描，花瓣则用勾勒轻染，加之水仙所栽盆器以及其中碎石，皆呈现形似逼真、画法工致的特点。总之，是工笔、没骨与写意诸法兼用，宫廷趣味与文人气息共有，体现了蒋廷锡牡丹画的基本特色。

蒋廷锡还有一幅属于"院体"一类的牡丹画（图3-2-3）。画面左下有款识："臣蒋廷锡恭绘。"画的是盆景牡丹，是一幅典型的工笔重彩写实牡丹画。图中题材虽然单一，但是叶密花稠，盆盘体大醒目，所以构图依然饱满，引人注目。在相对窄小的枝叶之间，竟然安排了六朵花冠硕大、充分绽放的牡丹花。枝叶之外与逸出的枝条之上，又有一大一小、一开一闭的两朵花蕾。造型形似逼真，赋色清妍，富有生意。花叶皆用勾染之法。六朵于枝叶内外簇拥一处的

牡丹化，呈现四种红、黄、蓝、白主色，伴随青枝绿叶，既金碧辉煌，又清朗靓丽。且饰有图纹瓦蓝的盆盘，其端庄雅致与牡丹雍容富贵相映成趣。这幅牡丹图属于作者"成进士后其画宫中极贵重之"（冯金伯《国朝画识》）① 一类作品。

另外，蒋廷锡写实牡丹画，尚有著名的《百种牡丹谱》。《百种牡丹谱》是进呈雍正皇帝御鉴的作品。蒋廷锡作画前，作《牡丹百咏》诗，每种牡丹又分别标明主要颜色与特点，然后作画。整册牡丹采用没骨写实写生之法，精工细致，清雅艳丽，既有"黄体"特征，又有文人趣味。这种进呈帝王的作品还受到西方明暗光影技法的一些影响。《百种牡丹谱》通过再现百种牡丹的物种特征②，以其自身天然携带的雍容、荣华与富贵的特征，象征太平盛世的政治寓意。例如《牡丹百咏》中有句"分来官样映袍花"（《魏紫》），"谁信生来百姓家"（《姚黄》）等，透露出雍容华贵的富贵气。《百种牡丹谱》除教化功能与艺术价值之外，还有一定的生物学意义。

图 3-2-1　蒋廷锡《富贵长年》

图 3-2-2　蒋廷锡《岁朝图》

① 卢辅圣主编《中国书画全书》第 10 册，上海书画出版社，1996，第 633 页。
② 《百种牡丹谱》再现了百种牡丹的形态特征，具有一定的图片记录性质，为宫廷牡丹的研究提供了图像资料。

（二）写意牡丹

蒋廷锡写意牡丹画，颇受元人墨花影响，又得沈周、陈淳遗意，画风遂转向清雅疏放：或水墨工笔，清新雅丽；或水墨写意，富于神态逸韵；或工写结合，色墨并施，隽永生动，清雅富贵，不一而足。试以《富贵牡丹》与两幅《牡丹图》为例论之：

1. 工笔水墨牡丹画。工笔墨花墨禽盛行于元代，所谓"不施彩而纯以墨色者"，将妍美色彩替以清淡水墨。《富贵牡丹》（图3-2-4）即属此类，墨色满纸，只对嫩叶弱枝和一些花苞施以淡彩。画中主景是牡丹、山石，题材上表现的是"富贵"一系意蕴；以水墨代替丹青，又多出清雅意味。作者自题诗意也支持这种意蕴，诗云："笔底多生富贵春，风光不减四时新。丹青莫谓无脂粉，淡墨描来更有神。"春光明媚，花开富贵。不施丹青，以淡墨写之，反而益添神韵。

画面从左下起势，依次是草地、兰草、湖石及其背后的主景牡丹花丛。枝叶间，花冠硕大盛开者竟有十朵之多，另有花蕾若干。景物繁多稠密，构图饱满。花叶主要采用勾勒轮廓、敷以淡墨之法。湖石以粗线勾勒轮廓，然后浅墨平染，边线凸凹之处用重墨皴点，形似逼真，有立体感。兰草抒写袅娜如丝缕，精工端谨，又神韵盎然。抛开水墨淡雅趣味，堪称"院体"牡丹再现，颇有元人牡丹体貌。

2. 笔墨写意牡丹画。蒋廷锡水墨写意牡丹画富于"士气"。笔墨介于开敛之间，诚如图中款识所说："写牡丹当于整齐中求生动，若笔太松放，便非牡丹品格。"明代"吴派"倡导笔墨坚守异质两端的对立同一规则，用笔快慢有致、柔而不靡、劲而不硬；用墨浓淡相宜、干湿适度等，即"整齐中求生动"之意。蒋廷锡笔墨的运用，只求其生气，不取其疏狂，无意肆意而为，所以不取徐渭大写意风格，如其题识云："仿天池笔，稍就规矩，不能狂毋宁狷也。"

《牡丹图》（图3-2-5）中，花叶皆采用水墨没骨技法；花冠外瓣墨色浅淡，内瓣墨色趋深，而花蕊则以焦墨簇点而出，可谓墨浓淡相宜，富有节奏感；叶片也以浓淡之墨分出正背俯仰。枝条叶脉用笔粗细随类应物，工中带写，先练劲健。蒋廷锡作为乡梓后进，对"吴派"水墨写意一类风调，还算得上得其遗意的。

同样，蒋廷锡题识"仿沈启南笔意"的《牡丹图》（图3-2-6）也有相近风格。从题识中"辛亥"看，《牡丹图》属于蒋廷锡晚年（雍正九年，1731）作品。图中画两枝牡丹相凑一处，呈现富于节奏感的"S"形状，优雅而有韵

致。花瓣用墨笔随意勾勒而成，花蕊深墨点出。花叶以浓淡深浅变化表现正背俯仰的形态，以墨色直接晕染，再以粗率之笔写出筋脉。这些契合了沈周放中有敛的笔意，洒脱而沉静。

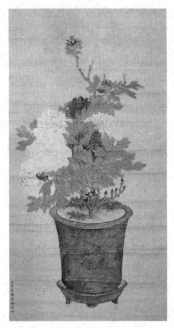

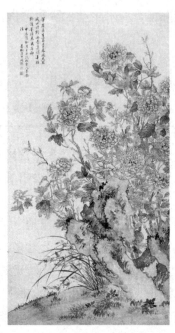

图 3-2-3 蒋廷锡《牡丹图》 图 3-2-4 蒋廷锡《富贵牡丹》

图 3-2-5 蒋廷锡《牡丹图》 图 3-2-6 蒋廷锡《牡丹图》

二、邹一桂

邹一桂的牡丹画兼容宫廷格调与文人趣味。形式上，工笔写实与没骨写生兼备，重粉淡彩，设色明净古雅，工丽清妍。

邹一桂（1686-1772）字原褒，号小山、二知老人、让卿、乡森子。江苏无锡人。雍正五年进士，授翰林院编修，官至礼部侍郎。乾隆三十六年赴京祝皇太后寿辰，加赠尚书衔。次年归里途中，卒于东昌，享年86岁。工诗文书画，著《小山诗钞》《大雅续稿》与《小山画谱》等。邹一桂是书画世家。父亲邹熙森工书画，伯父邹显吉擅名画菊，有"邹菊"之目。岳父是恽寿平，妻子恽兰溪亦擅长画事。

邹一桂绘画取径多途，兼收并蓄，大致有三个方面：一是承继家学，笔墨设色，灵动雅致；二是接受恽派影响。称其"恽南田后仅见"（张庚《国朝画征续录》）；三是涉猎两宋，取径"黄家富贵，徐熙野逸"，尤重徐熙、徐崇嗣一脉。邹一桂入仕后，接受宫廷绘画影响，画风浓艳工整，华贵巧丽。乾隆称其"派接徐黄江左邹，寒英设色足风流"①。邹一桂《百花图卷》（中国历史博物馆藏）有一方"派接徐黄"的朱文印即由此而来。

邹一桂是创作牡丹画较多的画家，工笔、粗笔与没骨兼有。试以《玉堂富贵图》与《一捻红》等为例论之。

其一，《玉堂富贵图》（图3-2-7）。图中牡丹、玉兰、海棠等题材，象征玉堂富贵等文化意蕴。据画家款识："辛巳仲冬，以恭祝万寿至都。侍直之暇，不废渲染。斋头适有素娟，随笔成趣以贻同好。锡山让叟邹一桂写于时晴斋。时年七十有六。"《玉堂富贵图》是邹一桂晚年作品，适逢皇太后七旬万寿，前往京师庆祝。侍直之余，在时晴斋随笔而作。在这样的背景下，作玉堂富贵之画，确实契事合时应景。在绘画中时常以玉兰花、海棠谐音"玉堂"，"玉堂"有"历金门，上玉堂有日"即职位高升有日之意，牡丹象征富贵，两者组合成图，寄托职位高升、富裕显贵之意。

《玉堂富贵图》构图饱满画，以浅淡的石青色衬底，类似徐熙的"铺殿花""装堂花"。环生山石的牡丹花丛占据画面大半空间，玉兰、海棠树交干而起，直至画面顶端。右上几行书体填充了稍显空阔的空隙，整个画面虽然景物繁多，却虚实结合、疏密有致。形象上，形色兼具，形似逼真，富有生意。在画法上，牡丹、玉兰与海棠，主要是染以淡色，用重粉点染边缘，有立体感。虽然海棠、

① 朱光耀：《宫廷游艺：翰林画家邹一桂研究》，江苏大学出版社，2018，第167页。

玉兰一些花瓣和地面、杂草，所染墨色，有一些率意，但是整体而言，呈现晶莹剔透，工致典雅的特点。牡丹枝叶间，点缀九朵盛开的牡丹，红、紫、白、粉及其相互混合所成的紫白、黄白等，加之玉兰之白、海棠的淡紫，可谓色彩斑斓，清雅绮丽；牡丹叶片有墨线勾勒的效果，叶中筋脉，细谨工致，又以墨绿晕染，清雅沉着。枝叶掩映山石，粗线勾勒轮廓，然后皴擦、皴点；或缓笔婉转，凹凸玲珑，或斧凿用笔，棱角分明，形态各异，富于质感、立体感。整个画面，诚如所言："分枝布叶，条畅自如，设色明净，清古冶艳。"（张庚《国朝画征续录》）①

其二，《一捻红》（图3-2-8）。《一捻红》是邹一桂《牡丹二十四品》之一，是清代典型的宫廷牡丹。主题上，表现的是"富贵"一系意蕴。牡丹"一捻红"来历，作者解释说："多叶，浅红，叶杪深红，一点，如指捻痕。旧传杨妃匀面余脂印花上，明岁花开，片片有指印红迹，故名。"花名关涉开元盛世、杨贵妃，作品关涉盛世、名花与美人，主题关涉盛世气象与富贵荣华。这些与作者自题诗可以互为印证，其云：

> 倦绣情怀春事阑，暂抛银甲不成弹。拈来白雪供微笑，吐出红云作幻观。纤手乍粘鹦嘴赤，残膏犹点鹤头丹。开元旧事传宫监，好作青蚨月印看。

细述花上捻红的情景：杨妃暮春弹曲之余，牡丹花旁，一番涂脂抹粉，偶尔将留在指上的胭脂之类，捻在牡丹花上。只是"题识"内容的具体化而已，但最后两句却耐人寻味，在点出"捻红"传奇结局之前，却插进一句"开元旧事传宫监"。两句诗合起来看，加写典故的传播者，说出意外结局。但是深一层想，"开元旧事"与"青蚨月印"关联，言外之意是，当朝正届盛世，即有歌太平、颂圣德的意味。图中作者所落印章是"臣一桂"，作品是为皇帝而作，这样的推断应该是成立的。

《一捻红》形式上自有特征。图中一株绽开的牡丹花，枝叶扶疏，自右中向上伸进画内。形成对照的是，一枝枝叶皆嫩、浅淡如影的牡丹花蕾向下垂入画面，衬托、凸显了主景"一捻红"。花朵用蛤白打底，敷上淡红，再用重粉点染边缘，明艳古雅。尤其是外层花瓣上的一点胭红，照应美人指尖轻捻的典故，

① （清）张庚、（清）刘瑗撰，祁晨越点校《国朝画征录》，浙江人民美术出版社，2011，第154页。

醒人眼目，悠然遐想。一派娇媚风韵，丝丝缕缕，萦绕不已。花叶正背低昂，枝杈条畅自如。叶中筋脉纤细精匀有如南田笔法。既有皇家庄重堂皇的气度，又有文人清雅趣味，在审美上呈现清妍格调。

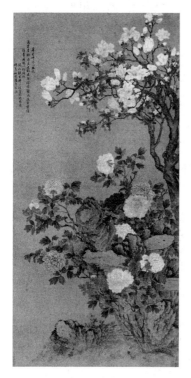

图 3-2-7　邹一桂《玉堂富贵图》

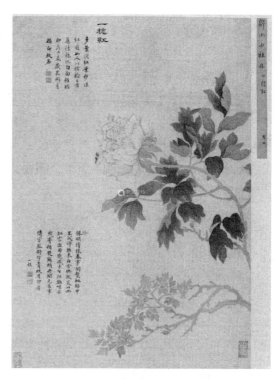

图 3-2-8　邹一桂《一捻红》

三、钱维城

钱维城的牡丹画，题材上取富贵绵长的意蕴；形式上，风格兼具精工艳丽与清新秀雅。

钱维城（1720-1772），初名辛来，字宗磐，又字幼安，号纫庵、茶山、稼轩。江苏武进人。乾隆十年状元，官至刑部侍郎。"词臣"画家，以山水画著名，花卉亦不逊色。钱维城有不少牡丹画，如《牡丹二十四种图》卷、《牡丹图》轴、《牡丹碧桃图》轴、《杜鹃牡丹图》轴与《山水花鸟小集·牡丹》等。试以《牡丹图》与《山水花鸟小集·牡丹》论之：

这幅《牡丹图》（图3-2-9））属于"臣字款"作品，由湖石与牡丹组合成图，题材上取富贵绵长意蕴；形式上，风格兼具精工艳丽与清新秀雅，其主要表现在构图、笔法与设色等几个方面。花石所在向左下倾斜的草坡，牡丹花

丛与太湖石顺势向左倾斜，而上端叶花却反势向右生长，整体上形成了婉曲有力的"S"形态。牡丹花株从湖石之后长出，湖石空隙隐约可见花丛根部。三朵盛开牡丹花，略着粉红、浅蓝的两朵凑于一处，而朱红浓郁的一朵，则与之相离相对而独处。整个画面，花冠雍容清妍、枝叶舒展婀娜，虚实相生，疏密有致，构图颇具审美性质。牡丹花叶皆用勾染之法。勾勒花瓣与叶片筋脉的线条，工细精匀，洗练劲健。设色浓淡相间，绮丽清雅相济，富于生意气韵，所谓"花卉傅色尤有神采"（《清史稿》卷五零四）。要之，作品神清骨秀，意境幽淡，一派明丽清雅气象，体现了钱维城牡丹画的基本特征。

再如《山水花鸟小集·牡丹》（图3-2-10），亦呈现相近特征。图中牡丹、玉兰与海棠，生意盎然，呈现玉堂富贵的一般意蕴。但是构图自然疏落，笔法工致俊逸，设色对比分明、浅淡素雅，兼容"院体"格调与文人意趣，也体现了"词臣"画家的本色。

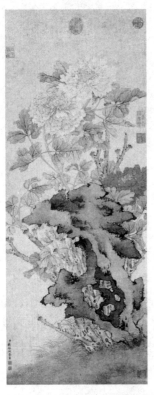 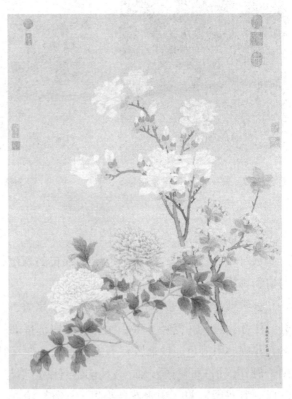

图 3-2-9　钱维城《牡丹图》　　　图 3-2-10　钱维城《山水花鸟小集·牡丹》

四、郎世宁

郎世宁牡丹画，主题自然属于"富贵"一系意蕴。形式上，造型逼真有如实物真景，立体感极强；采用工笔勾勒、应物敷彩，且有没骨写生的效果，呈现"中西合璧"的特征。

郎世宁（1688-1766），原名朱塞佩·伽斯底里奥内，意大利米兰人。康熙五十四年（1715），由欧洲天主教耶稣会派来中国传教。康熙末年入宫供奉如意馆。郎世宁是历经康熙、雍正与乾隆三朝的宫廷画家。他一方面学习中国画，学习毛笔、颜料与纸绢的用法画法，一方面又将西画焦点透视、明暗等技法给中国画家。他的创作，或融中国画因素到西方画之中，或者将西画因素纳入中国画之中，形成了"中西合璧"的特征。

郎世宁也创作了不少牡丹画，如《画瓶花》《牡丹》与《仙萼长春图册·牡丹》等。

《仙萼长春图册·牡丹》（图3-2-11）画四时花卉，是"中西合璧"的代表作。《仙萼长春图册》画四时花卉，共含16幅图画。《仙萼长春图册·牡丹》画疾风中挣乱的牡丹花枝，造型的突出特点是，有如实物真景一般展现在眼前，如绽开的牡丹花冠、含苞欲放的花蕾，近于球状，立体感极强。技法上，采用工笔勾勒、应物敷彩，且有没骨写生的效果。这是西画止于形似的写实形态。所谓"写生输与崔徐手，图入鹅绡分外工"，这是乾隆"五词臣"之首梁诗正所题诗中的句子，指出了中国画写实与西洋画"分外工"的差异。

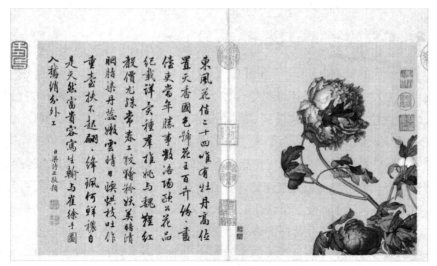

图3-2-11　郎世宁《仙萼长春图册·牡丹》

至于作品主题，自然属于"富贵"一系意蕴。梁诗正题诗有句："东风花信二十四，唯有牡丹高位置。天香国色号花王，百卉纷纷尽僚吏……翩翩绛珮何鲜称，自是天然富贵容。"其中"牡丹高位置""国色天香""花王"等皆归旨"富贵"。

另外，尚有不少工笔重彩的牡丹画家，如汪承霈、余省、余稺、马逸与沈铨等。

沈铨（1682-1760），字衡之，号南苹，浙江湖州人。绘画远师黄筌，近取吕纪，花卉以精密妍丽为著。曾东渡日本，深受推重，形成"南苹派"。牡丹画有《玉堂富贵》《五伦全图》等。

余省（1736-1795），字曾三，号鲁亭，江苏常熟人。乾隆年间供奉内廷。有牡丹画《谷雨一候牡丹》《花开富贵》等。

余稺，生卒年不详，字南州，江苏常熟人，余省之弟，乾隆年间与其兄供奉内廷。牡丹画有《花鸟图册十二页·牡丹》等。

马逸，生卒年不详。字南坪，晚号陔南，江苏常熟人。其父马元驭入门恽寿平，马逸得恽氏真传，后学蒋廷锡。牡丹画《国色天香图》等。

汪承霈（？-1805），字受时，一字春农，号时斋，别号蕉雪。浙江钱塘人，原籍安徽休宁。吏部尚书汪由敦之子。官至侍郎。亦属缙绅宫廷画家。牡丹画有《万寿长春图》《三春韶牡丹图》与《牡丹蝴蝶》等。

第二节　扬州八怪

民间文化对"扬州八怪"牡丹画的影响超过了明代。市民思想深刻而广泛地影响了他们的牡丹画创作。"扬州八怪"牡丹画是文人精神与市民思想结合的产物，是文人牡丹与民间牡丹的结合体，同时也是民间牡丹的一种存在形态。市民文化观念与审美趣味渗透到了绘画创作的方方面面，如立意、创作方法、形式笔墨与审美思想等，从而形成了雅俗兼备的状态。其一，立意方面。重视表现文人胸中不平意绪，或以福寿禄喜财为核心的民间文化，尤其是求新尚奇、个性化的市民趣味。其二，主体化、个性化的表现。他们接过文人写意传统，突破雅正规范，以主体性、个性化的方式，表现具有主体性、个性化的思想感情。这既是文人自由超逸精神的表现，又接近富于个性的市民趣味。其三，笔墨形式的纵放怪异。这既是文人笔墨写意的发展形态，又是个性化、世俗化市民精神的体现。重视笔法点画的书法写意性，用墨的情绪化，重视书印对绘画

的渗透，增进了笔墨的抒情性与金石气息，形成比前"更加狂放霸悍、饶于'力之美'的风格，以及更富于装饰奇趣的朴拙美的画风"①。其四，审美上，雅俗共赏。抒发自我性情与服务社会并存；传统士人的审美理想、文人的超逸精神与民众、市民思想、志趣共有；雍容文雅的情调与躁动、生辣与奇崛等格调兼备。

综上，"扬州八怪"，在立意上，拓展了思想容量；在画法上，更趋于写意抒情化；在风格上，呈现怪异奇崛的特征。"扬州八怪"的牡丹画创作因此走向了一个高潮。其中以高凤翰、李鱓、李方膺、边寿民等人的创作比较突出。

一、高凤翰

高凤翰牡丹画的主题与形式，兼具文人思想与市民思想，糅合了自然超逸的文人精神与个性化的市民趣味，是文人牡丹与民间牡丹的组合体。

（一）概况

高凤翰（1683-1749），又名翰，字仲威、羽仲、西园，号南村、南阜山人、尚左生等。山东胶州人。出身书香门第。雍正六年（1728），赴京应贤良方正试，考列一等，授修职郎，后为安徽歙县县丞。乾隆二年（1737），在仪征县丞任上，被诬下狱，不久被无罪释放。因右臂病残退出官场，到扬州卖画为生。在扬州，与金农、郑燮、汪士慎、李方膺、边寿民等人关系密切。乾隆六年（1741），回到胶州。高凤翰《归意》说："半马胡为混此生，劳劳百事竟何成。只余老病疲筋骨，赚得人间尚左名。"他对自己的生活是不满意的，不顺心的事情太多，但却因以左手创作书画名世，也算是"因祸得福"了。

高凤翰诗书画印皆善。诗歌早年即负盛名。他的诗歌受到了王士禛的称赏。一次，在两江总督尹继善宴会上，大家以雁命题作诗。高凤翰文思敏捷，挥洒而就，受到众人称赞，著《南阜集》。高凤翰以左手书法名世。其书法上溯魏晋，下取元明，严谨流畅、"圆劲飞动"（《清朝书画录》）。高凤翰以收藏砚台著称于世，著《砚史》。高凤翰绘画最突出特征是一个"奇"字。他右手病残之后，作画不得不使用左手，却出乎意料，"书画更奇"②。所谓"奇"的表现是，摆脱笔墨蹊径，自然率意；实质上是"法备趣足，虽不规规于法，而实不离乎法"③，是一种法度与画意和谐相随的"活法"状态。这种"奇"的形式富

① 薛永年，杜娟：《清代绘画史》，人民美术出版社，2000，第107页。
② 邢立宏：《扬州画派书画全集·高凤翰》，天津人民美术出版社，1998，序。
③ （清）秦祖永著，黄亚卓校点《桐阴论画》，上海古籍出版社，2015，第185页。

有意味。所谓"'奇'乃奇在他将愤世嫉俗隐于清离而埋于笔底，出苍辣劲爽感人"①。具体而言，有三点：一是这种"奇"源自寻常之法不足表现心中块垒，日常道理不足平抚耿耿之心，这是形成的心理基础；二是这种"奇"，在思想层面，是自然超逸的文人精神与个性化的市民趣味结合的产物，是文人思想与市民思想在笔墨形式上融通的结果；三是这种"奇"表现在风格上，则是奇崛拙厚、奔放逸宕②。

（二）牡丹画

高凤翰是牡丹画名家，创作大量牡丹作品。晚年曾说"牡丹画多伤右手"，其题《左臂牡丹图》也说："老病为人画牡丹，吟诗作对一凄然。世间富贵能多少，被尔消磨四十年。"高凤翰牡丹画有工笔、写意两种，以写意为著。这里仅就写意牡丹画予以论述。

高凤翰的《牡丹图轴》《长年富贵图》与《富贵图》等，都属于写意牡丹画。

1.《牡丹图轴》。《牡丹图轴》（图3-2-12）无论内容层面，还是形式特征，都体现了文人因素与民间因素共存融通、雅俗共赏的特征。

（1）内容层面。图上画家自题识语云："乙巳之春，客游海曲，于李学士宅中看牡丹，作得此诗。越岁丙午来安邱，为卯君兄追图其意，并书诗其上以请雅海。胶州如弟高凤翰识。"从中可知，诗歌作于雍正三年（乙巳1725），次年为同乡张在辛作此图。此时高凤翰右手未残，此图为右手所作。诗歌与绘画，或雅集当众而写，或为赠人而作，都属于为他人而创作。这样，诗画不可能纯粹成为抒发作者自我性情的方式，而要顾及大家对牡丹"富贵"意趣的心理期待。因此诗画的意蕴变得复杂，既有世人所期待的"富贵"一系内涵，又表现了作者作为文人的思想与感情，自题诗云：

> 软风吹春散春髓，天上美人春乍起。学士堂中春色偏，一捻胭脂醉妃子。绿茸疑甆烟莎香，雁齿朱栏小院里。腻叶团阴浸雾浓，宝晕流光射晓紫。临风碎堕玉蝉冠，映日深烘金粟蕊。麟毛锦幕动流苏，铃语风幡摇凤尾。丁东屈戌阁门开，泼眼春光坐绮旎。雕盘胅碧红螺卮，细钿嵌花桼漆几。玳瑁研匣珊瑚床，象管银毫玉版纸。天香浣字纷葳蕤，春液流膏漱宫徵。芳心绾结待平章，绛殿珠宫人第几。可怜霜鬓负秋华，枉对东皇判花

① 孔六庆：《中国花鸟画史》，江西美术出版社，2017，第475页。
② 薛永年，杜娟：《清代绘画史》，人民美术出版社，2000，第113页。

史。闻道上林春寂寞，十二楼空烟似水。

　　诗的内容，一是描绘牡丹国色天香、荣华娇艳的外在形象，形成了"富贵"一系意蕴。这与牡丹与山石组合形成的意蕴是一致的；二是将牡丹作为青春韶华的象征，以抒发"霜鬓"有负韶华之叹。这样至少产生一个结果：牡丹画成为文人抒情表意的载体，主题偏离了"富贵"一系意蕴，表现了文人牡丹画的文化意蕴。这样，《牡丹图轴》在内容层面，兼具"富贵"一系意蕴与文人情趣。

　　（2）形式特征。首先，构图、造型的特征。《牡丹图轴》牡丹丛集，依据山坡之势，由左至右、由下及上取势，形成往复有致、富于生机的"S"形态势。这是高凤翰惯用的构图方式。造型上，牡丹花红白相间，含苞绽放不一；枝叶繁茂润泽，或正侧向背，形似而逼真；画面下端牡丹丛旁的嶙峋石块，棱角重叠、质地坚硬，与面积阔大形势平缓的山坡，形成对比等。这些与诗歌一样，塑造牡丹极富生意的外形特征，支撑了"富贵"一系意蕴。

　　其次，设色与笔墨特征。设色上，红花以胭脂晕染，灿烂炫目；白花用墨线粗勾，敷以墨晕白色，再稍事点上一些浅淡的绯色，加之或浓黑或灰白的山石气息的映衬，给人一种萧索、朴拙与古艳的感觉。色墨对比明显，整幅作品除了几支红色花朵外，其余都是与牡丹生香真色存在距离的水墨、绛色背景甚至白色花朵，从而形成写实性与写意性的对比组合。笔墨上，叶片都用没骨法晕染而成，再写出纵逸劲健的筋脉，极富草书笔意。山坡与山石用勾勒晕染皴点之法，而且于细部凸凹、棱角处，多事勾勒与晕染。或棱角分明，或婉曲和缓。要之，无论笔墨意味、还是色彩对比，造型特征，都表现为一种异质共存融通的特征，审美上呈现奇崛拙厚、奔放逸宕的格调。

　　2.《长年富贵图》（图3-2-13）与《富贵图》（图3-2-14）。这两幅作品也是文人牡丹与民间牡丹等因素融通、雅俗兼备的典型作品。

　　这两幅画作于乾隆三年，是高凤翰右手病残、离开官场的第二年。《长年富贵图》是画家客居苏州所作，《富贵图》是为祝贺亲友"复官迁阶"而作，而且画目皆有"富贵"二字，所以牡丹、山石等题材的寓意是富贵、富贵延年等。但是自题诗意蕴与形式意味与此不尽相同。

　　两画题写同一首诗（个别字词稍有出入），如《长年富贵图》题诗云：

　　　　开口薄富贵，高谈矜寒酸。其实皆热眼，健羡入心肝。十年江上游，所见无不非。今从寥落余，物理更静观。与其登娇弦，何如适所安。况值

新岁初，风口复喧妍。点笔写艳图，富贵佳名传。晶蒨仍大雅，何嫌碧与丹。高殿悬金华，宁谢桂与兰。图之欲贻谁，还以贻所欢。更作吉祥语，长愿永年年。

在画家看来，寒酸是人人心底所排斥的，富贵是人人心底所盼望的。但是，世人往往心是口非，所谓"开口薄富贵，高谈矜寒酸"。这是作者多年所耳闻目见的，又是目前自己寥落之时，静心观照的心得。乾隆十年，高凤翰还持此类观点，其跋《富贵清高图》（安徽博物馆藏）说："爱尔富贵又清高，到底清高未足豪。老夫悔心轻富贵，空将牢语嘱同胞。"这种观念反映了"扬州八怪"作为平民，与扬州以商人为主的市民在思想上的相通之处。既然如此，何苦纠结于内心与时趋的矛盾，何不适从内心所想！况且又值春暖花开、贺友复职升迁之时。以此而言，"点笔写艳图，富贵佳名传。晶蒨仍大雅，何嫌碧与丹"，何妨写艳图以传富贵，何况描茂盛清朗之姿还可以成就大雅。如此，惟心是适而已。这样，既有民间或宫廷牡丹的"富贵"趣味，又有文人适意适情的清雅之趣，可谓一体两用、雅俗兼备了。

形式层面的意味更是体现了文人与民间两种文化因素交融的特征。这两幅牡丹图，从构图、造型、笔墨与色彩上看，都有背离"以形写形，以色貌色"的特征，表现的物象绝非纯粹的自然物象，而是被意化了的精神意象。

《长年富贵图》中，牡丹旁石依山，由左至右、从下向上，几乎是由两个首尾相连的"S"形走势，组成蜿蜒展开的画面，牡丹盛开，满目繁华，欣欣向荣，这些都对应了富贵荣华的寓意。这是一个方面，另一个方面，这种往而有复的"S"形构图，体现往而有复、不趋于一端的文人旨趣。造型总体上远离自然逼真，笔墨成分占据绝对优势。笔墨呈现极强的写意性。牡丹花有没骨多层晕染的，有仅用粗笔勾勒而稍事晕染的；花叶先晕染，或用墨笔写出叶脉，或用浓墨晕染或随意涂抹而成；枝干用墨色顿挫写出，透露一股超逸之气；山石则用粗墨粗略勾出轮廓，或点染，或涂擦，一些地方有泼墨的光景，可称墨气淋漓。要之，形式表现臻于"不规规于法，而实不离乎法"的"法备趣足"的妙境①。

同样，《富贵图》是水墨淡色牡丹画，属于文人水墨写意表现形态。盛开的牡丹花，用浅淡的粗笔随意勾出轮廓，染上白色，再用浓墨点出花蕊，然后在一些地方用胭脂或晕或点，自然率意。含苞待放的花骨朵也是浅淡粗笔勾勒浅

① （清）秦祖永著，黄亚卓校点《桐阴论画》，上海古籍出版社，2015，第185页。

晕而成。花叶大多是先用浓淡墨色晕染，然后写出脉络，少数叶子则以浅墨直接勾出。尤其牡丹老干老硬如虬龙，采用文人山水画用墨笔点线结合的技法等。

要之，《长年富贵图》与《富贵图》，也体现了高凤翰"改用左手作画后，风格转向奇崛拙厚、奔放逸宕"① 的特征。诚如所论，这种风格同样源自文人趣味与市民趣味的结合。

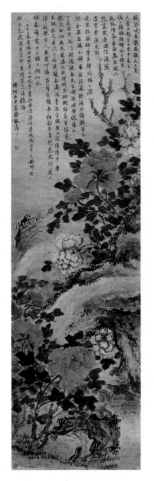

图 3-2-12　高凤翰《牡丹图轴》　　　图 3-2-13　高凤翰《长年富贵图》

① 薛永年，杜娟：《清代绘画史》，人民美术出版社，2000，第 113 页。

图 3-2-14 高凤翰《富贵图》

二、李鱓

李鱓是"扬州八怪"中著名的牡丹画家。主题上兼具文人情趣与市民思想；形式上，兼用水墨写意、没骨法与勾染法。工细严谨，色墨融合。笔法挥洒淋漓，纵逸不拘，富有动感与气势；纯用水墨或水墨浅色，以使用破笔泼墨法为著；审美上表现为纵横不拘、霸悍粗放的风格。

（一）概况

李鱓（1686-1762），字宗扬，号复堂，又号懊道人。江苏兴化人，明朝隆庆年间内阁首辅李春芳第六代裔孙。祖父李法生擅长诗文书法，父亲李朱衣赠文林郎，属于书香门第。李鱓康熙五十年（1711）中举，五十二年（1713）以绘画被召为内廷供奉，师从蒋廷锡学习工笔花卉。李鱓志在仕途，不愿受到"正统派"画风的束缚，康熙五十七年（1718）离京归里。乾隆元年（1736），任职山东临淄县县令。乾隆三年，以"能员"调任山东滕县知县。乾隆五年，"以忤大吏罢归"。因其为政清廉，故"士民怀之"。嗣后，流落扬州，以卖书画为生。李鱓与郑燮关系最为密切，郑燮有"卖画扬州，与李同老"之说。

李鱓花鸟画取径多途，工笔一路，学习院体和蒋廷锡；写意一路，学习沈周、陈淳、徐渭、朱耷、石涛等，又拜高其佩学习指画，得其神俊，形成纵横不拘，霸悍粗放的特征。李鱓笔墨之怪十分明显，是"扬州八怪"中饱受诟病的一位。但是如果从历史文化背景、个人经历与性情特征来看，这些特征恰是李鱓创新所在，体现了"扬州八怪"画风的共同特点："狂放霸悍、饶于'力之美'的风格。"①

（二）牡丹画

李鱓牡丹画主要有两种类型，一是水墨淡彩牡丹画，一是笔墨写意牡丹画，容分而论之：

1. 水墨设色牡丹

李鱓的水墨设色牡丹画，如《松石紫藤图》《松树牡丹图》等可为代表，主要属于其小写意一类作品。这类作品的主题与风格的情况比较复杂，既一定程度表现了市民趣味，同时也表现了文人趣味，更多的时候是两者共存融通。

《松石紫藤图》（图3-2-15）中，高松粗壮挺拔，遒劲犹如虬龙。紫藤花缠绕松枝，簇簇串串，含蕊露粉，一派生机。松下石间石后画有牡丹花丛。题材寓意是富贵、延年与吉祥。李鱓自题诗云："泰山北斗青松干，富贵缠锦藤蔓花。不尽画图称愿意，四时春在吉人家。"诗意与画意一致。形式上，《松石紫藤图》的中花与叶，采用勾染技法，工整细致，属于"院体"形态，这与题材寓意相对应。不同的是，设色上虽有花朵艳红，但整体来看，以清雅为主，又表现了一种文人趣味。而且图中松树粗壮挺拔、遒劲如虬，石块嶙峋挺立的形象与格调，也不是宫廷、民间意趣所能涵盖的，这应是作者"自在心情盖世狂"

① 薛永年，杜娟：《清代绘画史》，人民美术出版社，2000，第107页。

（扬州博物馆藏《竹菊坡石图》题诗）的一种无意识的流露。这在《松树牡丹图》中表现得更为突出。

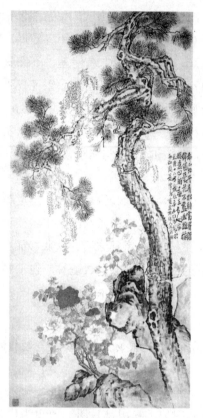

图 3-2-15　李鱓《松石紫藤图》　　　　图 3-2-16　李鱓《松树牡丹图》

《松树牡丹图》（图 3-2-16）属于水墨淡色牡丹画。从牡丹、松树与石块等题材看，主题反映民间阶层期盼富贵延年一类内容。但是从凸显水墨、淡化色彩，以及松石比例、位置设计等因素看来，主题也显得不那么简单。

这可以从构图特点与形式风格上找到依据。其一，作品主要表现对象是松石。双松体量比例大大超过牡丹花叶，而且牡丹花叶只是从松石的间隙中漏出，置于不被关注的地方。这样牡丹富贵延年的意蕴被置于次要地位，而双松与之不同维度的寓意则被提到主要位置。其二，题材寓意是富贵吉祥，与之对应的氛围应是温馨和平的，但是图中松石的形象风格却与之不同。松干是挺拔粗壮的，斜势下垂、松枝劲健如虬龙。松身以粗笔皴写而成，笔意苍劲，雄强放纵，勾、皴、刷、染并用，立体感强而又不失于呆板；枝干用笔劲健；松针用笔较工细，以中锋写出，历历分明。树下的石块纵横相接，棱角分明，有使用斧劈

皴的效果。松身与石块，在用墨方面，随意点染，挥洒淋漓，时有泼墨痕迹等。这样，呈现了霸悍、排奡与奇崛的风格。这种风格对应着李鱓坎坷的人生经历、愤世嫉俗的意绪与胸中郁积的块垒，体现了"扬州八怪"崇尚主观抒发的特征。

2. 水墨写意牡丹

李鱓水墨写意牡丹，主要有《牡丹双清图》《魏紫姚黄图》《松石牡丹图》《牡丹水墨画》与《墨牡丹》等。李鱓水墨牡丹取径石涛破笔泼墨技法，粗笔写意，大胆泼辣，挥洒自如，富于气势，体现了"扬州八怪"花鸟画主体性与个性化的特征。同时，又采用没骨法，工细严谨，色墨淡雅，富有变化，立体感强。

李鱓水墨牡丹细分有两种类型：一是虽然笔墨纵逸酣畅，但是收敛之力亦复明显，造型大体接近客观物象；二是"逸笔草草，不求形似"一类。

首先，看第一类作品，如《牡丹兰石图》《魏紫姚黄图》《松石牡丹图》等。《牡丹兰石图》（图3-2-17）中，由牡丹与山石搭配，表现富贵寿考的意义，但是花下石旁兰卉的清幽雅致，使绘画意蕴构成了雅俗对峙的格局。自题诗云："清平自是才人调，艳丽谁如妃子花。想到沉香亭北夜，墨痕粘壁影欹斜。"前两句，描述李白醉中于兴庆宫沉香亭，挥笔而成《清平调三章》，咏牡丹、赞贵妃，人花交映，承续"院体"牡丹"富贵"一系意趣。但是，后两句又写与玄宗杨妃赏花地点"沉香亭北"有渊源关系的花影欹斜的牡丹，是由水墨画成。荣华艳丽与水墨清雅融为一体，市民世俗趣味与文人清逸风调并存。

形式上，总的来说，纯用水墨，以书法笔意，写出富贵寿考的意蕴，体现出雅俗共存、融通的审美旨趣。笔墨上，采用破笔、泼墨、勾勒与没骨等多种技法。其中，石块先勾出轮廓，然后分出棱面，逼真而有立体感；画面左侧最下面一朵牡丹花骨，以及稍上一些、傍石的一朵，接近蒂部的花瓣也用了破笔之法。图中花朵众多，高下俯仰，正侧有致。围绕立石主要有没骨、勾勒两种牡丹，上面几朵用淡墨晕染，再点出花蕊，然后再用浓墨在局部稍事点染，以显出层次与真实感；稍下右侧一朵则全部泼上饱墨，以呈现盛开红艳的形态。下侧的花朵则主要勾勒，于个别地方稍事晕染等。花叶俯仰向背浓淡疏落有致，大致先采用没骨之法晕染出形状，然后写出叶脉；或者以饱墨破淡墨而成，浓淡相互渗透，滋润鲜活的写真效果明显。兰叶以浓墨之笔主要以草书写出，用淡墨画出兰花，笔笔见力，自然生动，飘逸雅洁。尤其是牡丹枝干，主要用浓墨，或粗或细，在极强的节奏中，由干而枝，依次断续写出，偶然露出飞白，骨力顿挫，挥洒自如，富于气势。加之枝干和倾斜的兰坡，构成婉曲有力的"S"态势，因此表现极强的个性化与抒情性色彩。

需要说明的是，李鱓这类水墨写意牡丹画，在纵横不羁、霸悍粗犷中，依然坚持用墨干湿间有，笔墨相互映衬，呈现往而有复、开敛有度的文化底蕴。如果尽用泼墨会失于单调，因此须救以惜墨之法，即用干墨勾出物象轮廓，稍事皴擦。所谓"王洽泼墨，李成惜墨，两家相合，乃成画诀"①。干笔淡墨，又见泼墨，干湿淡浓，增加了层次感、节奏感。而且出于同样的原因，泼墨尚须见笔，有肉又须有骨，这些都体现了李鱓绘画在一定程度上保持了阴阳平衡的"中庸"原则。总之，李鱓牡丹画笔墨形式的奇崛格调，既契合了市民文化标新立异的趣味，又体现了文人思想与趣味。李鱓的牡丹画是民间牡丹与文人牡丹的组合体。

同样，李鱓的《水墨牡丹》（南京博物院藏）也有相同的主旨与相近的风格。图中画有牡丹、山石与兰草，主旨属于文人与市民兼具融合的内涵。形式上，诚如李鱓自题诗所说："李生七十白发翁，不拈粉白间脂红。洛阳一片春消息，尽在浓烟淡墨中。空钩却是连香白，魏紫桃红浅淡中。多少兰花空谷里，墨浓如漆是深红。"作品不施用粉白胭脂颜色，牡丹春天的消息全部隐含在"浓烟淡墨"之中。只是勾出一些花瓣的轮廓，就算"连香白"了。即便是牡丹的大紫大红也可能是变浅变淡的墨色。酽厚如漆的墨色，就是深红颜色了。总之，纯以清逸的水墨来表现国色天香的牡丹，审美上，同样呈现雅俗兼备的特征。

其次，看第二类作品，以《水墨牡丹》《墨牡丹》《牡丹水墨画》为代表。这些作品基本属于大写意形态。书法笔意，淡墨泼墨，纵逸程度较大。造型上，枝叶与花朵，脱去形似，草草成形，倪瓒所谓"不过逸笔草草，不求形似"。

《水墨牡丹》（图3-2-18）主要画牡丹与山石，世俗寓意是富贵寿考一类，如李鱓自题诗即有句"豪家争买燕支色"，但是画家志趣并未拘泥于此，"冷笑东风淡墨痕"，描绘牡丹没有使用与牡丹世俗意蕴对应的工笔重彩技法，而是采用水墨写意法画出别样的牡丹。花与叶皆用没骨法晕染而成，花冠先用湿润浅淡的墨色，然后用浓墨在一些地方破之，形成浅淡酽厚层次分明、节奏感强的特征；花叶用粗笔写出叶脉，一些叶子也破以浓墨，形成泼墨的气势气韵。山石是粗笔勾勒，随意涂抹，或深或浅，富于层次与节奏。

《墨牡丹》（图3-2-19）写意性更强，花与叶几乎就是随意涂抹了，叶脉也不再刻意去写，大多数叶子只是草草划写几下。干枝叶柄大部分随物顿挫劲健写出，书法意味极浓，加之花与叶淡墨基础上的几处泼墨，形成了写意性极强的笔墨特征。

① 杨松葛：《云南山水写意技法》，北京工艺美术出版社，2008，第51页。

总之，李鱓牡丹画无论主题还是形式风格，都堪称"扬州八怪"典范之作。

图 3-2-17 （清）李鱓　　　图 3-2-18 （清）李鱓　　　图 3-2-19 （清）李鱓
　《牡丹兰石图》　　　　　《水墨牡丹》　　　　　《墨牡丹》

三、李方膺

李方膺的牡丹画，主题兼具"富贵"趣味与文人思想。形式上采用大写意形态，用笔简放纵逸，墨气淋漓，随意涂抹，极乱头粗服之致。笔墨简略而意足神完，灵动而有逸趣。

李方膺（1695—1755），字虬仲，号晴江、秋池、抑园、白衣山人。江南通州（今江苏南通）人。寓居金陵借园，自号借园主人。父亲李玉鋐，字贡南，康熙四十五年（1706）进士，官至福建按察使。李方膺历任乐安县令、兰山县令、潜山县令、代理滁州知府、合肥县令等职。"居士途，明吏术，凡休戚国利民生遗老嘉言，俱能津津言之。居官有循声。"[1] 在合肥县令任上，时逢饥荒，李方膺自行救灾措施，因不肯"孝敬"上司，遭嫉恨，诬以贪赃枉法的罪名，罢官。李方膺先后二十年为县令，竟三次为太守所陷，李方膺感慨说："两汉吏治，太守成之；后世吏治，太守坏之。"（袁枚《李晴江墓志铭》）[2] 嗣后，寓

① （清）秦祖永著，黄亚卓校点《桐阴论画》，上海古籍出版社，2015，第186页。

② （清）袁枚：《小仓山房诗文集》，上海古籍出版社，1988，第1259页。

居南京，往来扬州卖画，与李鱓、金农、郑燮等关系密切。

李方膺擅长松竹兰菊，尤善画梅。"老笔纷披，纵横排奡，不拘绳墨，自得奇趣。……［眉批］此种笔墨未免苍老伤韵，无雅秀之致。"① 李方膺绘画用笔纵横豪放，墨气淋漓，不拘成法。作为扬州八怪之一，其"怪"在于"苍老"与"排奡"，这种在一定程度上有违雅正平和"无雅秀之致"的格调。而这些恰恰体现了李方膺率真的艺术本质。这种格调有其坎坷仕途、愤世嫉俗与休戚国事民生等的深深烙印。鉴于此，李方膺对于素有"富贵花"之称的牡丹，自然不会将其"富贵"一系意蕴作为其绘画直接或者正面表现的内容。

《牡丹图》（图3-2-20）属于水墨大写意作品。画家题识云："随意写名花，不染胭脂色。从来倾国人，蛾眉淡如拭。"大意是不施颜色，不计工拙，清淡而随意"写"出，国色天香反而如在眼前。画如其诗。这幅牡丹图以淡墨草草涂写牡丹花，花叶偃仰、聚散有致，用墨或深或浅，先以没骨法晕染而成，再以劲健笔法写出叶脉，可谓逸笔草草。笔墨简略而意足神完，灵动而有逸趣。

图3-2-20　（清）李方膺《牡丹图》

《牡丹兰竹册·牡丹》（图3-2-21）写意程度更大。图中牡丹实际上是随意涂抹而成，风格更为简放纵逸，可谓"墨气淋漓、极乱头粗服之致"。图中自题款识云："人生富贵不须迟，林下风光也应知。记得南朝钱若水，激流湧退少年时。官常滋味几春秋，十二年来亦倦游。竹屋竹篱求不得，牡丹岁岁起重楼。"大意是人生需要"富贵"，也需要"林下风光"，同样体现了"扬州八怪"

① （清）秦祖永著，黄亚卓校点《桐阴论画》，上海古籍出版社，2015，第186页。

基本的人生志趣，等等。

图 3-2-21　（清）李方膺《牡丹兰竹册·牡丹》

"扬州八怪"中的边寿民等人也有大写意牡丹画。边寿民（1684—1752），初名维祺，字颐公、渐僧、墨仙，号苇间居士、苇间老民、绰翁、绰绰老人。江苏山阳（今淮安）人。康熙四十三年（1704）诸生。境遇穷困，却能坚守寒士清操。诗文书画兼擅。花鸟、蔬果和山水皆善，以画芦雁著名，有"边芦雁"之誉。他的泼墨芦雁，大笔挥洒，苍浑生动，朴厚古逸，而富于风骨。这幅《牡丹图》（图 3-2-22）是其《芦雁花卉图册》中的一幅大写意作品。牡丹花皆用深浅不一的水墨点染而成，墨气淋漓，富于气质韵味；花瓶粗笔勾勒，然后精匀地晕染以蓝白色晕，花瓶上侧斜的纹线，工致劲健，而有质感。牡丹花叶的挥洒笔墨与花瓶的相对工整，纵逸而工整，呈现文人趣味。

另外，在"扬州八怪"中，除李鱓等曾经为官一类外，还有两个类型：一是以华嵒、黄慎、罗聘等代表，出身职业画工，又有较深文化素质的画家；一是以金农、边寿民、汪士慎、高翔等为代表，出身文人，才识兼具的画家。他们大多也创作牡丹画，或水墨，或水墨设色，皆为小写意牡丹，如高翔的《新春富贵如意图》、华嵒的《牡丹竹石图》、汪士慎的《春风香国图》等，不再详论。

18 世纪的扬州画坛，文人画受到以商人为主的市民文化的冲击与影响。文人画家迫于生计不得不在一定程度上迎合这种趣尚。但是迎合、"媚俗"与固守文人旨趣，却是一直纠结于心的。乾隆十一年，李鱓《牡丹湖石图》自题诗说：

图 3-2-22 （清）边寿民《牡丹图》

"烂写名花浩荡春，繁华端底斗时新。年来万事嫌寒俭，我爱燕支不为人。"画家画了一幅春意盎然、灿烂繁华的牡丹图，因为担心被人误会，于是声称只是出于自己兴趣而创作此类作品，绝非为人媚俗而作。乾隆十八年，李鱓《玉兰牡丹图》（旅顺博物馆藏）自题诗有句说"无复心情画姚魏"，晚年不再有心情创作牡丹富贵之花。可见，李鱓写意花卉基本的审美立场是文人立场，绘画中加入市民因素，除了与文人旨趣相通或者重叠的部分如个性化、奇崛、新奇等，则主要是为了生计，勉为其难而为。所以，李鱓艺术价值大、最成功的作品是文人水墨大写意一类作品。又如高凤翰《富贵清高图》作于乾隆元年（1736），一半为牡丹，一半为荷花，故合称《富贵清高图》，主题是"富贵"与"清高"，反映了雅俗兼备的审美志趣。乾隆十年，跋此图说："戏题《富贵清高连卷图》，爱尔富贵又清高，到底清高未足豪。老夫悔心轻富贵，空将牢语嘱同胞。"此时离画家去世仅有三年时间。这应该是一种叹老嗟困、不满生活现状的愤激之言。高凤翰的言外之意，在此之前，他是一直坚守"富贵又清高"的。

第三章　近代牡丹画

道咸以降，中国逐渐进入半封建半殖民地社会。率先开埠的上海、广州等地成为感受时代变化的前沿，出现了"海上画派"与岭南"居派"等。它们产生、发展所依托的消费主体是资本主义形态下的新兴商人和市民。随着新型市场机制的形成，艺术商品化程度超过前代，画家与作品也都增添了近代色彩，在自厚传统根柢的基础上，适世谐俗的程度也超越前代①。绘画的世俗化、个性化继续发展，并成为一时风尚，所谓"变公式化为个性化，变'万马齐喑'为生动活泼，变冷逸浅淡为浓郁热烈，变多作'出世'的山水为主要画'入世'的花鸟"②。接近世俗趣味的花鸟画成为画坛主流，成为引领时尚、反映时代最重要的文化载体，而主要象征外在事功与物质价值的牡丹也因此成为花鸟画的重要题材，牡丹画因此趋于繁荣。

就牡丹绘画文化史来看，如果说明代以前主要是工笔重彩形态占主要地位，充分发展了"写实"因素，形成宫廷贵族牡丹文化的话，那么，在唐宋元不断积累的基础上，文人水墨写意牡丹画及其文化在明代得以确立、发展。而清代的"扬州八怪"与"海上画派""居派"则进入宫廷、文人与民间三种牡丹文化高度交融的时期，与清代学术文化呈现"集大成"态势一样，也呈现了各种因素交流、碰撞、融合与发展的"海纳百川"的态势。尤其值得关注的是，在城市经济繁荣、开辟通商口岸的背景下，由宋元明累积发展起来的市民文化继续发展，并在牡丹画中得到充分展现。

"海上画派"和岭南"居派"是近代牡丹画创作的主要群体。其中，著名牡丹画家主要有"海派"画家张熊、赵之谦、任颐、蒲华、吴昌硕、王震与"居派"画家居廉等。

① 或者于复古中求创新，坚守中开新路；或吸纳民间绘画因素、西画美术因素，形成雅俗共赏的格局。

② 薛永年、杜娟：《清代绘画史》，人民美术出版社，2000，第167—168页。

第一节 海上画派

　　"海派，通常指晚清活动于上海并在一定程度上表现了市民审美趣味的职业画家群体。"① "海派"成员具有明显的地域色彩，是指在上海居住或者客居过，并主要来自浙江、江苏、上海等地的画家。绘画基本特点是题材适世谐俗，技法多元混融，风格兼收并容与审美雅俗兼备等。

　　"海派"起于赵之谦，盛于任颐、吴昌硕。任颐和吴昌硕都是清代花鸟画巨擘，成就最为突出。他们虽然都是依托书画市场而创作的职业画家，但是身份有所不同。赵之谦与吴昌硕是举人、秀才出身，并都做过县令之职，是"海派"中文人画家的代表。绘画上主要继承、发展文人大写意花鸟画形态，将书法、篆刻纳入绘画，笔力遒劲酣畅、用墨淋漓浓郁、色彩鲜艳强烈，以及布局的书法金石意味，形象的气势豪迈，加之诗歌书画的有机结合，开辟了文人画的新境界。任颐是"海派"出身民间画家的代表，继承、发展了小写意花鸟画形态，更从民间画吸取精华，并参以西画因素。构图繁密饱满、疏密有致，造型准确、形神兼备，笔墨富于变化，色彩兼具清淡与艳丽，风格清新明快，审美雅俗共赏，赢得了市民阶层的青睐。

　　"海派"牡丹画在构图、造型、笔墨、设色等方面都体现了文人牡丹与民间牡丹有机结合、雅俗共赏的特色。从牡丹绘画史上看，文人写意牡丹臻于一个新的高峰，同时，其中民间牡丹画的发展形态也呼之欲出。无论民间画家代表任颐，还是文人画家代表吴昌硕，他们的作品都蕴含着明显而丰富的民间绘画因素。尤其是任颐的作品堪称民间牡丹画在清代的典型形态。这是"海派"在牡丹绘画史上的基本定位。

一、海派先驱

　　"海上画派"在1840年鸦片战争失败以后形成，但先此来到上海的画家们经历了开埠前后的社会变化，他们的创作成为"海派"先声。其中"三熊""二任"是主要代表。"三熊"指张熊、朱熊和任熊，"二任"指任熊与其胞弟任薰。此外，还有朱偁、王礼、周闲、胡公寿等人。其中，牡丹画创作以张熊、任薰为著。

① 薛永年、杜娟:《清代绘画史》，人民美术出版社，2000，第167页。

（一）张熊

张熊牡丹画在题材上主要表现为"富贵"一系意蕴，有适世谐俗的一面，同时又有清高自守的一面；形式上水墨与设色并用，写意与写生兼备，纵放与古媚相济，呈现雅俗共赏的审美特征。

张熊（1803—1886），又名张熊祥，字寿甫亦作寿父，号子祥、祥翁、鸳湖外史、鸳湖老人、鸳湖老者、鸳鸯湖外史等。秀水（今浙江嘉兴）人。青年时代即移居上海，以卖画为生。同治年间，被举荐应征宫廷画家，推辞不赴。工诗，著《题画集》《银藤花馆诗钞》等；精篆刻，善书法；绘画与朱熊、任熊合称"沪上三熊"。擅长画花卉，从学者甚众，有"鸳湖派"之目。

张熊是一位较多创作牡丹画的画家。他的牡丹画无论内容还是形式都有雅俗兼备的特征。

1. 题材寓意。在题材上表现为适世谐俗与清高自守两种趣味。其一，"富贵"一系意蕴。《大富贵示寿考》（图3-3-1）画一丛枝叶扶疏的牡丹花，花冠含苞、盛开，一派国色天香、荣华富贵的氛围，契合画目"大富贵示寿考"。《花卉四条屏·牡丹》（图3-3-2），牡丹花朵、枝叶占据画面上下，中间山石之上盘尾坐着一只腹脚皆白、脊背长尾皆黑的狸猫。狸猫的眼睛正瞅着石下盛开的牡丹。山石即为寿石，猫谐音"耄耋"之"耄"，两者与牡丹组合象征富贵延年的意蕴。这种意蕴同是宫廷牡丹与民间牡丹主题的基本内容。同样，《富贵神仙》的题材寓意亦复如是。此图画劲松之下，前景两只丹顶鹤相背而立，回首相望；后景是牡丹花丛，牡丹花盛开或含苞欲放。牡丹象征富贵，松龄鹤年寄寓长寿，故画目为富贵神仙，富贵延年有如神仙，长生久视等。其二，张熊牡丹画中还有梅松等君子题材，如《富贵神仙》中贯穿上下、宛如虬龙的劲松，除了与仙鹤一起象征寿考延年的世俗意味之外，毕竟还是"岁寒三友"之一，其逆境劲节的意蕴也是不能视而不见的。所以张熊牡丹画在题材寓意上兼具适世谐俗与清高自守。

2. 形式特征。水墨与设色并用，写意与写生兼备，纵逸与古媚相济，雅与俗共赏。《大富贵示寿考》表现了古雅秀丽的风格。主景两朵盛开的牡丹花，勾勒工细，晕染粉艳，尤其是使用没骨之法点染而成的殷红花蕾与带胭脂色的嫩绿的叶子，真香生色，自然生动，所有这些成就了牡丹艳丽的风格；映衬绽放的牡丹花的蓝色叶子干枝转折、断续与粗细叶脉的流畅等，具有明显的写意性，这些形成了作品清雅的风格。这幅牡丹图采用没骨与钩花点叶技法，兼工带写，呈现清雅艳丽的风格。同样，《花卉四条屏·牡丹》采用相同画法，呈现相近风

格。清丽风格尤其表现在设色艳而不俗的特征之上。图中大致描绘了红、紫、橙、黄与粉五色牡丹，每种花朵的颜色除主色之外，又融进其他副色，层次分明，富于变化，既凸显主色的艳丽，又因色调丰富沉实而避免了奢靡，有清雅的气息。牡丹叶片的绿色也经过处理而与自然真色保持了一段距离，亦呈现一股清新的气息。诸多因素合力形成了张熊牡丹画纵放古媚、雅俗共赏的特征。

（二）任薰

任薰（1835—1893），字舜琴，又字阜长。少丧父，从兄学画。早年在宁波卖画为生。后与任颐侨居苏州、上海。侄子任颐、任预皆从其学习绘画。54 岁时双目失明，后病卒于苏州。任薰兼工人物、花鸟、山水，画法博采众长，面貌多样，富有新意。任薰有牡丹画《花鸟四屏》（春）、《锦上添花屏轴》等。

任薰《花鸟四屏》系一套组画，由春景《牡丹孔雀》、夏景《荷花鸳鸯》、秋景《芙蓉鹭鸶》、冬景《竹石雄鸡》四幅作品构成。其中《牡丹孔雀》（图3-3-3）画孔雀栖息在一块玲珑剔透的湖石之上。孔雀造型概括夸张，体态肥硕，雀爪奇大，眼睛炯炯有神。孔雀背后画一株绽开的牡丹，侧背不同，富于变化。花叶相对稀疏，以衬托花朵硕大、瓣密层叠的特征。在题材上表现了牡丹"富贵"一系意蕴；形式上主要用勾勒填彩之法。笔法娴熟精雅，线条清圆细劲；设色浓郁，对比鲜明，富于装饰性和图案性。如湖石的墨色、孔雀的绿色、牡丹叶子的花青等，"是在一两遍完成的赋色里，铺染、接染、复染相结合，其平染匀净和水气流动相兼的处理，略别于传统院体工笔花鸟画，一种文人气使之清新而饶有意趣"①。总之，这幅牡丹画既有高古精雅的风格，又有"海派"雅俗共赏的特征，堪称任薰画风的典型之作。

另外，任熊、王礼等也有牡丹画创作，为"海派"牡丹画基本特征的形成做出了努力。

任熊（1823 年—1857 年）字谓长，一字湘浦，号不舍，浙江萧山人。父亲任椿善画，任熊自幼从之学习绘画。父卒，又师从村中塾师学画肖像。后来往来于宁波、杭州、上海、苏州等地，病卒于家，年仅三十五。任熊人物、花卉、山水皆善。其画取径唐宋与明代陈洪绶等，将民间绘画融于传统绘画之中，笔力雄厚，"设色古雅妩媚、富有装饰意趣的风貌，开一代风气之先"②。任熊有《牡丹图》等。

王礼（1813—1879），字秋言，江苏吴江人。久寓上海，卖画为生，不为人

① 孔六庆：《中国花鸟画史》，江西美术出版社，2018，第556—558页。
② 薛永年，杜娟：《清代绘画史》，人民美术出版社，2000，第170页。

知，后得到张熊提携，遂声名鹊起。善画花鸟、人物。花卉取法北宋，用色绚丽但不失古厚。他的牡丹画流露出较多的民间趣味。牡丹画有《春风富贵图》《牡丹小鸟》等。

图 3-3-1　（清）张熊《大富贵示寿考图》　　图 3-3-2　（清）张熊《花卉四条屏·牡丹》　　图 3-3-3　（清）任薰《牡丹孔雀》

二、海派画家

海派历经前后两个繁荣时期：第一次繁荣期，以任颐为代表，伴以诸多风格独特的名家，如赵之谦、虚谷、任预、蒲华等。第二次繁荣期，以吴昌硕为代表，伴以王震等名家。

（一）赵之谦

赵之谦牡丹画主题上以"富贵"一系意蕴为主，兼其文人趣味；形式上继承徐渭以来大写意传统，融入个性明显的书法、篆刻，郁勃古艳、朴茂醇厚，

富于金石气息。

赵之谦（1829—1884），字益甫，号冷君、扨叔、憨寮、悲庵、梅庵、无闷等。所居曰"二金蝶堂""苦兼室"等。浙江绍兴人，咸丰年间举人，历任鄱阳、奉新、南城知县，卒于任上。

诗书画印无一不精。书法学习颜真卿、六朝造像与北碑，有似欹反正的特征，翩翩飞动，劲健而古媚。篆刻出于浙、皖两派，以金文、石鼓等特征入印，章法有致，笔势恣肆，刀法清峭，成为清代印学集大成者之一。花卉、山水、人物皆善，尤以写意花卉为著，是"海派"先驱。他的绘画创作奠定了"海派"的基本特征：雅俗兼备。雅俗因素并非各自独立存在，而是经常组成雅俗共存融通的结合体，作为各自的存在形态。

赵之谦是牡丹画名家，主要作品有《牡丹图轴》（故宫博物院藏）、《花卉册页》（牡丹）、《玉堂富贵图》《一品九命》与《大富贵亦寿考》等。

1. 适世谐俗性。适世谐俗，在题材上表现"富贵"一系意蕴。所列诸作，皆以牡丹为主景，搭配山石，或插入坛瓶、古鼎，创作缘起多为赠人，有富贵延年、富贵平安与事业鼎盛等意蕴。《牡丹图轴》（图3-3-4）描绘七朵赭红、粉胭、黄色、蓝色与白色等五色牡丹花，依据云霞三色为"祥"、五色为"庆"的说法，象征有富贵吉庆一类意蕴。在形式上，塑造形色接近自然的形象来支撑牡丹"富贵"一系意蕴。因为牡丹"富贵"文化的形成，主要源自其外观形象的特征。前文已论，不再赘述。几幅作品造型接近形似真实，气韵生动。牡丹花采用没骨写生法，或勾染写实法。而且如《一品九命》（图3-3-5）中的没骨花叶又有撞粉撞水的效果，自然生动；设色上，清新浓艳，施用红、绿等原色，鲜艳的花朵，碧绿的叶子，生色真香，自然真实。

2. 文人趣味。赵之谦牡丹画的文人趣味主要表现在笔墨意趣及其金石气息等方面。

《牡丹图轴》中，画牡丹一株，花开灿烂，设色清雅。花朵采用没骨法，或勾染法，叶脉行笔快捷纵逸，勾勒花瓣的线条凝炼劲健；用转折顿挫写出牡丹干枝的粗细浓淡的墨色线条，犹如篆籀形状；水、墨、色相互交融；石块或墨色浓重，或轻擦淡墨，或者留有空白，有书法飞白意味。总之，于朴厚中见放逸，于富丽中见清雅，郁勃古艳、朴茂醇厚，富于金石气息。

《玉堂富贵图》（图3-3-6）为赵之谦与吉金拓家程谦吉①共同创作，程谦吉手拓商鼎，赵之谦画出牡丹、玉兰等花卉。牡丹、玉兰与古鼎搭配组合成图，

① 程谦吉，字六皆，江西德兴人。著名吉金拓家。

解题"玉堂富贵图"，这是题材寓意。形式上，此图典型体现了赵之谦"郁勃古艳、朴茂醇厚"的特征。这主要表现在形象搭配、笔法特征、墨色对比等几个方面：其一，古拙、朴厚的古鼎与五颜六色的牡丹、婉曲斜逸的玉兰花叶，所谓"以金石书画之趣作花卉，宏肆古丽"①；其二，勾勒牡丹叶子筋脉之笔，粗率如草书，写点玉兰枝干如籀似篆的笔意，呈现了典型的郁勃古艳、朴茂醇风格；其三，牡丹、玉兰的五颜六色与墨色的勾线，古鼎的纹饰，在墨色比对中呈现沉艳浓丽、怫郁古艳的风格。

需要说明的是，赵之谦笔墨中草书的逸趣、近于原色的赋色特点，在文化属性上，如同"扬州八怪"，是文人超逸精神与市民个性化特点的组合体，以此而言，赵之谦牡丹画的形式风格也具有雅俗兼备的特征。这在"海派"画家那里，具有相当程度的普遍性。

图 3-3-4 （清）赵之谦
《牡丹图轴》

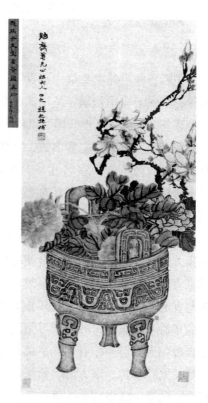

图 3-3-6 （清）赵之谦
《玉堂富贵图》

① 潘天寿：《中国绘画史》，东方出版社，2012，第 237 页。

图 3-3-5 （清）赵之谦《一品九命》

（二）蒲华

蒲华牡丹画主题主要是"富贵"一系寓意，如富贵延年、富贵吉祥与荣华富贵等；形式上构图饱满，笔法流畅凝练、柔中见刚，墨法燥润兼施，设色浓艳，形成苍劲浑厚、烂漫妩媚的风格。

蒲华（1832-1911），原名成，字作英，亦作竹英、竹云，号胥山野史、胥山外史、种竹道人等，室名九琴十砚斋、芙蓉庵，亦作夫蓉盦、剑胆琴心室、九琴十研楼等。秀水（今浙江嘉兴）人，诸生，多次参加乡试皆不第，遂绝意仕途。

家境贫寒，租居城隍庙，致力学习绘画。32岁时，妻子病故，又无子女，于是离开家乡，漂泊于宁波、台州等地。晚年定居上海，以卖书画为生。蒲华性情豪爽，热心结社，曾是家乡鸳湖诗社成员。在上海，又是鸳湖画社成员，并参与发起豫园书画善会与上海书画研究会等。

蒲华诗书画兼善，书法学习张旭、怀素狂草，以及元明各家书帖，狂如龙蛇，奔放如天马行空，有酣畅恣肆的特点。蒲华绘画，早年学习恽寿平、蒋廷锡，后又取径李鱓、李方膺、徐渭与陈淳等，将工笔设色、没骨写生与水墨写意糅合、融通。蒲华与吴昌硕交厚，二人经常书画合作，艺术观念和审美旨趣相近。他的花卉画属于大写意一派，以隶书、草书入画，"笔力雄健奔放，挥洒随意，直率天真，线条流畅凝练，柔中见刚，尤爱用湿笔宿墨，大气磅礴，画

风淋漓而纵肆"①。

蒲华是一位创作牡丹画较多的画家，主要作品有《富贵寿考》《国色天香》《富贵场中本色难》《钟鸣鼎食 富贵延年》《大富贵亦寿考》《寿考大吉富贵增荣》《唯有牡丹真国色》《五色牡丹图》等。这些作品在内容与形式上都体现了"海派"花卉画雅俗兼备的特征。

1. 题材寓意。题材上主要表现"富贵"一系寓意，如上列作品画目："国色天香""富贵寿考""寿考大吉富贵增荣"与"钟鸣鼎食富贵延年"等，这种世俗趣味的形成与作为通商口岸的上海新兴工商业的繁荣、市民文化的发展及其影响下的艺术商品化等因素密切相关。同时，蒲华牡丹画在题材上也承载了一些文人特征，如画目"富贵场中本色难"等，在立足牡丹"富贵"寓意的基础上，反映了文人思想。《五色牡丹图》自题诗也表现了雅俗兼具的特征，诗云：

> 称到花王迥不同，引瞻高采照春雯。移来仙种三霄路，飞落尘区五色云。珠箔银屏金曳缕，绮筵宝帐酒初醺。何须富贵烟霞视，试看睛窗锦绣文。

诗中首先就牡丹高贵吉祥立意。牡丹作为花王自与众芳不同：分有三彩、合成五色的牡丹花，应征天上三彩五色的祥庆云霞，因为丰色的牡丹原本就是来自天上、飞落人间的仙种贵品，自然需要置于珠帘银屏、宝帐绮筵等富贵环境之中。至此，可谓写足了牡丹"富贵"一系意蕴，反映了"海派"牡丹画与世俗趣味相契合的特征。但是诗歌末联却荡开一笔，抛开烟霞富贵，展现了不同的视野，只是将眼前的锦绣牡丹视作晴窗之中的一幅清丽纹章。由此，诗眼画意又表现了文人趣味。

2. 形式特征。蒲华牡丹画与吴昌硕有相近的艺术思想与趣味，呈现沉酣纵肆的特征。当然，由于牡丹题材明显的世俗性，与其梅、兰、竹、菊一类画风相比，总体上收敛一些。蒲华牡丹画既有阔笔写意的特征，又有小写意的特征，甚至还有工细一类作品。容以《五色牡丹图》《富贵寿考》《国色天香》为例论之：

《五色牡丹图》（图3-3-7）中，映衬山石的两丛牡丹，构图饱满。整体上，自右下向左上虚处取势，局部呈现右上与左下的对角态势，主体突出，虚

① 薛永年，杜娟：《清代绘画史》，人民美术出版社，2000，第182页。

实相生，富于气势。造型形色逼真，而又有意似的成分，形质与神韵兼备。花朵勾勒轮廓，再用色染，或不染留有空白，饱满、立体感强。叶子或色或墨，没骨泼墨兼用，然后以墨线勾出筋脉，朴茂酣畅，书意甚足。用色上，色彩浓艳清丽，灿烂而浑厚。既有重彩的红花赭朵，又有略染浅粉、微紫、淡蓝色晕的白花。既有深浅不一自然逼真的绿叶，又有写意性十足的蓝叶甚至墨叶。总之，形色真与意结合，色墨相互映衬；用笔凝练洒脱，工中有写；墨浓淡湿干的丰富变化，施彩的灿烂妩媚与浑厚苍劲等等，皆呈现写实与写意共存与融通的艺术特征，在审美上表现为雅俗兼备的"海派"风调。《富贵寿考》（图3-3-8）与《国色天香》（图3-3-9）典型体现了蒲华在用墨上的特点。其墨法干湿浓淡兼施，前图花叶与后图的花头显然施用了包含水分的墨与色。《富贵寿考》中牡丹花叶硕大肥厚，水气富足。《国色天香》中水气更足，两者皆有岭南"居派""撞水"法的效果。《国色天香》中牡丹枝干用笔顿挫流畅，凝练劲健，笔意性强。丛根地面的杂草如兰，或泼墨，或含有草书意味。《钟鸣鼎食富贵延年》画古鼎内外斜横着折枝牡丹。古鼎与画幅上端一篆字拓帖，共同助成了金石气息。这些在后来吴昌硕的牡丹画中有更加典型的表现。

 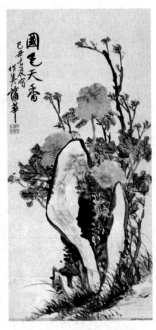

图 3-3-7 （清）蒲华　　图 3-3-8 （清）蒲华　　图 3-3-9 ［清］蒲华

《五色牡丹图》　　　　《富贵寿考》　　　　　《国色天香》

（三）任颐

任颐是"海派"绘画承前启后的巨匠，是海派前期最负盛名的画家。他的花鸟画继承了文人画传统，更从民间画吸取养分，将吉祥物融入绘画，迎合了世俗趣味，受到市民阶层的青睐。因此牡丹成为其花鸟画的重要题材，任颐也因此成为著名的牡丹画家。

从牡丹绘画史看，任颐是典型的民间牡丹画家。从他的作品中可以窥得民间牡丹画的体貌。构图、造型、笔墨、设色等方面都体现了雅俗共赏的"海派"特色。构图上，形象繁密饱满，而又疏密有致；造型准确，参用西画焦点透视之法，形神兼备而又富于感情色彩；用笔简逸放纵，兼工带写，格调明快秀雅；善用湿墨、破墨等。设色上，兼用淡彩艳丽之色，清新而不轻靡，并参以民间绘画、西方水彩画的用色技法；常用色破墨、墨破色，色墨相互渗透，自然而生动。

1. 概况

任颐（1840—1895）初名润，后改为颐，字伯年，号小楼。画上署款多写"山阴任"。山阴（今浙江绍兴）人，出生于浙江萧山。任颐出身商人家庭，父亲任鹤声是一位米商，又是一位有文化修养的民间画家。

任颐的经历并不复杂。太平军进占萧山、绍兴时，他被动加入太平军，执掌军旗。太平天国失败后回到家乡。大约26岁（同治四年，1865）时，开始了书画生涯，师从任薰，并私淑任熊。29岁移居上海，成为职业画家，一直到去世。

在上海，任颐结交了张熊、朱偁、胡公寿、吴昌硕与虚谷等海派画家。任颐初到上海，设摊卖画。胡公寿将他介绍给古香室经理胡铁梅，使其有了安定的生活。胡公寿又引荐他结识了银行家陶浚宣、商人章敬夫与九华堂老板黄锦裳等经济界人物，作品销路逐渐打开，逐渐确立了在上海画坛的地位。任颐年长吴昌硕4岁，属于同龄人，但是任颐比吴昌硕早43年来到上海，30多岁便享誉上海。吴昌硕来到上海时已经68岁，在"海上画派"谱系中，二人是两辈人。任颐属于第一代"海派"领袖，吴昌硕则属于第二代"海派"领袖。吴昌硕大器晚成，后来居上，不仅登上"海派"书画艺术巅峰，而且引领"海派"书画价格整体飙升。任颐与吴昌硕的关系介于师友之间。吴昌硕尊称任颐为"画圣"，曾刻"画奴"印相赠。任颐激赏吴昌硕以石鼓文、篆法入画，并成功预言其必将大成。两位海派领袖的差异主要在于：任伯年主要以职业画家、民间画家身份崛起于上海画坛，而吴昌硕则以文人画面貌走向上海画坛的顶峰。

任颐与虚谷也是关系密切的朋友。任颐推重虚谷的人品与画品。虚谷也激赏任颐的艺术才能。据《海上墨林》记载，1896年任颐索求虚谷写照，题写诗歌于其上，其中有句"今将拱手谢时辈，万里云山寻旧师"。任颐不久卒去，竟然一语成谶。虚谷闻讯，失声痛哭，作挽联云："笔无常法，别出新机，君艺称极也！天夺斯人，谁能继起，吾道其衰乎？"① 是年，虚谷亦卒。

2. 牡丹画

任颐牡丹画与文人传统、社会环境与民俗文化密切相关，因而具有雅俗共赏的特征。

（1）题材寓意。据统计，从目前国内各地较大博物馆所藏240余幅作品看，其中属于吉祥物题材的作品近200幅，占比约83%，其中牡丹画是重要部分，主题上主要是富贵吉祥、富贵白头、富贵寿考等皇家、民间牡丹"富贵"一系意蕴，如《牡丹》（1880）、《牡丹鸡石图》《牡丹猫石图》《猫石图》（1872）与《富贵白头图》（1880）等都是。

在这些作品中，多有牡丹与猫、鸡等题材搭配。《猫石图》中牡丹配以"玳瑁斑"猫和寿石，题材寓意是富贵寿考。其中，石头雅称"寿石"，猫因其谐音"耄"，象征年老、长寿。而且，在古代绘画中，猫与牡丹一样也属于"富贵"一类题材，如《宣和画谱》评王凝画说："又工为鹦鹉及师猫等。非山林草野之所能，不唯责形象之似，亦兼取其富贵态度，自是一格。"② 任颐牡丹画中猫的形象也多取其"富贵态度"。再如《牡丹鸡石图》，一丛牡丹旁边，湖石上下有三只芦花鸡，是宫廷、民间牡丹画中常见的题材，主题是富贵吉祥一类意蕴。同样《富贵白头图》《富贵牡丹》等作品，大体是"富贵"一系意蕴。诸如此类，是"海派"职业画家牡丹画的基本主题。

（2）形式特征。任颐的牡丹画形式上也体现了雅俗共赏的特征。任颐的花鸟画博采众长、转益多师，综合前代画家多种因素，呈现集大成而能自具面目的特征。

任颐绘画发轫于民间绘画，师承任熊、任薰，并由此上溯陈洪绶，以及宋人双钩设色。上海时期，任颐学习王礼、朱偁小写意一路，取径陈淳、徐渭、八大、石涛、恽寿平，以及扬州八怪诸家，尤其是华嵒绘画的创新精神与世俗趣味，使得海派绘画雅俗共赏的特征益加突出与典型。宋代宫廷绘画造型准确与工致周密，民间绘画的生机、想象与装饰性意趣，以及文人画的写意笔墨与

① 丁羲元：《任伯年年谱》，人民美术出版社，2018，第262页。
② 岳仁译注《宣和画谱》卷一四，湖南美术出版社，1999，第306页。

诗情书意皆集于一身，工笔、写意、没骨汇于一体，并吸取西方绘画的素描、速写与设色等技法，形成了"以勾勒与点染、墨笔与没骨相结合的小写意花鸟"①。

任颐牡丹画在构图、造型、笔墨、设色等方面都体现了雅俗共赏的"海派"特色。试以《牡丹》《富贵牡丹图》与《牡丹孔雀图》等作品为例论之：

《牡丹》（图 3-3-10）具有典型性，主题是富贵寿考等皇家、民间牡丹画常见的意蕴。形式上糅合勾染、没骨与写意于一体，呈现雅俗兼具的特征。

首先，《牡丹》构图繁密饱满，花团锦簇，有一种民间、皇家牡丹画的装饰性、体积感，同时又疏密有致，气象高华，具有文人画的特质。具体而言，这种构图似乎吸收了西画块面构图法，又采用传统花鸟画疏密对比法。整个画面由倾斜空立的湖石与牡丹花丛两个块面构成。两个块面颜色深浅不一，由隐现湖石的牡丹枝干连接成为一个整体。湖石黑白相间，旋转擦抹、富于飞白的墨色，真有些"瘦、皱、漏、透"等太湖石的剔透灵气。上部主景牡丹花丛是画面最为拥挤稠密之处，深冷与浅暖搭配有序。其一，深叶冷花与浅叶暖花也可以视作两个较小的块面，这样就使整个牡丹花丛简单、概括，进而疏朗了一层。其二，每个较小块面中又是深浅不一、冷暖不同，这样又使画面疏朗了一层，等等。这样，整个牡丹花丛呈现了密中有疏、疏中有密、阴阳有度、往而有复的思想内涵与审美品质。同样，整幅画面，空白之处与湖石花丛之间，也形成了虚实的对比性、节奏感。其三，在构图上还存在"一拗一救"：画面右边较拥挤，左边较空疏，虽然遵循密疏有别的原则，但终嫌寥落；花丛上缘，虽然枝干花叶高低有别，但幅度不大，终嫌起伏节奏不太显著。这样的缺憾，左边一行贯通上下的瘦体楷书款识，得以解除。诸如此类，这幅牡丹画在构图上，可谓匠心独运。诚如蔡若虹所评："在我国的构图学中，从来就讲究形与形的互相呼应，色与色的互相衬托，从来就讲究抑扬、起伏、疏密、虚实等等手法，从来就讲究不同的形体在画面上的高度统一。这些构图学上的法则就如同作曲的基调与和声，而任伯年，可以说他是创造视觉形象的和声的一把老手。"②

其次，造型准确，形神兼备，而又富于个性。图中描绘密叶掩映下的红、蓝、白三色牡丹花，或盛开或含苞，或前或后，或呈现于眼前，或隐于花叶之间，形象准确逼真，而又富于变化。

再次，笔墨上，用笔兼工带写，简逸放纵，格调明快秀雅。图中，红蓝两

① 薛永年，杜娟：《清代绘画史》，人民美术出版社，2000，第 176 页。

② 任伯年：《任伯年全集》，人民美术出版社，2010，第 18 页。

种花朵，先用两色直接晕染，然后用粉色破之，渗透自然，富于立体感；三朵隐显的白色牡丹花，花瓣用稍粗的、写意性的线条，劲健地勾勒而成，然后用色墨稍事晕染。花叶先用色或用墨晕染形状，工致或粗放，然后用或工或粗的线条写出筋脉，亦工亦写、工中带写。

第四，设色上，其一，任颐牡丹画与其他绘画一样，多用清淡颜色，有一种淡雅清丽的文人情调。这幅《牡丹》画则体现了这种用色特征。事实上，严格来说，此画应该属于沈周一类水墨淡彩画。湖石、白色牡丹花叶与干枝等主要用水墨晕染，只有红蓝牡丹的花叶采用了白色破蓝色、胭脂而形成的淡蓝、粉红颜色，所以，更见其清雅性质。其二，任颐绘画有时也用艳丽之色，但绮丽而不轻靡。例如《富贵牡丹图》（图3-3-11）绿叶映衬的红色、粉色的牡丹花，色彩鲜艳，对比明显，具有民间牡丹的用色特点。但是，色调并未趋于一端，而是运用了诸多补救的手段。这些手段大致有三个方面：一是有几朵冷色如浅蓝、白色的花朵；二是有一些蓝色叶子，大量的浓墨叶子；三是一些用浅墨写出的干枝等，这些补救的冷色调与鲜艳之色搭配，在审美上便形成了基于雅俗的清丽风格。

任颐绘画起源民间美术，与赵之谦、吴昌硕相比，他的基本身份是职业画家。所以他的牡丹画无论内容还是形式都有比较明显的民间牡丹画特征。虽然雅俗共赏是"海派"绘画的共有特征，但是任颐"俗"的色彩更加浓厚一些。可以说，任颐的牡丹画在牡丹绘画史上具有标本性意义。

另外，《牡丹孔雀图》（图3-3-12）体现了任颐牡丹画的抒情性。此图作于光绪庚辰年。与任颐其他牡丹画一样，这幅牡丹画兼具富贵吉祥的民间趣味与清雅纵逸的文人趣味。题材上，孔雀与牡丹组合成图，象征富贵吉祥，而且牡丹花叶随类赋形、设色，形象准确逼真，气韵生动，支撑了题材寓意。在形象处理与笔墨意味等方面，表现了文人趣味。形象上，两只孔雀情意脉脉的描绘，淡化了牡丹孔雀的传统寓意，表现了诗情画意的文人旨趣。牡丹花丛势如树丛，似乎形成一个相对幽闭的空间。在这个相对封闭的空间里，雄孔雀曲身敛羽，拥护着雌孔雀。其间既可推衍出富贵白头之意，又能更多体味出夫妻恩爱之情。在这里，牡丹更多成为表现人间真情的载体。笔墨上，红蓝两种花朵或花骨，直接用两色晕染，然后用白色破之，渗透自然，富于生趣；白色牡丹花，花瓣则用稍粗的线条劲健地勾勒出来。花叶用色或用墨晕染形状，叶脉用或工或粗的线条写出，气韵流畅，挥洒自如，呈现简逸放纵、明快秀雅的风调。用色上，花叶主要以水墨淡色画出。两只孔雀主要是在含水墨色的基础之上，敷染绿色、赭黄等。可以说，作品形式风格上也呈现雅俗兼备的特征。总之，

任颐牡丹画既具天然巧趣，生机盎然，又含有性情与精神风采，呈现明快温馨、清新活泼、意趣隽永的风格。

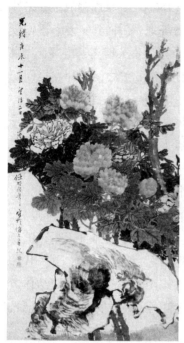

图 3-3-10　（清）任伯年
《牡丹》　　　　　　　　图 3-3-11　（清）任颐
《富贵牡丹图》　　　图 3-3-12　（清）任
伯年《牡丹孔雀图》

（四）吴昌硕

　　吴昌硕牡丹画的题材寓意兼具民间世俗趣味与文人趣味。形式上突出的特点是将书法、篆刻、金石与民间绘画因素引入绘画，笔力遒劲酣畅、墨法浓郁淋漓、色彩鲜艳强烈，布局书法化，气势恢宏，将文人水墨大写意牡丹画推向高峰。其中，民间绘画因素十分明显，除题材具有世俗趣味外，如构图饱满，设色鲜艳强烈等都是。而且即便属于文人写意典型特征的笔力遒劲酣畅、墨法浓郁淋漓等，有如"扬州八怪"，其形成的因素之一也是具有个性化的市民精神。

　　1. 概况

　　吴昌硕（1844—1927）初名俊，又名俊卿，字昌硕又署仓石、苍石，号仓硕、老苍、老缶、苦铁、大聋、石尊者等，浙江安吉人。同治年间秀才。甲午战争（1894）时期，入吴大澂幕，出山海关御敌。后被举荐为江苏安东（今江苏省涟水）县令，一个月即辞去。自刻"一月安东令"印以示纪念。著《吴昌

硕画集》《吴昌硕作品集》《苦铁碎金》《缶庐近墨》《吴苍石印谱》《缶庐印存》，诗集《缶庐集》。

幼年随父读书，稍长入村塾学习。咸丰十年（1860）全家逃避战乱，弟妹死于饥馑。吴昌硕与家人失散，流亡到湖北、安徽等地。后回到家乡，耕作读书为业。同治十一年（1872），与吴兴施季仙结婚。婚后不久即离家出游，为谋生亦为寻访师友。后来寄寓苏州、上海，来往于江、浙、沪之间，师友之间切磋技艺，观阅大量历代金石碑版、玺印字画，扩大了眼界。

吴昌硕篆刻、书法、绘画精绝，堪称泰斗。吴昌硕的父亲吴辛甲是咸丰年间举人，擅长金石篆刻。吴昌硕自幼受到影响，后来致力研学，成为"一代精意于碑版的大书家与杰出篆刻家"①。其篆刻取径多途，鼎彝、秦汉刻印与浙派篆刻，都是其涉猎揣摩的对象。在邓石如、吴让之、赵之谦诸家影响下，以"出锋钝角"刻刀，将钱松、吴攘的切冲刀法结合融通，秀丽苍劲，流畅厚朴，淡泊而见功力，所谓"雄而媚、拙而朴、丑而美、古而今、变而正"②，"笔意章法穷极变化，每使方寸之内，万象森罗，'返虚入浑，积健为雄'，开一代印风"③。吴昌硕书法以篆书、行草为主。隶书也是其长期临摹的，早期结体方正，用笔拘谨；晚年结体变长，重取纵势，雄浑饱满，一些线条可见篆书光景，篆隶已然融通而自成特点。

吴昌硕绘画，与虚谷、蒲华、任伯年并称"清末海派四杰"，是"海派"后期的领袖人物。吴昌硕绘画以花卉为主，40岁以后方将画示人。前期得到任颐的指点，后又参用赵之谦画法，取径徐渭、朱耷、扬州八怪等诸画家特征。吴昌硕擅画阔笔大写意的花鸟，构图饱满紧密，错落有致；布局重整体，尚气势，取书法印章之法，形成"之""女"字形等态势，或者以笔直扫，枝叶仄斜、紧密，呈现对角斜势。造型不拘泥形似，注重神似气韵。用笔书法化，以金石入画，以草书篆籀之笔入画，富于气势与金石意味，超越了一般的轮廓勾勒，体现了"画气不画形"的特征，物象的质感虽然不够丰富、切实与逼真，却臻于意似神韵，酣畅淋漓以抒胸臆、感情。用色上，在传统基础上借鉴民间绘画与西洋绘画技法，多用浓丽颜色，色泽强烈鲜艳，对比明显而鲜明。用笔、施墨、敷彩、题款、钤印等方面都呈现疏密轻重，配合得宜，"奔放处不离法度，精微处照顾气魄"，外貌粗犷，内蕴浑厚，流动一种俊逸而磅礴的气势，呈

① 薛永年、杜娟：《清代绘画史》，人民美术出版社，2000，第183页。
② 王惠敏编著《中国近现代绘画艺术鉴赏》，陕西人民美术出版社，2011，第63页。
③ 薛永年、杜娟：《清代绘画史》，人民美术出版社，2000，第183页。

现雅俗兼备的"海派"体貌。

2. 牡丹画

吴昌硕是牡丹画大家，尤其晚年有较多创作，在雅俗共赏的基础上凸显了民间牡丹画的特征。

（1）题材寓意

从题材看，吴昌硕牡丹画兼具民间世俗趣味与文人趣味。常见题目是：《牡丹》《牡丹图》《牡丹水仙图》《大富贵》《富贵牡丹》《五色牡丹》《富贵眉寿》《贵寿无极》《富贵神仙图》《古鼎牡丹》与《鼎盛图》等，主要表现了富贵、贵寿无极、富贵与富贵神仙意蕴等"富贵"一系意蕴。

《五色牡丹》（图3-3-13）自题诗云："合移金屋围绣幛，珠翠照耀辉长檠。"牡丹华贵，光彩照人，须置于金屋绣幕的"富贵"环境之中。《鼎盛图》（图3-3-14）是一幅牡丹、梅花插鼎之作。牡丹插鼎是吴昌硕反复表现的题材。牡丹与梅花搭配自然有"富贵同春""富贵长春"之意。同时，古鼎也以其固有文化意蕴强化了这类意思。古鼎是周商文化的象征，又是国家与权力的象征，"显赫""尊贵"与"盛大"等寓意的载体。画上自题诗云："鄦惠无专辨莫论，焦岩兀立鼎常存。鼠姑华插根能结，富贵荣华到子孙。"图中所画之鼎确有其物，是著名的"焦山鼎"。"焦山鼎"又名"无专鼎""鄦惠鼎"等，据传是藏在江苏镇江焦山寺的一尊周鼎。原为镇江魏姓所有，因惧怕奸相严嵩夺占，遂送藏焦山寺，后来成为不少学者考释的对象。著名金石家翁方纲曾有《焦山鼎铭考》，焦山寺住持六舟和尚曾将此鼎拓作"全形拓"，焦山玉峰庵鹤洲上人拓制全形图案并分赠好友，可谓文化盛事。吴昌硕自题诗的立意是：插入焦山鼎中的富贵花会结根生芽，富贵荣华是可以延及子孙的，民间世俗愿望明显，属于"富贵"一系意蕴。吴昌硕牡丹画的题材寓意大都如此。"本来水际竹间芳，品第谁分紫与黄。一自移根栽上苑，顿看富贵重稻王。"（《牡丹》）牡丹本性自然，无所谓贵与贱，只是因为人类的因素，才成为富贵之物。"酒满金罍富贵花开，咏花愧乏青莲才。"（《牡丹》）花开富贵，伴随显宦豪门宴游的雅集，是诗仙李白一类才俊所咏对象，等等，都是"富贵"一类意蕴。

当然，吴昌硕牡丹画还表现了文人趣味。"石不能言，花遗解笑。春风满庭，发我长啸。"（《牡丹怪石》）春意盎然牡丹解语，心情骀荡顽石为言。既有牡丹花开灿烂的盎然春意，又权当心情的寄托之物，透出了文人旨趣。至于"夜寒清露湿重台"（《牡丹怪石》）中的清幽孤趣，文人风调就更明显了。《鼎盛图》题诗中前两句"鄦惠无专辨莫论，焦岩兀立鼎常存"，关涉古鼎名称、碑文等文物考证问题，体现了学者文人趣味。

（2）形式风格

吴昌硕牡丹画的主要形态是文人大写意，笔力遒劲酣畅、墨法浓郁淋漓、色彩鲜艳强烈、布局书法化，文人特征显著，同时兼具民间趣味。

其一，文人特征。吴昌硕牡丹画的文人特征主要表现在笔墨意味与金石气息等方面。

笔墨意味。吴昌硕牡丹画无论文人特征还是民间趣味大都借助雅俗融通的状态来表现，将具有意味的构图、造型、笔墨与设色等因素糅合在一幅绘画之中。《五色牡丹》构图左下右上对角斜势，主景突出，有虚实相生的特征。造型追求意似神韵，略形得意。图中牡丹干枝、叶柄、叶脉以及勾勒花瓣的线条，或粗或细，皆笔力劲健，率意自然，写意性极强；用墨或湿或干，或浓或淡，或晕染，或泼墨，或破墨，不一而足，惟意而已。采用多种技法，牡丹花朵采用勾染法、没骨法，或以水墨点簇，然后破以颜色的水墨写意法。但是无论哪一种技法、何种笔墨，侧重点都在于表现意绪、气质或性情，因而具有文人特征、文人意味。

金石气息。在"海派"内部，赵之谦绘画的金石因素与风格，对吴昌硕较大影响。赵之谦绘画，笔墨酣畅，设色浓郁，拙逸古雅，开"海派"宏肆古丽风格之先声。吴昌硕在此基础上发扬光大，他将"书法、篆刻的行笔、运刀及章法、体势融入绘画，形成了富有金石味的独特画风"[1]，主要表现在线条、设色、布局等方面，容分而论之：

> 吴昌硕绘画的金石气最为突出地体现在线条上，其平生得力之处在于能以作篆、隶、草书之法作画，常常是信笔直写挥扫，以书作画任意为，碎叶枯藤涂满纸，在恣肆荒率的挥洒中抒发其抑塞磊落之气。[2]

《鼎盛图》的线条具有浓厚的金石趣味。墨梅枝干以篆籀笔法次第顿挫写出，遒劲如虬，清劲排奡；梅瓣圈点而成，自然率意，有草书意味。两鼎之上的纹饰图案，犹如画面上的篆刻钤印，精密严谨而又拙朴厚重，古趣盎然。鼎下两块石碑也是刀痕累累、刻文历历，诸如此类，苍劲古厚，古雅繁丽，富于金石气息。

在篆刻钤印精密严谨、拙朴厚重的氛围中，施以灿然的朱红颜色，形成厚重、古拙而富丽的特征。这对吴昌硕牡丹画的设色具有启示作用。一方面，在传统技法基础上，借鉴民间绘画与西洋绘画技法，赋色浓丽，色泽强烈，对比

① 霍雪松：《古董之盛世鼎藏》，安徽美术出版社，2014，第180页。

② 李淑辉：《吴昌硕绘画的金石气及其渊源》，《美苑》2007年第1期，第55—56页。

明显，或以红、黄、绿诸色渗入赭墨，冲突而协调；或将纯粹的红、绿两色搭配得复杂而有变化，具体做法用大笔点染，施以鲜艳的西洋红等明亮色彩，富含水分，红而不躁，了无火气，不失于粉媚艳俗，再衬以茂密、肥厚、多汁而有质感的枝叶，花朵红艳灿烂，生气蓬勃。另一方面，将这种特征的设色与古拙、雄浑、奇肆、劲健的笔意同处并置，与酣畅淋漓的破墨同节并奏，艳而不俗，朴而不野，形成一种极具张力而又谐和的状态，从而形成厚重浓艳、古拙富丽的特征。例如《牡丹》与《牡丹水仙图》，"莽泼胭脂"，或以西洋红涂饰，再用白色或者墨色破之，色调或单纯、或丰富，明快而强烈，与笔意墨趣同幅共振。在观感上，呈现色墨交融，墨痕深处有深红的沉雄古艳的特征，这些与水墨画中嵌入亮丽红色的篆章、钤印相仿。尤其是《鼎盛图》更具典型性。花瓣饱满、布局繁复的牡丹花置于古鼎，即典型构成古拙厚重与富丽红艳灿烂的形态，这是第一层；红、黄两色牡丹花，伴以墨色枝叶，这是第二层；红、黄二色渗入赭墨，冲突而得协调，这是第三层。等等。厚重、古拙而富丽，富于金石气息。

吴昌硕牡丹画的金石气息还体现在布局上。画面书印结合紧密，所谓"书画篆刻，供一炉冶"。书法左高右仄的"馗肩"与画面的节奏相通，印章结构的疏密虚实开合与画面取势顺逆开合也同一理路。因此，其绘画构图布局时常借鉴书法结体、篆刻布局。《鼎盛图》中，两只古鼎从左下向右上取势，形成画家构图常用的对角取势，使得整个布局主体突出，虚实有致。但是右下、左上两个角落又显得空落，则救以题款与梅枝。右上角因牡丹枝叶较矮，梅枝上端又稍事倾斜以补救。另外，鼎中的梅枝与牡丹也形成高低、疏密对应的态势等。

其二，民间趣味。这主要表现在设色之浓烈鲜艳。诚如前言所论，民间绘画，构图饱满，形象繁复。笔法工细不比宫廷，写意不如文人，唯在设色上体现自身特色，即以大红大绿的原色为主调，浓郁、夸张、对比强烈，装饰性强烈。审美上呈现浓丽质朴、明快鲜艳的风格。原因有两点：民间牡丹画审美主体是处于社会底层的民众或者社会地位不高的工商业者，或物质基础薄弱，或文化资源匮乏，在精神上既无贵族阶层的雍容高雅，又无士人阶层的清高超逸。他们的审美思维总体上是简单直接的，所以一方面有限追求直观可感的形似逼真的自然之象，但又对宫廷牡丹画的精致细腻有隔阂；另一方面，基于劳动者重视劳动、追求力量之美的阶层属性①，推崇充实饱满的事物，对丰盈与健康

① 墨家学说属于小生产劳动者学说，重视劳动，重视力量。《墨子》曰："赖其力者生，不赖其力者不生。"参见祁志祥主编《国学人文读本》上册，上海文化出版社，2008，第166页。

情有独钟，所以喜爱大红大绿、热烈奔放、繁盛热闹的画面。

单纯来看，吴昌硕牡丹画设色采用大红大绿等原色，浓烈鲜艳，对比明显，更多体现了民间情趣。这种设色特点的渊源比较复杂，大致有三种路径：一是吸取民间绘画的用色特征。民间绘画用色夸张艳俗，常以大红大绿原色为主调来表现主题，牡丹等花卉皆是如此。二是引进西洋绘画用色技法。西洋绘画基于理性精神，设色具有显著的写实性，主张以丰富厚重的色彩再现自然，追求视觉上的光影明暗、体积感与质感等。三是吴昌硕将古朴厚重的金石趣味引入绘画，这种金石趣味在设色上表现为丰繁、饱满与浓丽的特点。与沈周水墨淡彩不同，吴昌硕的牡丹画以浓墨重彩为显著特征，当然同样是用来抒情表意的，有文人特征。但是无论源自何处，这种设色本身在中国传统文化雅俗框架中都是属于"俗"的。

具体到作品中，民间与西画的设色特点不是孤立存在的，而是被纳入"水墨重彩"框架之中。水墨和重彩，孤立来看，分别对应着文人特征与民间趣味。虽说"重彩"只是雅俗格局中"俗"的一端，但也不得不说体现了谐世应俗的一面。《五色牡丹》属于水墨殷红一类作品。其中，将红、黄两色渗入褐色或赭黑，形成一种富于张力而又和谐的状态。图中，右上牡丹丛中，有胭脂、橘红、黄色与墨赭四色牡丹花。其间暖色与冷色，深色与浅色，明艳与墨暗，富于变化，对比显著；红黄两色五朵牡丹花，先点染两色，然后对一些花瓣用或浅或深的白色破之，使得色彩更趋丰富、鲜艳与醒目，再用赭墨颜色书写晕染枝叶等，整个画面墨色映衬，互为引发，清雅而灿然，富于生机与气韵。其中丰富艳丽的色调，体现了世俗趣味。再如《富贵花开》（图3-3-15）大红大绿，鲜艳耀目。《富贵神仙图》（图3-3-16）牡丹的红色掺入赭褐色，浓墨点蕊，艳丽而沉稳。自题诗句"红时槛外春风拂，香处豪端水佩横"，更助成了牡丹生色真香的自然形态。花叶婆娑，有风动之感。叶片色中带墨、墨中带色，重彩与淡墨、浓墨富于节奏、灵性。厚重、灵巧的石头，白花带叶水仙，以及枝叶之间粗笔勾勒的白色牡丹花朵，都起到了一种离俗提雅的效果。比之徐渭的清逸灵动，显得古拙而厚重。尤其用色特征，有别于传统文人画，多了一些世俗趣味。

潘天寿说吴昌硕"以金石治印的古厚质朴的意趣，引用到绘画用色方面来，自然而不落于清新轻薄，更不落于粉脂俗艳。能用大红大绿复杂而有变化，是大写意花卉最善用色的能手"①。如果剥离墨色的清雅，篆草书意的古拙厚重，赋色本身则是会落于"清新轻薄"与"粉脂俗艳"的。

① 潘天寿：《潘天寿美术文集》，人民美术出版社，1983，第200页。

图 3-3-13　吴昌硕（1916）《五色牡丹》

图 3-3-14　吴昌硕《鼎盛图》

图 3-3-15　吴昌硕《富贵花开》

图 3-3-16　吴昌硕《富贵神仙图》

第二节　岭南"二居"

岭南画派是继海上画派之后兴起的自成体系、影响较大的画派。近代居巢、居廉兄弟为其先声。两人画风接近，合称"二居"。他们的牡丹画，主题上主要表现"富贵"一系意蕴；形式上属于小写意形态，集恽寿平没骨法、文人笔墨写意法、院体工笔法于一体，创"撞水撞粉"法。"二居"牡丹画融摄了传统绘画三大技法，与海派花鸟画一样，都反映了清代学术文化博综传统、集大成的态势。

一、概况

居巢（1811—1865），字梅生，号梅巢。广东番禺人。祖父居允敬，乾隆年间举人，官至福建闽清知县。父亲居棣华是庠生，任职广西。能写诗歌，擅长山水画。道光二十八年（1848），居巢携小自己 17 岁的从弟居廉赴广西入按察使张敬修①幕，结交江苏画家宋光宝②、孟觐乙③。宋光宝花卉"设色写生，明丽妍秀……梅生、古泉兄弟初犹学藕塘，后乃自成一家，居氏花卉又开一生面也"④。他们的没骨写生花卉对居巢、居廉也有重要影响。咸丰五年（1855），张敬修辞官归里，六年（1856）居巢、居廉亦回到广东，住在张敬修家之可园。

居廉（1828—1904），字士刚，号古泉，又号隔山老人、罗浮三人、隔山樵子。父母早卒，由堂姐照抚，后为堂兄居巢收留为书童学习绘画。擅长花鸟、草虫及人物，以写生见长。早年随居巢同去广西桂林，师事宋光宝、孟觐乙学习没骨花卉。"二居"绘画既有岭南地方特色，又能师承传统，"撞水撞粉法"成标示性特征。

居巢、居廉绘画以独特的角度，艺术再现了珠江三角洲纵横交织的花圃、菜畦、果基、鱼塘、河涌、沙田等野趣和生机。"眼之所到，笔便能到，无物不写，无奇不写，前人不敢移入画面的东西，师尽能之。甚至月饼，火腿，腊鸭等等一般常见而不经意的东西，他一一施诸画面，涉笔成趣，极其自然，天衣

① 张敬修（1824—1864），字德圃，别署弄潮客，广东东莞人，官至广西按察使。
② 宋光宝，生卒年不详，字藕塘，江苏苏州人。
③ 孟觐乙，字丽堂，号云溪外史，阳湖（今江苏常州）人。
④ 汪兆镛：《岭南画征略》，广东人民出版社，1988，第 209 页。

无缝，可算打破过去传统思想的束缚了。"①

"二居"在取径院体工笔、水墨写意的基础上，创用"撞水撞粉法"，丰富了绘画技法。"撞水撞粉法"，在宋人、恽寿平与宋光宝等人绘画中都可以偶尔一见，如宋光宝的《花卉草虫册》（广东省博物馆藏）则采用此法。居廉的"撞水撞粉法"，是将粉或水注入尚湿的颜色，或把粉浮于色上，有润泽、粉光的效果；或水色交融，水迹斑驳，通透逼真，富于立体感。在"撞水"与"撞粉"之外，还扩展为"撞石青"与"撞石绿"等技法。"撞水撞粉法"有西方水彩画技法的影子。这与居廉生活在商埠口岸、"西画东渐"密切关联。当时，广州外销通草水彩画已经形成风气。受此影响，"居廉花鸟画注重写生与西画写实之画风暗合，居廉所用撞水、撞粉法与水彩画水迹斑驳，通透逼真效果有异曲同工之妙用。因此我们推测居廉从水彩画中吸取养分，创新技法，从而使他的花鸟画更加活灵活现"②。"二居"绘画是岭南文化兴起的组成部分，体现了清代花鸟画的演变。

二、牡丹画

虽然"二居"花鸟画具有岭南地方特色，但是牡丹也是常见题材。居巢、居廉皆有体现其花鸟画基本特征的牡丹画，如居巢有《花卉》《富贵神仙图》等，居廉更是画有大量牡丹画，如《富贵齐眉白头偕老》《富贵蜂涌图》《富贵长春图》《富贵寿考》《富贵图》《牡丹双碟图》《牡丹图》《富贵白头》与《岁朝清供图》等。

（一）题材寓意。"二居"牡丹画主题大体属于"富贵"一类意蕴。如居巢《富贵神仙图》，由水仙、桃花与牡丹搭配，形成富贵、长寿如神仙等意蕴。居廉《富贵齐眉白头偕老》，由寿石、白头翁与牡丹搭配，形成富贵齐眉、白头偕老的意蕴；《富贵蜂涌图》，由石块、蜜蜂与牡丹搭配形成花开富贵的意蕴；《富贵长春图》牡丹搭配菊花形成富贵绵长的意蕴。再如《岁朝清供图》，瓶中插有牡丹等花，四方盆中长着水仙，下面随意放置佛手、如意以及其他一些果品，主要取富贵、平安、多福，事事如意等意蕴，其他如牡丹与蝴蝶象征捷报富贵，诸如此类。与"海派"一样，"二居"牡丹画这种主题与所处社会的性质、文化背景及其基础上的书画流通的市场化等因素密切相关。广州也是通商口岸，

① 高剑父：《居古泉先生的画法》，《广东文物》卷八，1941。

② 谌小灵：《花鸟草虫岭南韵——居巢、居廉绘画解析》，《收藏家》2014年第10期，第6—13页。

近代工商业的繁荣，市民文化的兴起，形成了与传统文化共存结合的形态。其中书画传播的市场化，则是其共存结合的一种方式，所以，成为"二居"牡丹画特征形成的一个重要因素。居廉在其《富贵蜂涌图》上抄题李鳝的诗云："水浸城根万井寒，老夫一醉也艰难。闲来寻纸挥毫卖，利市开先画牡丹。"诗中只在个别字上与李鳝有出入①，但是"利市开先画牡丹"即表现"富贵"一系意蕴的牡丹画受到市场所青睐的现实却是相同的。这对于将书画艺术作为安身立命的"二居"来说，牡丹画审美旨趣一定程度上"迎合"市民趣味是自然而然的事情。

（二）形式特征。"二居"牡丹画大多属于小写意类型。在恽寿平没骨技法基础上，形成自具面目的"撞水撞粉"技法。

1. 居巢

居巢牡丹画集工笔、没骨与写意诸法于一体。《花卉》（图3-3-17）是一幅扇面牡丹画，水墨设色，画两朵盛开的牡丹花。从画家自题诗句可知，牡丹的主要特征是娇嫩。从图中看，枝叶俯仰，薄如蝉翼，轻举飘逸；没骨法与撞水法并用，先用饱含水分的浅墨直接晕染，然后以劲爽的线条勾画出叶脉；或者将水注入先晕染的浓墨，枝叶的光阴凹凸，历历可见；干枝所用线条深浅、粗细，写意性强。牡丹花主要采用"院体"技法，先勾出花瓣轮廓，再染以金色，形成略带黄色的白色花冠。《富贵神仙》（图3-3-18）属于折枝牡丹画，有牡丹、水仙与桃花，是采用"撞水撞粉"技法的典型之作。设色明艳清新，牡丹花、水仙花采用"撞粉"之法；牡丹、水仙叶子以及干枝的一些部位，则采用了"撞水"之法，尤其是下面一朵牡丹花旁边的石青色叶子，水迹斑斑，立体感强，一派生机。桃花主要采用没骨法，用赭红直接晕染。用精工细腻的笔法刻画牡丹花与叶，牡丹、桃花枝干写意性较强等。总之，居巢牡丹画勾染、没骨兼用。"水痕流动，粉光融融，具有疏朗淡雅，潇洒隽逸的格调。"②

2. 居廉

居廉绘画学习恽南田、宋光宝、孟觐乙、居巢，重视写生，笔法工中带写，设色华妍，生意盎然。相比居巢，居廉创作了更多的牡丹画，而且广泛采用"撞水撞粉"法、没骨法以及工笔彩敷染法，追求牡丹的写实效果，以寄托牡丹"富贵"一系意蕴，又能于光影明灭流动之中体味到独特的生机、灵趣与美感。

① 李鳝题诗云："水浸城跟老景寒，老夫一醉倚栏杆，早来寻红挥毫卖，利市开先尽牡丹。"参见王之海编《扬州画派书画全集——李鳝》，天津人民美术出版社，1998，第113页。

② 薛永年，杜娟：《清代绘画史》，人民美术出版社，2000，第202页。

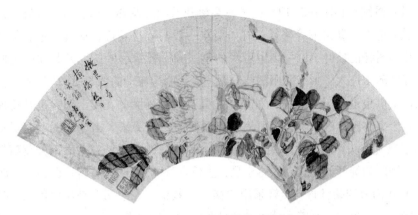

图 3-3-17 （清）居巢《花卉》

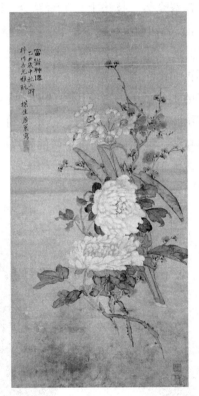

图 3-3-18 （清）居巢《富贵神仙图》

《牡丹图》（图3-3-19）画了一朵盛开的牡丹花和三面相衬的枝叶。用精工细腻的笔法勾勒出细碎繁复、有如菊花一般的牡丹花瓣，逼真中带有灵性气韵；作为衬托的枝叶，则用工中带写的笔法勾勒轮廓、叶脉，尤其在晕染叶色处以净笔蘸水注入，形成阴阳凹凸分明、光影明灭流动的图3-3-21境界。至于花瓣的上端也进行了"撞粉"处理，尤其是花朵外圈的花瓣，细看也是粉斑点点，富于立体感，画出了自然真态。典型使用"撞粉法"者，还有《富贵长春图》，《富贵白头》等。《富贵长春图》（图3-3-20）里的花朵大部分花瓣粉色分明，肥厚如绽开的棉花，质感十足，生色真香可观可感。《富贵白头》（图3-3-21）正面有四朵牡丹花，皆采用"撞粉"技法。左边两朵是用白色从瓣尖撞入胭脂色，右边两朵则撞入紫色，牡丹花叶则采用"撞水"之法。再如《牡丹双蝶图》（图3-3-22）牡丹与湖石、蝴蝶、蜜蜂搭配成图，表现"富贵"一系意蕴，如富贵寿考、福禄双全等。技法上，工写结合，细笔勾勒叶片，有一些"撞水"的效果。花朵用没骨法敷染白色、淡紫，又以赭黑点染花瓣，使之色彩丰富，浓淡相宜，富有生意。另外，居廉的《水墨牡丹》（1892）则属于直接表现文人旨趣的作品。不再详论。

居巢、居廉兄弟是岭南画派的先导。民国初期，高剑父、高奇峰、陈树人开创成派。他们立足传统，在"没骨法"与"撞水撞粉"技法的基础上吸取日本绘画的渲染、水彩等技法，呈现一种融合中西的画风，创办了具有时代精神、地方特色的绘画创作群体。

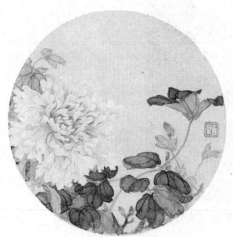

图3-3-19 居廉《牡丹图》

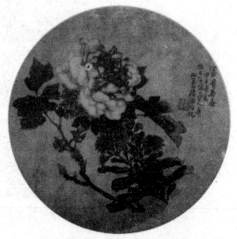

图3-3-20 居廉《富贵长春图》

图 3-3-21　居廉《富贵白头》　　　　图 3-3-22　居廉《牡丹双蝶图》

参考书目

绘画评论：

［1］何志明，潘运告编著《唐五代画论》，湖南美术出版社 1997 年版。

［2］潘运告主编，云告译注《宋人画评》，湖南美术出版社 1999 年版。

［3］米芾《画史》，王伯敏、任道斌主编《画学集成》（六朝—元），河北美术出版社 2002 年版。

［4］郭若虚、邓椿著，米田水译注《图画见闻志·画继》，湖南美术出版社 2000 年版。

［5］潘运告主编，岳仁译注《宣和画谱》，湖南美术出版社 1999 年版。

［6］潘运告编著《元代书画论》，湖南美术出版社 2002 年版。

［7］夏文彦撰，肖世孟校注《图绘宝鉴》，山西教育出版社 2017 年版。

［8］潘运诰编著《明代画论》，湖南美术出版社 2002 年版。

［9］董其昌《画旨》，王伯敏、任道斌主编《画学集成》（明—清），河北美术出版社 2002 年版。

［10］徐沁《明画录》，华东师范大学出版社 2009 年版。

［11］恽寿平著，张曼华点校《南田画跋》，山东画报出版社 2012 年版。

［12］张庚、刘瑗撰，祁晨越点校《国朝画徵录》，浙江人民美术出版社 2011 年版。

［13］方薰《山静居画论》，王伯敏、任道斌主编《画学集成》（明—清），河北美术出版社 2002 年版。

［14］祖永撰，黄亚卓校点《桐荫论画》，上海古籍出版社 2015 年版。

［15］庞元济撰，李保民校点《虚斋名书录·虚斋名书虚录》，上海古籍出版社 2016 年版。

［16］黄宾虹著，云雪梅编《黄宾虹画论》，河南人民出版社 1999 年版。

［17］俞剑华《中国画论类编》，人民美术出版社 1957 年版。

［18］杨大年编著《中国历代画论采英》，河南人民出版社 1984 年版。

绘画史：

［1］潘天寿《中国绘画史》，上海人民美术出版社 1983 年版。

［2］徐书城《中国绘画艺术史》，人民美术出版社 2001 年版。

［3］彭修银《中国绘画艺术史》，山西教育出版社 2001 年版。

［4］孔六庆《中国花鸟画史》，江西美术出版社 2017 年版。

［5］陈绥祥《隋唐绘画史》，人民美术出版社 2001 年版。

［6］徐书城《宋代绘画史》，人民美术出版社 2000 年版。

［7］杜哲森《元代绘画史》，人民美术出版社 2000 年版。

［8］单国强《明代绘画史》，人民美术出版社 2000 年版。

［9］薛永年，杜娟《清代绘画史》，人民美术出版社 2000 年版。

绘画研究：

［1］潘天寿《潘天寿美术文集》，人民美术出版社 1983 年版。

［2］伍蠡甫《中国画论研究》，北京大学出版社 1983 年版。

［3］陈传席《陈传席文集》，河南美术出版社 2001 年版。

［4］薛永年《蓦然回首——薛永年美术论评》，广西美术出版社 2000 年版。

［5］徐建融《书画题款·题跋·钤印》，上海书店出版社 2000 年版。

思想文化：

［1］《老子》，岳麓书社 1989 年版。

［2］《庄子》，岳麓书社 1989 年版。

［3］朱熹集注《四书集注》，岳麓书社 2004 年版。

［4］刘俊田等译注《四书全译》，贵州人民出版社 1988 年版。

［5］何心隐《何心隐集》，中华书局 1960 年版。

［6］颜洽茂《〈金刚经〉〈坛经〉直解》，浙江文艺出版社 1998 年版。

［7］钱穆《中国文化导史论》，商务印书馆 1994 年版。

［8］李泽厚《中国古代思想史论》，天津社会科学出版社 2003 年版。

［9］余英时《士与中国文化》，上海人民出版社 2003 年版。

［10］方立天《中国佛教哲学要义》，中国人民大学出版社 2002 年版。

美学等：

［1］宗白华《美学散步》，上海人民出版社，1981 年版。

［2］徐复观《中国艺术精神》，春风文艺出版社 1987 年版。

［3］李泽厚《美的历程》，文物出版社 1981 年版。

［4］童庆炳等《文学艺术与社会心理》，高等教育出版社 1997 年版。

［5］胡晓明《中国诗学之精神》，江西人民出版社 1991 年版。

［6］陈炎主编《中国审美文化史》，山东画报出版社 2000 年版。

［7］张懋镕《书画与文人风尚》，陕西人民出版社 2002 年版。

［8］邓乔彬《古代文艺的文化观照》，上海教育出版社 2000 年版。

诗文集：

［1］苏轼著，傅成、穆俦标点《苏轼全集》，上海古籍出版社 2000 年版。

［2］沈周《石田稿》，《续修四库全书》，第 1333 册，上海古籍出版社 2002 年版。

［3］唐寅著，应守岩点校《六如居士集》，西泠印社出版社 2012 年版。

［4］文徵明，周道振纂辑《文徵明集》，上海古籍出版社 2014 年版。

［5］陈淳著，盛兴军等点校《陈白阳集》，电子科技大学出版社 2016 年版。

［6］徐渭《徐渭集》，中华书局 1999 年版。

［7］恽寿平著，吕凤堂点校《瓯香馆集》，西泠印社出版社 2012 年版。